明代茶文化藝術

廖建智/著

序

　　茶者，南方之佳木也。輒生於吳楚山谷間，或山峻回環，勢絕如甌處。氣清地靈，草木穎挺，郁然而茂，為人采拾，以為茗飲。其性精清，其味皓潔，其用滌煩，其功致和。唐陸羽《茶經》謂：「茶之為飲，發乎神農氏」，或曰：「神農嘗百草，日遇七十二毒，得茶而解之」。茶之為用，為飲，舉凡熱渴、凝悶、腦疼、目澀，茗飲一杯，猶如醍醐甘露，可以蠲煩去疾，助興爽神。

　　茶飲興于盛唐，「兩都並荊渝間，以為比屋之飲」從京邑至鄉間，不問道俗，投錢取飲，茶已成為生活之必須。自陸羽《茶經》出，建立茶學基本之結構，標誌茶學研究之先河。其發展之茶藝，漸趨精緻，從採茶、烘焙、茶具、用水、茶湯泡飲……無不講究，而其茶文化之形成，與大唐之經濟、佛教、詩風、科舉與貢茶息息相關。民間和宮廷之共同參與，更使唐代茶文化掀起高峰。文人則以茶會友，以茶傳道，以茶興藝。使茶飲文化內涵更加深厚。而其文化藝術作品從草創走向精緻，奏響茶文化歷史上優美之序曲。

　　宋代改唐人直接煮茶法為點茶法，並講究色香味之統一。南宋初年，又出現泡茶法，為飲茶之普及、簡易開闢新路。其飲茶技藝甚為精細，茶與相關藝術融為一體：著名詩人有茶詩，書法家有茶帖，畫家有茶畫。使茶文化內涵得以拓展，宮廷皇室之大力宣導，宋代貢茶自蔡襄任福建轉運使後，通過精工改制後，在形式和品質上有其更進一步之發展，號稱「小龍團餅茶」值高價昂而不易得，茶文化在高雅範疇內，得到更豐滿之成果。宋代茶

文化在唐代茶文化基礎上繼續發展深化，並形成特有之文化品味，與唐代茶文化，共同構成茶文化史上之一段燦爛篇章。

明代由於茶類和生產技術之發展，茶葉之生產和飲用方式亦有頗大之變革，改宋之團茶為散茶，蔚為風潮。以散茶沖泡，不僅沖飲方便，且芽葉完整，大大增強飲茶時之觀賞效果。明人在飲茶中，已經有意識地追求一種自然美和環境美。有所謂「一人得神，二人得趣，三人得味，七八人是名施茶」之說，追求自然情境之美，松間竹下、儉樸茶寮、山溪幽澗、蒼松芳蘭，清風逸興，沿襲至今，寫下中國茶文化耀眼奪目之歷史新頁。

明代散茶盛行，茶飲沖泡法亦隨之改變，原有唐宋模式之茶具也不堪使用。茶壺則被廣泛地應用於百姓茶飲生活中，茶盞亦由黑釉瓷變成白瓷和青花瓷，以襯托茶湯之色彩。除青、白瓷外，明代最為突出之茶具乃宜興之紫砂壺。紫砂茶具不僅因為淪飲法而興盛，其形制和材質，更迎合當時社會所追求之平淡、端莊、質樸、自然、溫厚、閒雅等之需要。是以紫砂藝術之興起，乃明代茶文化豐碩果實之寫照。

廖建智君，乃余研所指導之學生，聰慧好學，就讀於國立嘉義大學中文研所之時，孜孜矻矻，輒奔波於桃園、嘉義之間，而不覺其苦，平日雖以無冕記者為業，惟事師甚恭，撰寫碩論「明代茶文化藝術之研究」，幾經粹練，修改再三，於明茶之製作、茶飲方法，明代茶政、茶文化藝術及茶文學之闡述，甚為詳細完備，博得口試委員一致之讚賞；今修正結集出版，藉以廣傳，余特以序之。以示中國茶文化，數千年來，乃一脈相成，把珠茗荈，味苦回甘，享清風朗月，思神觀沖淡，乃人生之至樂也。

傅榮珂 於 2007.1.28

感謝辭

　　謹以此書呈獻給在天之靈的祖父、祖母和父親,想要告訴您們,窮鄉僻壤的村落終於誕生了一位大學老師,亦即老人家口中的「莊稼狀元」,亦以此佳音向您們稟告。感謝懷胎十月生下余的母親,感激長期在背後默默支持余的妻子和兒女,並感念教導余的師長,力挺余的麻吉同學和朋友們的鼓勵。

　　《明代茶文化藝術》一書即將付梓發行,余心中感慨萬千,希望這本針對明代茶文化深入探討的專書,盼能帶領讀者一窺明代茶文化之美。三年多來的埋首苦幹,數次赴大陸蒐集資料,寫作歷程倍其艱辛;但寄望一本書的誕生,能提供大家有關中國歷史悠久的茶文化知識及茶文學賞析。

　　余有感於所學有限,但已畢盡全力,若有疏漏,尚祈指正,不勝感激。

 謹識於國立嘉義大學

2007.01.31

前 言

　　茶是上天給予中國最獨特的禮物，不只提供茶飲及藥用，甚至迸出燦爛輝煌的茶文化與茶文學。在明代飲食文化中，茶文化更是扮演貫穿日常生活的詮釋角色。

　　明代茶文化，寫下中國茶文化史最耀眼奪目的歷史新頁，諸如廢除團形餅茶，代之而起的是散茶，後蔚為風潮，沿襲至今；瀹泡法的隨時沖泡茶葉的便利性，更是創舉。炒青茶工藝法的發明，更使茶葉得以貯藏保存良好。

　　鞏固國家財政稅收和國防安全，是明代採取茶葉專賣的榷茶制度和茶馬政策的主因。明代文人由於嗜茶狂熱，燃起創作的熱潮，以茶入詩，以茶入文，以茶事描繪故事情節的小說，如雨後春筍般的誕生，將茶文學掀起最高潮。

　　明代茶文化藝術，是令人歎為觀止的傑作，以茶入畫是茶文化藝術表現的最佳題材，茶畫中的意境深遠，更令人有彷彿置身其中的感覺。明代文人品茗時講究情境幽遠，藉茶寮品茗表達心中那份淡泊名利，與大自然為伍的曠達胸襟。

　　由於明代散茶盛行，名茶紛紛崛起，多達 50 餘種的各地名茶，是品茗的最佳饗宴。茶具的不斷追求創新改變，陶瓷壺和紫砂壺成為明代茶具的兩大主流。明代文人在品茗之餘，專注於茶書之撰寫，多達 60 多部茶書問世，締造發行茶書的最高顛峰。明代文人強調好水才能泡出好茶湯，對水質論點非常堅持，名茶

必須與名泉相配，才有道地的好茶湯，這也是泡茶的唯一要訣。

　　在明代二百七十六年的漫長歲月中，茶文化在飲食文化中是極為重要的社會生活的展現，更是明人飲茶的昇華，值得吾人深入研究和品味。

行政院環保署環境保護人員訓練所所長陳麗貞（前嘉義市長左四）邀請國立嘉義大學教師廖建智作專題「茶道與養生」演講，並禮聘為該所講座教授。

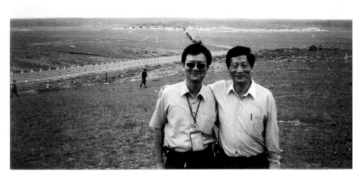

作者（左）隨同指導教授傅榮珂博士（前國立嘉義大學中國文學研
究所所長）前往內蒙古呼和浩特市參加「中國秦漢史研究會第十屆
年會暨國際學術研討會」，於內蒙古大草原合影。

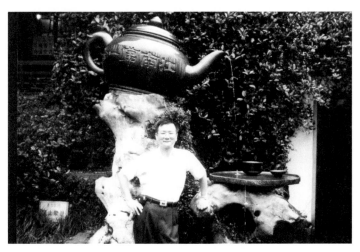

作者於「江南第一茶～龍井茶」紫砂壺前留影。

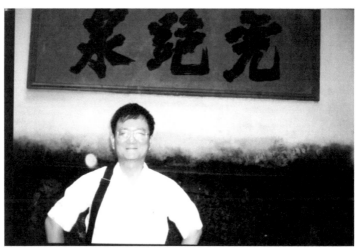

作者於中國大陸杭州市「天下第二泉──虎跑泉」碑前留影。

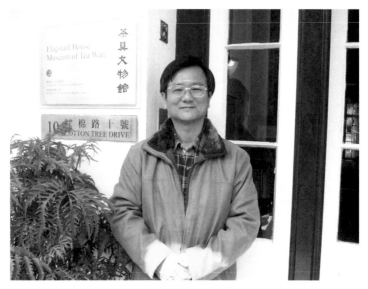

作者參訪「香港茶具文物館」後，於館前留影。

目　次

序 ... i

感　謝　辭 .. iii

前　　言 ... v

第 一 章　緒論 .. 1

　　第一節　研究動機與目的 ... 1

　　第二節　研究內容與方法 ... 5

第 二 章　明茶之製作和飲茶方法 ... 11

　　第一節　明茶之製作 .. 11

　　第二節　明人飲茶方法 .. 19

　　第三節　明代之名茶 .. 27

第 三 章　明代茶政 .. 47

　　第一節　由朝廷專賣的榷茶 .. 48

　　第二節　促進國家經濟的茶馬政策 63

第 四 章　明代茶文化藝術 ... 81

　　第一節　賞味十足的茶具 .. 81

　　第二節　臨泉深處飄茶香──茶畫 116

　　第三節　落實詩、畫、境結合的人間夢想──茶寮 176

第 五 章　明代茶禮俗文化...187
　　　第一節　婚姻中的茶禮俗...187
　　　第二節　祭祀、喪葬中的用茶禮俗.............................192

第 六 章　明代茶文學...201
　　　第一節　茶詩...201
　　　第二節　茶文...237
　　　第三節　創歷代出版最多茶書.................................249

結　　論...283

參考書目...287

第一章　緒論

第一節　研究動機與目的

一、研究動機

　　明代統治中國二百七十六年，在飲食文化方面有其燦爛輝煌的歷史。尤其，在明茶方面，明太祖朱元璋於洪武二十四年（1391）九月十六日頒詔令：「罷造龍團，惟採茶芽以進。」即從此向皇宮進貢的茶葉，廢造團餅茶而只需芽葉型的蒸青散茶，並規定進貢的四個品種為「採春、先春、次春、紫筍。」並提倡飲用散茶，為中國茶葉發展史寫下嶄新的一頁。至今，散茶仍是酷愛茶道者之最愛，隨時可享沖泡的便利，使散茶得以得天獨厚，流傳至今。明代瀹泡茶法的發明，帶動茶具的創新，紫砂茶具的魅力誘人，都是明代的傑作。

　　由於筆者的祖先發源地，係中國大陸福建省泉州市安溪縣官橋鎮（清代之前稱耒州鄉，民初才改稱），是「安溪鐵觀音」的發源地，西元 1991 年 8 月，當我踏上夢寐以求的家鄉土地，從廈門到泉州，再由泉州到安溪，一路輾轉到官橋鎮「寶斗厝」村落，映入眼簾的盡是滿地綠油油的茶樹，接受宗親的道地鐵觀音

茶湯招待，不止生津解渴，亦感心曠神怡，不愧是清代進貢的名茶；身為「安溪鐵觀音」茶鄉遷台的後裔，倍感興奮，更覺與有榮焉。而筆者從小生長的地方——台北縣瑞芳鎮傑魚坑廖家村落，小時候記憶猶新的陳年往事，在自宅後方山坡上，有種植小面積的「安溪鐵觀音」茶園。據先祖父生前口述，茶樹苗是在清代時期，由開台第一代祖先從家鄉泉州府安溪縣未州鄉茶區帶來，已傳承繁衍數代。只可惜，因先祖及先父相繼撒手人寰，小茶園乏人照料，如今已一片荒蕪。每當午夜夢迴，迎風搖曳的茶樹，總是浮現腦海；自幼與茶結緣的我，對茶有一份難以割捨的情感，直到如今，嗜好茶湯，不喜歡喝開水，源自我對安溪茶鄉與茶湯的一份眷戀。

　　自從踏上茶鄉土地，返回台灣之後，更對茶湯愛不釋手，對茶的有關研究書籍開始涉獵，不知不覺中，蒐集許多中國歷代茶葉和茶器資料，在蒐集過程中，接觸不少明代有關茶史、茶政、茶文學等文獻資料，燃起擬欲研究明代茶文化與茶文學之興趣。雖然，茶只是明代飲食文化中的系列之一，但是，茶、咖啡與可可，號稱全世界三大飲料。而中國明代的茶，不只是植物，由茶衍生出來的茶文化與茶文學，是一個充滿知識的寶庫。

　　明代創世紀的淪泡茶法及炒青茶法技術，與鞏固國防、經濟的茶政與茶馬政策，多采多姿的明代茶文學（如茶詩、茶文等），茶禮俗（如婚姻中的茶禮俗、祭祀、施茶的用茶禮俗）等明代茶飲文化之探討，促成對「明代茶文化藝術之研究」的研究動機。

二、研究目的

　　研究明代茶文化，就必須先了解茶文化的定義、內涵和特性。明代茶文化包含茶之生產、製造和飲茶生活，使茶形成一種獨立的文化，也是推動茶文化發展的關鍵因素。明代文人積極推展茶文化的活動，迸出文學的火花，其內涵包含茶與詩詞、茶與小說、茶與婚禮、茶與祭祀、茶葉專書、茶具、沖泡技藝、茶畫藝術等，使飲茶不再是單純的生津止渴，而是蘊藏豐富的文化和文學，這些都是在茶的品飲過程或茶的飲用中發展的特殊文化現象，值得吾人深入探討和研究。

　　茶文化藝術亦屬民俗文化藝術，以茶為載體，以此載體傳播各種文化藝術，藉以顯現明代的物質生活和精神文明和藝術造詣。以茶會友更是明代茶文化最廣泛的社會功能之一，客來敬茶、以茶代酒，更是明代所注重的美德。是知茶文化亦屬大眾文化，其涵蓋層面極為普遍及廣泛。

　　茶文化之特性有其歷史性、民族性、地區性和國際性，所謂歷史性，是明代茶文化中，茶葉作為貢品外，亦成為以茶易馬的羈縻政策之物品，同時伴隨商品經濟的出現和城市文化的形成而孕育誕生。亦即茶的價值，使茶文化核心的意識進一步確立。所謂民族性，是明代文人酷愛泡茶的程度，已是生活中不可或缺的一部分，同時，茶與民族文化生活相結合，形成明代漢族和少數民族各具文化特色的茶禮、茶藝、飲茶習俗和喜慶婚禮，表現出飲茶的多樣性和多彩多姿的生活情趣。所謂地區性，因名茶、名山、名水、名人、名勝，孕育出各具特色的地區茶文化。且由於

產茶地區供應對象不同，而有內茶與邊茶之分。所謂「國際性」，乃指明代名茶的外銷，使中國天然植物飲料得以聲名遠播，名聞遐邇。

　　茶文化藝術更能表達由茶飲衍生出來的意境美和心靈饗宴，由茶具、茶畫、茶寮等作品中，可以目睹明代的藝術精品，更能藉以茶入畫來瞭解當代文人所要追求的生活意境和展現的文化內涵。

　　國內對明代茶文化研究之專著有限，且大部分研究，僅止於片斷性的研究，並非全面性，也非一貫性。有鑑於此，乃對明代茶文化之具有代表性的散茶製作和飲茶方法、茶政、茶文化藝術、茶禮俗文化、茶文學，作深入之探索、分析與研究，以期瞭解明代豐富之茶文化。

第二節　研究內容與方法

一、研究內容

　　明代茶文化藝術的內涵，不只表現在社會生活、文學層次和藝術境界，在製作技藝、政治、經濟、國防、藝術、禮俗等層次亦涵蓋在內。茶文化，就是飲食文化中的飲料文化。陸羽《茶經‧茶飲》：「翼而飛，毛而走，呿而言，此三者俱生天地間，飲啄以活，飲之時義遠矣哉。至若救渴，飲之以漿；蠲忿，飲之以酒；蕩昏寐，飲之以茶。」[1] 其意是渴而飲，飲而食，是人類相伴而生的一種生活本能，亦是人類進化史中，生理，心理和精神層次的需求，茶逐步發展演變為茶文化藝術。

　　本論文研究內容如下：

　　第一章為緒論，第一節敘述研究動機及目的，第二節敘述研究內容及方法。

　　第二章敘述明代散茶製作、飲茶方法和明代之名茶。第一節說明明代散茶製作技術，在明太祖朱元璋下詔令廢除龍團餅茶後，大力提倡隨時可沖泡的散茶，亦使炒青工藝代之而起，成為明代製茶技術的主流。炒青綠茶加工中的殺青、攤晾、揉捻和烘乾等整個工序，是決定優質綠茶的關鍵。第二節探討明代飲茶方

[1] 見《茶經》　頁 24　（唐）陸羽‧（清）陸廷燦著　北京中國工人出版社　2003 年 10 月　卷下之六茶之飲。

法，在明代有煮茶法、點茶法和瀹泡法三種飲茶方法，但最後由隨時可沖泡的瀹泡法所取代。明代的瀹泡飲法之發明，是茶飲演變過程中的重大發明。第三節敘述明代之名茶，因炒青茶工藝發達，加上貯藏方式改良，使各地名茶紛紛崛起，並進貢給明皇室而成為貢茶。明代名茶有 50 多種，最出名有六品，即虎丘茶、天池茶、羅岕茶、六安茶、龍井茶和天目茶。

　　第三章探討明代茶政。第一節敘述明代茶葉專賣的榷茶。明初朱元璋為羈縻西疆少數民族，並防止北逃之蒙古勁敵與西疆少數民族串聯，開始以茶易馬政策，向全國茶農課徵貢茶稅外，另每年向茶農徵收茶葉，由政府統一管理，不准民間私下交易，並以嚴刑竣罰，防範不法情事，以確保榷茶專賣制度。第二節探討影響國家經濟的茶馬政策。明太祖朱元璋有鑑於內地未產壯碩之壯馬，乃以茶葉，以交換馬匹的策略。明代以茶來控制西疆少數民族，不只達到政治和國防目的，同時，也是國家穩定的經濟策略。

　　第四章探索明代茶文化藝術。第一節賞味十足的茶具，茶具是泡茶過程中不可或缺的器具。明代茶具材質，以陶瓷茶具和紫砂茶具為兩大主流，同時，小茶壺的問世，更將茶具製作帶到一個嶄新的品飲境界。第二節探討臨泉深處飄茶香的茶畫，明代文人因嗜茶成為茶人，有大量茶詩問世外，「以茶入畫」更是明代茶文化中另一個藝術造詣，明代茶畫以吳門四家為代表作外，其他文人之茶畫所呈現的意境深遠，追求大自然懷抱，洗滌塵囂，曠達胸襟，以茶明志。茶畫成為明代文人表達不求仕宦，淡泊名利的藝術創作。第三節探討落實詩、畫、境結合的人間夢想之茶

寮，茶寮是明代茶人為追求品茗環境的創生物。在荒郊野外和私人園林中的茶寮，更是一種造型設計的藝術美。

第五章探討明代茶禮俗文化。第一節敘述婚姻中的茶俗，藉以瞭解茶在婚姻中所扮演之舉足輕重的角色。明代，茶作為定親結婚的主要象徵；利用茶樹不易移植難以存活的原理[2]，表達從一而終的婦德，將茶在婚禮中提高到第一要義的地位。以茶為禮，在明代已是約定成俗；將受茶、聘茶、過茶、吃茶當作定親、結婚的代名詞，並將訂婚、結婚用的彩禮、禮金，通稱為「茶禮」和「茶金」。由此可見，明代婚姻中的茶俗文化已趨於完善。第二節祭祀、喪葬中的用茶禮俗，明人非常重視敬天地神明和慎終追遠，以茶作祭、以茶作奠和以茶陪祭，成為一種茶禮俗文化。而施茶更是明人「仁」的思想展現，以惻隱之心免費供應茶湯，除解決來往商旅生津解渴外，施茶本身更有君子行善的內涵。明人施茶這種民胞物與人溺己溺、人飢己飢的仁慈精神，在明代茶文化中，更是真善美的象徵。沿襲至今，亦是值得探討的茶禮俗文化。

第六章敘述明代茶文學。第一節探討茶詩，明代文人有鑑於文字獄的桎梏，乃以茶入詩，以詩敘情；品茗之際，即興作詩，一首又一首膾炙人口的茶詩應運而生。其內容有諷刺當時苛政的諷刺詩問世；亦有描寫情感、名泉、茶具、茶功等題材內容之茶詩，此為明代茶文學中極為豐富的智慧資產。第二節探討茶文，明代茶文大多以小品文的形式出現，有歌讚名茶、名泉之茶文，

[2] 明人郎瑛《七修類稿》卷四十六中記載：「種茶下子，不可移植，移植則不復生也。故女子受聘，謂之喫茶。又聘以茶為禮者，見其從一之義。」

有精彩茶事對答的茶文，將明代品茗生活描寫得淋漓盡致，意韻十足。第三節探討創歷代出版最多茶書，明代茶書創作出版豐富，有近 60 種，堪稱歷代以來，發行的最顛峰。明代茶人以實驗家的精神，寫下品茗心得和寶貴經驗，傳承給後人。

二、研究方法

　　本篇論文針對明代茶文化為斷代史之研究，所採用的資料，當以正史、史料、專書、期刊論文和相關碩士論文為蒐集資料的來源和方法。以正史史料為主，以地方志和出土文物資料為輔，作深入之探討。

　　1、直接史料：以爬梳原典為主，在正史史料方面，以《明史》、《續文獻通考》、《續通典》、《明會典》、《明會要》、《明太祖實錄》、《明毅宗皇帝實祿》、《明世宗實錄》、《明仁宗實錄》等原典，從中獲得有關茶文化、茶政、茶事等文獻資料。並親赴北京定陵博物館，蒐集有關明代茶具之出土文物資料，增加論文研究之素材。

　　2、間接史料：在專書和論文方面，《中國飲食史》、《中國茶事大典》、《中國茶葉大辭典》、《中國古代茶葉全書》、《中國茶經》和台北故宮博物院典藏有關明代茶文化書籍、文物，以及專家學者所發表相關之茶論文、碩士論文皆可作為間接史料，加以蒐集、整理和研究。

　　由於明代茶文化範圍廣泛，且年代久遠，故研究方法必須以歸納的方式，循序漸進，廣為蒐羅，並以演繹的方法敘說闡述，

才能畢盡其功。在撰寫論文過程當中，不斷發現許多值得考證和深入研究的問題，例如茶書亡佚與否，真偽判定，遇到諸多難題；另外，在探討茶在祭祀、喪葬禮俗文化方面的角色與功能時，發現出土文物中，甚少有茶葉的出土實物，可供參考查証，是以何種名茶作為陪葬品。諸多疑惑，使我在撰寫論文的同時，深覺資料蒐羅之匪易。新聞記者出身的我，雖有採訪實務經驗近 20 年的功力，具有無孔不入的精神，但總覺得撰寫本論文，猶如初學蒙昧，聞見不周，尚請博雅先進，不吝指正。

　　歷經兩年之搜尋資料及撰寫，幸蒙吾師傅榮珂教授不厭其煩地耐心修正指導，使我這位隔行如隔山的新聞記者，扭轉昔日撰寫新聞不求甚解的舊習，以論證有據，嶄新的文學思維來撰寫論文，當然走了不少冤枉路，亦浪費了不少筆墨；本論文能夠順利完成，全歸功於諄諄教誨的吾師。同時以感恩的心，感謝我的妻子這三年來默默地為家庭、子女犧牲奉獻，才能讓我放心地從北部負笈到嘉大求學；並感謝關心我的好同學柯秀慧、陳怡汝、林秀妹、蔡麗玲等人，為我加油打氣，讓我這位馬齒徒增的高齡學生，能以三年時間完成碩士班學業。

第二章　明茶之製作和飲茶方法

　　明代散茶[1]製作攸關茶葉新鮮度、品質保証和貯藏耐久度，是非常重要的製作程序，全賴炒青茶法的巧妙技藝；發酵程度和烘焙功夫，亦是影響散茶製作良窳的關鍵。

　　明代自太祖朱元璋廢罷團形餅茶，提倡散茶之後，隨時隨地可沖泡茶葉的瀹飲法，帶來泡茶的便利性，亦取代煮茶法和點茶法。在明世宗嘉靖以後，瀹飲法已成為泡茶法的主流，也是中國飲茶文化史上的歷史創新。

第一節　明茶之製作

　　明代散茶盛行，取代了壓縮的團餅茶。茶葉保持原形不再碾成細末，飲時只喝茶湯不食茶葉。但是，為了保存散茶不易受潮而發霉腐敗，並保持散茶的真味，製作技術極為重要。炒青法的發明，使明代烘焙的技術和工序更為進步。在未發明炒青法之

[1] 散茶亦稱散葉茶。由較細嫩的原料製成的，茶葉完整，且未壓製成型的茶。陸羽《茶經‧六之飲》：「飲有觕茶、散茶、末茶、餅茶者。」餅茶即貢茶，當時，散茶並非主流。《宋史‧食貨志》記載：「茶有兩類，曰片茶，曰散茶。」但團餅茶仍是宋代的主流。到了明代，明太祖朱元璋於洪武二十四年（1391）九月十六日下詔令，廢團餅茶，興散茶，使中國茶葉發展史發生革命性的改變，散茶取代了團餅茶，成為飲茶主流，一直影響至今。

前，茶葉是採「自然醱酵」，但在炒青法發明後，才開始有綠茶及紅茶的製造。

在進行炒青法之前，必須根據發酵程度的不同，將茶分為不發酵、半發酵及全發酵茶。其中綠茶類屬於不發酵茶，包括碧螺春、龍井茶、珠茶、眉茶、煎茶等；清茶類則是半發酵茶，包括包種茶、烏龍茶、水仙、鐵觀音等；全發酵茶則包括各類紅茶。使在炒青工序上，能針對發酵程度不同的茶，施以不同程序的烘焙。根據焙火的輕重，可將茶略分為生茶及熟茶。其中熟茶又依火候的輕重，分為輕火茶、中火茶及重火茶。

一、炒青法的定義

追求茶原有的香氣和滋味，是明人製茶的特色之一；而「炒」係將茶葉放在鍋中加熱並隨時翻動炒熟的製茶方法。對於前人的製作和飲法，使茶香頓失天然、純真，明人茶書曾提出激烈的批判：「即茶之一節，唐宋間研膏、蠟面、京鋌、龍團，或至把握纖微，值錢數十萬，亦珍重哉！而碾造愈工，茶性愈失，矧雜以香物乎？曾不若令人止精於炒焙，不損茶葉本真。」[2] 此即是明人在蒸青基礎上加以改進而成，更趨於完美的炒青法。

明代炒青法所製造的散茶都是綠茶，而記述炒青法較為詳細完備之茶書，以許次紓《茶疏》其對炒茶的手法、炒茶用的鐵鍋和炒茶的用薪等，均有詳細的記載，其云：「生茶初摘，香氣未

[2] 《茶解》頁 2 （明）羅廩 收錄於《說郛續》本 續集卷 37 台北 國立中央圖書館。

透，必借火力以發其香。然性不耐勞，炒不宜久。多取入鐺，則手力不勻；久於鐺中，過熟而香散矣，甚至枯焦，不堪烹點。炒茶之器，最嫌新鐵，鐵腥一入，不復有香；尤忌脂膩，害甚於鐵，須予取一鐺，專供炊飲，無得別作他用。炒茶之薪，僅可樹枝，不用乾葉，乾則火力猛燒，葉則易焰易灰。鐺必磨瑩，旋摘旋炒。一鐺之內，僅容四兩，先用文火焙軟，次加武火催之，手加木指，急急炒轉，以半熟為度。微俟香發，是其候矣，急用小扇，炒置被籠。純棉大紙襯底燥焙，積多候冷，入瓶收藏。人力若多，數鐺數籠；人力即少，僅一鐺二鐺，亦須四、五竹籠，蓋炒速而焙遲。燥濕不可相混，混則大減香力。一葉稍焦，金鐺無用。然火雖忌猛，尤嫌鐺冷，則枝葉不柔。」[3] 由此可知，中國古代炒茶技術在 500 多年前已達到成熟的境界。

　　許次紓《茶疏》強調，剛採下的芽茶，香氣尚未完全散發出來，必須借烘焙的火力來逼出茶香。但是炒茶不宜過久，太熟則茶香盡散，甚至枯焦，無法烹煮及沖泡。而且炒茶所用的鍋避免使用新鍋，因有鐵腥味，而壞了茶香味，更要避免使用油膩的鍋。而炒茶所用的材薪只能用樹枝，不可以用乾葉等語；最後，要求火不可以過猛，更要避免鍋冷，否則，無法炒出好茶[4]。

　　用這種方法炒出的茶葉，色如翡翠，氣味清香，保持茶葉的自然特性和營養價值，比唐宋餅茶在製造時盡去其汁的做法，更加講究。羅廩《茶解》引以自豪地說：唐宋餅茶「碾造愈工，茶

[3]　《茶疏・炒茶》頁 3　（明）許次紓　清順治丁亥（4 年）兩浙督學李際期刊本。

[4]　《茶疏・炒茶》　頁 3　（明）許次紓　清順治丁亥（4 年）兩浙督學李際期刊本。

性愈失，蚓雜以香物乎？曾不若今人止精干炒焙，不損本真。故桑芒（陸羽又號桑芒翁）《茶經》第可想其風致，奉為開山，其椿、碾、羅、則諸法，殊不訪」[5]。顯示明人對茶性的深入了解和精湛的製茶工藝，在茶葉發展史上，明代是繼唐宋之後的另一個嶄新的時代，不只發明簡便異常，天趣悉備的科學製茶法，並奠定日後各種茶類形成的基礎。

二、炒青的工序

明代炒青工序有四道，即殺青、攤晾、揉挼和焙乾。今述之如下：

（一）殺青

「殺青」的技術要點是，「凡炒止可一握，候鐺微炙手，置茶鐺中，札札有聲，急火炒勻」[6]。按此說法，在「殺青」階段所炒之茶的量只是「一握」（約鮮茶 1.5 斤左右）不可過多；再者當聽到茶葉發出「札札」聲之後，才開始「急火炒勻」，此外，對於火候亦有所要求，即「初用武火急炒，以發其香，然火亦不宜太烈」[7]，以免使茶葉枯焦而失敗。

5　《茶解》　頁2　（明）羅稟　收錄於《說郛續》本　續集卷37　台北　國立中央圖書館。
6　《茶疏・炒茶》　頁4　（明）許次紓　清順治丁亥（4年）兩浙督學李際期刊本。
7　《茶疏・炒茶》　頁4　（明）許次紓　清順治丁亥（4年）兩浙督學李際期刊本。

（二）攤晾

「攤晾」係在「殺青」工序完成後，即「出之箕上薄攤，用扇扇冷」[8]。說明在經過「殺青」之後，必須使所炒茶葉迅速冷卻，所以不只要「薄攤」，而且還要「扇冷」。唯有如此，才能使茶「色澤如翡翠」，反之即會使茶變成黑黃；此外，所用原料自然要葉鮮膏足，才可以保持茶葉的綠色。

（三）揉捻

亦稱「團挪」，古代製茶中對揉捻整形工序的專稱。明代程用賓《茶錄》：「既采就制，毋令經宿，擇去枝梗老敗葉屑，……鍋廣徑一尺八九寸，蕩滌至潔，炊炙極熱。入茶序許，急炒不住，火不可緩，著熟撒入筐中，輕輕團挪數遍，再解復下鍋中」[9]。明代羅稟《茶解》中有「略加揉捻」[10]的記載，以後出現的茶書中，始有揉捻的記載。炒出之茶葉在「攤晾」時，要略加「揉捻」，其功用則在於使茶葉「膏脂溶液」。亦即按摩茶葉，使茶葉柔韌，且富有足夠的汁液。

8　《茶疏・炒茶》　頁4　（明）許次紓　清順治丁亥（4年）兩浙督學李際期刊本。

9　《茶錄・采候》　（明）程用賓　明萬曆甲辰（1640）刊本。

10　《茶解》　頁2　（明）羅稟　收錄於《說郛續》本　續集卷37　台北　國立中央圖書館。

（四）焙乾

　　此道工序，乃是將揉好的茶葉「再略炒，入文火鐺焙乾。」[11]，或將散茶勻攤於竹簞（竹席）上進行焙製，以保持茶葉乾燥，以免因環境潮溼而受潮，易發霉而腐敗。

三、炒青的技術關鍵──火候

　　炒茶時的火候，是決定茶葉保持清香原味的成敗關鍵。明人張源《茶錄・辨茶》記述炒茶觀火候的技術要點，是非常重要的參考文獻。他說：「火烈香清，鍋寒伸倦；火猛生焦，柴疏失翠；久延則過熟，早起卻還生，熟則犯黃，生則著黑；順那「捘」則乾，逆那「捘」則濕，帶白點者無妨，絕焦點者絕佳。」[12]張源強調，炒茶的火候，決定了保持茶葉的原味之關鍵。火太猛，茶葉會被炒焦，木柴太少，無法顯現茶葉如翡翠般的翠綠；炒太久，會造成茶葉過熟，但太早收起，茶葉還是生的，炒太熟的話，茶葉變黃，太早起鍋的話，茶葉變黃。揉捘的功夫，亦即攤晾茶葉必須適中，茶葉帶少許白點者無傷大雅，無焦黑點者更是上等佳品茶葉。

[11] 《茶疏・炒茶》　頁4　（明）許次紓　清順治丁亥（4年）兩浙督學李際期刊本。

[12] 《茶錄・辨茶》　頁2　（明）張源　收錄於《茶書全集》　明萬曆癸丑（1613）喻政自序刊本。

　　明人的製茶要點有四，詳述如下：

　　1、是「火」。即是在炒茶時，火勢要烈，才能使茶味清香，但亦不能使火勢過猛，容易使茶葉變成焦黑。此外，亦不能用冷鍋炒茶，鍋冷易使茶葉捲縮。由此可知，對於火候的掌握，係炒茶的基本技術，需要有長期的不斷嘗試及觀察，在失敗中累積成功的經驗。

　　2、是「柴」。張源《茶錄·辨茶》文中雖僅記「柴疏失翠」[13] 一語，但卻已說明柴的多少，對於保持茶葉的綠色產生關鍵性作用。

　　3、是「起茶」的時間。炒製茶葉需要多長時間，是製茶人根據「火」和「柴」加以決定的。火候把握的恰到好處，即不「早起」，又不「延遲」，才能不致過生或過熟，使茶葉保持原味清香。

　　4、是「揉挼茶」的方向。在茶葉炒製過程中，必須以手「揉茶」，茶葉揉製採取順揉亦或逆揉，係根據茶葉的狀態決定的。

　　明代聞龍《茶箋》：「炒時須一人從傍扇之，以祛熱氣，否則色香味俱減。」[14] 此法仍為現在炒製高綠茶時採用。由於明代炒青綠茶的興起，新興和發明的新茶品種有黑茶、薰花茶、烏龍茶、紅茶等。從明代開始，中國茶葉發展史上由單一的綠茶向多茶類發展，開創茶葉的新紀元。

[13] 《茶錄·辨茶》　頁2　（明）張源　收錄於《茶書全集》　明萬曆癸丑（1613）喻政自序刊本。

[14] 《茶箋》　頁1　（明）聞龍　收錄於《說郛續》本　續集卷37　台北　國立央央圖書館。

　　明代「炒青」製法技術可謂已經系統化，代表著明代「炒青」茶成熟盛行並逐漸取代前朝「蒸青」茶技術。追溯主因，肇因於這種變革與明太祖朱元璋正式宣布廢罷龍團茶改採葉茶進貢有直接的關聯。因為「大小龍團」製作非常講究，「必碾而揉之，壓以銀板，為大小龍團」[15]，地方有司「恐其後時嗜遺人督之，茶戶畏其逼迫，往往納賂」。朱元璋以為茶戶製作龍團「重勞民力」，乃下詔書：「罷造龍團，惟採茶芽以進。」[16] 朱元璋的廢龍團餅茶的創世紀作法，不只體恤茶農的辛苦，亦解決製造龍團餅茶的勞民傷財，改採芽茶進貢後，能保持茶葉的原味清香，在歷經不斷嘗試及實驗後，發明了炒青法。且延用至今，「散茶」和「炒青」成為明代對中國茶葉發展歷史過程中，最卓越偉大的貢獻。

[15] 參見《明會要・食貨三》卷五十五　北京　中華書局　1998 年 11 月。
[16] 參見《七修類稿》卷九　《續修四庫全書》　（明）郎瑛　上海　上海古籍出版社　1995 年。

第二節　明人飲茶方法

明代飲茶方法，係以明世宗嘉靖為分水嶺，嘉靖之前，大多以朱權的「點茶法」為主，嘉靖以後，則以瀹泡法為主，並取代了點茶法。同時，由於散茶隨時可沖泡的便利性，終於使需碾磨成粉末的點茶法走入了歷史，在明代後期終於銷聲匿跡。

易言之，明代飲茶方式可分為煎茶法、點茶法和瀹泡法，今分述如下：

一、煎茶法

所謂煎茶法，如同流傳下來的煮茗遺法，其法係將茶葉放入水中久煮、久煎。如此煎茶方式，即像六安茶一類的茶類，需要久煮才能使茶味完全呈現。明初，文人烹茶即使用此法。

煎茶起自何時，起於何地，無法考證。但可從蘇軾昆仲的詩句中，略見端倪。北宋蘇軾〈試院煎茶〉曰：「君不見，昔時李生好客手自煎，貴從活火發新泉。又不見，今時潞公煎茶學西蜀，定州花瓷琢紅玉。」[1]其弟蘇轍有歌〈和子瞻煎茶〉和之，詩：「年來病懶百不堪，未廢飲食求芳甘。煎茶舊法出西蜀，水聲火

[1]　《蘇軾詩集》卷八　（宋）蘇軾　台北　學海出版社　宋神宗熙寧五年（1072）1985年。

候猶能諳」[2]。蘇氏昆仲一致認為煎茶出自西蜀。而又出自何人之手，唐代趙璘在《因話錄》[3]中記載，是唐代陸羽「始創煎茶法」。也許，陸羽在總結唐代及唐以前的瀹茶之法，加以研究改進，在陸羽《茶經》著述中可以找到完整方式的煎茶法。其實，煎茶法就是煮茶法的古法傳承。

　　追溯煎茶法的起源，大約在秦漢以後，出現一種半製半飲的煎茶法，在三國魏張輯《廣雅》中記載：「荊巴間采葉作餅，葉老者，餅成以米膏出之。欲煮茗飲，先炙令赤色，搗末置瓷器中，以湯澆覆之，用蔥、薑、桔子芼之。」[4]敘述此時瀹茶已由原來用新鮮嫩梢煮作羹飲，發展到將餅茶，先在火上灼成「赤色」，再斫開打碎，研成細末，過羅（篩）倒入壺中，用水煎煮。之後，再加上調料煎透的飲茶法。可是，陸羽認為這種煎茶方式，猶如「溝渠間棄水耳」[5]。陸羽的煎茶法，與之前煎茶法相比，則更講究技法。

　　明代煎茶法應是唐代陸羽煎茶法之延續，可從明人陳師《茶考》、朱權《茶譜》、張源《茶錄》、許次紓《茶疏》中，獲得寶貴的參考文獻資料。

　　在朱權《茶譜》中，有提及煎湯法，亦即「用炭之有焰者，謂之活火。當使湯無妄沸，初如魚眼散佈，中如泉湧蓮珠，終則

[2] 《欒城詩選》　頁 15~16　（宋）蘇轍　清康熙三十二年（1693）陳氏師簡堂原刊本。

[3] 《因話錄》卷三　頁7　（唐）趙璘　台北　藝文印書館　1970 年。

[4] 《廣雅》卷九　（魏）張揖撰　台北　世界出版社　1986 年。

[5] 《茶經・茶之飲》卷下之六　（唐）陸羽　明嘉靖壬寅（21 年，1542）　新安吳旦刊本。

騰波鼓浪，水氣全消。此三沸之法，非活火不能成也。」[6]所以，朱權所指的煎湯法，亦即是煮茶古法。許次紓《茶疏‧煮水器》中，談及「銚中必穿其心，令透火氣，沸速則鮮嫩風逸，沸遲則老熟昏鈍，兼有湯氣。」亦即指煮茶時，需注意水的沸騰程度，會影響到茶湯的口感。張源《茶錄‧湯用老嫩》中亦強調「湯須五沸，茶奏三奇」[7]，即指煮茶時需注意湯水須純熟。陳師《茶考》中亦指出「　烹茶之法，唯蘇吳得之。以佳茗入磁瓶火煎，酌量火候，以數沸蟹眼為節。」[8]陳師亦重視煮茶時的沸騰程度，以蟹眼為最佳狀況。所以，煎茶法在明代，亦是煮茶法，主要在於如何掌握水的沸騰程度，因為會影響茶葉的真香味。

明初煎茶法，亦仿效唐宋之煎茶法，但因為後來，瀹泡法盛行，煎茶法亦就趨向落幕，終於走入了歷史。

二、點茶法

朱權《茶譜》所記載的飲茶方法即是點茶法。此法係宋代鬥茶所用，一般，明代茶人自飲輒是沿用此法。點茶法是先將餅茶碾碎，置碗中待用。以釜燒水，微沸初漾時即沖點碗。水大沸以後，為避免傷茶氣，先用冷水數匙放入湯中瀹茗，氣味俱全，

[6]　《茶譜‧煎湯法》　頁 142　（明）朱權　收錄於《中國古代茶葉全書》阮浩耕　釋注　杭州浙江攝影出版社　2001 年 6 月。

[7]　「五沸」是始如魚目微有聲，為一沸；緣邊湧泉連珠，為二沸；奔濤濺沫，為三沸。四沸、五沸可以泡茶之。「三奇」是魚眼、蟹眼和鷓鴣斑。

[8]　《茶考》　頁 217　（明）陳師　收錄於《中國古代茶葉全書》阮浩耕　釋注　杭州　浙江攝影出版社　2001 年 6 月。

故稱為「點茶」。由此可知，點茶不同於煎茶，是一種「泡茶」之法。

　　但茶末與水同樣需要水乳交融，乃發明一種工具，稱為「茶筅」。茶筅係打茶的工具，有金、銀、鐵製，大部分用竹製，被茶人稱為「攪茶公子」。水沖放茶碗中，以茶筅用力打擊，促使水乳交融，產生沫餑，像極如堆雲積雪。茶的好壞，以餑沫出現是否快，水紋露出快慢來評定。沫餑潔淨如白，水腳晚露而不散者為上。但是，宋代點茶法是在茶盞內點，朱權卻在大茶甌外點茶，再分醲到小茶甌中，並在小茶甌中放入花苞，亦即朱權獨創的「點花茶法」，係將梅花、桂花、茉莉花等蓓蕾數枚直接與末茶同置碗中，熱茶水氣蒸騰，使茶湯催花綻放，雙手捧定茶盞，即可觀賞花開盛景，又可以聞花香、茶香，色、香、味俱全，令人心曠心怡。

　　朱權的點花茶法，獨樹一幟，使明代茶人不只品茗，亦可賞花聞香。而此法延續數百年，迄今仍被改良沿用，足可証明點花茶法的魅力。

　　此外，朱權還構思創制一種適合野外燒水用的茶灶，也算是他所強調的崇新改易，自成一家的主張。

三、瀹泡法

　　自從明太祖朱元璋下詔廢罷團茶進貢，炒青的條形散葉茶代之而起，不必再將餅茶碾成粉末，直接抓一撮茶葉放入茶壺或茶杯以開水沏泡，即可直接飲用，亦即「瀹泡法」，稱為「沖泡法」

或「撮泡法」[9]。「瀹泡法」，其法是入半湯以後加入茶，再加湯滿注，即是「瀹」這種泡茶之法。所以，「瀹泡法」就是「壺泡法」，係由唐宋碾煎法、烹點法演變而來。由於泡飲簡便，且保留茶葉的清香原味，受到熱衷茶道的文人們摯愛，是中國飲茶史上創新求變的革命。

明代最具典型的瀹泡法形成於明代全盛時期，並且完善於清代，至今仍盛行于閩、粵、臺沿海地區的「工夫茶」。「工夫茶」的泡茶方式，直接抓一撮茶葉放入茶壺或茶杯以開水沏泡即可。

工夫茶係烏龍茶特有的泡茶方式，在整個沖泡過程中呈現出濃厚的藝術氣息，是中國傳統茶藝寶庫中的奇葩。據清代寄泉《蝶階外史‧工夫茶》記載，具體沖泡程式如后：

「壺皆宜興砂質。龔春、時大彬不一式。每茶一壺，需爐銚三候湯，初沸蟹眼，再沸魚眼，至連珠沸則熟矣。水生湯嫩，過熟湯老，恰到好處頗不易。故謂天上一輪好月，人間中火候一甌，好茶亦關緣法。不可幸致也。

第一銚水熟，注空壺中蕩之潑去；第二銚水已熟，預用器置茗葉，分兩若干立下壺中，注水，覆以蓋，置壺銅盤內；第三銚水又熟，從壺預灌之周四面，則茶香發矣。

甌如黃酒卮，客至每人一甌，含其涓滴咀嚼而玩味之；若一鼓而牛飲，即以為不知味。蕭客出矣。」

[9] 《茶考》刊本收錄於《茶書全集》乙本　（明）陳師。該書記載：「杭俗烹茶，用細茗置茶甌，名為撮泡。」置茶於茶甌之中，用沸水沖泡，稱「撮泡」，此法沿用至今。

　　由此可知，工夫茶所使用的茶具是非常講究的宜興紫砂，才能沏泡出好茶湯，富貴人家泡茶尚需使用龔春、時大彬等名家製作的紫砂壺。水燒開後，先要注入空壺，蕩洗一番再倒去，以提高壺溫（如孟臣淋霖）。然後放入茶葉，注水，蓋上壺蓋，將茶壺放在銅盤裏，再用開水從壺頂澆淋壺之四周，以發茶香（如重洗仙顏）。喝茶時，每人一小杯，「含其涓滴咀嚼而玩味之。」即慢慢品味欣賞，細細咀嚼茶湯的真香味。

　　明代品茶非常重視沏泡技巧和追求藝術韻味，是達官貴人和知識分子的雅趣。而老百姓因為解渴而泡茶，自然沒有必要講究雅興，只要將茶葉放進壺裏和杯中，沖入開水，稍待片刻即可飲用，是最簡單的瀹泡法。從茶葉沖泡方式的演變歷史角度而言，它和工夫茶的沖泡法在本質上是一致的，是工夫茶得以傳承的基礎。

　　瀹泡法的廣泛使用，就是運用最簡便的方式，能品嚐茶的真香、真味。但是，茶器及泡茶方法之使用亦非常重要，可從明代張源《茶錄》和許次紓《茶疏》對用壺泡茶法加以歸納，大致有備器、擇水、取火、候湯、泡茶、酌茶、啜飲等程序，才能品嚐出茶的原味。分述如下：

　　備器：泡茶法的主要器具有茶爐、茶銚、茶壺、茶盞等。

　　擇水：取火同煎茶、點茶法。

　　候湯：待爐火通紅，茶銚始上。扇起要輕疾，待水有聲稍稍重疾，不能停手。水一入銚，便須急煮。湯有三大辨十五小辨。三大辨為形辨、聲辨、氣辨。形為內辨，如蝦眼、蟹眼、魚眼、連珠，直至騰波鼓浪方是純熟；

聲為外辨，如初聲、始聲、振聲、驟聲，直至無聲方
是純熟；氣為捷辨，如氣浮一縷二縷、三縷四縷、縷
亂不分、氤氲亂繞，直至氣直沖貫，方是純熟。

泡茶：探湯純熟便取起，先注少許入壺中祛蕩冷氣，然後傾
出。最後投茶，有上中下三種投法。先湯後茶謂上投，
先茶後湯下投。湯半下茶，複以湯滿謂中投。茶壺以
小為貴，小則香氣氤氲，大則易於散漫。若獨自勘，
壺愈小愈佳。

酌茶：一壺常配四隻左右的茶杯，一壺之茶，一般只能分釃
二三次。杯、盞以雪白為上，藍白次之。

啜飲：釃不宜早，飲不宜遲，旋注旋飲。

　　從明人張源《茶錄》和許次紓《茶疏》的茶書中，對壺泡法
的陳述詳細俱備，從備器開始，經候湯、泡茶、酌茶、啜飲等泡
飲程序皆一一清楚交待，這是飲茶經驗的智慧累積而來，其中，
張源《茶錄·泡法》中對泡茶強調，「釃不宜早，飲不宜遲，早
則茶神未發，遲則妙馥先消。」。而許次紓《茶疏·湯候》中對
泡茶強調「蟹眼之后，水有微濤，是為當時。」，兩人皆對泡茶
的最好時機作出交待，讓瀹泡法能使茶葉展現原味清香。

　　俗諺：「工欲善其事，必先利其器。」欲飲好茶，就必須具
備完善的品茗工具和泡飲程序，才能樂在其中。

　　明代散茶製作的偉大發明就是炒青法，使散茶經由炒青技術
的工序，得以保持茶葉的原味清香。直到如今，炒青法仍被沿用
著，顯然，明人的科技發明，代表著中國祖先智慧的結晶。

　　明代茶人對烹茶的方法非常講究，先有煎茶法、點茶法，後有瀹泡法，在乎完美，近乎苛求。明代茶人對泡茶的水之來源堅持嚴謹，沒有好水，寧願不泡飲；使烹茶方法和水的品質同樣受到重視。事實上，明代茶人仍以喜歡來自地泉的水質為第一選擇。所以，才有天下第一泉、第二泉、第三泉之分。而以現代科學而言，地泉就是今日所言之礦泉水，當然口感佳，以礦泉水煮沸泡茶，無論是點茶法、煎茶法和瀹泡法，都會有好茶湯出現。

第三節　明代之名茶

　　明代貢茶一定是名茶，但名茶不一定是貢茶。明代發明炒青茶法之後，使各地名茶崛起，爭奇鬥勝。而花茶係用紅茶、綠茶或烏龍茶為原料，以各種香花薰窨而成，最普通的是用烘青綠茶作為原料。

　　選茗藝茶，是品茶的第一要素。明代名茶品目繁多，最出名的有六品[1]，即：虎丘茶、天池茶、羅岕茶、六安茶、龍井茶、天目茶，其中又以羅岕茶最受寵愛。羅岕茶產地在今浙江省長興縣境，許次紓《茶疏》：「介於山中謂之岕，羅氏隱焉故名羅」[2]。周高起《洞山岕茶系》：「羅岕去宜興而南逾八九十里，浙宜分界，只一山岡，岡南即長興山，兩峰相阻，介就夷曠者，人呼為岕雲」[3]。由此可見，羅岕茶的魅力確實誘人。

　　顧元慶《茶譜》（1541）、屠隆《茶箋》（1590前後）和許次紓《茶疏》（1597）等記載，明代名茶計有 50 餘種；而黃一正《事物紺珠》所輯錄「今茶名」有 97 種之多[4]，是明代茶書中記載名茶最多的一種。依今名茶的用途和來源分類如后：

[1]　《考槃餘事・茶箋》卷三　頁 8~9　（明）屠隆　明萬曆間（1573-1620）繡水沈氏尚百齋刊本。

[2]　《茶疏・產茶》　頁 1　（明）許次紓　清順治丁亥（4 年）兩浙督學李際期刊本。

[3]　《洞山岕茶系》卷一　（明）周高起　台北　藝文印書館　1981 年。

[4]　《事物紺珠》卷十四　（明）黃一正　台北　鼎文書局　1975 年。

一、貢茶

　　貢茶是中國封建社會制度下的產物，也是中國茶葉發展史上的特有現象。貢茶與其他貢品一樣，是古代君主對地方有效統治的一種維繫象徵。明代貢茶，仍沿襲前朝，但明太祖朱元璋於洪武廿四年（1391）九月，正式廢除團餅貢茶，頒敕詔書曰：「洪武二十四年九月，詔建寧歲貢上供茶，罷造龍團，聽茶戶惟采芽以進，有司勿與。天下茶額惟建寧為上，其品有四：探春、先春、次春、紫筍，置茶戶五百，免其役。上聞有司遣人督迫納賄，故有是命」。所以，在明初，已有明確規定貢茶的種類和產地來源。後來，又沿用自唐宋元以來的貢茶，於是，貢茶必定是來自各地方的名茶。

　　明代貢茶與唐宋元時期相比，徵貢區域較寬，茶葉產品不斷改良創新。貢茶已不只是作為皇室飲品的特供貢品，亦具有一種中央向地方徵收實物稅之性質。

　　明代貢茶除明太祖朱元璋所規定茶品之外，還有日後逐年增加的貢茶，供皇室成員品茗嚐鮮，略舉有關文獻記載的明代貢茶如下：

（一）宜興「陽羨茶」

　　宜興，瀕臨太湖，產茶歷史久遠，古時即稱之為「陽羨貢茶」、「毗陵茶」、「陽羨紫筍」和「晉陵紫筍」。「陽羨貢茶」，產於宜興的唐貢山、南嶽寺、離墨山、茗嶺等地。「陽羨茶」以湯清、芳香、味醇的特點而名聞天下。明代周高起《洞山岕茶系》

中讚曰：「陽羨茶以淡黃不綠，葉莖淡白而厚，製成梗極少，入湯色柔白如玉露，味甘，芳香藏味中，空深永，啜之愈出，致在有無之外」[5]。

而「陽羨茶」的起源，據《宜興縣誌》記載，其創始人是一位名叫潘三的農民，後來被稱之為宜興的「土地神」[6]。宋代胡仔《苕溪漁隱叢話》中引「重修義興茶捨記」：「有一位和尚把陽羨山中產的野茶送給當時的常州太守李棲筠，經他請陸羽鑑定後，建議當作佳物進貢給唐代宗皇帝，時間是大曆時間（766 年左右）。」[7]

明末劉獻廷《廣陽雜記》記有「天下茶品，陽羨為最」[8]。明代袁宏道在評茶小品中指出：「武夷茶有藥味，龍井茶有豆味，而陽羨茶有『金不味』，夠得上茶中上品」[9]。所以，「陽羨茶」自唐代開始，一直到明代均是上貢的名茶。

（二）武夷岩茶

元大德六年（1302）在武夷山四曲設置御茶園，製龍團五千餅。每年驚蟄，當地縣令要親臨御茶園「喊山台」祭祀茶神，此時的「石乳」茶是貢茶極品。至明代洪武年間（1391），罷造龍團，改蒸青團茶為炒青綠茶。創製小種紅茶，當年焙製進貢的武

[5] 《洞山岕茶系》卷一　（明）周高起　台北　藝文印書館　1981 年。

[6] 《宜興縣志》卷一　（清）阮升基等修　台北　成文出版社　1970 年。

[7] 《苕溪漁隱叢話》卷五十八　（宋）胡仔　台北　世界出版社　1976 年。

[8] 《廣陽雜記》卷三　（明）劉獻廷　台北　藝文印書館　1967 年。

[9] 《袁中郎全集》卷八　（明）袁宏道　台北　世界出版社　1990 年。

夷岩茶即是「龍團」、「石乳」，直到嘉靖年間，歷經二百多年從未間斷。使武夷岩茶在明代亦是進貢的名茶。

明代徐勃《茶考》所述「武夷山中土氣宜茶」。適宜的土壤，造就山岩茶的優良品質。碧水丹山，峭峰深壑，高山幽泉，爛石礫壤，迷務沛雨，早陽多陰，「臻山川精英秀氣所鍾」[10]，武夷岩茶獨享大自然之滋潤，奉獻獨特的「花香岩骨」，使其他茶品遜色不少。

明人張源在《茶錄》中說：「香有真香、有蘭香、有清香、有純香。表裏如一，曰純香；不生不熟，曰清香；火候均停，曰蘭香；雨前神具，曰真香；更有含香、漏香、浮香、問香，此皆不正之氣」。岩茶首重「岩韻」，講究「香、清、甘、活」和「喉韻」、「嘴底」、「杯底香」等體味享受。所以，武夷岩茶的獨特香味，令人回味無窮。而如今所稱的「烏龍茶」，也正是「岩茶」之後，因為，武夷山茶農在紅茶逐漸衰退之後，研發「三紅七綠」的青茶，也將「岩茶」帶進「烏龍茶」的嶄新境界。

武夷岩茶的品種有「白瑞香」、「素新蘭」、「鐵羅漢」、「白雞冠」、「水金龜」、「半天腰」、「白牡丹」、「金鑰匙」、「不知春」、「不見天」、「雀舌」、「老叢水仙」以及「十二金釵」。

（三）西湖龍井茶

西湖龍井茶產地遍及杭州西湖周圍的群山，其中又以獅峰、龍井所產的茶葉品質最佳，產茶已有一千多年的歷史。

[10] 《茶考》《續修四庫全書》（明）徐勃　史部　別集類。

西湖龍井茶的採摘非常講究，每年春天，茶農分四班按檔次採摘青葉，清明節前三天採摘的稱「明前茶」。此茶嫩芽初萌，如同蓮心，又叫「蓮心茶」。嫩芽是西湖龍井茶中的珍品。清明後到穀雨前採摘的叫「雨前茶」，茶柄上長出一片小葉，形狀似旗，茶芽稍長，形狀似槍，故又稱「旗槍」。立夏時採摘的叫「雀舌」。再過一個月採摘的茶，謂之「梗片」。屠隆說：「龍井不過十數畝，外地有茶，似皆不及。大抵天井龍泓美泉，山靈特生佳茗，以副之耳。山中僅有一二家炒法正精，近有山僧焙者亦炒。真者，天池不能及也」[11]。

龍井茶葉形狀扁平挺直，大小長短夕齊，像一片片蘭花瓣，色澤嫩綠或翠綠，鮮艷有光澤，香氣鮮爽，滋味甘醇，沖泡於茶杯中，茶葉嫩勻成朵，一旗一槍，交錯輝映，茶湯清碧，賞心悅目。以色綠、香鬱、味喬、形美「四絕」聞名於世，為明代知名貢茶之一。

（四）雲南普洱茶

雲南普洱茶，在明代稱普茶。普洱茶是僅產自於雲南的一種大葉種喬木茶葉。經長時間處理保存後，香氣獨特，入口順滑，滋味甘醇。普洱茶係清代時，屬雲南省普洱府轄區內普洱縣作為茶葉集散地而得名；因為，在明成祖朱棣時，即下令取消天下緊壓茶，所以，至今，僅雲南一地得以保存古代緊壓茶的製作方法。

[11] 《考槃餘事·茶箋》卷三　頁8　（明）屠隆　明萬曆間（1573-1620）繡水沈氏尚百齋刊本。

普洱茶分為散茶與緊壓茶二種，其中緊壓茶包括普洱沱茶、方茶、圓茶（七子餅茶）、千兩柱茶、團茶、金瓜貢茶等式樣。普洱茶具有降血脂、減肥、暖胃、養氣、提神、化痰等功效。在明代亦是貢茶之一。

（五）羅岕茶

又名岕茶，產於湖州長興，與顧渚紫筍類同。屠隆《茶箋》：「陽羨俗名羅岕，浙之長興者佳，荊溪稍下。細者，其價兩倍天池，惜乎難得，須親自採收方妙。」[12]明許次紓《茶疏·產茶》載：「天下名山，必產靈草。江南地暖，故獨宜茶……江南之茶，唐人首稱陽羨，宋人最重建州。於今貢茶，兩地獨多。陽羨僅有其名，建茶亦非最上，惟有武夷雨前最勝。近日所尚者，為長興之羅岕，疑即古之顧渚紫筍也……若歙之松羅，吳之虎岳，錢塘之龍井，香氣濃郁，並可雁行，與岕頡頏。往郭次甫亟稱黃山，黃山亦在歙中，然去松羅遠甚。往時士人皆貴天池，天池產者，飲之略多，令人脹滿。」[13]是明代洪武年間之貢茶。

長興山有一處明月峽，吳人姚紹憲自行開闢小茶園，種茶自行品第，終其一生，種茶自娛，而頗有心得。得其玄詣。據說，許次紓著《茶疏》，係因姚將試茶秘訣告知許氏，方有此著。許氏逝世，又「托夢」給姚，托其將《茶疏》傳世，所以，姚紹憲為書作序。羅岕生長茶的地方共有 88 處，羅岕茶製法特殊，所

[12] 《考槃餘事·茶箋》卷三　頁 8　（明）屠隆　明萬曆間（1573-1620）繡水沈氏尚百齋刊本。

[13] 《茶疏·產茶》　頁 1　（明）許次紓　清順治丁亥（4 年）兩浙督學李際期刊本。

採來的茶葉不炒，係用「甑中蒸熟，然後烘培」，但有一種採擇極為精細的茶卻用炒法製成，「採嫩葉，除尖、蒂，抽細筋炒之，亦曰片茶，炒而復焙，燥如葉狀，曰攤茶，並難多得。」[14] 所以，羅岕茶一直被視為上乘茶葉，其來有自。

（六）顧渚紫筍茶

　　產地在浙江長興，顧渚山座落於長興西北，東濱太湖，三面山巒連綿，雲霧瀰漫，氣候溫和，土質肥沃，雨量充沛，山下清泉長流，得天獨厚的生態環境為生產紫筍茶創造最有利條件。

　　顧渚紫筍茶是中國名茶中產製歷史最悠久的品種。自唐代起，歷代均將顧渚紫筍茶視為「貢品」，一直延續到明代洪武八年才停貢，前後進貢有 600 年歷史，在中國名茶中堪稱首屈一指。

　　顧渚紫筍茶初採者嫩芽形似雀舌，經過捻、捏、焙、穿、封等工序細製而成。芽葉幼嫩，葉芽纏抱，緊裹如筍，色澤翠綠披毫，蘊含蘭蕙之幽。經沖泡後，茶湯色澤如茵，茶味甘醇鮮厚，有蘭花之香，為明代貢茶之一。

（七）蒙頂茶

　　蒙頂茶產自四川雅安蒙山山頂。包括蒙頂石花、蒙頂黃芽、蒙頂甘露、萬春銀葉、玉葉長春等系列品目。

　　蒙山名茶主要產於蒙山山頂，故稱蒙頂茶。蒙山栽茶始於西漢甘露（公元前 53–公元前 50 年），至今已有 2000 年歷史。至

[14] 《茶疏・岕中製法》　頁 4　（明）許次紓　清順治丁亥（4 年）兩浙督學李際期刊本。

唐代開始興起，宋、明兩代最為興旺，全盛時期，品種繁多，琳琅滿目。明代顧元慶《茶譜・茶品》記：「茶之產於天下多矣！劍南有蒙頂石花，湖州有顧渚紫筍，峽州有石潤明月……其名皆著，品第之，則石花最上，紫筍次之……。」[15] 蒙山景美，蒙山茶香，激發了不少文人墨客的創作靈感。

蒙頂石花因似生長在岩石上的苔鮮，外形像花，故取名之。蒙頂甘露條索緊秀勻卷，翠綠油潤，銀亮細嫩，香氣濃郁，湯色黃錄鮮亮，滋味鮮嫩爽口，葉底嫩黃勻亮。萬春銀葉香氣鮮嫩持久，口感香純醇厚。玉葉長春外形緊細勻整，翠綠油潤，香氣鮮濃，滋味回甘。蒙頂茶為明代貢茶之一。

（八）巴山雀舌茶

巴山雀舌產於四川省萬源市大巴山腹地的草壩茶場。明代洪武四年（1317），戶部建議：「陝西、漢中、金州、石泉、漢陽、平利、西鄉諸縣茶園四十五頃八十六萬餘株；四川巴茶三百一十五頃二百三十八萬株，宜定令，每十株官取其一。」[16]

巴山雀舌茶外形扁平勻直，色澤綠潤顯毫，香氣高爽，滋味醇厚回甘，嫩綠明亮，葉底嫩勻成朵，恰似山雀之舌。為明代貢茶之一。

[15] 《茶譜・茶品》　頁1　收錄於《說郛續》本　續集卷37　台北　國立中央圖書館
[16] 參見《續通典》卷十五　頁1198　《食貨十五》。

（九）峽州碧峰茶

峽州碧峰產於湖北省宜昌縣西陵峽一帶。宜昌古稱夷陵，又名峽州，碧峰林立，雲霧瀰漫，瀑布高懸，素以產茶馳名。

峽州碧峰茶屬半烘炒條形綠茶，外形條索緊秀顯毫，色澤翠綠，質香持久，滋味回甘，湯色黃綠明亮，葉底嫩綠勻整。根據明代詩人田鈞讚詠峽州風光名勝古跡之一仙人橋〈夷陵竹枝詞〉「行舟過此停橈問，不見仙人空碧峰」而定名為峽州碧峰茶，將峽州秀麗的風光融入品質超群的茶中，相得益彰，為明代洪武年間貢茶。

（十）都勻毛尖茶

都勻毛尖茶產於貴州省都勻市團山、大定一帶，自明代起即向朝廷進貢。都勻毛尖茶色澤翠綠，外形勻整，白毫顯露，條索卷曲，香氣清嫩，滋味鮮濃，回味甘甜，茶湯清澈，葉底明亮，芽頭肥壯，口感甚佳。為明代洪武年間貢茶。

（十一）臨海蟠毫茶

臨海蟠毫茶產自浙江省臨海市，因其蟠曲顯毫而得名。明代，茶樹廣為栽種，茶葉品質大為提昇。明孝宗弘治年間（1488–1505）列為貢品。明世宗嘉靖（1522–1566）《臨海縣志》「茶，出延峰山者佳，上雲峰茶味異他處」[17]的記載。

[17] 《臨海縣志》卷一　（明）張寅　台北　成文出版社　1975 年。

　　臨海蟠毫茶外形似蟠花卷曲，銀毫滿披；沖泡時毫上下翻滾，似雪花飛舞，而後芽頭直立，湯色嫩綠明亮，葉底大小均勻，芽葉肥壯成朵，聞之清香持久，飲之有栗香。

（十二）江山綠牡丹茶

　　江山綠牡丹產自浙江省江山縣仙霞嶺北麓。層巒疊翠，雲山交融，竹木參天，景色絢麗，茶葉品質甚佳。相傳明代正德皇帝巡視江南時，途經仙霞嶺，品茶之後讚不絕口，當即賜名為「綠茗」。為明代貢茶之一。

（十三）雁蕩毛峰茶

　　雁蕩毛峰茶產於浙江省樂清市雁蕩山風景區，因山而得茶名。雁蕩山地處中國東南沿海蒼山支脈，是中國東南名山之一，以山水奇秀聞名古今，素有「海上名山」「寰中絕勝」之稱。

　　雁蕩山的茶葉，在明代被列為貢品。明隆慶年間（1567–1572）《樂山縣志》載：「近山多有茶，惟雁山龍湫背清明采者極佳。」[18]《雁山志》中記載：「浙東多茶品，而雁山者稱最。每春清明日採摘芽茶進貢，一旗一槍，而白色者曰明茶，穀雨採者曰雨茶，此上品也。」[19]明代馮時可把雁蕩山之茶與觀音竹、金星草、山樂官（鳥）以及香魚共列為雁蕩山 5 種珍品。

　　雁蕩毛峰茶外形秀長緊結，茶質細嫩，色澤翠綠，芽毫隱藏，湯色淺綠明淨，香氣高雅，滋味甘醇，葉底嫩勻成朵。

[18] 《樂山縣志》卷三　黃鎔等纂修　台北　學生書局　1967 年。
[19] 《雁山志》卷三　（明）朱諫撰　台北　宗青圖書出版公司　1994 年。

（十四）天目青頂茶

　　天目青頂茶產於浙江省臨安縣境內的天目山。天目青頂又稱天目雲霧，外形條索緊結，芽毫顯露，色澤深綠，油潤有光，清香持久，茶湯清澈明亮，滋味濃醇，葉底成朵，在明代被列為貢品。

　　明代徐嘉泰在《天目山志》中列舉「其山、水、雲、雷之奇特，林、木、茶、筍之豐美。」[20] 天目山區三件寶，「茶葉，筍乾、小核桃」，一直被人們所傳頌。

　　明代文震亨《長物志》記載：「天目青頂，山中早寒，冬來多雪，故之茶芽萌發較晚，採焙得法，亦可與天池並。」[21] 天目青頂茶因為生長在深山中，氣候寒涼，而且冬天下雪量多。所以，茶芽成長較晚，但是，只要採收烘焙得宜，茶葉品質是非常優等。《臨安縣志·明萬曆》載：「雲霧茶出天目，各鄉俱產，惟天目山者取佳。」天目山所生產的雲霧茶，雖其他地方亦有生產，惟其茶葉品質是最優等。《天目遊記》載：「天目多雲霧，山勢高，茶為雲霧籠罩，色、香、味三者俱勝，因而雲霧茶馳名中外。」[22] 由於天目山地形高峻，茶樹因常年雲霧籠罩之故，所以，茶湯的色、香、味俱全，為上等茶葉，天目雲霧茶的知名度享譽天下為明代貢茶之一。

[20] 《天目山志》卷二　（明）徐嘉泰　台南　莊嚴文化　1996 年。

[21] 《長物志》卷十二　頁 84　（明）文震亨　台北　台灣商務印書館　1966 年6 月。

[22] 《天目遊記》卷一　（明）黃汝亨　上海　文明書局　1922 年。

（十五）英德紅茶

　　英德紅茶產於廣東省英德間縣境內。英德在明代是產茶縣。明代，英德茶葉已有貢品。

　　英德紅茶外形緊結重實，色澤滑潤，細嫩勻整，金毫顯露；香氣鮮純濃郁，滋味濃厚甜潤，湯色紅艷明澤，金圈明顯，葉底柔軟紅艷，茶湯艷麗，清鮮甘醇，色香味俱佳，獨具一格，是紅茶中後起之秀，為明末之貢茶及外銷茶葉。

二、非入貢名茶

　　明代仍有一些地方名茶未能列入貢茶，但卻名聞遐邇，知名度不遜於貢茶。《棗林雜俎》記載：「自貢茶外產茶之地，各地不一，頗多名品，如吳縣之虎丘，錢塘之龍井最著。」[23]由此可知，未上貢的地方名茶，其茶品並不遜於貢茶。

（一）蘇州虎丘茶

　　產於江蘇蘇州。屠隆《茶箋》：「最號精絕，為天下冠，惜不多產，皆為豪右所據，寂寞山家無由獲購買。」[24]徐渭有詩云：「虎丘春茗妙烘蒸，七碗何悉不上升。青箬舊封題穀雨，紫砂新

[23] 《棗林雜俎》中集　頁80　《四庫全書存目叢書》　（明）談遷　台南　莊嚴文化　1995 年 9 月。

[24] 《考槃餘事‧茶箋》卷三　頁 8　（明）屠隆　明萬曆間（1573-1620）繡水沈氏尚百齋刊本。

罐實宜興。卻從梅月橫三弄，細攪松風炰一燈……合向吳儂彤管說，好將書上玉壺冰」[25]。虎丘茶香氣流郁，與羅岕茶類同，條索勻整，色澤嫩綠，有寒豆味。

（二）蘇州天池茶

產於江蘇蘇州天池峰。屠隆《茶箋》：「青翠芳馨，瞰之賞心，嗅亦清渴，誠可稱仙品，諸山之茶，猶當退舍。」[26] 天池茶外形緊細彎曲，多毫，茶湯鮮綠。

（三）六安茶

產於安徽六安州。產地分佈在現安徽六安市、霍山、金寨等縣，最著名為毛尖、雀舌。屠隆說：「六安品亦精，入藥最效，但不善炒，不能發香，而味苦，茶之本性實佳。」[27] 許次紓《茶疏·產茶》：「大江以北則稱六安。然六安乃其郡名，其實產霍山縣之大蜀山也，茶生最多，名品亦多。河南、山陝人皆用之。南方謂其能消垢膩，去積滯，亦共寶愛。」[28] 六安茶外形係茶葉單片平展似瓜子片，茶湯寶綠。

[25] 《青藤書屋文集》卷七　（明）徐渭　清道光二十六年（1846）刊本。
[26] 《考槃餘事·茶箋》卷三　頁8　（明）屠隆　明萬曆間（1573-1620）繡水沈氏尚百齋刊本。
[27] 《考槃餘事·茶箋》卷三　頁8　（明）屠隆　明萬曆間（1573-1620）繡水沈氏尚百齋刊本。
[28] 《茶疏·產茶》頁1　（明）許次紓　清順治丁亥年兩浙督學李際期刊本。

（四）浙西天目

　　產於浙江天目山。屠隆《茶箋》「天目為天池、龍井之次，亦佳品也。地志云，山中寒氣早嚴，山僧至九月即不敢出。冬來多雪，三月後方通行，茶之萌芽較晚。」[29]天目茶外形挺直成條，葉質肥厚，芽毫顯露，色澤深綠，滋味鮮醇，茶湯清澈明淨。

（五）黃山雲霧

　　產於安徽黃山。《黃山志》記載：「蓮花庵旁就石隙養茶，多清香冷韻，襲人斷鄂，謂之黃山雲霧茶。」[30]《徽州府志》記載：「黃山產茶始於宋之嘉祐，興於明之隆慶。」[31]所以，黃山雲霧茶的茶香，具有誘人的獨特魅力。茶外形條索緊結，白毫顯露，茸毛多，茶湯香醇綠潤。

（六）新安松羅

　　又名休寧松羅，產於徽州休寧縣北鄉松羅山。《歙縣志》：「明隆慶（1567–1572）僧大方住休之松羅山，製法精妙，群邑師其法，因稱茶曰松羅。」[32]明代馮時可《茶錄》：「徽郡向無茶，近出松羅茶最為時尚。是茶始於一比丘大方，大方居虎丘最久，得採製法，其後於徽之松羅結庵，採諸山茶於庵焙製，遠邇

[29]　《考槃餘事·茶箋》卷三　頁8　（明）屠隆　明萬曆間（1573-1620）繡水沈氏尚百齋刊本。

[30]　《黃山志》　頁228　合肥市　黃山志編纂委員會　1988年3月。

[31]　《徽州府志》卷二　（清）馬步蟾·夏鑾　清道光七年刊本。

[32]　《歙縣志》卷六〈食貨·物產〉　（清）張佩芳·劉大魁　清乾隆三十六年刊本。

爭市，價倏翔湧。人吳稱松羅茶。實非松羅所出也。」茶外形條索卷曲，色澤翠綠，茶湯綠潤。

（七）諸暨綠劍茶

諸暨綠劍茶產於浙江省諸暨市。明代府志、縣志記述石筧茶更為詳細。明萬曆《紹興府志》（1586）載：「諸暨縣宣家山，在縣東七十里嵊縣界，產茶甚佳。」[33] 宣家山，今屬趙家鎮東溪，為石筧茶主產區。茶外形條索形狀自然，白毫顯露，色澤翠綠，茶湯碧綠清澈。

（八）磐安雲峰

磐安雲峰茶產自浙江省磐安縣，主產區以大盤山主峰群為中心。明朝間有巡檢司。《磐安縣志》記載：「明代正統八年（1433）玉山茶葉和白術外銷獲利。」[34] 由此可知，磐安雲峰茶生產歷史悠久。茶外形細緊略扁，色綠潤，葉底嫩勻綠亮，茶湯綠潤明亮。

（九）莫干黃芽

莫干黃芽古稱莫干山芽茶，產於浙江德清莫干山區。宋、明代都有莫干山盛產茶葉的記載。宋代《天池記》記載：「莫干山，士人以茶為業，隙地皆種茶。」[35] 茶外形條索細緊，芽葉細嫩，色澤黃綠而多毫，茶味鮮醇爽口，湯色橙黃鮮明。

[33] 《紹興府志》卷十二　（明）張元忭　明萬曆十五年刊本。
[34] 《磐安縣志》卷三　台北　中央研究院近史所郭廷以圖書館　1993 年。
[35] 《天池記》卷一　（明）彭兆蓀撰　上海　中華書局　1924 年。

（十）普陀佛茶

「佛國」普陀，名聞天下。普陀佛茶[36]產自中國四大佛教聖地之一的浙江舟山普陀的佛頂山。

明李日華《紫桃軒雜綴》記述：「普陀老僧，貽餘小白岩茶一裹，葉有白茸，瀹之無色，徐飲覺涼透心腑。僧云：本岩茶至上六斤，專供（觀音）大士，僧得啜者寡矣。」[37]普陀佛茶藉由朝聖香客的傳遞，在民間亦成為名茶。茶外形盤花捲曲，似圓非圓，銀毫顯露。色澤翠綠微黃，茶湯明淨。

（十一）南京雨花茶

明《六研齋二筆》「志書中記有南京名茶情況：江寧縣牛首山所產的雲霧茶，其香色俱絕，上元東鄉攝山茶、城內清涼山茶皆香甘，散生於山頂，寺僧採之以供貴賓。」[38]

其形似松針，翠綠挺拔，條索緊細圓直，鋒苗挺秀，色澤翠綠，白毫顯露，香氣濃厚，滋味鮮醇，湯色綠而清，葉底勻嫩明亮。

[36] 普陀佛茶又稱普陀山雲霧茶，產於浙江省舟山群島中的普陀山，屬綠茶類。因其最初由僧侶栽培製作，以茶供佛，故名佛茶。早年佛茶外形似圓非圓，似眉非眉，形似小蝌蚪，故又稱鳳尾茶。普陀山為中國四大佛教名山之一。環島約 40 公里，素有「海天佛國」之際。普陀山種茶，約始於唐代，其時佛教正在中國興盛。寺院提倡僧人種茶、製茶，並以茶供佛。

[37] 《紫桃軒雜綴》卷三　（明）李日華　台北　國立故宮博物院　1997 年。

[38] 《六研齋二筆》卷四　（明）李日華　台北　國立故宮博物院　1997 年。

（十二）廬山雲霧茶

廬山雲霧茶產於江西廬山。明代，廬山雲霧茶名稱已出現在明《廬山志》中，廬山雲霧茶至少已有 300 多年歷史。廬山雲霧茶品質優良，外形條索緊結重實，飽滿秀麗，色澤碧綠光滑，香氣芬芳鮮爽，湯色綠而透明，滋味濃醇鮮甘，葉底嫩綠微黃、柔軟舒展。[39]

（十三）黃山毛峰

黃山毛峰茶產於安徽省黃山風景區和黃山區的湯口、岡村、芳村、三岔、潭家橋、焦村；徽州區的充川、富溪、楊村、洽舍；歙縣的大谷遠、辣坑、許村、黃村、璜蔚、璜田；休寧縣的千金台等地域。

明代許次紓《茶疏·產茶》載：「天下名山，必產靈草，江南地暖，故獨宜茶……若歙之松羅，吳之虎丘，錢塘之龍井，香氣濃郁，並可雁行，與岕頡頏。往郭次甫亟稱黃山……」[40] 所以，黃山毛峰茶的獨特芳香，迎人撲鼻，絕無俗味，名茶之佳品。茶外形條索細扁，形似雀舌，芽肥壯、勻齊、多毫，色澤嫩綠微黃而油潤。葉底嫩廣肥壯，勻亮成朵，茶湯清澈明亮。

[39] 《廬山志》卷八 （明）毛德琦重訂 台南 莊嚴文化 1996 年。
[40] 《茶疏·產茶》頁 1~2 （明）許次紓 清順治丁亥（4 年）兩浙督學李際期刊本。

（十四）南岳雲霧

　　南岳雲霧茶產於湖南省南岳衡山，因產地雲霧瀰漫而得名。明代傑出的思想家、哲學家王船山（1619-1692），曾一度隱居南岳，常去茶園，目睹男男女女上山採茶製茶，曾以茶為題寫 10 首《摘茶詩》，詩中有「昨日剛傳過穀雨，紫茸的賽春肥」[41]；「一槍才殿二旗斜，萬簇綠沉間五花」；「山下秋爭韭葉長，山中茶賽馬蘭香」[42] 等句，作者還讚揚南岳雲霧茶外形漂亮，達到「瓊尖新炕風毛毬」[43]的程度。

（十五）鳳凰單叢茶

　　鳳凰單叢茶是歷史名茶，屬烏龍茶類。始創於明代，因產自潮州市潮安縣鳳凰山（鎮）並經單株（叢）採收製作而得名。

　　鳳凰單叢茶品質極佳，素有「形美、色澤、香郁、味甘」[44] 四絕。外形挺直、肥碩、油潤；幽雅清逸的自然花香，濃郁、甘醇、爽口、回甘、橙黃、清澈、明亮的湯色，青蒂、綠腹、紅鑲邊的葉底，極耐沖泡的底力，構成鳳凰單叢茶特有的色、香、味。潮州功夫茶亦即以鳳凰單叢茶為主角呈現，茶湯甘醇誘人。

[41] 《仿體詩》卷一　（明）王船山　　台北　自由出版社　1972 年。
[42] 《仿體詩》卷一　（明）王船山　　台北　自由出版社　1972 年。
[43] 《仿體詩》卷一　（明）王船山　　台北　自由出版社　1972 年。
[44] 《潮州府志》卷十六　頁 21　（清）周碩勛　清光緒十九年重刊本。

（十六）昆明十里香

　　昆明十里香茶為歷史名茶，屬綠茶類。產於昆明東效金馬山麓十里鋪，是雲南高香型茶之一。明代《滇略》記載：「昆明之泰華，其雷聲初動者，色、香不下松羅。」[45] 昆明曾開設有十里香茶館，專賣十里香茶。茶外形挺直，葉底青嫩，色澤褐綠，茶湯清澈。

（十七）碧綠茶

　　產於山東日照的碧綠茶，為新創綠茶類名茶。據地方志記載，在明代，昆崳山區（今膠東半島文登一帶）即曾設有管理茶葉生產的「茶場提舉」。碧綠茶加工分鮮葉攤晾、殺青、搓條、提毫、烘乾等 5 道工序。其品質特點為外形捲曲纖細，白毫顯露，色澤翠綠，湯色黃綠、明亮，滋味鮮濃、醇厚，香氣高爽持久，葉底翠綠勻齊。

　　明代名茶有 50 多種，是明人在不斷地栽培和嚐試實驗累積的成果，其所研發出綠茶、紅茶、烏龍茶、白茶、黃茶和黑茶等六大茶類，由此可知，明人在茶葉品種研究上極為用心。

　　明代因太祖朱元璋罷廢團餅茶，且下詔書指定貢茶的茶品有探春、先春、次春和紫筍等四種，以此為徵召入貢之貢茶原則和依據；所以，貢茶必定來自地方上之名茶。但由於條形散茶日益發達，地方上之名茶出類拔萃，難免會有遺珠之憾；可是，雖然

[45] 《滇略》卷十　（明）謝肇淛　台北　商務印書館　1983 年。

未能入貢，地方上之名茶因茶湯色香味俱全，仍能雄霸一方，名聞天下。

第三章　明代茶政

　　茶業是明代朝廷重要的經濟來源，也是財稅收入的重要環節。明代自太祖朱元璋建國以後，在茶政措施上，沿襲唐宋舊制，對茶葉的生產、運輸、貿易、檢驗及榷稅等方面，建立一套即嚴密又完備的茶葉政策和制度法規，包括榷茶制度[1]、茶馬制度[2]、茶法制度[3]和貢茶制度[4]。

　　明代實施嚴格的茶政，使明代建國初期社會漸趨穩定，對國家整體經濟之發展，有極大的助益。同時，除杜絕私茶外，亦藉由茶馬交易，鞏固對西北諸部少數民族的控制，也是明代中央對西北諸部「羈縻」政策的體現。明代茶政之制定和改革財政，亦均以富國、強兵、安邊和滿足人民生活需要為基調。

[1]　榷茶：古代官府對茶實行禁榷專賣制度，始於中唐，明清仍在部分地區實行。參見《玉海》卷一八一　清光緒九年浙江刊本影印　（清）張廷玉奉敕撰清乾隆間刊本。

[2]　參見《明史・食貨志》卷八十。

[3]　茶法制度：洪武四年正月，詔陜西、漢中府產茶地方，每十株官取一株，無主者令守城軍士婼種，採取每十分官取八分，然後以百斤作為二包為引，以解有司收貯。……民間所蓄不得過一月之用，多皆官買，私易者籍其園。參見《七修類稿》卷十二　（明）郎瑛　上海　上海古籍出版社　1995 年。

[4]　貢茶制度：洪武廿四年，詔天下產茶之地，歲有定額，以建寧為上，聽茶戶採進，勿預有司，茶名有四，探春、先春、次春、紫筍。《七修類稿》卷九　（明）郎瑛　上海　上海古籍出版社　1995 年。

第一節　由朝廷專賣的榷茶

　　榷茶，係指明代政府的茶葉專賣制度，內容包括政府對茶葉的征稅、茶葉專賣及採取的具體管制措施。由此可知，明代中央對產茶地區的監控係採取嚴密的措施，在東南茶區實行茶引法[5]，在川陝地區實施嚴格的禁榷法[6]，皆在確保政府的財稅來源。

　　明洪武初年，有鑑於西北少數民族易馬之需求，定川陝征課例，同時又派遣官吏赴江西、湖廣等茶葉產區定例，驗數起課，在全國範圍內形成一整套茶葉專賣制度，因而確立明代茶政、茶法的基本格局。其實，明代茶葉專賣制度，基本上繼承宋元時期的引由制度[7]，同時又在四川、陝西等地實行嚴格的榷茶制，而形成東南折征區和川陝本征區兩種不同的稅制。如邱浚所言「產茶之地，江南最多，今日皆無榷法，獨川陝茶法頗嚴，闊為市馬故也。」[8]使明代榷茶制度得以上行下效[9]。

[5]　茶引：明代商茶運銷的憑証，一種有價商業信用証券，源自宋代茶引。《明會典·茶課》卷三十七　頁 1061　（明）申時行　台北　台灣商務印書館　1968 年 3 月。

[6]　參見《明會典·茶課》卷三十七　申時行　台北　台灣商務印書館　1968 年 3 月。

[7]　引由制度：明代茶商買賣茶葉均以茶引為執照。茶引亦稱茶券。引一道照茶一百斤，輸錢二百文於官，後改為一千文。茶商持之出境貨賣，茶售畢，赴有司繳引，封送批驗茶引所，類解戶部註銷。無引或茶，引相離者，即為私茶，與私鹽同罪。

[8]　參見《明會典·茶課》卷三十七　頁1061　（明）申時行　台北　台灣商務印書館　1968 年 3 月。

[9]　「榷茶」，最早起於唐代。在唐文宗時，王涯為司空，兼任榷茶使，在大和九年（835）十月，頒佈榷茶令，但在十一月，王涯即被殺，榷茶剛剛誕生便

　　明代茶政能交出漂亮的成績單，鞏固明王朝統治二百多年，其法寶即是採取一套堅不可摧的榷茶具體管制措施，其內容如下：

一、茶引制度

　　明代茶葉政策係針對茶葉流通加以控制，實行茶引之法。所謂「茶引」，亦稱「茶券」，明代官府發給茶商運銷茶葉的憑證。茶商買賣茶葉均以茶引為執照。茶商必須向政府購買茶引，才能從事茶葉買賣。明代政府經由出售茶引和徵收三十分之一的交易稅，而從中獲得茶葉之利益，這是明代政府的茶葉專賣制度，也是一種壟斷茶葉市場的經濟手段。

　　《明會典・茶課》：洪武初又定，「凡茶引一道，納銅錢一千文，照茶一百斤；茶由一道，納銅錢六百文，照茶六十斤。」[10]明代的茶引制度大多施行於東南各省面積廣大的茶區，政府賣茶引，商人納錢請茶引，政府從中獲得大量的茶引價收入，商人所付的茶引價，初用銅錢交納，後來改為收鈔，雲南等地則徵銀，根據《明會典・茶課》記載，明朝各地茶課鈔數可考者有：「應天府江東瓜埠巡檢司鈔一十萬貫；蘇州府鈔二千九百一十五貫一百五十文；常州府鈔四千一百二十九貫，銅錢八千二百五十八

天折了。到了宋初，由於國用欠豐，極需增加茶稅收入，其次，也為革除唐朝以來，茶葉自由經營收取稅制的積弊，便開始逐年推出了榷茶制度和邊茶的茶馬互市兩項重要的國策。

[10] 參見《明會典・茶課》卷三十七。

文；鎮江的鈔一千六百二貫六百二十文；徽州府鈔七萬五百六十八貫七百五十文；廣德州鈔五十萬三千二百八十貫九百六十文；浙江鈔二千一百三十四貫二十文；河南鈔一千二百八十貫；廣西鈔一千一百八十三錠十五貫五百九十二文；雲南銀一十七兩三錢一分四厘；貴州鈔八十一貫三百七十一文」[11] 從以上記錄可知，明代政府的茶課收入是非常重要的財稅來源。

二、茶稅 [12]

　　茶稅，又稱茶課，是一種以實物或貨幣納稅的制度，也是明代重要茶葉稅收。茶法除規定貢茶、官茶外，就是商茶，商茶即商品茶。係對官茶徵課，對商茶納引稅。明代茶政係以榷茶易馬為主，茶稅為輔，但稅法嚴厲。

（一）明代在四川、陝西地區實行官買官買壟斷制，茶農賦稅交實物，餘茶官買，把茶葉生產全部掌控在朝廷手中，以利與西番茶馬交易。但在江南地區則實行商買商賣和折征制，以增加茶稅收入。

[11] 參見《明會典‧茶課》卷三十七　頁 1060~1061　（明）申時行　台北　台灣商務印書館　1968 年 3 月。

[12] 明代梁材《議茶馬事宜疏》：「巡按陝西監察御史劉良卿題，切照國家設立三茶司收茶易馬，雖所以供達軍征戰之用，實所以系番人歸向之心。考之茶法，在大明律曰：「凡販私茶者，同私鹽法論罪。」蓋行顧腹裡地方者也。至於通番禁例，在太祖高皇帝曰：「私茶出境者斬，關隘不覺察者，處以極刑。」太宗文皇帝曰：「透漏私茶出境者，犯人與把關頭目，俱各凌遲處死，家口遷化外。」」《明會典‧凡引由》卷三十七：「洪武初議定，官給茶引，付產茶府州縣，凡商人買茶，具數赴官，納錢給引，方許出境貨賣。」

1、江南折征區茶稅：明初規定「商稅三十而取一，過者以
　違令論」[13]茶稅亦然。

（1）官驗茶引：明代茶法，大致分為官茶、商茶、貢茶。
　　其中商茶又分開中和引法。開中只是引法的特殊形
　　式。明代引茶通過印頒引由，納錢請引，依引照茶，
　　過關批驗，赴司交稅，稅畢銷引等一系列程式，環
　　環相扣，束縛茶商；防止茶葉走私，偷漏茶稅，限
　　制自由貿易。始於宋的引茶法，至明代已臻完善。

（2）畸零：由於茶引販茶多為整數，有時過秤產生零
　　茶，明代稱畸零。

（3）截角：係經過地方批驗所，出示茶引，以示賣茶完
　　畢憑証。

（4）處罰：分為身體自由刑罰和罰鍰處分兩種。

2、川陝本征區茶稅

由於四川和陝西地區是明代以茶易馬的重點茶區，在茶稅
上，極為嚴苛。《大學衍義補》文中記載：「產茶之地，江南最
多，今日皆無榷茶，獨於川陝禁法頗嚴，蓋市馬故也。」[14]已充
分說明川陝地區是產茶重鎮，也是明代以茶易馬最接近西番的地
區，所以，明代為嚴禁私茶買賣，所採取的茶稅絕對比內地還要
嚴格。

[13] 參見《明會典·茶課·凡徵課》卷三十七　頁1062　（明）申時行　台北　台
　　灣商務印書館　1968年3月。
[14] 《大學衍義補》卷三十　頁20　（明）丘濬　日本東京　中文出版社　1979
　　年1月。

謹以《明會典》所載，簡述川陝榷茶法的部分內容如下：

（1）洪武四年奏准陝西漢中府、金州、石泉、漢陰、平
　　　利諸縣茶園每十株官取一，其民所收茶，官給價買
　　　之。無主者，令守城軍士薅培，及時採收，以十分
　　　為率，官取八分，軍收二分，每五十斤為一包，二
　　　包為一引，令有司收貯於西番易馬。洪武五年規
　　　定，四川產茶地方，照例每十株官取一分，征茶二
　　　兩。其無主者，令人薅種，以十分為率，官取八分，
　　　令有司收貯。弘治三年，令四川遞年拖欠茶斤，每
　　　芽茶一斤，追銀二分。葉茶一斤，追銀一分五厘。

（2）洪武初例，民間蓄茶不得過一月之用。太祖時，「私
　　　茶出境者斬，關隘不覺察者處以極刑」。太宗時，
　　　「透漏私茶出境者，犯人與把關頭目，俱各凌遲，
　　　封建時代最殘酷的死刑，又叫剮刑，亦即處死，家
　　　口遷化外。

（3）嘉靖二十六年議准，蒸造假茶 500 斤以上者，商人、
　　　園戶及轉賣者，發附近衛，茶價入官。不及前數者，
　　　依私鹽法論罪，仍枷號二個月發落，窩頓店戶同治
　　　罪。

四川榷茶初定 100 萬斤，後減為 84.306 萬斤。永樂四年，又
減免「絕戶茶課 37.79 萬斤」。實際只餘 46.516 萬斤。陝西榷茶
初定 26862 斤，孝宗弘治十八年，新增 24164 斤，增加原因不詳，
有待查証。

明代茶稅，較諸唐宋元而言，是較為穩定，賦稅「十取其一」，商稅「三十取一」，而且一直未變動。有別於宋代朝令夕改，而且是重稅；更不同於元代的巧立名目，施於重稅，增加茶農的負擔。

明代茶稅，可以看出對江南茶區管制較鬆弛，但對進行茶馬貿易的四川和陝西地區而言，攸關國防戰略的考量；茶稅較重，而且嚴刑竣罰，絕不寬貸。所以，在明代，因茶區對朝廷有不同的經濟效益，故茶稅亦有不同的區別。

（二）明代茶稅基本上分為徵稅和折給。徵稅又分徵本色和徵折色。

1、徵稅

所謂「徵本色」，即按十分之一的稅率從出茶園戶手中徵收茶葉實物；而「徵折色」，係即將茶葉課稅按斤重折成錢鈔或銀兩徵收，川陝兩地的茶課一般以徵收本色為主，間徵折色。具體情況視兩地官茶是否充裕而定。與全國其他產茶區相比，四川、陝西的茶葉課額較大，茶戶的負擔極為繁重。據《明會典‧茶課》記載，「陝西茶課初二萬六千八百六十二斤一十五兩五錢，弘治十八年（1505）新增二萬四千一百六十四斤，共五萬一千二十六斤一十五兩五錢。現今茶課五萬一千三百八十四斤一十三兩四錢。四川茶課初一百萬斤，後減為八十四萬三千六十斤。正統九年（1444）減半攢運，景泰二年（1451）停止。成化十九年（1483）奏准，每歲運十萬斤。現今茶課本色一十五萬八千八百五十九斤零，存彼處衙門聽候支用。折色三十三萬六千九百六十三斤，共

徵銀四千七百二兩八分。」[15]上述記載是四川、陝西茶課的概況。

　　2、折給

　　以積茶折米、銀充戍達官俸軍餉。明代，陝甘茶馬司庫貯茶葉，常常充溢囤積，導致發霉腐爛而焚毀。為減少損失，便將庫茶搭發當地駐軍和司衙吏役以充俸餉。《明會典‧茶課‧凡折給》：「正統六年（1441）奏准，甘肅倉所收茶，自宣德及正統元年以前者，按月准給陝西行都司並甘州左等衛所官員折俸布絹，每茶一斤，折米一斗。自後所積茶多，悉照此例，換陳折給。」[16]所以，「折給」是一種因地制宜的茶稅變通權宜措施，使茶葉經過當地變賣，以換得實物和金錢，不只解決囤積茶葉易致腐爛的棘手問題，又可以提供官俸軍餉，疏解國家財政支出，可謂邊防地帶解決囤積茶葉問題的一劑良方。

三、茶戶的戶役

　　「茶戶」即是專門種植茶葉的農戶。明朝以茶馬貿易來控制西北諸部的少數民族，透過經濟手段控制邊藩。而對國內，則予茶戶採取極嚴密的控管，有時近乎剝削，在名義上，雖為國家經濟著想，將茶戶納入正常的經濟運作軌道，事實上，是要達到完全掌控茶戶的人口和產茶量。並達到稅收之目的，輒罔顧茶戶的

[15] 參見《明會典‧茶課》卷三十七　頁1060　（明）申時行　台北　台灣商務印書館　1968年3月。

[16] 參見《明會典‧茶課‧凡折給》卷三十七　頁1070　（明）申時行　台北　台灣商務印書館　1968年3月。

生計，使民怨迭起。尤其，當旱季來臨，茶葉歉收，酷吏催繳，茶戶只好借貸向富商購買上等茶抵繳，借貸過日，苦不堪言，最後逃亡而衍生流民問題。

明朝控制茶戶係採用「配戶當差」的方式，依明代戶役制度的原則，凡天下人戶，按其父輩職業，劃分相當數量的朝廷役戶，以其生產品供朝廷所需，而其人力，則為朝廷（官）所役使。這就是包括明代在內的中國傳統社會經濟的基本體制。在如此制度設計下，專門的戶役戶，有軍戶、民戶、匠戶、柴戶、果戶、陵戶等。茶戶即是其中專為朝廷辦納茶課的人戶。依明太祖朱元璋於洪武三年（1370）的規定，編入朝廷戶籍的人戶，則給發戶帖，戶帖制度成為明朝「編戶齊民」的補充形式。由此可見，明朝中央將茶戶視為國家經濟來源極為重要的一環，但沈重的稅賦是茶戶一輩子難逃的宿命。

明洪武五年（1372）二月戶部奏稱：「四川產巴茶凡四百七十七處，茶戶三百一十五。」而陝西按察司僉事唐希介奏疏中所說漢陽縣於明初置在廊、新安二里，按明代里甲制，其編戶當有220戶，其中主要的人戶，就是種植茶的茶戶。而至成化以後，僅漢陰一縣即增至十里，若以漢中金州、石泉、漢陽、品利、西鄉五個主要產茶縣分計之，每縣於明初約有200戶茶戶，至明中葉一縣以千戶計，五縣當有茶戶5000戶左右。而茶戶的性質，在《國朝典匯》中有記載：「置茶戶五百，免其徭役，俾專事采植。」[17] 說明在明代茶生產中，朝廷設置茶戶，其專為朝廷辦納茶課的性質已確立。

[17] 《國朝典匯》卷九十五《戶部九・茶法》。

　　因為茶戶係朝廷編僉的戶役戶，對茶戶亦實行「清審」之制。明朝中央對天下役戶進行「清審」的目的，主要藉此確保役戶勞役負擔趨向「均平」。明朝在「清審」制度下，可確保國家財政收入，亦力圖保持穩定的經濟社會秩序。專門從事茶僉的茶戶，在一般情況下，清審的目的是對茶戶編應時所確定的茶課額進行均役。易言之，因為茶戶承辦朝廷的茶課，事實上是滿足其軍國之需，茶戶有肩負著朝廷經濟的重擔。但是，因時代變遷，原編茶戶人丁的供役情況卻發生意想不到的邊變。茶戶中分裂為細民、貧戶、奸民[18]和富戶等不同社會層次，使明朝中央在茶生產與運銷體制上面臨重大的危機。茶戶生態在畸型發展下，導致茶戶富者愈富，貧者愈貧的極端現象，最後演變為貧困的茶戶逃亡事件層出不窮。

　　所以，茶課對茶戶而言，在經濟上是負面的，也是一種原罪。但是，明朝茶戶的差役，是明朝茶戶政策的重要內容。明朝對茶戶的政策有二：一是免除茶戶雜役；二是實行十年一次清審以均平茶課。依明代茶制，朝廷上貢茶的茶戶，則按例享受免除徭役的待遇，其免除徭役的部分，則是以其所產上貢茶來替代。這種免除徭役的制度，對茶戶而言，是不必承擔戰事，但是，在茶課上卻是有形且沈重的負擔和壓力。

[18] 根據明代官修文獻中所提及的「奸民」，係指茶貨私賣與人的富裕茶戶。

四、貢茶制度

（一）貢茶配額

　　明代建國之初，貢焙仍沿襲元制，據明代談遷《棗林雜俎》記載，明代仍有 44 州縣貢茶，數量達 4022 斤，已不能望唐宋項背。且從明代安徽六安及其屬縣霍山貢茶沿革概述中，可知明代歲貢 200 袋，每袋 1.75 斤。其中，州 25 袋，縣 175 袋。[19]，所以明太祖朱元璋有感於茶農的貢役過重和團餅貢茶製作工序和品飲之繁瑣，乃下一道詔書：「洪武二十四年九月，詔建寧歲貢上供茶，罷造龍團，聽茶戶惟采芽以進，有司勿與。天下茶額惟建寧為上，其品有四：探春、先春、次春、紫筍，置茶戶五百，免其役。上聞有司遣人督迫納賄，故有是命。」[20] 由於，朱元璋來自基層，親身體驗過貧困，乃體恤民情，廢除勞民的官焙龍鳳團茶的製作與進貢。更因朱元璋這道聖旨，使中國茶葉製作和品飲方式產生革命性的變化；茶葉的主流制度變為散條形葉茶，其製作工序為採茶和炒製，炒製包括揀擇、蒸茶、炒製、烘焙。明初自朱元璋開始正式改貢芽茶，而芽茶品茶優於團餅茶。至明代中晚期，各地官吏視散茶為揩油對象，貪污納賄，不只折損明太祖朱元璋的愛民美意，為中飽私囊，竟對茶農需索無度，徵收上貢數量遠遠超過預額，使茶農肩負沈重的稅賦。

[19] 參見清乾隆《霍山縣志》卷三〈貢賦‧茶貢賦〉。
[20] 參見《七修類稿》卷九《續修四庫全書》　（明）郎瑛　上海　上海古籍出版社。

明太祖（1368－1398）年間，全國貢茶額的分配是：南直棣五百斤；浙江五百五十二斤；江西四百零五斤；福建二千三百五十斤。其中福建所產貢茶不僅數量最大，而且質量亦日益提昇。如探春、先春、次春、紫筍茶，都被視為珍品。明太祖還規定，生產貢茶的茶戶，可以免除其他課役。明代的貢茶是，立國之初納貢地區範圍較小，數量亦有限；但隨著時間變遷，貢茶地區範圍不斷擴大，數量亦隨之增加。《明史・食貨志》記載：「洪武（1368－1398）年間，建寧貢茶共一千六百餘斤，至隆慶（1567－1572）時增至二千三百多斤；宣德（1426－1435）增至二千九百斤。」[21]茶農除貢額外，尚需呈獻給鎮守的宦官大數額的上品茶。如安徽的六安茶，鎮守太監對茶農常常徵以高出定額數倍的貢茶，使茶農的負擔日益沈重，貢茶制度面臨極大的考驗。

（二）各地茶貢來源

根據明談遷《棗林雜俎》記載，可知明代貢茶的產地和貢額，歲貢排列如后：

1、江蘇貢：宜興縣芽茶百斤。內（茶）二斤，上南京禮部。

2、安徽貢：六安州芽茶三百斤。廣德州芽茶七十五斤。建平縣芽茶二十五斤。

3、浙江貢：長興縣芽茶三十五斤，納南京。茶出顧渚，即岕茶也。近時僧大方制法，剪去尖末，號大方茶，嵊縣芽茶十八斤。會稽縣芽茶三十斤。永嘉縣（今溫州）芽茶十斤。臨安縣茶二十斤。樂清縣茶十斤。富陽縣茶二十斤。慈溪縣茶二百六十斤。

[21] 參見《明史・食貨志》卷八十。

縣西南六十里……其山頗產茶……因置茶局進貢。元、明皆仍之。麗水縣芽茶二十斤。金華縣芽茶二十二斤。龍遊縣芽茶二十斤。臨海等縣芽茶十五斤。建德縣芽茶五斤。淳安縣茶五斤。遂安、壽昌二縣各茶五斤。桐廬縣茶五斤。分水縣（今歸屬桐廬縣）茶一斤。

4、江西貢：南昌府芽茶七十五斤。南康府芽茶二十五斤。贛州府芽茶十一斤。袁州府茶十八斤。臨江府茶四十七斤。九江府茶一百二十斤。瑞州府茶三十斤。建昌府茶二十三斤。撫州府茶二十四斤。吉安府茶十八斤。廣信府茶二十二斤。饒州府茶二十七斤。南安府南康縣茶十斤。

5、湖廣貢：武昌府芽茶六十斤。岳州湘陰縣茶六十斤。寶慶府邵陽縣茶二十斤。武岡州茶二十四斤。新安縣茶十八斤。長沙府安化縣芽茶二十二斤。寧鄉縣茶二十斤。益陽縣茶二十斤。

6、福建貢：建寧府，建安芽茶千三百六十斤，內探春二十一斤，先春六百四十三斤，次春六百六十二斤。紫筍二百二十七斤。薦新二百零一斤。按何喬遠《閩書》：崇安縣茶九百四十一斤，內探春三十三斤，先春三百八十斤，次春百五十斤，薦新四百二十八斤。

《棗林雜俎》最後總結指出：「計天下貢茶，共四千二十二斤，而建寧茶品為上。宋元時所貢，必碾而揉之，壓以銀板，為大小龍團。明初以重勞民力，罷造龍團，惟采其芽以進……宋貢茶，首稱北苑龍團，而武夷石乳之名未著，至元設場于武夷，遂與北苑並稱，今但知武夷，不知北苑矣。明代不貢閩茶，即貢，也只是作宮中浣濯瓶盞之需」[22]。

[22] 《棗林雜俎》中集　頁81《四庫全書存目叢書》　（明）談遷　台南　莊嚴

　　從貢茶產量分析，福建最大，主要是建安各類芽茶和崇安武夷茶，二產所貢即占明代貢茶總額的一半以上。浙江貢茶產地最多，有十八個縣上交貢茶，雖然貢額不大，卻也說明這些茶葉各有特色。

　　明代貢茶來源，茶區域幾乎全部在嶺南地區，同時，亦証明內茶的品質受到明代中央的重視和青睞。雖然，明代採用芽茶和葉茶進貢，但也証明江南是魚米之鄉，茶葉供應更是源源不絕。

（三）貢茶危機

　　1、御茶園之罷廢在明代。天下凡是產茶之地，歲貢都有定額，有茶必貢，無一地區倖免，「御茶園」的設置，更是專門提供貢茶的貢茶園。明代「御茶園」在武夷山四曲，始於元大德年間，迄於明嘉靖三十六年。嘉靖三十六年，因為茶源枯竭，太守錢山業乃上稟詳情，請求廢棄御茶園。嘉慶《崇安縣志》卷二引明徐勃《茶考》：「元大德間，浙江行省平章高興始採制充貢，創御茶園於四曲，建第一春殿、清神堂，焙芳、浮光、燕賓、宜寂四亭，門曰仁風，井曰通仙，僑曰碧雲，國朝淩廢為民居，唯喊山台、泉亭故址猶存。喊山者，每當仲春驚蟄日，縣官詣茶場致祭華，隸卒鳴金陸鼓，同聲喊曰：「茶發芽！」而井水漸滿，造茶華，水遂漸涸……」。

　　從上述可知，茶農為御茶園歉收，呼天喚地，由於乾旱，茶樹無法正常生長，也就無法如期採收進貢。即使動員士卒敲鑼打

鼓，茶農聲嘶力竭的求雨，期盼老天爺普降甘霖，使茶樹發芽，但是，天不從人願，茶樹缺水滋潤而枯死，茶農望天苦不堪言。

2、貢茶苛政明孝宗弘治年間（1488～1505），進士曹琥目睹督造官吏憑權勢對茶農層層加碼，曾以《請革貢茶奏疏》，向皇帝揭露貢茶苛政，民不聊生之事。曹琥並在奏疏中詳述貢茶的五大害處。

其一，採製貢茶正當春耕季節，農民男廢耕，女廢織，全年衣食無著；其二，早春二麥未熟，農民餓著肚子採茶製茶，困苦不堪；其三，官府收茶百般挑剔，十不中一，茶農只好忍受高價盤剝，向富戶購買好茶，以充定額；其四，無法交夠定額，只得買賄官校，以求幸免；其五，官校乘機買賣貢茶，敲詐勒索，整得農民傾家蕩產。

由曹琥奏疏中的用字遣詞，慷慨激昂，可以看出當時的貢茶制度已面臨深入檢討的危機。但是，明代中晚期皇帝皆是平庸昏昧之輩，茶農的辛酸，對長年在宮中衣食無慮的皇帝而言，是無法體會的。由明太祖朱元璋體恤茶農的美意，到了中晚期，貢茶制度卻淪為貪官污吏壓榨茶農的工具。

然明太祖朱元璋罷廢龍團進貢，改貢芽茶，亦使炒青技術獲得重大發展。明代，採摘細嫩芽葉，可以炒製成各種形狀的茶葉，是一種創新；也使蒸青茶、烘青茶、炒青茶三大烘焙工藝可以並存，這也是明代貢茶制度下的另一貢獻。

明朝政府一手操縱控制的茶業經濟，是壟斷性的，也是國營事業。茶稅收入是明朝頗為豐富的財源。茶引制度就是茶商運銷茶葉的憑證，才能進行買賣。徵本色和徵折色更是徵稅的變通手

段，而折給則是突發奇想地解決積茶過多和發放兵餉的兩全其美之計。

　　茶戶的戶役攸關茶戶人口徭役和生產，嚴密的茶戶編僉和清審，除了解茶戶人口外，亦掌控茶區生產量和茶戶人口增減數據，是明代管理茶戶的有效措施。

　　明代貢茶制度，早期確立廢罷龍團，改供芽茶，是明太祖朱元璋體恤茶農辛苦的美意與德政；但到中晚朝，卻淪為基層官吏斂財的工具，使貢茶制度面臨空前的危機。但也因為朱元璋採用芽茶，亦即散茶，使淪泡法流行至今，亦即以沖茶的方式取代把因茶碾碎成茶末沖飲的方式。

第二節　促進國家經濟的茶馬政策

　　明代茶馬政策是集合茶政、馬政和茶馬互市的政策。因元代根據地蒙古產馬，未採用以茶易馬之制。所以，明代的茶馬政策，是沿襲宋代的茶馬交易政策；不只攸關國防戰備力量，更是促進國家經濟發展不可或缺的因子。明代開國皇帝朱元璋，歷經戰亂，百廢待舉，為與民休養，朱元璋在不擾民和增加人民稅賦的考量下，決定茶馬交易由官方控制，不允許民間操縱，違者處以極刑，絕不寬貸。

　　究其主因，因為馬是古代重要軍備，良馬多產於塞外，而茶則是域內江南名產，統治階級為能獲得足夠的馬匹，乃構思以茶換馬的交易。

　　窺諸茶馬交易之淵源始於唐肅宗時期（756~762），「回紇入朝，始驅馬市茶」[1]。初期的茶馬交易，是作為對少數民族進貢的回贈，至唐德宗貞元年間（78585~804），正式開始商業性的茶馬交易。至元，因統治者來自蒙古，不缺馬匹，茶馬交易因而中斷。到明太祖洪武初年（1368 年），朱元璋基於國防和家財政的雙重考量，又恢復茶馬交易，在秦（後改西寧）、洮（甘肅臨潭）、河（甘肅臨夏）設三個茶馬司 [2]，專司與西北少數民族的

[1] 《封氏見聞記》卷六　（唐）封演　北京　中華書局　1985 年。

[2] 參見《明史‧職官志四》，茶馬司為明朝專掌茶馬貿易的職官機構。茶馬司主要職能為「易馬賞蕃」，定期招蕃互市，嚴禁通蕃私易；將每年以茶易馬數造冊上報朝廷，並把所市馬依例分於邊節騎操或苑馬寺牧養。茶馬司主官

茶馬交易。最初實行金牌制 [3]，以金牌為憑，每三年交易一次。後因蒙古入侵，部分金牌散失，取消發放金牌。明初茶馬交易，由官方控制，不許商人介入，官茶實行榷禁，嚴防走私。駙馬歐陽倫因挾私茶出境，被處斬首。朱元璋殺雞儆猴，連王公貴族犯法，一律與庶民同罪，的確對遏阻私茶有立竿見影之效。後來政策有所寬鬆，允許部分官茶商運。商茶商運，對換馬的茶葉數量，朝廷有明確規定，其目的是為了控制少數民族，使其年年買茶，歲歲進貢。茶馬比價略有波動，在洪武初年，平均七十斤茶換一匹馬；孝宗弘治（1488~1505）初期，馬少價貴，需百斤茶易一馬；明神宗萬曆時（1573~1620），每馬換茶四、五十斤。所得馬匹，大約在每年一萬匹左右。茶馬交易政策，使明代國防戰備力量，獲得充實。

為司令、司丞，分別為六、七品，洪武十五年改設大使、副使，降為正、從九品。權重事專。就茶馬貿易規模、地位、作用而言，明代也遠不如宋代。

[3]　參見《明太祖實錄》卷二五五。明初用於與西北少數民族茶馬貿易中的勘合信物。初頒於洪武元年（1368），以金或銅製作，一式兩號，上號為陽文，藏於內府；下號為陰文，發給各部族首領，均為篆文，上書：「皇帝聖旨」，左曰：「合當差發」，右曰：「不信者斬」。分發洮州（治今甘肅卓尼縣東北）、河州（治今甘肅臨夏）、西寧各部族首領，凡 41 面，三年一次遣官合符進行茶馬貿易，以防詐偽。洪武二十六年（1393），松潘地方思囊日等族進馬，下給金牌信符。永樂十四年（1416）停給；宣德十年（1435）復給，聽其以馬易茶而已。這是春秋戰國時代以兵符合驗為發兵憑証遺製的發展和靈活運用，對於防止私茶易馬有一定作用。

一、茶馬貿易之內涵

明代是西北茶馬互市發展和繁榮的重要時期，而茶葉生產和茶政是茶馬互市遂以順利進行的基本保証。明初茶馬互市中，係以漢中茶和巴茶為主，為彌補邊茶之不足，後以湖南茶葉為輔。所以，易馬茶源主要有川陝官茶、商茶、湖茶和沒收的私茶。當時，明代中央在西北茶馬互市中茶葉來源的決策，係基於兼顧市場調節，邊茶與內茶可互相彌補，發揮顯著的經濟效益和社會利益。

茶馬貿易交易之內容，當然以茶葉和馬匹為重要對象，但是，西北地區從事畜牧業的少數民族，基於生活所需，除以馬匹交易茶葉外，另以其他牲畜及畜產品來換取明代內地農耕民族生產的布帛和鐵器。

明代中央為嚴密監控邊疆的茶馬貿易，於西元 1368–1644 年，實施「以茶制邊」[4]的政策，亦即鞏固國防以制羌、戎，於 1371 年，在秦、洮、河、雅諸州設茶馬司，專管以內地茶葉換取西寧、河州、洮州、甘州等地的馬匹。並向甘、青一帶藏族部落首領封賜加官，頒發金牌信符，令其納馬易茶，以俾充作國家賦稅。而納馬的數量、易馬時間與茶馬比價，都是按明中央規定進行。

[4] 「以茶制邊」是明太祖朱元璋延續唐宋兩朝「以茶易馬」的治邊政策，以內茶來換取西藏戰馬；設置「茶馬司」不只監控茶馬交易，防止私茶走私；同時，有重兵鎮守邊界，亦可防止藏族與北方之蒙古族有串聯謀合之機會。

　　明代中央為杜絕私茶，鞏固政府財政來源，以戶部主管全國茶務，確定課額，並設巡察御史以懲辦私茶；設茶課司、茶馬司辦理徵課和買馬；設批驗所驗引檢查真偽。其茶法分商茶和官茶。榷茶徵課曰商茶，貯邊易馬曰官茶。商茶行於江南，官茶行於陝西漢中和四川地區。商茶允許商人買引販賣，官茶必須保證買馬需要。由於明代中央的嚴厲措施，的確收到立竿見影之效。但是，好景不常，到了永樂十四年（1416）停發金牌信符，加上私茶猖獗，茶司馬的功能逐漸褪色，造成明代晚期，茶馬貿易隨著國力式微，而逐漸衰退。

　　茶馬貿易對西南、西北少數民族的發展，以及充軍資、裕國用羈諸番，有舉足輕重的地位，不容忽視。

二、茶馬之貿易羈縻手段

　　明代自太祖朱元璋開始，為能滿足政治上和軍事征戰上的需求，非常迫切想取得西北諸部少數民族生產的馬匹，做為戰馬。乃以內地大量生產的茶葉來換取西北諸部的戰馬，同時，亦解決西北諸部少數民族人民，因平日嗜乳酪肉食，不得茶則得病。所以，西北諸部皆視茶為生活必須品，《明史・食貨志》：「番人嗜乳酪，不得茶則困以病。」[5] 其實，茶葉對明代王朝而言，是多產且豐沛之物，但對於西北諸部少數民族而言，是心目中的珍貴之物。明代王朝多產茶，西北諸部少數民族多產馬，各取所需。

5　《明史・食貨志》卷八十。

　　茶馬政策對明王朝而言，不只是以茶易馬的經濟手段；同時，也是視為「壯國勢，馭番人」的基本國策，是一種控制邊疆的政治手段和目的。

（一）金牌信符的茶馬貿易

　　明朝的茶馬貿易，為防止私茶危害國家利益，杜絕營私舞弊，洪武初，民間蓄茶不得過一月之用。明太祖朱元璋乃嚴格實施所制定的金牌信符制，將四十一面金牌發放到西北諸部的酋長首領手中，作為合法茶馬貿易的官方憑証。據《明太祖實錄》記載：「洪武初於陝西、洮州、河州、西寧各設茶馬司，制金牌四十一，上曰皇帝聖旨，左曰合當差發，右曰不信者斬。上號藏內府，下號降各番族。三年一差官往來對驗，以茶易馬。」[6]金牌，就是明朝發給各族首領的銅制牌狀勘合，是明朝與西北諸部舉行茶馬貿易的憑信，具有契約的性質。金牌上部寫有「皇帝聖旨」，左面寫有「合當差發」[7]，右而寫有「不信者斬」字樣。金牌有上號下號之分，上號藏朝廷內府，下號頒降各少數民族部落。朝廷每三年一次遣官至邊境，與諸部首領合符，進行茶馬貿易。洪武年間，朝廷曾制作四十一面金牌，命曹國公李景隆入少數民族地區。四十一面金牌的分配情況大致為「洮州火把藏思囊日等族牌四面，納馬三千五十匹；河州必里衛西番二十六族牌二十一面，

[6] 參見《明太祖實錄》卷二五五　台北　中央研究院歷史語言研究所　1968 年。

[7] 「合當差發」係指明朝廷與藏族部落首領，各持一半金牌信符，每隔三年進行茶馬交易，可藉憑証核對，以取威信。

納馬七千七百五十匹；西寧曲先阿端罕東安定四衛哇中中中藏等族牌十六面，納馬三千五十匹。」[8]

　　金牌信符的實行，使得明代中央有效地控制西北地區的茶馬互市，是當時民族經濟發展的必然現象，亦是專制主義中央集權高度發展的結果。

　　明太祖朱元璋首創的金牌制茶馬貿易，亦稱「差發馬」[9]，藉以突顯明王朝的皇威和尊嚴。明朝認為，唐宋時期的茶馬貿易不能表現政府與各少數民族地區的臣屬關係，有損皇朝尊嚴，不合體制，乃把各族產馬之地辦納之馬匹，稱作「差發」或「差發馬」，把朝廷所出之茶稱作「勞賞」。大臣楊一清指出：「至我朝納馬，謂之差發，如田之有賦，身之有庸，必不可少。彼既納馬，酬以茶斤，我既體尊，彼欲亦遂，較之前代曰互市，曰交易，輕重得失，較然可知」[10]，而且能「使知難遠處諸番皆王官王民，志向中國，不敢背叛。」[11]因為金牌制的茶馬貿易含有西北諸部向明朝提供差役、貢賦的性質，突顯西北諸部與明朝間的隸屬關係，表現一種統治與被統治的關係，當然並非一種單純的茶馬交換，而是一種由朝廷壟斷且帶有強制性的特殊貿易制度。

　　在當時，金牌信符具有法律效力，任何個人是不允許染指茶馬貿易，民間貿易則嚴厲取締。「私茶出境者斬，關隘不覺察者處以極刑」，明初的這種規定嚴格執行，對舞弊走私者嚴懲不貸，

[8]　參見《明史‧食貨志》卷八十。
[9]　「差發馬」是明太祖朱元璋採取金牌勘合制茶馬貿易之產物，藏族以戰馬入貢，明廷以茶賞賜或交易，以示明代之皇威。
[10]　《明史‧食貨志》卷八十。
[11]　參見《雙瑰歲鈔》卷五　（明）黃瑜　明嘉靖己未（38年）吳郡陸延枝刑本。

即使對王公貴族亦不例外。金牌信符的絕對威信及強制力，是不容許循私枉法。

　　但立意完善的金牌信符，後來卻面臨各種挑戰：

　　1、私茶猖獗，對金牌信符殺傷頗鉅。明代雖立法嚴禁私茶，出境重罪者處以凌遲，但經營茶葉可獲厚利，官吏則仗權舞弊。在茶農茶商中，很多以細茶私賣，粗茶納官，造成私茶氾濫。

　　萬曆年間，湖南黑茶興起，產量多，私商越境販茶，蕃人亦以湖南茶價較低廉且味醇，願意購買湖南茶，不願與政府易馬，對金牌制衝擊甚大。明代中央被迫只好用一部分湖南茶易馬，湖南茶在茶馬貿易中佔有一定的地位。

　　2、國力衰弱。蒙古軍進犯遼東、宣府、甘州等地，明英宗親率十五萬大軍前往征討，結果不幸在土木堡被俘，官兵死傷不計其數。部分納馬部落亦遭掠奪，金牌淪失，使金牌制無法繼續執行。至於金牌停止使用的時間，明代史書說法紛歧，據考證係正統十四年，金牌魅力已不復當年。

三、茶馬貿易之管理

（一）茶馬司的設置

　　1、明代茶馬司的設置，即是在與西北諸部銜接的邊陲地區專門設立，專管茶馬貿易。《明史・職官志四》載：「茶馬司：掌市馬之事。洪武中，置洮州、秦州、河州三茶馬司，設司令、司丞。十五年改設大使、副使各一人。尋罷洮州茶馬司，以河州

茶馬司兼領。三十年，改秦州茶馬司為西寧茶馬司。又，洪武中，置四川永寧茶馬司，後革；復置雅州碉門茶馬司。」自朱元璋開始，茶馬司的設置有增無減，到萬曆皇帝已增加為八個茶馬司，分別是在陝西地區的西寧、河州、洮州、甘州、岷州、莊浪六個茶司馬，在四川地區的是雅州和碉門兩個茶馬司。茶馬司主要職能為「易馬賞蕃」[12]，定期招蕃互市，嚴禁通蕃私易；將每年以茶易馬數造冊上報朝廷，並把所市馬依例分於邊衛騎操或苑馬寺牧養。茶馬司主官為司令、司丞各一人，分別為六、七品，洪武十五年改設大使、副使各一人，降為正、從九品。遠不及宋代都大茶馬司的際遇輝煌，權重事專。

　　明代何孟春《餘冬序錄摘抄內外篇》：「洪武中，我太祖立茶馬司於陝西、四川等處，聽西番納馬易茶。」[13] 由此可知，明太祖朱元璋非常重視茶馬貿易，建國不久，即設立辦理茶馬互市的專門管理機構。朱元璋對茶馬貿易的用心經營和管理，為明代茶馬貿易奠定成功的基礎。

　　朱元璋為有效控制邊疆茶馬貿易，設置了秦、洮、河三個茶馬司，同時，在西北諸部沿邊地區普遍設置衛所，封授番族部首領職官進行管理，讓西北諸部成為明王朝的藩屬，並藉以籠絡西北諸部心向明王朝中央，斷絕北遁之蒙古族聯合西北諸部，而反叛明王朝。所以，西北諸部部落成為明王朝重點羈縻對象，成立

[12] 「易馬賞蕃」係明代茶馬司以茶來控制藏族的最佳利器，茶馬司為彰顯明廷皇威，不只以茶馬易，同時會以紅纓、氈衫、布匹、米、椒、蠟等生活用品作為藏族茶馬貿易時的賞賜。

[13] 參見《餘冬序錄摘內外篇》卷五　頁 62　（明）何孟春　北京　中華書局 1985 年。

羈縻衛，任命其部落酋長為土官，掌管一衛事務，也是與明王朝進行茶馬交易的代表人物。同時，行茶範圍亦即西北諸部部落散居的廣闊地區，《明史・食貨志四》載：「行茶之地五千餘里。」[14]由此可見，部落酋長在茶馬貿易所扮演的重要角色。

2、茶馬司亦即是「茶市」，茶馬司係掌管明王朝與西北諸部茶馬貿易事務之邊陲關卡，進行以茶易馬商業行為，必須主動地提供交易地點，即「茶市」。茶市的所有交易活動皆必須在茶馬司安排下進行，如果未經茶馬司的事先安排，即無茶市的交易活動。所以，茶市是茶馬司的產物，也是附屬物。雖然茶市只是簡單的以物換物的經濟活動，但是，實際上，是明朝中央對西北諸部進行羈縻政策的具體表現。

茶市交易主要係通過西北諸部的貢馬與明朝中央的賜茶來進行，其中意味著兩者關係的主從關係，也突顯貢賦性質。而茶市上進行交易的價格完全由明朝官方主導，並不完全依所交易的價值來決定。明朝中央要「計其地之多寡以出賦」，「定為土賦」[15]。洪武年間（1368-1398）的具體數額是「三千戶則三戶共出馬一匹，四千戶則四戶共出馬一匹。」[16]如此明確規範，可知，明朝中央在茶市上交易的物品主要是茶和馬；從交易規範中，亦可看出明王朝要西北諸部遵循尊親、親上、奉朝廷之禮，尊明朝為正朔，以示其係藩屬地位，藉茶馬貿易確立兩者間之主從關

[14] 參見《明史・食貨志四》卷八十。
[15] 參見《太祖洪武實錄》卷一百五十一 台北 中央研究院歷史語言研究所 1968 年。
[16] 參見《太祖洪武實錄》卷一百五十一 台北 中央研究院歷史語言研究所 1968 年。

係，顯現明王朝對西北諸部懷柔羈縻之邊疆政策，展現明王朝的國威。

明代中央開設茶市的目的，是要控制西部邊陲地帶藏族諸部落，並進行有效統治，穩固邊防。並通過茶市以固番人心，防止西番被北部蒙古族拉攏和利用，成為蒙古族拉攏而襲擊明代的右臂。

3、茶馬司具備國防戰略地位

明朝許多有關茶馬政策都是由明太祖朱元璋親自制定，並一脈相傳。《明實錄》記載：太祖、太宗、仁宗、宣宗、英宗、憲宗、孝宗、世宗、穆宗、神宗等皆曾給予茶市程度不同的關注或作具體指示[17]。茶馬司由朱元璋一手創立，但是，明朝在西部邊陲設立茶馬司的開始時間和地位，可惜文獻未有明確記載；僅能從《太祖洪武實錄》卷七十中，有敘述洪武四年（1371）戶部議陝西漢中一帶產茶之事，並「令有司收貯，於西番易馬。」由此推敲，約略可知明朝最早設立茶馬司的時間應在洪武四年之後。

統治中國二百七十六年的明代，在陝西、四川的秦州、洮州、河州、西寧、甘肅、甘州、岷州、莊浪（以上八個屬陝西）、永寧、雅州、碉門等地先後設置十一個茶馬司。皆圍繞青藏高原東部及東北部，東部茶馬司只有四川的雅州和碉門兩個。而秦州、洮州、河州、西寧、甘肅等茶馬司在青藏高原的東北部，成一縱隊排列，分佈在青藏高原與內蒙古高原之間地帶，此一地帶正是由明朝所管轄的陝西及陝西行都司，地理位置非常重要。將居於

[17] 參見《明神宗實錄》卷卅三　（明）董倫等修　中央研究院歷史語言研究所再版　1984年。

明朝西部地區的藏族諸部落與居於明朝北部的蒙古族各部，有效地區隔。換言之，茶馬司所設立位置，不只有利於同西部邊疆藏族諸部落進行以茶易馬活動，其實是明朝在藏蒙之間設置的一道鴻溝，將藏蒙兩地隔離，加以監視，防杜其聯手侵犯明朝。

　　所以，明代茶馬司不只是有茶馬交易的功能，在國防戰略地位上，更扮演著扼守門戶的關鍵地位。

（二）茶局批驗所和茶課司

1、茶局批驗所

　　明太祖朱元璋為徹底有效遏阻官茶私販、茶商走私和加強查驗引由是否相符，於洪武年間（1368–1398）在若干產茶重鎮設置茶局批驗所，批驗所主要職能是檢查引由與茶是否相符，然後截角放行，以絕冒支、挾帶私茶。年終將批驗過客商姓名籍貫及引由數目，查獲私茶及其情由，造冊交地方政府轉送部稽考備案。在川藏、川陝邊界的私茶，置大使一人，副使一人[18]。茶引批驗所大使是明代首創。凡是「稱較茶引不相當，即為私茶」，可抓捕，重者可至死罪[19]。「《明史·食貨志四》載：「四川茶鹽都轉運使言，「宜別立茶局，徵其稅，易紅纓、氈衫、米、布、椒、蠟以資國用。而居民所收之茶，依江南給引販賣法，公私兩便。」於是永寧、成都、筠連皆設茶局矣。」[20] 所以，在明代有茶鹽都轉運使之設置，主管茶鹽事務，設置於四川等地。《明史·

[18] 《明史·食貨志四》　《二十五史》第十冊　頁7989。
[19] 《明史·食貨志四》　《二十五史》第十冊　頁7977。
[20] 《明史·食貨志四》卷八十　（清）張廷玉　台灣　中華書局　1966年。

食貨志四》載，明代較為重要的茶局批驗所有應天、官興、杭州等處。

明初批驗所對於查禁私茶發揮一定作用，後隨私茶日熾，淪為形同虛設。如明初所設置的「梅口批驗茶引所」，置於安徽歙縣梅口鎮，職司查驗茶，如茶引相符，則截角放行。成化十四年（1478）撤除，其職能由街口巡檢司兼領。

又如設於江西九江星子縣蘆潭鎮的「蘆潭批驗茶引所」，見同治《星子縣志》卷一四：「批驗茶引所，在蘆潭鎮，去縣治一百五十步，今廢。」設立批驗茶引所，不只嚴格控管走私茶葉外，同時，對持有茶引的茶商嚴加審核，以防止不法。明代為有效掌握茶政和茶稅，所採取的稽核措施，可謂用心縝密，只為確保國家的財政和安全。

2、茶課司

而「茶課司」是明政府設立於產茶地區的徵收茶稅的機構，益於召商中茶法，立倉收貯官茶。級別高於茶局批驗所，管理區域亦較大。收稅對象一類是產茶者，一類是販茶者。一星管二。茶課司數量較多，分布於四川、陝西所轄的廣大茶區。如明洪武六年（1373）所設置的「界首茶課司」，置於敘州府（治今四川宜賓），在今四川、貴州兩省交界處。而茶課方式，在清同治《璧山縣志》卷二《茶法》有記載：「璧山，明代茶課銀一兩四錢五分，遇閏加銀九分。」遇閏加征，可從璧山茶課得知。

明朝同時定期派行人官到茶馬司所在地巡察，中後期改派巡撫都御使代替行人官巡察茶馬之事，亦定期派遣巡按監察御史檢

查茶馬之事。發現問題及時處理，若遇事情重大，則報請兵部或戶部等有關部門，或直接奏請皇帝定奪。雖然巡按御史階級較低，但權力非同小可，可上達天聽，並且可與地方行政長官平起平坐，連知府以下皆受其指揮；由此可知，專門掌理茶馬事宜的巡按御史，其在當時皇帝的心目中是非常有份量的。

四、茶馬比價

由於明朝與西北諸部之茶馬交易，主控權操在明朝政府手中。以內陸生產過剩的茶葉，來換取西北諸部的戰馬，是穩賺不賠的生意；以茶易馬，不只換取增加國防武力的戰馬，亦削弱西北諸部少數民族的武裝力量。

明朝主導規定茶馬互易的比價，但是，茶價與馬價不成比例，茶價飆高，馬價賤跌，實際上是一場不公平的交易。明朝規定茶馬互易比價的行情，最初一匹馬可易茶一百八十斤。後來，又規定分馬匹的優劣而定易茶數。由於西北少數民族不識內地稱衡，乃訂「訂篦中馬」，只按茶篦多少進行交易，是一種變通遷就辦法。篦即茶篦，指竹編的茶簍，從宋茶籠篰演變而來。洪武二十二年（1389），定以茶中馬事例，規定上馬一匹給茶 120 斤，中馬 70 斤，下馬 50 斤。明前期茶篦大小不定，篦大則官號其值，小則商病其繁。正德十年（1515）定每千斤 330 篦，以 6 斤 4 兩為準，作正茶 3 斤，篦繩 3 斤。這樣可便於識別，防止官吏作弊。但這並非定律，視茶馬的供需情況而定。如洪武年間（1368–1398）

後期規定：「上馬給茶八十斤，中馬七十斤，下馬六十斤」[21]，永樂年間（1403-1424）規定：「上馬每匹茶六十斤，中馬四十斤，下馬遞減」。從這些規定中可明顯地看出，馬價越變越低，茶價過高，很不公平，實際上是明王朝統治者對少數民族的一種變相剝削。

明王朝用茶交易來的馬匹數目很是可觀的。明初，用「陝西漢中三百萬斤茶可得馬三萬匹。明洪武三十年（1397），就以茶五十萬斤，易馬一萬三千八百匹」[22] 創明代茶馬交易最高紀錄。但明末，因為國勢衰微，腐敗之風日盛，茶法馬政俱壞，致私販茶馬之風猖獗，朝廷以茶易來的馬亦相對銳減。如明神宗萬曆十九年（1591），西寧茶馬司僅易馬九百零三匹，次年更差，只易得六百二十五匹。另《明史‧食貨志》記載其時情狀：「碉門（天全）茶馬司至用茶八萬餘斤，僅易馬七十匹，又多瘦損。」[23]，形成馬貴茶賤的惡果。實肇因於湖南茶價格低廉，具有明顯的價格優勢，茶商大肆蒐購，再從事茶葉走私。西北地區少數民族獲悉私茶價格較低廉，而且不一定以馬匹交換，可以用畜牧手工業及其他商品進行交易，使少數民族趨之若鶩，使中央控制的茶馬互市受到極大的殺傷力。

而湖南茶走私猖獗之主因，係無榷禁。《大學衍義補》稱：「產茶之地，江南最多，皆無榷法。」[24] 而只有四川、陝西茶禁

[21] 參見《明會要》卷五十五《食貨三》。

[22] 《明史‧食貨四‧茶法》卷八十。

[23] 《明史‧食貨志》卷八十。

[24] 《大學衍義補》卷三十　頁20　（明）丘濬　日本東京　中文出版社　1979年1月。

最嚴，係因進行茶馬互市之故。由於湖南茶成本低，茶商認為有利可圖，鋌而走險走私，使私茶在明代末期打敗官方的茶馬互市，其來有自。

所以，「番人上駟盡入姦商，茶司所市者乃其中下也。番得茶，叛服自由；而將吏又以私馬竄番馬，冒支上茶。茶法、馬政、邊防於是俱壞矣。」[25]明代茶馬貿易最後因私販橫行，查禁無力，而走上窮途末路。

五、茶馬貿易之衰落

明代禁止私茶販賣及出境，立法嚴苛。尤其，在洪武年間和永樂時期均有對私茶出境的明文規定，並對茶馬貿易中的弊端採取充軍、降級、枷號等酷刑竣罰手段，藉以遏阻走私茶葉。但是，茶商基於暴利，寧願一試，事實上，嚴禁走私，卻讓走私愈猖獗，始終無法禁止茶葉走私。走私的茶商對於明代的巡察和禁販制度，簡直是視若無睹，可以用「道高一尺，魔高一丈」來形容。同時，亦正反映明代茶馬貿易官營體制的弊端所在，官茶商運成為明代茶馬貿易衰落的致命傷。

（一）茶馬貿易中的營運制度

營運是明代茶馬貿易過程中非常重要的關節，在茶馬貿易過程中展現有力的保障作用。洪武年間，茶葉運輸剛開始時，係由

[25] 《明史‧食貨志》卷八十。

官方全盤操控。洪武末年實行「運茶支鹽例」[26]，委由民間運茶，由官方支付鹽作為運費，但後又廢止。明中葉實施「招商中茶」[27]但實際上是時斷時行，效果有限。弘治後期，楊一清都理茶馬，推動「招商買茶」政策，但實際是「招商中葉」的變通措施。

　　明代官方為要解決官運日益困難的辣手問題，卻向茶商妥協，託負運茶的任務，但此舉卻讓不生的茶商有機可乘，光明正大地幹起走私茶葉的不法勾當。也讓走私茶葉風氣日益猖狂，運茶的茶商以合法掩護非法與西番私下進行茶馬交易，茶商以較低價格售茶與西番部落，西番嚐到甜頭與明代官方進行茶馬交易的意願低落，交易次數銳減；以致明代茶馬貿易的營運由官營壟斷走向沒落。

（二）邊疆官吏貪污瀆職，巡察制度不彰

　　明代邊疆關卡為扼守門戶與嚴防西番蠢動，也是監控茶葉走私的重鎮要塞。邊防將卒為己利，竟放縱茶商走私茶葉，與西番

[26] 運茶支鹽例：明代朝廷給商人合法的身份，作為政府茶馬貿易的補充。明代茶法之一，亦稱「茶鹽事例」，指招商運送官茶而以給鹽引為償運費。

[27] 招商中茶：明代茶法之一，指招商開中茶以充邊餉之制度。實質為宋代入中制度在新歷史條件下的延續。洪武末，行「糧茶事例」，於四川成都、重慶、保寧（治今閬中）、播州（治今貴州遵義）置茶倉，令商納米中茶，以米濟邊或備賑，旋罷。宣德十年（1435），行「運茶支鹽事例」，於四川成都、保寧等處官倉支茶，每官茶百斤，與折耗茶十斤，自備腳力運赴甘州、西寧，付淮浙官鹽八引、六引為酬，正統元年（1436）罷。弘治三年（1490），行「茶錢事例」，令陝西布政司出榜招商，商人納價給引，赴產茶地收買茶葉，運付指定茶馬司，以十分為率，六分聽其貨賣，四分入官，亦有五五中分或官三商七者，根據地理遠近對軍餉急需程度而定。引價初納鈔，後改納銀，十五年，命禁招商中茶。

直接通商，以私茶易馬，讓茶商因走私而謀取暴利。明代中期以後，私茶氾濫，民間茶馬互市頻繁，朝廷屢禁不止，已嚴重影響朝廷的茶馬互市。

　　明代在川陝等地建立委官巡茶制度，從洪武開始，朝廷不斷遣官吏赴川陝各地巡視茶馬，以嚴肅茶法，防禁私茶。「洪武三十年（1397），令自三月至九月，每月差行人一員於陝西河州、臨洮，四川碉門、黎雅等處省諭把隘關口頭目，禁約私茶出境。永樂十三年（1415），差御史三員巡督陝西茶馬。景泰二年（1451），令陝西、四川二布政司各委官巡視關隘，禁約私茶出境，暫罷差行人。」[28]此後，行人、御史巡茶制度時復時廢，至嘉靖間，令罷差御史，一應茶法，歸理馬政都御史兼理。委官巡視茶馬，對於防禁私茶，未能有一套有效的打擊私茶措施，使巡察制度和禁販制度未能落實，功虧一簣。尤其「行人」職微無權，人罔知懼，委實虛應故事，御史巡按一方，事務繁多，恐督理不周。因為，巡察制度效果不彰，形同虛設，加上守關官吏貪污瀆職，私茶狂獗，官茶無法與私茶競爭，使明代茶馬貿易最後在雍正帝胤禎十三年，官營茶馬交易制度停止，茶馬交易自唐代到清代，歷經 700 年的歷史而劃下休止符。

　　明代茶馬政策，由明太祖朱元璋一手建立，以茶易馬的貿易方式，的確使明朝在政治，經濟策略上，獲得了絕對的功效，同時，對提昇經濟、戰力亦有莫大的助益。茶馬司不只具有監控邊疆茶馬交易的功能，同時，也是扼守邊疆地帶，不讓敵人僭越雷池一步的國防前哨。

[28] 《明史‧食貨志》卷八十。

　　而茶局批驗所和茶課司的設立，更是杜絕私茶，確保國家財政的稽徵機關。茶馬比價更是明朝政府與西北諸部少數民族進行茶馬交易時，緊握手中的利器，儘管是一場不公平的交易，但急需茶葉的西北諸部少數民族，只好任由明朝訂定遊戲規則，各取所需。明代以域內盛產的茶葉，來換取國防戰備所需的馬，亦是以茶治邊和以茶馭番的政策；劍及履及地實踐朱元璋北御蒙古，西撫番族的既定國策，確保朱明王朝的統治和江山。

　　但是，官營壟斷制度終究敵不過茶商為圖謀暴利的野心，終明一代，私茶始終無法徹底有效地根除，種下日後明代茶政衰敗的因子。雖然，明代諸朝皇帝有心杜絕私茶，採取「運茶支鹽例」、「招商中茶」、「招商買茶」等變通方式，藉以籠絡茶商。但是，茶商醉翁之意不在酒，朝廷給的賞賜，對茶商而言，簡直是杯水車薪，無法滿足他們的野心。亦因此，私茶戰敗了官茶，使官方的茶馬貿易走向沒落。

第四章　明代茶文化藝術

在明代茶文化藝術中，流傳至今可供鑒賞品味當時文人的茶事活動，就是「以茶入畫」的茶畫。明代從事以茶會友的文人，藉著茶畫表達品茗時的情境和意境，描繪茶會活動更是栩栩如生，彷彿如身臨其境，茶畫不只是曠世奇作，更是嘔心瀝血的藝術品。

茶寮在明代文人茶事活動中，是不可或缺的；茶寮已不只是泡茶交誼的屋舍；在明代文人品茗的過程中，所要追求的是一份脫離塵囂的情境和意境之心靈感受。而茶寮是一種造形藝術，更是一種視覺感官美的建築藝術，使茶寮在茶文化藝術中占有一席之地。

第一節　賞味十足的茶具

茶具，顧名思義，當然指的是茶器或茗器。茶具是所有泡茶過程中必備的器具，不單指茶壺、茶杯，公認為對茶的品質有極大的影響力。

明代的飲茶方法，最常使用的茶具是燒水沏茶（碗泡）和盛茶飲茶（壺泡），亦即「壺泡杯飲」。明太祖第十七子朱權所著的《茶譜》中列出 10 種茶具，有茶爐、茶灶、茶磨、茶碾、茶

羅、茶架、茶匙、茶筅、茶甌、茶瓶。由此可知，明代茶具已由繁趨向簡便性。

　　明代茶具材質有金屬茶具、瓷器茶具、紫砂茶具、琉璃茶具、竹木茶具等 [1]，但以瓷器茶具和紫砂茶具為兩大主流，明中葉之前，瓷製茶具盛行；中葉以後，紫砂茶具崛起於文人茶壇，至今仍屹立不搖。紫砂茶具始於宋，盛於明清。而後，逐漸形成集造型、詩詞、書法、繪畫為一體的紫砂藝術。

　　明代茶書中，記載由宋至明茶具的變遷史。張謙德《茶經》：「蔡君謨《茶錄》云：茶色白，宜黑盞。建安所造者紺黑，紋如兔毫，其坯微厚，炂之久熱難冷，最為要用。出他處者，或薄或色紫，皆不及也。其青白盞，鬥試家自不用。此語就彼時言耳。今烹點之法，與君謨不同，取色莫如宣定，取久熱難冷，莫如官、哥。」屠隆《茶說》：「宣廟時有茶盞，料精式雅，質厚難冷，瑩白如玉，可試茶色，最為要用。蔡君謨取建盞，其色紺黑，似不宜用。」[2] 馮可賓《岕茶箋》：「茶壺，窯器為上，錫次之。茶杯汝、官、哥、定如未可多得，則適意者為佳耳。」[3] 意謂試

[1]　《中國古代茶具》　頁 54　姚國坤、胡小軍　上海　上海文化出版社　2000年 4 月。明代「金屬器具」，係包括銀、錫、鐵、鉛質器具在內的茶具，用以煮水泡茶，但被認為會使茶味走樣，而被瓷質和紫砂器具取代。但明代，用金屬製成貯茶器具，如錫瓶、錫罐等，比較常見。「琉璃茶具」用於生產藝術品為主，茶具不多見。「竹木茶具」主要品種有茶杯、茶盅、茶托、茶壺、茶盤等，多為成套製作，具有藝術價值，但無法長久保存。明代則被用為外胎使用，內胎是陶瓷類茶器，保護內胎，減少損壞，泡茶後不易燙手，後來，竹木茶具不在其用，重在擺設和收藏。

[2]　《岕茶箋·論茶具》　頁 3　（明）馮可賓　收錄於《說郛續》本　續集卷33～42　清順治 3 年刊本。

[3]　《茶說·茶盞》　頁 5　（明）屠隆　收錄於《說郛續》本　續集卷 33～42

茶湯顏色，必須取決於茶具，亦即茶湯淺白，需用黑色系列的茶具，才能觀察出茶湯。反之，茶湯較濃，必須用淺白系列茶杯來鑑實。而談及茶壺，以窯製品為上等，錫製品次之。小茶壺的問世，更是明代茶具嶄新的創作。

明代散茶蔚為一股風潮，茶具的應用亦日新月異，力求創新求變。許次紓《茶疏》：「其在今日，純白為佳」[4]。張源《茶錄》：「盞以雪白者為上，藍白者不損茶色，次之」[5]。茶器均講究白色體系。綠色的茶湯，雪白的瓷具，清雅脫俗。所以，明代瓷器胎自紋密，釉色光潤，後來發展到「薄如紙，白如玉，聲如磬，明如鏡」的境界，成為非常精緻的藝術品。

明代茶具最被稱頌者，除藝術成就不凡的白瓷外，與之媲美的是至今仍風采依舊的江蘇宜興紫砂陶製茶壺和茶盞。紫砂壺在宋代即已出現，但當時胎質較粗，講究實用，不注意精緻，多作煮茶或煮水之器具。到明代，因為發酵、半發酵茶的發明，怡然自得的心態趨向講究與大自然合而為一的心靈境界，在一壺一飲中尋找精神上的寄託，使紫砂壺獲得文人雅士們的厚愛。《桃溪客語》：「陽羨名壺，自明季始盛，上者與金玉同價。」[6]意謂紫砂壺的身價，與金玉並駕齊驅。意謂一個茶壺只能泡製一種茶葉，因為茶壺能吸收茶的香味與精華，而混合茶葉會影響茶味。

清順治 3 年刊本。

[4]　《茶疏‧甌注》　頁 9　（明）許次紓　清順治丁亥 4 年兩浙督學本李際期刊本。

[5]　《茶錄‧茶盞》　（明）張源　收錄於《茶書全集》　明萬曆癸丑（1613）刊本。

[6]　《桃溪客語》卷三　（清）吳騫　北京　中華書局　1985 年。

所以，宜興壺在吳中已是眾所矚目及重視採用的茶壺，亦顯示宜興紫砂壺在眾多茶具中的獨特地位。紫砂的自然色澤加上藝術家的匠心雕塑，令人有平淡、閑雅、端莊、穩重、自然、質樸、內斂、溫和、敦厚等心靈感受。所以，紫砂壺長期在茶具中扮演第一把交椅的地位，其實是實至名歸。

「景瓷宜陶」代表明代陶瓷茶具的蓬勃發展，更流傳到海外，由於「德化瓷」的精湛水準，獲得「東方藝術」和「天下共寶之」的美譽。獨樹一幟的「象牙白」，被稱為中國白瓷的代表，享有「中國白」和「國際瓷壇明珠」的封號。

一、明代茶具的分類

明代茶具對唐宋而言，絕對是創新求變的革命性變革。由於明代淪泡法盛行，取代煎茶法和點茶法。所以，茶具講究簡便，但亦講究製法規格，更注重質地。尤其，新茶具的問世及茶具製作工藝的改進，已超越了唐宋兩代。

明代茶具，茶書有記載的有明・文震亨《長物志》載：「吾朝所尚（指條形散茶）又不同，其烹試之法，亦與前人異，然簡便異常，天趣備悉，可謂盡茶之真味矣。至於洗茶、候湯、擇器，皆各有法。」[7] 許次紓《茶疏》記載：「未曾汲水，先備茶具，必潔必燥，開口以待。蓋或仰放，或置瓷盂，勿竟覆之案上，漆氣食氣，皆能敗茶。先握茶手中，俟湯既入壺，隨手投茶湯，以

[7] 《茶疏・烹點》 頁9 （明）許次紓 清順治丁亥（4 年）兩浙督學李際期刊本。

蓋覆定。三呼吸時，次滿傾盂內，重投壺內，用以動蕩，香韻兼色不沉滯。更三呼吸頃，以定其浮薄，然後瀉以供客。」[8] 以上文中記載，將如何泡茶沏茗及必備的茶具，描述得非常詳細。而馮可賓《岕茶箋》和陳師《茶考》等著作中，亦有類似的記載。由此可知，明人的沖泡飲茶法，最普遍使用的是燒水沏茶和盛茶飲茶兩種器具。在飲茶之前，用水淋洗茶具茶洗的發明及應用，是明人飲茶所特有的茶文化。明代所需的茶具，高濂《遵生八箋》中列舉 16 件，另加總貯茶器 7 件，合計 23 件。[9]

張謙德《茶經》專門敍述一篇「論器」，提及當時的茶具亦只有茶焙、茶籠、湯瓶、茶壺、茶盞、紙囊、茶洗、茶瓶、茶爐 8 件。

（一）貯茶器具

明代，因為條形散茶比前朝的團餅茶更容易受潮，所以，貯茶變得更重要，選擇貯存性能好的貯茶器具，成為茶人貯茶必備

[8] 《長物志》卷十二　頁 85　（明）文震亨　台北　台灣商務印書館　1966 年。
[9] 《遵生八箋》卷上　（明）高濂　四川　巴蜀書社　1988 年。屬茶具的有：商象，即古石鼎，用以煎茶燒水；歸結，即竹掃帚，用以滌壺；分盈，即杓子，即量水；遞火，即火斗，用以搬火；降紅，即銅火筋，用以簇火；執權，即茶秤，用以秤茶；團風，即竹扇，用以發火；漉塵，即茶洗，用以淋洗茶；靜沸，即竹架，用以支鍑；注春，即瓦壺，用以注茶湯；運鋒，即果刀，用以切果；甘鈍，即木砧墩，用以攔具；啜香，即瓷瓦甌，用以品茶；撩云，即竹茶匙，用以取果；納敬，即竹茶橐，用以放盞；受污，即拭抹布，用以結甌。屬總貯茶器的有：苦節君，即竹爐，用以生火燒水；建城，即箬製的籠，用以高閣貯茶；雲屯，即瓷瓶，用以舀水燒水；烏府，即竹製的籃，用以盛炭；火曹，即瓷缸瓦缶，用以貯水；器局，即竹編方箱，用以收放茶具；另有品司，即竹編圓橦提盒，用以收貯各品茶葉。

的要件。明代貯茶，採用的是既貯又焙，貯焙結合的方法。原先的貯茶器具係由瓷或陶製作而成的罌，亦有用竹葉等編製而成的簍（籠）。

　　屠隆《考槃餘事》有記載貯茶、焙茶之法，亦有提及貯茶、焙茶之器，說「先於清明時收買箬葉，揀其最青者」[10]，經烘於備用。再將買回的茶葉放入茶焙，其下放置盛有炭火的大盆將茶葉烘乾。貯茶的器具為宜興紫砂大陶罌，將其烘乾後，在底部填土若干層箬葉片，爾後把烘乾冷卻的茶葉置入陶罌，其上再放箬葉片。最後一道工序是，取折疊成六七層的宣紙，用文火烘乾，扎封罌口，上面再「壓以方厚椿木板一塊，亦取焙燥者」，至於平日取用，「以新燥宜興小瓶取之，約可受四五兩，取後隨即包整」。對此，聞龍在《茶箋》中亦有類似之說。以上貯茶之法，以及所用的貯茶器具，迄今仍有研究及參考價值。

1、貯茶罐

（1）明嘉靖時期青花樓閣人物圖罐

　　此件青花瓷繪人物茶罐，通高 45.0 公分，是明嘉靖時景德鎮窯燒造的大件器物，主要用於貯茶。現藏於日本箱根美術館。

　　此件大罐胎質不如明成化、弘治時細膩潔淨。釉面仍保持明代景德鎮瓷的特點，色澤白中泛青，釉層較厚。青花發色濃重深艷，深濃處泛紫色。造型凝重渾厚，器物體積較大。飾紋除明代瓷器茶具較常見的紋樣布局裝飾外，最具特色的是大罐

[10] 《考槃餘事》卷三　頁10　（明）屠隆　明萬曆間（1573－1620）繡水沈氏尚白齋刊本。

腹『堂』上的人物侍奉飲茶場景的描繪，可謂情趣內涵，意境幽遠。

　　『堂』是明代瓷器一種重要裝飾方法，亦即在器物上用線圈描繪一塊空白，在線圈內繪畫人物故事、花鳥紋樣等裝飾圖案。此件青花瓷罐腹『堂』中描繪人物、建築、松竹梅、雲氣等。其中，構圖中人物更具特色：一文人坐在茅屋窗前，凝視著窗外的童子。五位童子中，一位向文人奉茶，一位手執茶碗，一位提著提梁茶壺匆匆向文人走來，文人過著田園隱逸的生活，享受著三位童子侍候之隱仕恬然自適心境。

　　從此罐人物圖繪中，藉以了解明代的飲茶風尚。童子手中的茶壺、茶碗這些飲茶器具，証實明代中期以後用茶壺泡茶的風俗。

　　明代馮可賓《岕茶箋》中記載：「茶壺，窯器為上，錫次之。茶器以小為貴，每一客一把，任其自斟自飲，方為得趣。何也？壺小則香不渙散，味不耽擱。」[11]青花瓷罐上的文人飲茶時，手執即是一把小小的提梁壺，既可自斟自飲，並可盡情享受童子的服侍，側面反映嘉靖時期的社會生活現實。這件茶罐，不只是一件貯茶之器，茶罐的紋飾亦反映當時社會生活的真實寫照。

[11] 《岕茶箋・或問茶壺畢竟宜大宜小》　頁 4　（明）馮可賓　收錄於《說郛續》本　續集卷 33～42　清順治 3 年刊本。

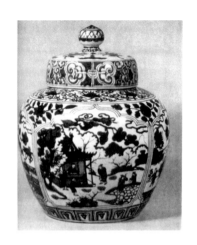

明嘉靖時期青花樓閣人物圖罐

（２）明萬曆時期鬥彩花鳥紋罐

　　此件鬥彩花鳥紋罐，通高 9.2 公分，是萬曆時期景德鎮窯燒製造的大形器物，主要用途是貯茶之用。現藏於日本大和文華館。

　　此件紋罐特色，胎質以白色為底，再以飛鳥、花、草點綴構成畫面圖案，有鳥語花香、花開富貴的寓意，非常符合萬曆皇帝時期追求奢華安逸的品味。

明萬曆時期鬥彩花鳥紋罐

（3）明天啟時期鬥彩纏枝紋罐

此件鬥彩纏枝紋罐，通高 19.7 公分，是天啟時期景德鎮窯燒製造的大形器物，主要用途是貯茶之用。現藏於中國茶葉博物館。

此件鬥彩纏枝紋罐的特色，仍以胎質白色為底，以花朵盛開象徵吉祥富貴，再以纏枝均勻構圖，罐底有雲海，罐蓋亦有纏枝花朵紋飾，極有高貴典雅氣派之勢。

明天啟時期鬥彩纏枝紋罐

（二）洗茶器具

　　「洗茶」一說，始見於明代。在顧元慶《茶譜》中，寫有「煎茶四要」，其中之一即是茶在品飲前先要「洗茶」，即用熱水滌茶，目的是去「塵垢」和去「冷氣」，前者係指洗淨混雜在茶中的灰塵和雜質，後者是指淋去滲入茶中的陰濕之氣。茶葉泡飲前要洗一洗，是明代人的特殊講究。

　　對如何洗茶，馮可賓《岕茶箋》有明文記載：烹茶之前，「先用上品泉水滌烹器，務鮮務潔；次以熱水滌茶葉。」[12] 亦即也就是說在烹茶之前，用熱水滌茶葉，水不可太滾，反之，適其得反，會沖淡茶味。洗時，用竹筷夾住茶葉，「反複滌蕩，去其塵土、黃葉、老梗使淨」，然後撮茶放入盞或壺中，「少頃開視，色青香烈」，隨後用燒開的水沖泡飲用。

　　至於洗茶的工具，一般稱之為茶洗。依據文震亨《長物志》所載：茶洗「以砂為之，制如碗式，上下二層。上層底穿數孔，用洗茶，沙垢皆從孔中流出，最便。」[13] 亦即茶洗用砂土燒製而成，形如碗，分上下兩層，上層底有如算子似的圓眼，洗茶時使「沙垢皆從孔中流出」。宜興亦產紫砂泥茶洗，周高起在《陽羨茗壺系》中亦提及：「形如扁壺，中加一盞，鬲面細竅，其底便過水漉沙。」亦就是說當時宜興有紫砂陶茶洗，形若扁壺，中有隔層，其上有算子似的孔眼。

[12] 《岕茶箋·論烹茶》　頁 3　（明）馮可賓　收錄於《說郛續》本　續集卷 33～42　清順治 3 年刊本。

[13] 《長物志》卷十二　頁 85　（明）文震亨　台北　台灣商務印書館　1966 年。

　　由此可知，茶洗是烹茶之前，用水淋洗茶葉的器具。這種器具，只在明代的茶書中有記載，亦是歷代茶具中，明代自創獨一無一的茶具。

（三）燒水器具

　　明代燒水器具主要有茶爐和湯瓶，其中，爐以銅爐和竹爐最常見。文震亨《長物志》記載：茶爐湯瓶「有姜鑄銅饕餮面火爐及純素者，有銅鑄如鼎彝者，皆可用」[14]。此處提及的是用銅鑄的火爐。此外，亦有文人提及竹爐，如謝應芳的〈寄題無錫錢仲毅煮茗軒〉曰：「午夢覺來湯欲沸，松風吹響竹爐邊」[15]；周履靖的〈茶德頌〉云：「竹爐列牖，獸炭陳廬」[16]，所提及的都是用竹爐燒水烹茶的情形。

　　對於候湯的湯瓶，張謙德《茶經》記載：「瓶要小者易候湯，又點茶注湯有准，瓷器為上。」文震亨《長物志》記載：「湯瓶鉛者為上，錫者次之，銅者不可用。形如竹筒者，既不漏火，又易點注，瓷瓶雖不奪湯氣，然不通用，亦不雅觀。」[17] 由此可知，自明代開始，瀹茶方法由沖泡法取代了唐、宋時的煎茶、點茶。所以，明人對燒水候湯及其相應的器具製作，比以前更為講究。

[14] 《長物志》卷十二　頁 85　（明）文震亨　台北　台灣商務印書館　1966 年。

[15] 《龜巢稿》卷四　（明）謝應芳　台北　台灣商務印書館　1975 年。

[16] 《香奩詩》卷十　（明）周履靖　明萬曆間（1573-1620）梅墟周氏刊巾箱本。

[17] 《長物志》卷十二　頁 85　（明）文震亨　台北　台灣商務印書館　1966 年。

（四）飲茶器具

　　明代，飲茶器具最特殊的轉變和創新，一是小茶壺的出現，二是茶盞的變化。

　　對茶壺，明代最鍾愛紫砂或瓷製的小茶壺。文震亨《長物志》記載：「壺以砂者為上，蓋既不奪香，又無熟湯氣。」[18] 張謙德《茶經》記載：「茶性狹，壺過大則香不聚，容一兩升足矣。」「官（窯）、哥（窯）、宣（宣德窯）、定（窯）為上，黃金、白銀次，銅、錫者鬥試家自不同。」由此可知，明代茶壺的材質講究紫砂為上品，且強調小茶壺能顯現真茶湯味。同時，強調官窯、哥窯、宣德窯和定窯所燒製的茶壺為上品等佳品。

　　明代茶盞，仍沿用瓷燒製，但因為茶類改變，宋代盛行的鬥茶漸趨沒落，飲茶方式改變，所用的茶盞已由黑釉盞（碗）變為白瓷或青花瓷茶盞。明代的白瓷極有頗高的藝術價值，史稱「甜白」。白瓷茶盞造型美觀，比例勻稱，精緻典雅，在茶具發展史上占有一席之地。文震亨《長物志》記載：「宣（指明宣宗）廟有尖足茶盞，料精式雅，質厚難冷，潔白如玉，可試茶色，盞中第一。世（指明世宗）廟有壇盞，中有茶湯果酒，後有『金籙大醮壇用』等字者，亦佳」[19]。指白色系列茶盞在明宣宗、世宗時期，用來鑑賞茶湯顏色，而獲得宣宗、世宗兩朝的重視和使用。張謙德《茶經》曰：「今烹點之法，與君謨（即蔡襄）不同，取

[18] 《長物志》卷十二　頁 85　（明）文震亨　台北　台灣商務印書館　1966 年。

[19] 《長物志》卷十二　頁 85~86　（明）文震亨　台北　台灣商務印書館　1966 年。

色莫如宣（即宣德窯）、定（即定窯），取久熱難冷，莫如官（即官窯）、哥（即哥窯）。」由上述記載獲悉，明代以後，有知名度的燒製茶具之瓷窯，因獲得青睞得以繼續發展。

　　明代創新的茶具，首推小茶壺和茶洗，有改進的是茶盞，皆由陶或瓷燒製而成。明代，江西景德鎮的白瓷茶具和青花瓷茶具、江蘇宜興的紫砂茶具，都有極大的發展，無論是色澤和造型，品種和式樣，都進入登峰造極的境界。

1、茶壺

（1）明洪武時期青花瓷牡丹纏枝紋執壺

　　此壺係明洪武時由景德鎮窯燒造，盛水注茶之用。器身高32.3公分，現藏於日本國光美術館。

　　這件執壺的造型與元代的「玉壺春」相近，容量較大，渾厚飽滿。釉面發色程度如果與景德鎮窯明代後期瓷器相比，稍有差異，明洪武青花瓷釉面的青白色係青中帶灰，白中呈現卵白；紋飾與裝飾手法延續元代的風格，但圖案布局比元代略呈明朗，邊飾多層，較為對稱，青花瓷畫用筆簡練，精細秀麗；底足底面無釉，足跟較窄，足底露胎色，底無款識。

明洪武時期青花瓷牡丹纏枝紋執壺

（2）青花瓷纏枝紋僧帽壺

　　此壺製造於明永樂期間，高 20.1 公分，這種壺的造型深受外來文化影響。現藏日本。

　　壺通體施白釉，白中泛青，釉面晶瑩肥美，以單色釉突出器物造型的美感。壺口製作成僧帽形成，即僧帽壺。帽沿即是口流，手柄邊製一繩系，以便倒水時繫壺蓋。壺身有纏枝紋裝飾，壺體製作精巧。

　　永樂景德鎮官窯以燒造白瓷、紅釉、青花瓷為最突出。此僧帽壺係景德鎮窯燒造的白瓷青花纏枝紋產品。明代王世懋在《窺天外乘》中載：「宋時窯器，以汝州為第一，而京師自置官窯次之。我朝則專設於浮梁縣之景德鎮，永樂、宣德間，內府燒造，

迄今為貴。其時以棕眼，甜白為常……」[20]《景德鎮陶錄》[21]中說：
「永窯，永樂年廠器也，土埴細，質尚厚，然有甚薄者，如脫胎
素白器……」明永樂白瓷僧帽壺，造型奇特，釉色白瑩，受人重
視而珍藏。

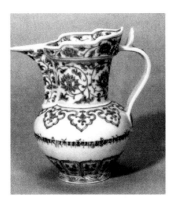

青花瓷纏枝紋僧帽壺

（３）明隆慶青花團龍紋提梁壺

此壺製造於隆慶期間，壺身高 30 公分，口徑 10.5 公分，底
徑 15.3 公分。

此壺的特色是唇口，頸上斂下豐，圓腹，至底微侈，淺挖足。
腹一側裝二彎流，肩部裝高提梁，壓蓋，蓋面呈圓弧形。器身滿
飾紋飾，器腹繪四只姿態各異的團龍，團龍間隙點綴靈芝、古錢、
方勝、銀錠、珊瑚等八寶紋，流及提梁滿繪纏枝靈芝，頸部和蓋

[20] 《窺天外乘》卷一　（明）王世懋　清順台丁亥（4 年）兩浙督學李際期刊
本。
[21] 《景德鎮陶錄》卷五　（清）藍浦撰　上海神州國光社排印版　民國十七年
（1928）。

沿各飾朵雲紋一周，蓋面繪雙雲龍，紋樣滿密，疏密相間。該壺
形製端莊淳樸，胎體厚重，胎質堅硬。器內外透明，釉白中微泛
淺灰青色。青花成色濃郁，藍中閃紫。底青花書「大明隆慶年造」
二直行六字雙圈楷書款。

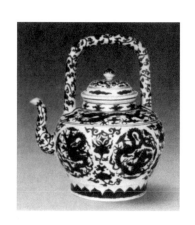

明隆慶青花團龍紋提梁壺

（4）明萬曆五彩龍鳳紋提梁壺

　　此壺製造於萬曆期間，壺身高 22.3 公分，現藏於上海博物館。
　　此壺的特色是小口，嵌蓋，鼓腹，腹部呈瓜棱形。腹的一側
裝有二彎流，肩部裝高提梁，上端造型略方。腹部以紅彩細線，
由口沿至底足，按壺腹筋紋形將壺腹分為八瓣，每瓣中各繪一龍
一鳳，龍鳳相隔，上下顛倒。龍鳳紋或以青花為主，或以紅綠彩
為主，各不相同。口沿處繪八瓣蓮瓣，近足處畫一周如意紋，都
以青花和紅綠彩為之，整體造型輕巧玲瓏，落落大方。

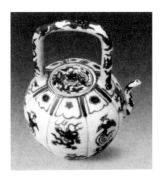

明萬曆五彩龍鳳紋提梁壺

（5）明萬曆青花瓷人物提梁茶壺

此壺製造於明萬曆期間，壺身高 13.5 公分，口徑 8.6 公分，現藏於首都博物館。

此壺造型是鼓腹，豐肩，直口，壓蓋，深腹，圈足，軟提梁。壺肩一側裝有筒形二彎流。壺面繪滿青花紋飾，筆法狟獷，圖案充實，蓋為平蓋，蓋面微凸，蓋面繪兩人對弈圖，肩部、腹部繪錦地紋，前後無光、內繪一女彈琴，接近底足處繪變形蓮瓣紋。青花色調艷麗，藍中泛紫。外底款為「大明萬曆年製」。

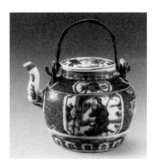

明萬曆青花瓷人物提梁茶壺

2、茶碗

（1）明宣德青花蓮瓣紋

此茶碗係宣德期間景德鎮窯燒作品，高 6.1 公分，口徑 10.1 公分，底徑 3.1 公分，現藏於台北故宮博物院。

本件茶碗造型奇妙，製作細膩，青花紋飾純工整。碗壁內外裝飾有回紋、卷草紋、蓮瓣紋等，青花色澤鮮艷濃厚。在製作工藝上，器物規整，修胎非常講究。

茶碗圓直口，弧壁，深腹，小圈足。碗心內凹呈尖底狀，底微凸，俗稱「雞心碗」，又因其碗形頗似蓮房，俗稱「蓮子碗」。外壁口沿，圈足皆飾回紋一圈，周壁畫雙鉤蓮瓣一圈，重疊桃形圖案紋飾。內口沿下畫卷草紋一周，碗心飾四瓣桃形花，外圍燒回紋及阿拉伯紋飾各一周。青花濃重，點綴黑褐疵斑，是其特色。底青花書「大明宣德年製」二行六字楷書款。因為圈足較小，僅書「大明宣德年製」款識，不加雙圈。

明宣德青花蓮瓣紋小蓮子碗

（2）明成化時期青花瓷纏枝紋碗

此茶碗是盛茶水用，口徑 15.3 公分，是明代成化年間景德鎮官窯的產品，主要作為飲茶的器具使用。該瓷碗胎質細膩純潔，胎體較薄，瓷胎透光性好。釉色「如脂似玉」，白而滋潤。在青花紋樣上，採用濃度深的青料勾線，然後平塗青料「分水」，裝飾紋樣層次分明。「分水」是青花瓷繪的一種工藝技巧，明永樂、宣德時期採用小筆觸著色，而成化時的青花瓷，非常講究繪畫技法，青花紋樣效果獨具風格。描繪精工，有線有面，線條流暢纖細，纏枝紋花葉、花頭都用清淡青料平塗一層，留花莖線條，紋飾更具裝飾性。青花瓷碗心飾團菊紋，碗內壁與外壁飾纏枝紋。

成化時期是明代瓷器燒造的另一高峰。青花瓷繪淡然幽雅，色調柔和寧靜。清代張廷玉等的《明史‧食貨志》載：「成化間，遣中官之浮梁景德鎮，燒造御用瓷器……。」由此可見，成化期間朝廷對此事的重視程度，成化青花瓷，注重製作質量，胎體細潤晶瑩，青花彩料精選純正。

用成化青花瓷器飲茶，使美麗的裝飾紋樣、胎色與柔和平靜的茶水互相輝映，達到品茶、品器、品水的多重享受的境界。

明成化時期青花瓷纏枝紋碗

（3）明末繪山水紋茶碗

　　此茶碗係明末製造，為出口貨品，高 8.7 公分，口徑 13.9 公分，底徑 6.2 公分，現藏於日本富士山紀念館。

　　茶碗敞口，口沿略外翻，弧壁，深腹，高圈足。胎體為瓷質，底足帶有細砂粒，稱之為「砂足」。據日本考古學者小山富士先生考証，此青花碗係福建漳州窯所生產。碗外壁飾青花由水、房屋、塔樓、人物等，運筆稚拙，青花料發黑，圈足周圍還繪自木橋及岩石的連續紋樣。此碗風格與中國青花風格相差較大，中國陶製廠，完全依照日本茶人的要求製造，現存世不多，為稀世珍品。

明末繪山水紋茶碗

3、茶杯

（1）明成化青花瓷鬥彩高士杯

　　此茶杯為成化窯鬥彩之精品，口徑 6.1 公分，現藏於北京故宮博物院和台灣故宮博物院。成化鬥彩瓷的生產製作講究，主要為滿足宮廷的需要，以小件器物為主，其中以杯最多見。

　　此件成化青花瓷鬥彩杯之構圖是，繪高士賞月於山溪之間，
書童相伴身後。畫面主要表現高士的高雅超脫，書童只是陪襯，
但是基於畫面的整體考量。鬥彩的色彩運用上，高士鬥紅彩，色
艷如血，運用色相的冷暖，使畫面主體突出。殘月以一筆釉下青
花料帶過，釉上鬥嬌嫩透明的鵝黃色。書童手捧書卷，衣塗泛紫，
色如熟葡萄而透明無光。月夜的表現與傳統中國畫的方法如出一
轍，「黑白相生」，強調意境之美。瓷杯胎體細膩晶瑩，彩料精
湛純正，雖用紅色，但大面積的露出胎白，使畫面色調仍顯得柔
和寧靜，繪畫淡雅幽婉。

　　成化鬥彩款識，多書「大明成化年製」六字楷書青花款。與
成化青花瓷款識相同，六字款有幾種不同排列。多見兩行六字，
外加雙線方框。或是兩行六字外加雙圈。成化鬥彩瓷有極高的聲
譽，為防止仿製品，乃在鬥彩中加上泛紫色澤，為成化朝獨創。

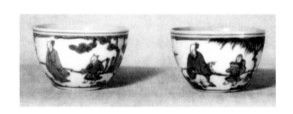

明成化青花瓷鬥彩高士杯

（2）明宣德釉裡紅魚紋高足杯 [22]

此茶杯係宣德時期福建德化窯的作品，採高足式設計窯燒，高 8.8 公分，現藏地日本。

此茶杯係青花露胎火石紅裝飾，紅魚藻紋艷麗，如魚在水中游，諧音富有「年年有餘」之意，亦有「杯底不可飼金魚」一飲而盡的豪情。

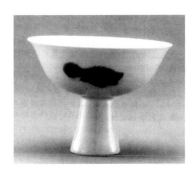

明宣德釉裡紅魚紋高足杯

（3）明宣德青花瓷樓閣人物紋高杯

此茶杯係宣德時期的作品，採高足式設計窯燒，高 7.5 公分，現藏於日本。

此茶杯係以青白釉發色，但發色更像影青瓷；整個畫面簡樸寧靜，有仕女坐在樓閣中之椅凳上，兩眼含情脈脈凝視前方，似乎在等候友人造訪，旁有樹高成蔭，一幅閑情逸致的構圖，引人遐思。

[22] 《說郛》《古器具名》卷上　（唐）胡文煥　台北　國家圖書館微捲特藏組。
古器具中有「周疑生豆」，豆即是高足杯，本為國君宴請文武百官之飲具。
後來同時演變為朝廷重大慶典宴請重臣和作為祭祀茶器之用。

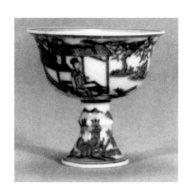

明宣德青花瓷樓閣人物紋高杯

4、紫砂茶具

僅就目前兩岸三地之館藏的紫砂壺，舉例賞析：

（1）明供春樹癭紫砂壺

此壺又稱龔春壺，相傳製造於明正德年間（1506～1521），為紫砂宗師供（龔）春所製，已有五百年的歷史。現藏於中國歷史博物館。

此壺係以老銀杏樹癭為藍本，製成樹癭壺，後人稱為供春壺。由於供春壺酷似樹癭，憑添一股古拙蒼勁之感。

明代張岱在《陶庵夢憶》中指稱供春所製之壺，「真躋商彝周鼎之列，而毫無愧色。」[23] 但是，供春壺傳世極為有限。

[23] 《陶庵夢憶》卷二　頁50　（明）張岱　青島　青島出版社　2005年1月。

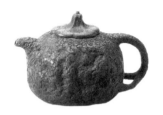

明供春樹瘿紫砂壺

（2）明如意紋蓋大彬壺

此壺於 1987 年 7 月在無錫縣甘露鄉彩橋村明華察家族墓地華師伊夫婦墓中出土。高 11.3 公分，口徑 8.4 公分，現藏於錫山市文管會。該件大彬款紫砂壺，砂質溫潤，呈淺豬肝色。壺體表面多有小顆粒火疵，壺蓋呈凸圓形，為壓蓋。蓋面貼有四瓣柿蒂紋，對稱分布，加工細緻。壺身筒為球體，器型規整，泥片接頭銜接自然，肉眼看不見泥片相粘的痕跡，但壺內痕跡清楚。流為三彎流，環形把，底部裝有足釘三只。整個壺造型飽滿，做工講究，手感極佳。應是明晚期作品之一。

時大彬傳世真品目前可見尚多，諸如扁壺、線豆壺、提梁壺、僧帽壺、漢方壺、六方壺等。

明如意紋蓋大彬壺

（3）明李茂林菊花八瓣壺

此壺的作者李茂林（1567~1619），字養心，係明代紫砂壺製作者邁入成熟期的一位名家，以淳樸古勁，善製小壺聞名天下。壺高 9.6 公分，橫寬 11.5 公分，現藏於香港茶具文物館。

此壺呈菊花狀，整把壺輪廓除有水平方向的線條外，還有垂直或傾斜的『筋紋』線。壺型外表很像一個罈子，只是另加上柄和嘴。此壺整體上方圓互補，剛柔並濟，在挺拔中目睹端莊，瀟灑中顯現穩重端莊。

明李茂林菊花八瓣壺

（4）明惠孟臣朱泥梨壺

此壺的作者孟惠臣（1598~1684），江蘇宜興人。

壺高 9.0 公分，橫寬 10.0 公分，是朱泥小把壺。壺身、壺蓋相連，形似一只梨。壺鈕是個小圓珠，壺嘴斜直，柄呈耳形，壺底落「如君於此景，孟臣製」銘款。

朱泥梨壺，以朱泥為原料，在造型上別出心裁，製作上精工巧思，有獨領風騷之勢，堪稱古代紫砂壺中的珍品。一把精品朱泥壺，其原料朱泥需長時期在土中埋藏，然後水洗，揉煉，再燒

製成壺，才能使壺色紅潤透明泛光。一般而言，朱泥壺因為嬌小玲瓏，靈巧薄細，沏茶後，散熱快，茶味清香，潤喉留香，非常適合女性使用。

明惠孟臣朱泥梨壺

（5）明嘉靖提梁紫砂壺

　　這件提梁壺，通高 17.7 公分，口徑 7.0 公分。係 1965 年出土於江蘇南京中華門外鳥家山墓中，即是供春時代的作品。墓主吳經，為明代司禮太監，從同時出土的磚刻墓志可知，吳經下葬於明嘉靖十二年（1533），可知此壺與供春是同時代的作品，亦是目前唯一有絕對紀年可查考的中國早期宜興紫砂茶壺，可惜的是壺的製作者未交待。

　　此壺壺身渾圓端正，近底部略為收縮。提梁彎曲呈兩個下墜的拱形，後部有一個小繫，兩頭與腹肩相接。壺蓋扁平，壺鈕呈葫蘆狀。壺蓋與壺腹吻合並非常見的子母口，而是蓋內生一個『十』字形凸起，四角正好與壺口內沿相接，使壺蓋貼近於壺身上。壺嘴與壺身相接的壺面上方，環繞壺嘴根部，塑貼有四瓣蒂

紋，其內為單孔與壺嘴相連。此壺泥紅褐，質地較為粗糙。壺身的一側，還粘著淺土色的斑塊，表明工藝較粗糙。但卻是中國早期紫砂茶具的代表作品。

明嘉靖提梁紫砂壺

二、瓷質茶具和受明人重視之主因

明代文人為追求茶湯色彩的賞心悅目，自然而然地選擇白色的瓷碗作品茗的工具。尤其是明代的繪青花白瓷碗，儼然成為品茶最重要的茶具。明許次紓《茶疏》記載：「茶甌古取建窯兔毛花者，亦鬥碾茶用之宜耳。其在今日，純白為佳。」[24] 在明太祖朱元璋廢罷進貢龍圖團茶後，條形散茶代之而起，隨時沖泡，蔚為風潮。其實，明代茶具在形制上脫胎於唐宋注子的壺和體積小的杯，可供手持。馮可賓《岕茶箋》記載：「茶壺以小為貴，每

[24] 《茶疏·甌注》 頁9 （明）許次紓 清順治丁亥（4年）兩浙督學李際期刊本。

一客，壺一把，任其自斟自飲，方為得趣。何也？壺小則香不渙
散，味不耽擱。」[25] 於是，壺和杯，因為攜帶方便，成為明代散
茶法中最常見的茶具。

　　明代瓷質茶具中，以青瓷茶具、白瓷茶具、黑瓷茶具和彩瓷
茶具（以青花為代表）為主要品種。由於明代瓷質茶具講究實用
性和藝術美，在中國茶文化發展史上，寫下輝煌燦爛的一頁。

（一）青瓷茶具

　　在瓷器茶具中，青瓷茶具是最早出現的瓷器品種。青瓷茶具
自唐代開始興盛，歷經宋、元兩代的繁榮，但到明代時，其重要
性開始式微。生產青瓷茶具主要是龍泉窯 [26]，因青瓷茶具胎薄質
堅、釉層飽滿，有玉質感，造型優美。明代中期，龍泉青瓷外銷
到法國市場，引起轟動，法國人士驚訝青瓷茶具的巧奪天工。

（二）白瓷茶具

　　明代芽茶、葉茶成為民間茶葉消費的選擇。飲茶方法發生革
命性改變，接踵而至的是飲茶用器的轉變。為襯托茶湯的色澤和

[25] 《岕茶箋・或問茶壺畢竟宜大宜小》　頁 4　（明）馮可賓　收錄於《說郛
續》本　續集卷 33～42　清順治 3 年刊本。

[26] 《七修類稿・續編》記載：南宋以後，「其色皆青，濃淡不一；其足皆鐵色，
亦濃淡不一。舊聞紫足，今少見焉。惟土脈細薄，釉色　純粹者最貴。」龍
泉窯始於南朝，休於清初，是中國製瓷歷史久長，影響深遠的一個瓷窯體系。
龍泉自宋代以來，隸屬處州府（今浙江麗水地區），龍泉窯在史籍上亦稱「處
州窯」或「處窯」，是中國陶瓷史上的一顆明珠。龍泉窯以燒製茶杯、茶盞、
茶壺、茶碗等日用器具為主，產品大量外銷日本、韓國和東南亞。《七修類
稿・續編》卷六　頁 383　（明）郎瑛　上海　上海古籍出版社　1995 年。

欣賞茶湯中的葉或芽形狀之美，茶具亦推崇以白為上。許次紓在《茶疏》中指出：「其在今日，純白為佳。」[27]就是最好的詮釋。

明代屠隆在《考槃餘事》記載：「宣廟（宣德）時有茶盞，料精式雅，質厚難冷，瑩白如玉，可試茶色，最為要用。蔡君謨取建盞，其色紺黑，似不宜用。」[28]明代張源《茶錄》也記有「茶甌以白磁為上，藍者次之」。明代高濂在《遵生八箋》中記載其原因係「欲試茶色黃白，配容青花亂之」[29]。永樂白瓷茶具，釉色白瑩，釉面晶瑩肥美，不只可用以鑒賞茶湯顏色，亦可供收藏把玩，具有多功能性的用途。令人看後讚譽有加，被世人所珍視。也因而江西景德鎮窯身價大漲，成為燒製白瓷茶具在內的全國製瓷中心。

景德鎮除生產白瓷茶具和茶壺、茶盅、茶盞、茶杯外，花色品種五花八門。江蘇南京出土的明永樂（1403~1424）白瓷暗花小壺，造型圓澤，釉色明潤，刻有牡丹紋飾，是當時白瓷茶壺的代表作。明宣德（1426~1435）燒制的白釉茶盞，光瑩如玉，內有絕細暗花，有「一代絕品」之美譽。

自明中期以後，明人對飲茶器具色澤的要求，並不像唐、宋、元之前期那般重視，轉而將注意力移情到「壺趣」，使白瓷茶具更受文人青睞。

[27] 《茶疏‧甌注》　頁9　（明）許次紓　清順治丁亥（4年）兩浙督學李際期刊本。

[28] 《考槃餘事》卷三　頁18　（明）屠隆　明萬曆間（1573～1620）繡水沈氏尚百齋刊本。

[29] 《遵生八箋》卷上　（明）高濂　明萬曆間（1573～1620）建邑書林熊氏種德堂刊本。

（三）黑瓷茶具

　　黑瓷茶具，始於晚唐，鼎盛於宋，延續於元，但卻衰微於明。由於宋代流行鬥茶，使黑瓷茶具受到重視。但因明代盛行散茶，從明中期以後，興盛 600 多年的黑瓷茶具，由盛而衰，被其他茶具品種所取代。

　　明代張謙德《茶經》記載：「今烹點之法，與君謨不同，取色莫如宣定。取久熱難冷，莫如哥窯。向之建安黑盞，收一兩枚以備一種略可。」[30]說明自明代開始，因為烹點之法與宋代不同，黑瓷建盞已似不宜用，只是作為「以備一種」而已，亦即備而不用，純作欣賞把玩之用途。

（四）青花瓷茶具

　　青花瓷茶具屬於彩瓷茶具之列，係彩瓷茶具中最重要的花色品種。始於唐代，盛行於明代，在茶具中獨占鰲頭，成為彩色茶具的主流。其特點是，花紋藍白相映成趣，令人賞心悅目；色彩淡雅具吸引力，華而不艷。加之彩料之上塗釉，顯得滋潤明亮，平添青花茶具的誘人魅力。

　　青花瓷生產的茶具品種有茶罐、茶瓶、茶甌等。景德鎮生產的青花瓷茶具，如茶壺、茶盅、茶盞，花色品種五花八門，在器形、造型、紋飾等皆名聞天下。史稱景德鎮生產的瓷器，諸料悉精，青花最貴。特別是永樂、宣德、成化時期的青花茶具嶄新絢

[30] 《茶經》頁 231　（明）張謙德　收錄於《中國古代茶葉全書》　杭州　浙江攝影出版社　2001 年 6 月。

麗，達到登峰造極的境界。成化年間，青花瓷茶具堪稱一代風格，
胎體輕薄，透視可見淡肉紅色；圖案紋飾，線條分明，層次清晰；
青花色澤，高雅清秀，造型精緻華美。劉侗、于奕正《帝京景物
略》記載：「成杯一雙，值一萬錢。」[31] 由此可見青花瓷之珍貴，
是無與倫比的。

（五）金玉茶具

　　筆者，曾三次遠赴北京郊區明十三陵之定陵博物館參訪，對
於所陳列的陪葬品中，有關盛具方面，皆以飲食器皿、茶器和酒
器居多。其中，杏葉茶壺有 2 件、錫茶瓶有 3 件、杏葉茶瓶 1 件，
推測應為盛裝茶湯之用，造型極為講究。而出土的金玉碗，仿自
唐宋時期的茶盞、茶托，顯然是萬曆皇帝朱翊鈞（1573–1620）
生前的飲茶用具，是墓中 3000 多件陪葬品之一，也是最亮眼的
金玉碗茶具，目前藏於北京定陵博物館。

　　此件陪葬品，係金玉合製，由碗、蓋和托盤組成。碗用玉琢
成，青白色，與普通碗相仿，圓形，有圈足。通高 15.0 公分。胎
薄明潤，光素無紋。蓋為金製，高 8.5 公分，鏨刻而成。蓋身鏤
空鏨鏤有三排波濤中神游的蛟龍，栩栩如生，非常生動。蓋口與
碗口正好吻合，連成一體。蓋頂巧飾一蓮花形鈕，更具輕巧方便。
托盤亦是金製，直徑為 20.3 公分，邊緣有祥雲紋，盤底亦飾蛟龍。
托盤中央凸起一圓圈，藉以承托玉碗。這件器物兩頭金，中間玉，

[31] 《帝京景物略》卷二　（明）劉侗、（明）于奕正著　上海　古典文學出版
　　社　1957 年。

黃白相配，典雅高貴，皇家氣派，加上工匠的精雕細琢，使金玉
碗的藝術價值不菲，堪稱國寶級出土文物。

萬曆皇帝陪葬品價值連城的「金玉碗」茶具

三、紫砂壺受明人重視之主因

　　紫砂茶具，由陶器發展而成，是一種新質陶器，始於宋代，
盛於明、清，流傳迄今而不衰。紫砂茶具是用江蘇宜興南部及其
毗鄰的浙江長興北部埋藏的一種特殊陶土，即紫金泥燒製而成。
優質的原料，天然的色澤，為燒製優良的紫砂茶具奠定基礎。李
漁《閒情偶寄》　記載：「茗注莫妙于砂壺，砂壺之精者，又莫
過于陽羨。」[32] 由此可見，明人對宜興紫砂茶具是情有獨鍾的。
紫砂茶具具有三大特色，亦即泡茶不走味，貯茶不變色，盛暑不
易餿。

[32] 《閒情偶寄》卷一　（清）李漁著　台北　長安出版社　1990 年。

　　宜興紫砂茶具創於宋代，但文字記載的始於明代，可能與明代廢團餅茶，改用散茶，推行沖泡法飲茶有所關聯。明代周高起《陽羨茗壺系》記載：「近百年中，壺黜銀、錫及閩、豫瓷，而尚宜興陶。」[33] 其理是「宜興陶」能發真茶之色、香、味。明代張岱在《陶庵夢憶》中記載：「宜興罐以供春為上，……直躋商彝周鼎之列而毫無愧色。」[34] 明人對紫砂壺評價極高，以能獲得一把名壺為最大願望。許次紓《茶疏》：「往時龔春茶壺，近日時彬所製，大為時人寶惜。」[35] 意謂明代文人收藏供春壺已是一種必得的寶貝。

　　明代聞龍《茶箋》記載：老友周文甫，家藏供春壺一把，「摩挲寶愛，不啻掌珠，用之既久，外類紫玉，內如碧雲，真奇物也。」周文甫死後，留遺囑將壺當作隨葬品。如此生離死別，不願割捨，其愛壺之深，用情之切，令人為之唏噓不已。

　　供春壺自問世以來，被視為珍品，有供春之壺，勝似白玉之說，但可惜時至今日，只有一把失蓋的供春樹癭壺傳世，目前珍藏於北京歷史博物館。明萬曆年間，出現董翰、趙梁、元暢、時朋「四家」；後又出現時大彬、李仲芳（李大芳）、徐友泉（徐大泉），世稱「三大壺中妙手」。明末惠孟臣製作的孟臣壺，呈豬肝色，雖無雕琢，經沸水沖入，漸浮現紫色，亦被視為珍品。

　　明代紫砂茶具的創造，係在正德年間，據明人周高起《陽羨茗壺系》　「創始」篇記載，紫砂壺首創者是金沙寺一個不知名

[33] 《陽羨茗壺系》　（明）周高起撰　北京　北京燕山出版社　1993 年。

[34] 《陶庵夢憶》卷二　頁 50　（明）張岱　青島　青島出版社　2005 年 1 月。

[35] 《茶疏·甌注》　頁 10　（明）許次紓　清順治丁亥（4 年）兩浙督學李際期刊本。

的寺僧，其選紫砂細泥捏成圓形坯胎，加上嘴、柄、蓋，放在窯中燒成。「正始篇」又提及在萬曆年間，出現一位匠心獨具的紫砂工藝大師——龔春（供春）。龔春幼年曾是進士吳頤山的書僮，勤奮好學，隨主人陪讀於宜興金沙寺，常幫老和尚拉坯製壺。傳說寺院中有株銀杏高如聳天，樹根盤錯，供春朝夕觀賞，乃摹擬樹瘤，捏製樹瘤壺，造型獨特，非常有創意。老和尚目睹後驚喜不已，即把自己製壺技藝傾囊相授，供春即成為著名製壺大師。供春在創作中逐步改變前人單純用手捏製的方法，改為木板旋泥並配合著竹刀使用，捏出造型新穎、雅致、質地較薄而且又堅硬的茶壺。紫砂壺即在無意中被雕塑製造而成，實是無心插柳柳成蔭的曠世傑作。

紫砂壺工藝本身有三個要素，即是形、神、氣。形係指形式的美，神是指壺的神韻，氣係指氣質。其實，紫砂壺能夠聞名遐邇，泥和紫砂是最重要關鍵因素，紫砂泥中含有氧化鐵外，還含有另一種重要物質，即紫砂。

明代茶具的兩大輝煌成就，即是瓷質茶具和紫砂壺，尤其是小茶壺的問世及壺身式樣富有變化。至今仍被珍貴的收藏，同時被視為稀世珍寶。明代的瓷質茶具和紫砂壺製品，是中國製瓷史和製陶史的智慧結晶，中國被稱為「瓷都」，其實是實至名歸。

明太祖朱元璋下詔廢除進貢龍團茶，散茶代之而起，引起茶具的創新求變。無論是碗泡或壺泡，都需要茶具，才能品茗。明代中期，「茶壺」問世，更帶動飲茶活動進入新境界。

明代瓷質茶具的特點，係歷經三、四十年的發展後才萌芽，從永樂時期起，大發異彩。而紫砂壺茶具異軍崛起於明萬曆時

期，甚至有「朱泥器」或「紅色瓷器」的封號，深受歐洲人和日本人的喜愛，成為外銷的熱門茶具，連同瓷質茶具的外銷實力，足以証明中國茶具傲視全世界。

第二節　臨泉深處飄茶香──茶畫

　　明代茶畫深受宋元兩代的影響，在茶畫創作上出類拔萃，作品中人物栩栩如生，與大自然融為一體的茶宴背景，令人讚嘆。明代文人深受理學的薰陶，品茗活動講究內心修持與人格陶治，縱情於山水之間而怡然自得。茶畫意境獨具匠心，流傳至今，猶如數位相機所攝取之真實畫面。明代茶畫藝術的登峰造極，已超越前代創作。

　　在明代茶畫裡，常見幽靜的山水中，有一間小屋，銜接著一座茶寮，並陳設各種茶器，一位小僕人忙著燒火烹茶。而茶畫中，主人有的獨飲，有的與友人相聚閒談，幽雅淡泊，呈現明人理想中品茗時情景交融的意境。明代初期，以浙派山水畫法為主流，以院體畫[1]為標準畫風，故茶畫作品較少見。而明代中葉，以沈周、唐寅、文徵明、仇英等吳門畫派為主流，山水畫屬文人畫體系，所創作的傳世茶畫佳作，是茶畫作品中的佼佼者，合稱「吳門四家」。此外，另有王問、錢穀、宋旭、李士達、丁雲鵬、陳洪綬、尤求、居節、郭純等文人所傳世的茶畫亦表現維肖維妙，為精湛之傑作。今述之如下：

[1]　院體畫：明代起初並未設立畫院，但有宮廷畫家。自洪武初年起，歷代帝王都徵召民間畫工、畫家進入宮中供職，一時間，明代宮廷畫（亦稱院體畫）人才冠蓋雲集，宮廷繪畫達到顛峰時期。由於明代皇帝不喜歡元代文人畫那種枯寂荒涼的格調，受明代皇帝青睞的是，南宋嚴謹而蒼勁的畫風，使院體畫成為標準畫風，亦是當時的主流。參見《全彩中國繪畫藝術史》　頁 171　胡凌‧鄒蘭芝　銀川　寧夏人民出版社　2002 年 10 月。

一、具有茶寮性質的茶畫

　　明代茶畫中，可以了解明代茶人非常重視品茗環境。在大自然的懷抱中，有戶外茶寮可供飲茶與交心，縱身於山水林野之間，顯現一種追逐安逸脫俗、自由自在的曠達胸襟。

（一）〈盆菊賞幽圖〉沈周（1427－1509）

　　〈盆菊賞幽圖〉，紙本，設色。畫心縱 23.4 公分，橫 86 公分，今藏遼寧省博物館。

　　沈周，字啟南，號石田，晚號白石翁，長洲（今江蘇蘇州）相城里人，父親恒吉，伯父貞吉，皆以詩文書畫聞名鄉里。沈周一生家居讀書，未應科舉，一生從事詩文書畫創作。為吳門派的領袖人物，形成明代後期一大流派。

　　沈周的繪畫造詣最深，工山水，善花鳥，亦能作人物，以山水和花鳥畫成就最為突出。是明代吳門畫派的創始人，亦是明代以來文人畫中的承先啟後者。所作山水畫，描繪高山大川，表現傳統山水畫的三遠景致 [2]。但大多數作品則是表現南方山水及

[2] 在宋代山水畫中，構景都含有「三遠」的觀點及運用，「三遠」指的是平遠、高遠和深遠的構景，在宋代山水畫構圖中，為表現意境之美，通常會有三遠兼具的構景畫面。明代繪畫承襲宋代「三遠」畫風。三遠法是山水畫的基本畫式，亦是視覺與運動結合的空間表示法，運用「咫尺千里」，構成高遠、深遠、平遠的三層式空間畫面。藉由繪畫的「咫尺千里」的濃縮到「多方勝境，咫尺山林」山水空間的照面縮影。深度如老子「曲道自全」的理想，廣度如莊子秋水「大知觀於遠近」的達觀。參見《圖畫見聞志》六卷《四庫提要》本　（宋）郭若虛。

園林景物，表現當時文人生活追求幽閑雅趣。但其茶畫佳作則較罕見。

畫中，有一座茶亭，兩側有高聳大樹遮陽，並有十個菊花盆栽，朵朵盛開，隔河流對岸有茂密的叢樹數株，三位友人對座品茗，一茶童在旁侍立。意味著身處大自然中，有花有水，怡然自得，三人行則必有我師，在對飲中，可連絡感情，亦可培養詩興，於畫中顯現明代文人生活之愜意。

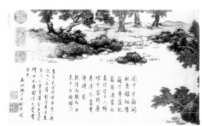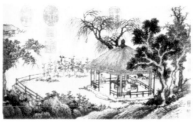

〈盆菊幽賞圖〉

（二）〈惠山茶會圖〉文徵明（1470－1559）

〈惠山茶會圖〉，紙本，設色，畫心縱 21.9 公分，橫 67 公分。現藏故宮博物院。

文徵明，初名壁，後以字行，更字征仲，祖籍衡山，故號衡山居士，長州（今江蘇蘇州）人，出身仕宦，父文林，成化八年（1472）進士，官至溫州太守。文徵明在鄉時，多次參加鄉里考試，但皆名落孫山。直到五十四歲時，才由諸生舉荐任為翰林院待詔，當官四年即辭官歸隱，在老家自築「玉磬山房」，專心於詩詞書畫創作 30 多年，享譽天下。

〈惠山茶會圖〉是文徵明與友人王寵、蔡羽等七人同遊無錫惠山，在二泉亭舉行茶會時的即興之作，反映明代文人學士戶外品茗的茶事生活。

畫面上展現的是起伏的山巒，蒼翠的松林，一座四角茅亭，亭內一古井，井水清冽甘甜，七人或坐或立，井欄邊坐有二人，其中一人正在讀書，一人在欣賞井水。茅亭外左側安放一茶案，案上擺放著各種茶具。兩位侍者正忙著燃爐煎茶。蜿蜒的山路上兩位攀談者正悠閒地到來，一人拱手迎接友人造訪。整個畫面山石、樹林以乾墨細筆仔細勾繪，敷以石綠、赭石。景色明麗，風格文雅細膩，令人有淡泊閑適，恬靜幽雅之感受。

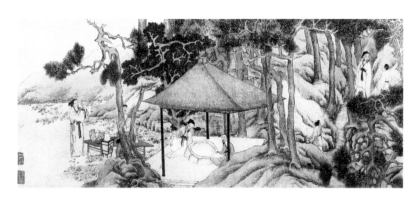

〈惠山茶會圖〉

（三）〈茶具十詠圖〉文徵明

〈茶具十詠圖〉，紙本設色，縱 127 公分，橫 57 公分，現藏於北京故宮博物院。

〈茶具十詠圖〉頗負盛名，整幅畫面突顯一個「隱」字，畫中空山靜寂，峻岩羅列，叢林挺拔，翠綠盎然，一位悠然自得的隱士，在深山林間的茅屋中獨自品茗，神態自若，右邊側屋，一侍者正在司爐煎茶。這幅畫呈現畫家嚮往脫離塵囂，縱情山水的情愫。畫的上半幅端書有文徵明所詠茶詩〈茶塢〉、〈茶人〉、〈茶筍〉、〈茶籯〉、〈茶舍〉、〈茶灶〉、〈茶焙〉、〈茶鼎〉、〈茶甌〉、〈烹茶〉等十首五言古詩，詩畫合璧，為歷代茶畫中頗具特色的絕世珍品。文徵明題款時說：

> 嘉靖十三年，歲在甲午，穀雨前三日，天池虎丘茶事最盛，余方抱疴，偃息一室，弗往與好事者同為品試之會。佳友念我，走惠二三種，乃汲泉吹火烹啜之，輒自第其高下，以適其幽閑之趣。偶憶唐賢皮陸輩茶具十詠，因追次焉。非敢竊附於二賢後，聊以寄一時之興耳，漫為小圖，遂錄其上。

從題記中得知，〈茶具十詠圖〉作於公元 1534 年。當時每逢穀雨前三日，正是新茶上市之際，茶區均舉行茶事活動，品茗評茶。這一年茶友皆參加「品試之會」，文徵明因病未出席，茶友帶回二、三種新茶，文徵明迫不急待地烹茶啜飲，獨自品茶之高下，此際，文徵明想起晚唐詩人皮日休和陸龜蒙唱和的〈茶具十詠〉詩，一時興起，吟詩作畫。因而繪成一幅曠世奇作之茶畫問世。

〈茶具十詠圖〉

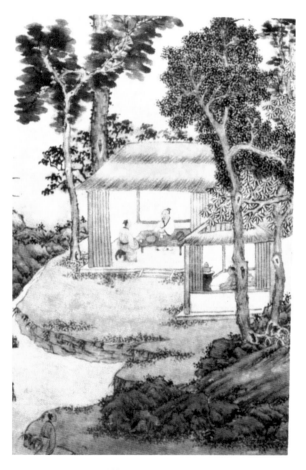

〈茶具十詠圖〉局部

（四）〈滸溪草堂圖〉文徵明

〈滸溪草堂圖〉，手卷[3]，紙本設色，縱 26.7 公分，橫 142.5 公分。現藏於遼寧省博物館。

此幅畫山水交織，蒼松挺拔聳立，在右方茂密蒼樹下，有一茶寮，茶寮內有二文人對坐品茗閒聊，右邊側室有二童僕忙著煮茶。左下方有一甫下船之文人正朝茶寮而來，一童僕跟隨在後，一葉方舟靠岸停泊。圖之最左方有一釣叟，漫步隄岸邊，左上方茶寮和民舍密佈，一幅桃花源與世無爭的人間仙境，呈現眼前。

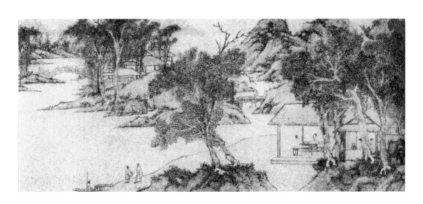

〈滸溪草堂圖一〉

³ 手卷：書畫的裝潢，目的是便於觀賞和收藏，可分為手卷、掛軸、冊頁三種。手卷是橫幅長畫，欣賞時置於桌上，邊捲邊看；掛軸多懸於壁面，以為居所的裝飾；冊頁顧名思議，是將畫幅裝裱成一頁一頁，猶如書本。參見〈國立故宮博物院展覽通訊〉第 38 卷第 3 期　頁 10　台北　國立故宮博物院　2006年。

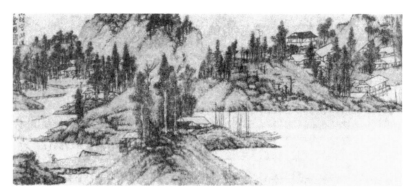

〈湖溪草堂圖二〉

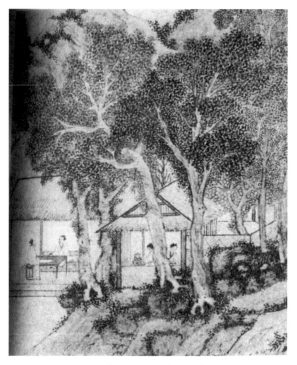

〈湖溪草堂圖〉局部

（五）〈真賞齋圖〉文徵明

　　〈真賞齋圖〉，手卷，紙本設色，縱 36 公分，橫 107.8 公分。現藏於上海博物館。

　　此幅畫有山有水，蒼松、奇石、綠竹構成大自然美麗的景色，在蒼松圍繞下的茶寮，兩位文人面對面品茗論書，一童僕在旁伺候。右邊側室兩位童僕正忙著煽火烹茶。左下方有一文人正朝茶寮方向走來，身旁有一書童陪同。畫的遠方山巒啣接，近處溪流潺潺，在幽雅的大自然環境中，與友人相處品茗論書是人生一大樂事，也是中晚明時期文人心中感想的寫照。

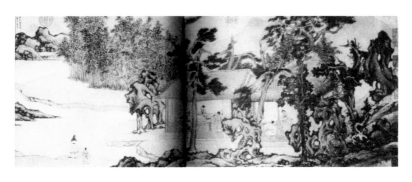

〈真賞齋圖〉

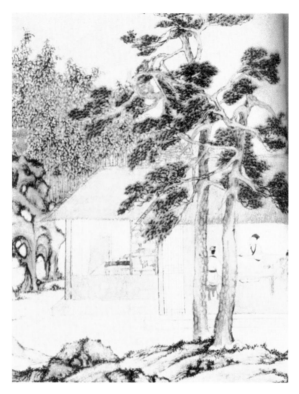

〈真賞齋圖〉局部

（六）〈東園圖〉文徵明

　　〈東園圖〉，手卷，絹本設色，縱 30.2 公分，橫 126.4 公分。現藏於北京故宮博物院。

　　此幅畫有高聳的蒼松繚繞，茶寮、房舍等建築物以低欄杆圍繞。右方茶寮內，有四位文人正在桌上論書品文，等候童僕送來津津可口的好茶，桌子旁有童僕已端茶盤在旁伺候；茶寮外蒼松

下有一童僕正雙手端著茶盤，上有茶壺、茶碗等茶具，準備到茶
寮內伺候四位文人。

　　低欄外，蒼松林間小道有一著暗紅色服裝之文人正朝茶寮徐
徐而來。圖之左方另一茶舍內有一女侍正忙著烹茶，上方低欄
外，有一女侍雙手捧著竹子做的竹簍，似乎剛採茶歸來，準備烹
煮鮮嫩的芽茶，以伺候五位熱愛品茗的文人。

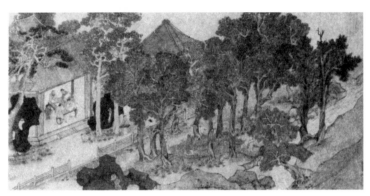

〈東園圖一〉

〈東園圖二〉

〈東園圖〉局部

（七）〈林榭煎茶圖〉文徵明

　　〈林榭煎茶圖〉，手卷，紙本，設色，縱 25.7 公分，橫 114.9 公分。現藏於天津藝術博物館。

　　此畫右上方山丘起伏，湖水廣闊，彼岸茅屋數間，湖畔有一竹籬芭圍成之茶寮，四周雜樹環繞。茶寮中有一文人憑窗遠望，若有所思。茶寮外一童僕正忙著煮茶。畫的右方湖邊小徑，有一文人持杖而行，朝茶寮方向而來，似乎欲訪友，反映明代文人的休閒生活和追求幽遠的意境。

〈林榭煎茶圖一〉

〈林榭煎茶圖二〉

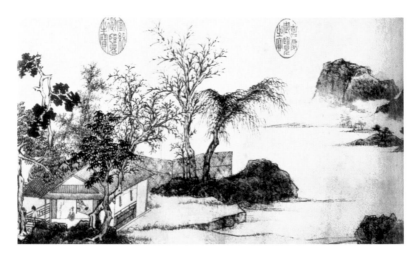

〈林榭煎茶圖〉局部

（八）〈松亭試泉圖〉仇英

〈松亭試泉圖〉，軸本，絹本設色，縱 128.1 公分，橫 61 公分。現藏於台北故宮博物院。

仇英，約生於弘治末，卒於嘉靖三十一年前後。字實父，一作實甫，號十洲，太倉（今江蘇太倉）人。移居吳縣（今江蘇蘇州）。工匠出身。年輕時以善畫結識許多當時名家，為文徵明、唐寅器重，周臣異而教之，成為「吳門四家」之一。他擅長畫人物、山水、花卉、樓閣界畫，更擅長於臨摹。

仇英雖英年早逝，但其一生畫功在臨摹創作大量作品，創作態度嚴謹，令人讚賞。其茶畫作品有〈煮茶論畫圖〉、〈煮茶圖〉、〈松間煮茗圖〉等傳世。

　　畫中層峰巔巒，崢嶸入雲，雲遮霧掩，山岩間飛瀑直瀉而下，看似銀布，流入松林溪間，溪畔一松亭，亭中隱士品茶賞景，小童蹲地專心煮茶，亭外溪邊一童子正持瓶汲水。一幅反映山明水秀，煮泉品茶的閒雲野鶴般之生活寫照。

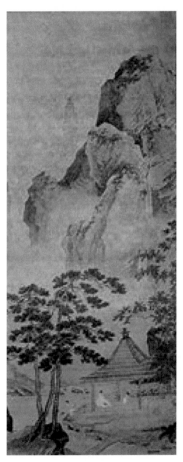

〈松亭試泉圖〉

（九）〈歲朝報喜圖〉宋旭（1525－1606年後）

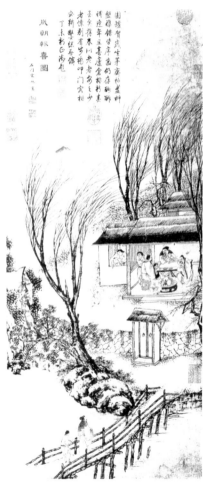

〈歲朝報喜圖〉，軸，本幅紙本，淡設色畫。縱95.8公分，橫41.8公分。現藏於台北故宮博物院。

宋旭，字初暘，號石門，浙江嘉興人。擅畫山水，畫風溫和，為「蘇松畫派」之先聲。

此畫中寒梅雜枝，茅堂中有一文人拊几作畫，旁一文人獨自品茗，另一文人作指點狀。一童僕手持夾撥火煮茶，另一童僕手持茶壺進茶。側室有一僕人照顧搗著耳朵的童子，三位童子躲匿牆角，一位童子正欲點燃炮竹。下方有一文人正通過板橋來訪，童僕手持禮盒緊跟在後，似乎意味來向茅堂中的友人拜年。一幅過年喜氣洋洋的景致，彷彿在眼前。

〈歲朝報喜圖〉

（十）〈品茶圖〉居節（？－？）

〈品茶圖〉，軸，本幅紙本，水墨畫。縱 107.1 公分，橫 28.9 公分。現藏於台北故宮博物院。

居節，字士貞，號商谷，西昌逸士，江蘇吳縣（今蘇州）人。生卒年不詳。少年時從文徵明習畫，山水畫分法簡遠，有宋人之風。晚年居虎丘平塘，著有〈牧豕集〉傳世，約活動於嘉靖至萬曆年間。

此畫與文徵明〈品茶圖〉、〈茶具十詠圖〉如出一轍，茶寮內兩文人對坐品茶，茶寮外蒼樹環繞，有一人過橋來，屋旁設茶爐，一童僕正忙著烹茶。書文徵明茶具十詠。三幅畫作不同之處，此幅畫上方有題款：

> 嚴隈藝雲樹。高下鬱成塢。雷散一聲寒。春生昨夜雨。棧石分瀑泉。梯雲探煙縷。人語隔林聞。行行入深迂。茶塢。自家青山裡。不出青山中。生涯草木靈。歲事煙雨功。荷鋤入蒼靄。倚樹占春風。相逢相調笑。歸路還相同。茶人。東風臨紫苔。一夜一寸長。煙華綻肥玉。雲葆凝嫩香。朝采不盈掬。暮歸難傾筐。重之黃金如。輸貢堪頭綱。茶筍。山匠運巧心。縷筠栽雅器。絲含故粉香。蒻帶新筠翠。攜攀蘿雨深。歸染松嵐膩。冉冉血花斑。自是湘娥淚。茶籯。結屋因巖阿。春風連水竹。一徑墅花深。四鄰茶荈熟。夜聞林豹啼。朝看山麛逐。粗足辦公私。逍遙老空谷。茶舍。處處鬻春雨。春煙映遠峰。紅泥侵白石。朱火然蒼松。靜候不知疲。夕陽山影重。紫英凝面落。香氣霙人濃。茶灶。昔聞鑿山骨。今見

編楚竹。微籠火意溫。密護雲牙馥。體既靜而貞。用亦和而煥。朝夕春風中。清香浮紙屋。茶焙。斷石肖古製。中容外堅白。煮月松風間。幽香破蒼壁。龍顏縮蠢勢。蟹眼浮雲液。不使彌明嘲。自適王濛厄。茶鼎。疇能鍊精恨。範月奪素魄。清宜鬻雪人。雅愜吟風客。穀雨鬥時珍。乳花凝處白。林下晚未收。吾方遲來展。茶甌。花落春院幽。風輕禪榻靜。活火煮新泉。流蟾浮圓影。破睡策功多。因人寄情永。仙游恍在茲。悠然入靈境。茶煮。

嘉靖十三年（西元一五三四年）。歲在甲午。穀雨前二日。天池虎丘茶事最盛。與好事者為筒汲泉。以火烹啜之。品題茶之高下。時衡山先生追次皮陸製茶具十詠。隨繪圖。成一時佳話。命予和韻。竊愧不文。臨摹一過。已覺不自量。又何敢漫和為貂尾之續。仍寫衡山先生原唱十首于上。以誌其事。居節識。鈐印二。居節。商谷。

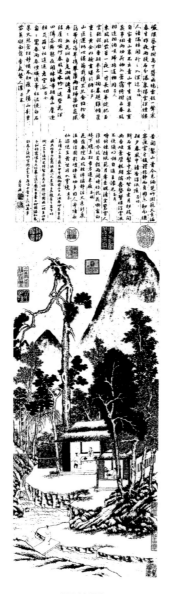

〈品茶圖〉

（十一）〈郭文通山居友會圖〉郭純（？－？）

〈郭文通山居友會圖〉，軸，本幅絹本，著色畫。縱 110.8 公分，橫 62.1 公分。現藏於台北故宮博物院。

郭純，字文通，溫州永嘉人，生卒年不詳。

此畫中高山層峰相連，並有兩座直闊天際的山峰，在河畔，茅舍外搭建一茶寮，兩位文人相對而語，左方樹下有二女僕，右方有一女僕正忙著煮茶，並雙手捧一茶碗，似乎在觀看茶色，是否符合主人茶湯的要求，準備進茶。一幅寧靜致遠，但聞茶香的情境和意境，躍然呈現在畫紙上。

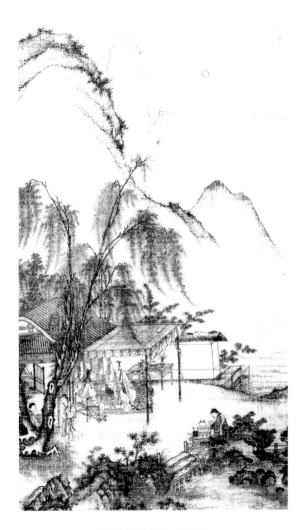

〈郭文通山居友會圖〉

（十二）〈人物故事圖之十〉仇英

〈人物故事圖〉，冊，絹，設色，十開，縱 41.2 公分，橫 33.7 公分。現藏於台北故宮博物院。

此畫中，層層高山，茂密的叢林中，有兩座茶寮，正面茶寮有一文人盤坐並注視前方，有一僕人肩扛一枝懸掛茶葫蘆的柱杖，正往茶寮方向而來。左邊側室有一童僕忙著煮茶。畫中顯露一份靜謐安逸，追逐淡泊名利，與世無爭的清閑時光。

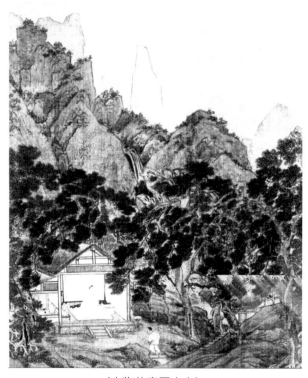

〈人物故事圖之十〉

二、有獨自享受品茗樂趣的茶畫

明代茶畫中，出現了不少獨自一人煮茶品茗的畫作，或者有茶僕侍候，享受不被塵囂干擾的品茗意境，透露茶人追求隱逸自適的平淡生活。

（一）〈汲泉煮茗圖〉沈周

〈汲泉煮茗圖〉，軸，紙本，水墨畫，縱 153.7 公分，橫 36.2 公分。現藏於台北故宮博物院。

此幅畫中人物，係一茶童左手拿燒茶壺，右手拿一長桿，在山中林徑準備前往汲泉烹茶。畫中茶童置身於林徑間，構圖手法簡單，但意境幽美。

而畫與題詩互相呼應，畫上的煮茗詩與圖同等重要，圖上題款：

> 夜扣僧房覓澗腴，山僮道我各村沽。未傳盧氏煎茶法，先執蘇公調永符。石鼎沸風憐碧綯，瓷甌盛月看金鋪。細吟滿啜長圖，錄一過，惟德有暇，能與重遊，以實故事何如。沈周。

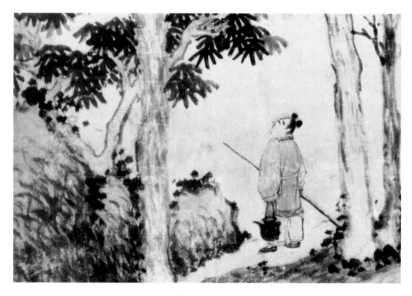

〈汲泉煮茗圖〉局部

〈汲泉煮茗圖〉

（二）〈品茶圖〉唐寅（1470－1523）

〈品茶圖〉，圖畫，紙本墨畫，縱 93.2 公分，橫 29.8 公分，現藏於台北故宮博物院。

唐寅，字子畏，又字伯虎，與文徵明、祝允明等結交甚篤，被人稱為吳中才子。唐寅 29 歲南京應天鄉應試，獲第一名解元；曾刻有印章「南京解元」和「江南第一風流才子」，在書畫作品中使用，其風流倜儻可見一斑。唐寅能詩工畫，既繪人物、仕女，亦畫山水、花鳥，他的大量繪畫作品曾被清代宮廷收藏。唐寅一生創作多幅茶畫，傳世者有〈品茶圖〉、〈琴士圖〉、〈事茗圖〉、〈盧仝煎茶圖〉等。其中〈琴士圖〉和兩幅〈品茶圖〉畫面開朗、旁闊，有雄偉氣勢，亦有更多變幻飄逸的一面，是茶畫史上之絕代佳作。

品茶圖是唐寅最重要的茶畫作品。畫面主景是奇峰疊嶂，山澗一飛流直瀉，山下林中茅屋內一童子蹲在火爐邊煽火煮茶，一長者悠閒地坐在一旁品茶。畫面左側後方，也有一所茅舍茶軒，從茶軒側面敞開窗戶中，可以看到一文士坐在桌前，正觀賞兩個茶人在一高大的風爐前煎茶。畫上有自題詩一首：「買得青山只種茶，峰前峰後摘春芽；烹前已得前人法，蟹眼松風候自嘉。」詩中「蟹眼」指烹茶初沸時沖起的細泡；「松風」形容烹茶水沸騰時的水漲之聲。這幅茶畫反映的主題十分鮮明，畫面人物的神情儀態是那樣安詳，山水風光是如此秀美，人物和山水配合得自然和諧，從中不難窺見明代中期茶人之淡泊名利、寧靜致遠的生活態度和天人合一的哲學理念。

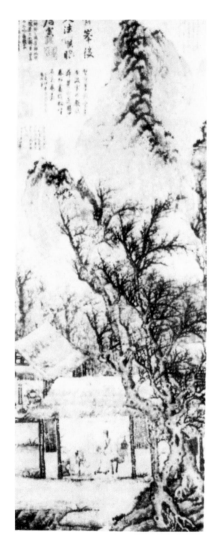

〈品茶圖〉

（三）〈琴士圖〉唐寅

〈琴士圖〉，紙本手卷設色，縱 27.2 公分，橫 197.5 公分，現藏於台北故宮博物院。

由畫中的題款得知，所指琴士即是楊季靜。他端坐在淊淊瀑布之前，神情怡然自得，專心彈琴，兩眼注視前方，彷彿陶醉於幽雅的旋律中。他的右側兩棵聳然挺拔的蒼松，樹幹渾勁有力，具有力美感。身旁有一童僕垂手相交隨侍在側，另一童僕則雙手端著茶盤，準備侍候主人。

畫面的右邊，有另一童僕坐在放著文房四寶的石桌旁椅子，正拿著扇子煽火煮茶。整個茶畫的構圖，意味著高山遠水覓知音的寓意。

整幅畫山水蒼松清晰，清新飄逸，是典型文人畫的作品。

〈琴士圖一〉

〈琴士圖二〉

（四）〈盧仝煎茶圖〉，軸，本幅紙本，著色畫。縱 106.9
公分，橫 48.1 公分。現藏於台北故宮博物院。

　　畫中人物盧仝手持羽扇煽火煎茶，盧仝盤坐在坐墊上，神情
自然地享受煎茶的樂趣，右下方有一長方桌，擺設各式茶具，左
方有一茶灶正在升火煎茶，地上有一木炭盤，燒炭煎茶用，並且
有一盛山泉的圓盆，另有一盛茶葉的茶罐。

　　在盧仝的身後，緊鄰一陡削的山壁，綠竹盎然，整幅畫構圖
所要表達的意境，是盧仝這位茶人專心煎茶，陶醉其中，意味脫
離塵囂，追求恬然寧靜的隱逸生活。

　　此畫的左上角有題款云：「腥甌膩鼎原非器。曲几蒲團迥不
塵。排過蜂衙窗日午。洗心閒試酪奴春。」吳門唐寅。前有南京
解元一印。下有唐子畏。唐寅私印二印。

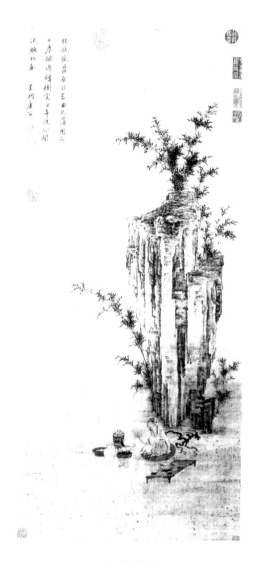

〈盧仝煎茶圖〉

（五）〈喬林煮茗圖〉文徵明

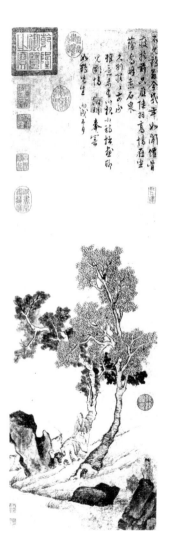

　　〈喬林煮茗圖〉，軸，本幅紙本，淡著色畫，縱 84.1 公分，橫 26.4 公分。現藏於台北故宮博物院。

　　此幅畫中，有一文人翹著二郎腿坐在蒼松之樹幹上，悠哉地凝視前方河流，右下方一童僕正在煮茶。有趣的是，畫面中二顆高聳的蒼松，搭配主僕二人，且茶爐、燒茶壺各一，亦是偶數，顯然，意味品茗是好事成雙的快樂享受。

　　畫的上方有題詩云：「不見鶴翁今幾年。如聞仙骨瘦於前。只應陸羽高情在。坐蔭喬林煮石泉。又識云。久別耿耿。前承雅意。未有以報。小詩拙畫。聊見鄙情。徵明。奉寄如鶴先生。丙戌五月。」署名上鈐惟庚寅吾以降一印。

〈喬林煮茗圖〉

（六）〈猗蘭室圖〉文徵明

　　〈猗蘭室圖〉，手卷，紙本設色，縱 26.3 公分，橫 67 公分。現藏於北京故宮博物院。

　　此畫中，有一文人坐在茶寮內席位上，雙手撥弄桌上的琴弦，桌上前方有焚香，象徵一份靜謐的氣息。左側室有一童僕忙著夾炭煮茶，茶寮外渾勁有力的蒼松繚繞，地上蘭花點綴，呈現一幅世外桃源，琴音、焚香、茶香交雜，是明代文人嚮往的大自然芬園。

　　圖左上方有題款：「嘉靖已丑徵明為朝尋畫猗蘭小景，明年唐寅四月七日攜至虎丘兩窗重閱。」

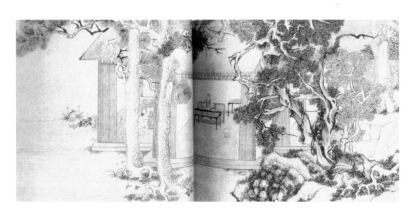

〈猗蘭室圖〉

（七）〈煮茶圖〉仇英

〈煮茶圖〉，扇面，金箋，設色。畫心縱 19.4 公分，橫 54.4 公分，現藏上海博物館。

畫面遠山空濛，近為坡石，松柏屈曲，雜卉叢生，一士人坐石上品茗，旁有小童煮茶。用筆柔和，暈染豐富，天人合一的情境和品茗的意境，栩栩如生。署「仇英實父為小洛先生寫」款，鈐「仇氏實父」印。

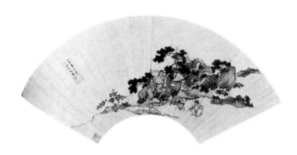

〈煮茶圖〉

（八）〈移竹圖〉仇英

〈移竹圖〉，軸，本幅絹本，設色，縱 159.5 公分，橫 63.9 公分。現藏於台北故宮博物院。

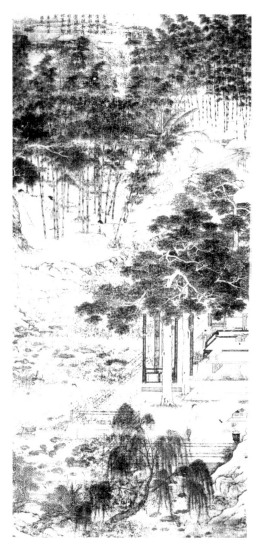

畫中上有綠竹密佈，中有蒼松挺立，下有垂柳。竹林內有四人抬竹持鋤，似乎在翻土覆育，並栽綠竹，有一童僕手持圓盤，似乎在裝主人所挖之竹筍，左下方，有一文人臨池垂釣，怡然自得；右下方有一童僕右手持茶壺汲水，另一童僕正煽火煮茶，並回首與汲水之童僕交談。中有書屋，書桌上有書籍若干，構成一幅具有自然美景、書香、茶香交雜的茶畫。

〈移竹圖〉

（九）〈臨溪水閣圖〉仇英

〈臨溪水閣圖〉

〈臨溪水閣圖〉，頁，本幅絹本，設色，縱 31.4 公分，橫 26.5 公分。現藏於台北故宮博物院。

此畫有三層構圖，上層高山聳立入雲，有兩層樓建築物置群山之中。中層蒼松兩邊排立，有一茶寮處其間，雲海繚繞，蔚為壯觀。下層有蒼松若干，樹下有一主人盤坐地上，撫琴凝視前方山澗，一童僕正汲水返回走在木橋上，右邊蒼樹下，有一童僕持扇煽火煮茶，另二名童僕忙著整理桌上的茶具，以便侍候主人。一幅主僕共處蒼樹下，和樂融融的氣氛，洋溢著一份寧靜的隱逸生活。

（十）〈坐聽松風圖〉李士達（約 1540－1621）

〈坐聽松風圖〉，軸，絹本，淺設色，縱 167.2 公分，橫 99.8 公分。現藏於台北故宮博物院。

李士達，字通甫、通父，號仰懷，吳縣（今江蘇蘇州）人，約生於明世宗嘉靖十九年（1540）左右，明熹宗天啟元年（1621）以後去世。早年活動情形不詳，從事繪畫及版畫插圖。萬曆二年（1574）中進士，萬曆間隱居新郭。個性耿介，傲氣植骨，守正不阿。擅畫山水、人物，常借作品表達對現實生活的不滿與批判，其繪畫題材多數表現文人灑脫曠達之胸襟，並擴及佛道鬼神，在風俗畫作品方面亦有佳作。

此幅畫係李士達於萬曆四十四年（丙辰 1616）秋天所作，圖中四棵高聳挺拔的虯松佔據畫面一大半，左邊一松樹下，一文人抱膝靠山石盤地而坐，正凝視著前方，四位蓄髮童僕正分工合作，二人於茶爐前煽火烹茶，但回頭注視蹲坐地上打綑書卷的童僕，另一童僕在上方採拾靈芝。

畫面主人童僕之間的視線呈不規則三角形，而人物則呈現四角形構圖，使畫中人物儀態生動，人物栩栩如生。雖然是靜態的畫，但卻有動態的感覺。地面上可見的茶器有茶爐、黃泥茶壺、朱漆茶托、白瓷茶盞及裝水水甕等，顯示當時所用之茶器特徵，並凸顯明代文人崇尚獨飲品茶的習性，與大自然為伍，不問世事，以讀書品茗為人生最大的樂趣。

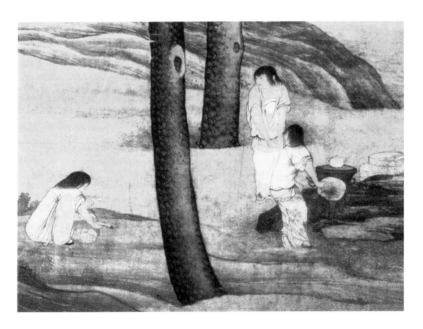

〈坐聽松風圖〉局部

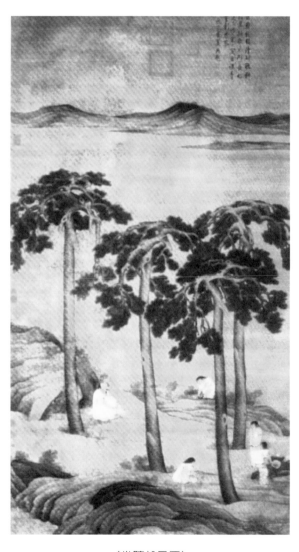

〈坐聽松風圖〉

（十一）〈玉川煮茶圖〉丁雲鵬（1547－1628）

　　〈玉川煮茶圖〉，紙本設色，縱 140.5，橫 57.8 公分。現藏於北京故宮博物院。

　　丁雲鵬，字南羽，號聖華居士，安徽休寧人。工畫人物、佛像，得吳道子白描學李公麟，設色學錢選，以精工見長。兼工山水，取法文徵明。亦善花卉，能詩。其茶畫作品有〈玉川煮茶圖〉、〈煮茶圖〉等傳世。

　　這幅畫作係以妙筆生花的方式，生動地描繪出盧仝煮茶時的情景：在大芭蕉葉下，盧仝神態自然地坐在青石上，頭戴髮巾，身穿素袍，手拿羽扇，雙眼凝視著前方樹墩上的煮茶鼎爐。香煙冉冉上升，爐火徐徐，氣氛幽雅恬靜。

　　在盧仝左方，有一躬背曲腿、赤足紅衣的老婦，正雙手端著茶盤侍候，在右方，著黃袍，手拿水壺的男僕側立在旁聽命，男僕好像剛取水返回，雙眼亦聚精會神地凝視爐中煮水聲的變化，似乎在觀察「魚眼」的出現。

　　整幅畫出現盧仝和其兩位侍僕，一女一男，講究陰陽調和；而以大芭蕉、修竹和太湖巨石來作陪襯，構成一幅閑情逸致的煮茶圖，的確令人耳目一新。

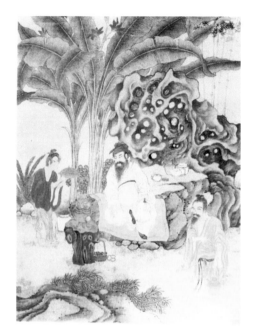

〈玉川煮茶圖〉

（十二）〈煮茶圖〉丁雲鵬

　　〈煮茶圖〉，紙本設色，縱 140.5 公分，橫 57.8 公分，現藏於無錫市博物館收藏。

　　圖中描繪盧同坐榻上，雙手置膝，榻邊置一煮茶竹爐，爐上茶瓶正在煮水，榻前幾上有茶罐、茶壺，置茶托上的茶碗等，旁有一侍僕正蹲地取水。榻旁有一老婢雙手端果盤接近主人。畫面人物栩栩如生，背景白玉蘭花盛開，假山石和花草絢麗迷人，一幅悠然自得的意境呈現眼前。

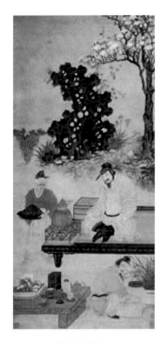

〈煮茶圖〉

（十三）〈隱居十六觀〉陳洪綬（1588 – 1652）

　　〈隱居十六觀〉，冊頁，紙本，水墨，設淺色畫，每幅均縱 21.4 公分，橫 29.8 公分。現藏於台北故宮博物院。

　　陳洪綬，又名胥岸，字章侯，號老蓮、蓮子，晚號悔遲，更號弗遲、老遲，又號雲門僧，九品蓮主等。諸暨楓橋（今屬浙江）人。其出身貧寒，因仕途不達及懷才不遇，使其繪畫風格趨向落拓而蕭頹，人物造型怪誕奇特，具有寓灼熱於冷峻的獨特魅力及畫匠功力。其茶畫作品有〈停琴啜茗圖〉等傳世。

〈隱居十六觀〉作於辛卯年（1651），是陳洪綬逝世前一年的作品，共十開，描寫隱士生活中的十六件事，部分推測應是陳洪綬晚年生活的具體寫照。陳洪綬五十四歲那年的中秋夜，爛醉於西湖邊，當夜為沈先生作〈隱居十六觀〉，為十六幅冊頁。每頁有個主題，分別是訪莊，釀桃，澆書，醒石，噴墨，味象，嗽句，杖菊，浣硯，寒沽，問月，譜泉，囊幽，孤往，縹香，和品梵。其中〈譜泉〉即是茶畫。〈隱居十六觀〉是陳洪綬畢生畫作中的極品之一。次年，陳洪綬去世。

　　〈譜泉〉描述的是一位茶人自行烹茶，獨自品茗享受那種茶香的快感，畫面中有茶爐、茶壺、燒茶壺、茶具等，顯示當時的茶器特色。

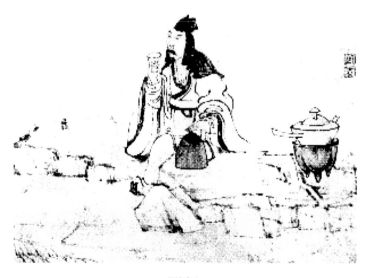

〈譜泉〉

三、有茶會性質的茶畫

明代中晚期，在江南地區，文人飲茶風氣興盛，基於共同的嗜好和品味，追求真性情的性靈生活，自然而然地成為茶人。由茶人藉飲茶集會，以茶會友，藉以達到茶趣的生活目的。

（一）〈鬥茶圖〉唐寅

〈鬥茶圖〉，軸，絹本，著色畫。縱 56.4 公分，橫 61.8 公分。現藏於台北故宮博物院。

畫中有四位茶人，在渾勁有力的蒼松樹下，品茗較勁。每人各帶一付盛裝各式茶具的裝備，自備紙傘，一人忙著烹茶，一人右手執茶壺，左手拿茶杯，另二人左手拿紙傘，右手拿茶杯，四人眼神正交集著，似乎正聚精會神地品茗，準備發表心得，構成一幅以茶會友的茶畫。

有趣的是，兩位正面清晰可見面貌的茶人，均留有鬍鬚，另二人則無，似乎意味正面這兩位茶人是主角，另二位是配角，也有可能是主僕關係。但是，在蒼松樹下鬥茶，別有一番情趣，也是明代茶人嚮往大自然情境的寫真。

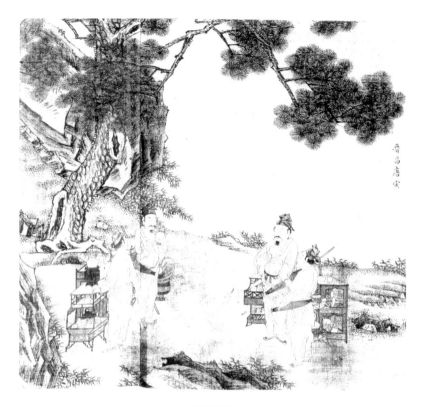

〈鬥茶圖〉

（二）〈人物故事圖之一〉仇英

　　〈人物故事圖〉，冊，絹，設色，10 開，縱 41.2 公分，橫 33.7 公分。現藏於台北故宮博物院。

　　此畫中以人物為顯明主體，三位文人在桌上品論畫冊，一人坐圓凳，似是主人，另兩人坐靠椅，應是來訪之友人，有六位童

僕各司其職伺候，兩位侍女在主人身後隨時等候差遣。右上方有童僕在佈置奕棋桌，右下方有一童僕忙著煽火煮茶，一位童僕扛著已收捲的布幔；另一童僕站在兩位來賓的身後隨時侍候；在主人面前有一童僕侍候主人用茶，另一童僕背對正面，手持茶盤。畫中共有十一人。

　　以屏風遮住兩邊，右邊屏風畫面有兩座高山，山上有屋舍，隔著深谷對望；正面屏風有一對畫眉鳥，棲息在樹枝上，暗示著享受大自然懷抱的快樂。屏風外綠竹密佈，奇石點綴，又有低欄杆隔離，屏風內除人物外，尚有書卷和為數不少的茶器。一幅充滿書香、茶香、有美麗山景和鳥兒的自然風光，顯現明代文人追求野外自由自在的生活。

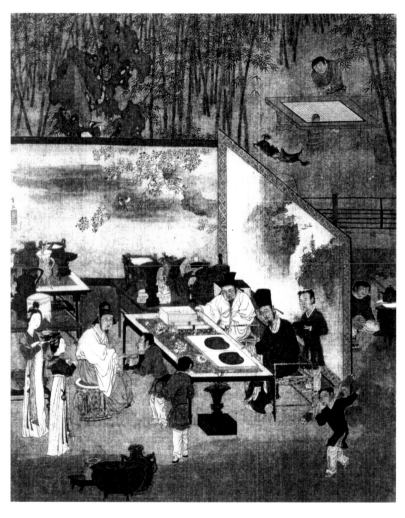

〈人物故事圖之一〉

（三）〈惠山煮泉圖〉錢穀（1508－1578）

〈惠山煮泉圖〉，軸，紙本，淺設色，縱 66.6 公分，橫 33.1 公分。現藏於台北故客博物院。

錢穀，字叔寶，今江蘇省吳縣人，齋堂為懸磬室。幼孤貧少學，壯歲始讀書。擅畫山水，師從水徵明，畫師吳鎮、沈周，畫風溫和穩健，取景多江南庭園景色。家貧如洗，但好書如痴，文徵明為之題「懸磬」顏其齋室，寓空無所有之意。

此畫係錢穀於隆慶四年（1570）十二月九日所繪，畫中描述錢穀與僧道儒等身分的友人，於無錫惠山泉汲泉煮茗的雅事。惠山泉甘冽味甜，被唐代陸羽評為「天下第二泉」之後，歷久而不衰。明代文人對惠山二泉的讚美詩文及書畫，更是不勝枚舉。由此可知，惠山泉吸引明代茶人的超級魅力。

畫的右上方有題詩〈錢穀惠山煮泉圖〉：「臘月景和暢，同人試煮泉。有僧亦有道，汲方遯汲圓。此地誠遠俗，無塵便是仙。當前一印証，似與共周旋。」惠山方圓二泉，以圓泉水甘為上。由此畫中的水井是方井，而錢穀與四位友人品茗閒聊，極為悠閒，三位茶童，各司其職，一人汲取方井惠泉，另二人於松樹下煽火煮茶。在林間品茗聊天賞景，自由自在，與世無爭，呈現晚明文人追求一份灑脫安逸的生活情境。

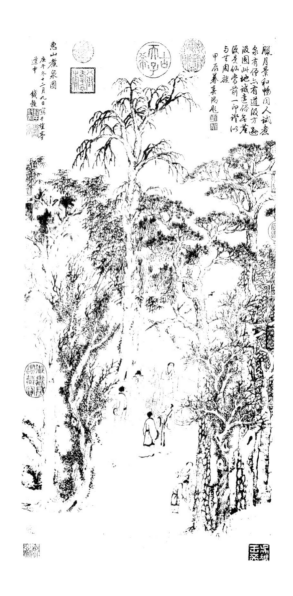

〈惠山煮泉圖一〉

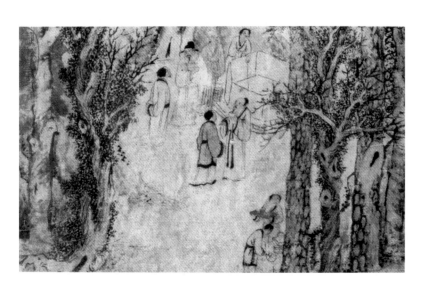

〈惠山煮泉圖二〉局部

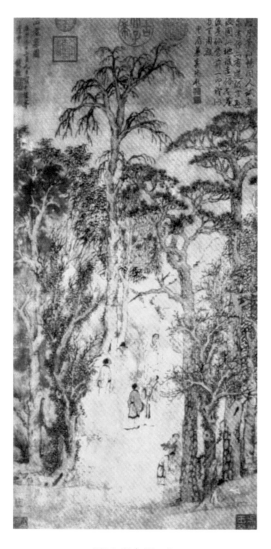

〈惠山煮泉圖二〉

（四）〈松陰博古圖〉尤求（？－？）

〈松陰博古圖〉，軸，本幅紙本，墨畫，縱 108.6 公分，橫 33.6 公分。現藏於台北故宮博物院。

尤求，字子求，號鳳丘（一作鳳山），長洲（今江蘇蘇州）人，移居太倉。師法依英以名世，尤善白描。生卒年不詳。

此畫中人物多達 13 人，且尚有一隻漫步的松鶴，各有各的神情，右上方茶桌上有若干茶器，六位文人圍桌而坐，一童僕向一文人捧壺進茶。在蒼樹下，有一童僕忙著烹茶；下方一童僕雙手抱琴，跟隨主人，另一童僕在左上方樹下，手捧卷軸。而九位文人，或坐或立，或行於板橋上，或展書卷，或持扇，或對語，自由自在，極為悠閒。

整幅畫的構圖，兩顆高聳的蒼松相對，又有奇石嶙峋，增加視覺美感，有一大型屏風，並有圍欄陪襯，也算是露天的茶會。

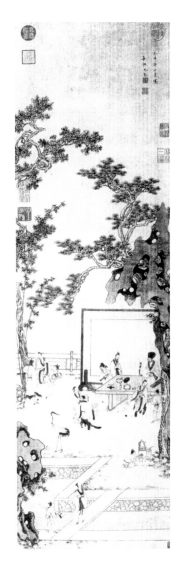

〈松陰博古圖〉

四、有茶侶相伴的茶畫

明代茶人中，志同道合、心靈契合的茶人，通常會成為知己好友，亦即茶侶 [4]。由於茶是性靈的淨品，茶侶的取捨，是攸關品茗意境和情境的重要關鍵。簡而言之，茶侶就是有相同嗜好、興趣、理想的親密好友。

（一）〈事茗圖〉唐寅

〈事茗圖〉最享盛譽，是唐寅茶畫之佳作。紙本、水墨，畫心縱 31.1 公分，橫 105.8 公分，現藏北京故宮博物院。

此畫主要反映明代文人的庭院書齋生活小景。畫面左側有巨石、山崖、古木，畫面正中雙松之下有茅屋數間。茅屋中有一伏案讀書之士，案頭置壺、盞，若有所待。側屋一童子正在烹茶。舍外右方，小溪上橫臥板橋，橋上有一老翁拄杖緩行，後隨抱琴童子。遠處群山屏列，瀑布飛流，潺潺流水繞屋而過。布局景物開闊，遠近層次分明，山石皴染圓潤，取法宜然。畫面一側題詩：「日長何所事，茗碗自齎持。料得南窗下，清風滿鬢絲。吳趨唐寅」，下有三印：唐居士、吳趨、唐伯虎，字體流暢灑脫。此畫充分地表現明代文人欲追求遠離世俗、品茗撫琴的閒雲野鶴生活，是唐寅茶畫中獨創風格的作品。

[4] 陸樹聲將茶侶定義為：「翰卿墨客，緇流羽士，逸老散人，或軒冕之徒，超軼世味。」參見《茶寮·茶侶》 （明）陸樹聲 台北 藝文印書館 1968年。

　　此畫卷前還有文徵明的錄書「事茗」二字，蒼勁有力，後代曾為皇室及名家珍藏，布滿名家之印。乾隆題詩：「記得惠山精舍里，竹爐瀹茗綠杯持。解元文筆閑相仿，消渴何勞玉常香。」「甲戌閏四月雨餘幾暇，偶展此卷，日暮其意，即中卷中原韻，題之並書於此。御筆」下有「乾隆御賞之寶」，卷尾還有陸粲行體〈事茗辯〉一文。

〈事茗圖〉

（二）〈煮茶圖〉王問（1497－1576）

　　〈煮茶圖〉，卷，紙本，縱 29.5 公分，橫 283.1 公分。現藏於台北故宮博物院。

　　王問，字子裕，號仲山，江蘇無錫人。明代中期文人畫家，江蘇無錫人，官至廣東按察使僉事。事親至孝，為照顧年邁父親辭官還鄉，晚年以書畫維生，山水、人物、花卉、竹石等，皆其擅長。

　　此卷茶畫完成於嘉靖戊年三十七年（1558），以白描技法畫成。畫中，主人坐在右方坐墊上，正全神貫注地雙手夾木炭烹茶，

茶爐上置有提梁茶壺一把，右手旁有二水缸，其中有一水罐置水瓢，缸內貯有山泉水，以便試茶之用。在主人前方，有一童僕收卷侍側，一位士人展卷揮毫，儀態自然，笑容可掬。而席上置有筆、硯、香爐、蓋罐、書卷、畫冊等。整幅畫所描述的是文人相聚，品茗揮毫，盡情享受書香、茶香的淡泊高雅生活。

〈煮茶圖一〉

〈煮茶圖二〉

（三）〈品茶圖〉文伯仁（1502－1575）

〈品茶圖〉，軸，本幅紙本，設色畫。縱 96.9 公分，橫 31.3 公分。現藏於台北故宮博物院。

文伯仁，字德承，號五峰、葆生、攝山老農，長州（今江蘇省吳縣）人。

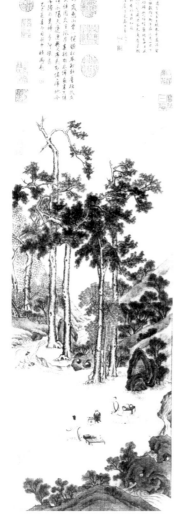

畫中蒼松高聳挺拔，有奇石矮叢，兩位文人盤坐地上，兩張桌上陳列書卷茶具。兩文人中間有茶爐，正在煮茶，旁有一水缸盛水；一童僕正在汲取山泉，正顯示明代文人嚮往茶泉的性靈生活。

畫右上方有題款：「嫩湯自愛魚生眼。卷葉還誇碧展旗。穀雨江南佳節近。惠山泉下小船歸。幽人紗帽籠頭坐。曲徑風花繞鬢飛。酒客未通塵夢醒。靜看斜日照松扉。」隆慶辛未（1571）春，五峰文伯仁。鈐印二。伯仁。五峰。

〈品茶圖〉

（四）〈煮茶論畫圖〉仇英（1505－1552）

〈煮茶論畫圖〉，絹本，設色。畫心縱 60 公分，橫 105 公分，現藏吉林省博物館。

畫面左側繪懸崖斷壁，喬松巨樹。右為溪水遠岫。中部近水坡地上二老對坐展卷觀畫，旁有二童，一汲水，一烹茶。人物神情畢現，樹石描繪精細，設色華麗，有山有水，毗鄰江邊席地而坐，陶冶心性，好友相聚，興趣相投。一邊觀畫，互換心得，一邊品茗，互訴心聲，一幅桃花源情境呈現在眼前。

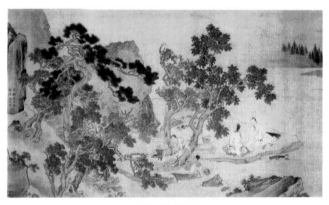

〈煮茶論畫圖〉

（五）〈停琴啜茗圖〉陳洪綬（1588－1652）

〈停琴啜茗圖〉，品茶圖軸，縱 76 公分，橫 53 公分，朵雲軒藏品。畫作上兩位高士（一正面、一側面）相對而坐，一坐於一片碩大的芭蕉葉上，一坐於一長方崎嶇石案之後的珊瑚石上。此時琴弦收罷茗乳新沏，良朋知己香茶在手，似評古說今既罷，

正凝神片刻。正面高士左右為珊瑚石，右邊石上有一圓肚茶壺，珊瑚石右面有一黑色茶爐，裡面燃著紅色的炭火，茶爐上為一直柄上翹的茶鍋。畫面的右邊，露出一角蓮葉和蓮花。

　　此畫人物造型剛柔並濟，環境幽雅，將人物的隱逸神韻和文人淡雅的品茗意境，表現得非常得體，使人有一種美的感官饗宴。

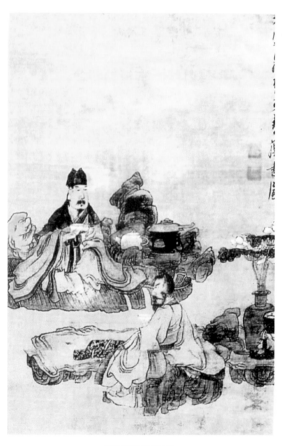

〈停琴啜茗圖〉

　　明代文人的茶畫，不只寫實，也是追求意境和情境的現實圖像，透過畫作，可以了解明代文人的茶事活動；並可以借圖找回明代多彩多姿的茶文化與茶文學。如果說，明代茶畫是當時的記錄片，將當時的茶事活動栩栩如生地呈現眼前，絕對是最好的譬喻。

　　綜觀明代吳門四家和其他文人之茶畫，藉此了解明代茶藝的屬性及內涵。在哲學思想方面，主張契合自然，與大自然的山水、天地融合為一；在民間俗飲文化方面，鼓勵茶人友愛、和諧的思想深入各階層。所以，明代茶畫最具有貢獻和成就的就是這兩個領域的充分發揮，使茶文化和茶文學得以薪火相傳。

第三節 落實詩、畫、境結合的人間夢想
——茶寮

　　茶寮的發明和設計，是明代茶人對茶道的最大貢獻。茶寮，顧名思義，就是專供茶事活動的固定場所。而茶寮係根據茶人不同的品味，出現多種風格的造型；內部陳設以簡單樸素為主，外部則注重四週環境的自然佈局，有山有水，花木扶疏更適宜；以大自然為氛圍的茶寮，必能享受品茗時那種超脫凡俗，羽化成仙的意境。

　　明代茶人，對於茶寮的構築和環境，極為構究。明代屠龍〈茶說〉、文震亨〈長物志〉[1]、許次紓〈茶疏〉、徐渭〈煎茶七類〉皆有專條介紹。

　　明代中期以後，產茶重鎮在長江以南，同時，江南亦有魚米之鄉的美稱。明代江南私家園林如雨後春筍般林立，品茶藝術則追求茶的自然真味，茶藝和造園藝術互相融合而產生特別的茶寮建築。屠龍、許次紓是茶學家、文震亨是造園家，他們從各自出發點對茶寮提出不同的設計構思。根據茶人本身的需求和設計，出現了多種不同品味和風格的茶寮。

　　明代出現了三位茶寮設計家，亦即是屠龍、許次紓和文震亨。屠龍和許次紓設計的茶寮蓋在書齋旁，而文震亨的茶寮選擇

[1] 《長物志》卷一　頁 4　〈茶寮〉　（明）文震亨　台北　台灣商務印書館 1996 年。

在山齋旁，講究高雅氣氛；屠龍和文震亨都有茶童，許次紓的茶寮未設茶童。文震亨、屠龍和許次紓的三種茶寮代表明代舟舫茗爐的富貴茶寮、琴棋書畫茗碗爐香的文人茶寮和山潤流泉品茗避世的幽靜茶寮三種類型。

文震亨的茶寮講究豪華，有在園林中、有小山上的書齋、有茶寮蓋在小山上卻離書齋不遠，還有佛堂、琴室、又有小橋流水。這三種人家的茶寮都有獨立式的，具有防火概念，另外一個原因是明代的茶具種類繁多。例如許次紓的茶寮要擺設 27 種茶具，再加上茶几、茶凳、火炭，所有茶寮都是足夠擺設的格局設計。

一、舟舫茗爐的富貴茶寮

明代舟舫茗爐的富貴的茶寮，以江南私家園林為典型代表，有個人專屬的獨立小茶屋，亦即獨立式茶寮。是文人個人脫離塵俗的小小空間，也是個人獨坐冥想、讀書和品茗的專屬天地，其實，也是一間斗室。

講究園林山水造景的江南私家園林主人，絕對有財力建築專屬的茶寮，而這種茶寮具備涼亭式和戶外式的功能，只不過是建築在私人園邸，是主人的專屬茶寮，並不對外開放；如果非主人邀請品茗，外人是無法一窺風貌。

高濂在〈山齋志〉中提及有關涼亭的記載：「淳樸、雅觀且耐久，外擁闌竹一二條，結於蒼松翠蓋之下，修竹茂林之中，雅

稱清賞。」[2] 所以，在廣闊的私人園邸中，構築一座涼亭，毗鄰池旁，有水有花，亦有假山相伴，而涼亭的設計端視主人的意思而定。這種園邸中的茶寮係設置在戶外，藉園林造景的設計，意圖營造品茗時，那種懷抱大自然的情境，憑添不少的想像空間。

　　其實，在江南地區的富貴人家私有園邸中，有者甚至有湖泊可供舟舫茗爐，可徜徉在水聲林影之間，一樣可以舒暢身心，更有思古幽情之情愫。事實上，舟舫的品茗環境，更具有遐思的意境美。

　　屠隆在《考槃餘事・遊具箋》中有提及舟舫的內部規劃及陳設，他指出：「置桌凳，列筆床、香鼎、盆玩、酒具、花尊之屬。……」更著茶灶，起煙一縷，恍若畫圖中一孤航也。……或扣舷而歌，飽滄風月。回舟返棹，歸臥松窗，逍遙一世之情，何其樂也。」[3] 明代茶人舟舫茗爐，一定具備茶具，逐波而航行，樂趣無窮，為文人雅士所鍾愛。

　　費元祿在《鼂采館清課》中對舟舫茗爐之事亦有記載：「鼂采湖中，余置舟一，以淡勝；南園置舟一，以濃勝。南園命棹，輒鼓吱行酒。余惟攜筆牀、茶竈，令童子吹短笛而已。興致不同，亦各言其適也。」[4] 費氏認為在湖中行舟，品茗飲酒均是人生一大樂事，船上設有烹茶用的茶灶，並有文房四寶，可即興行書賦詩；亦可以小憩一番，心血來潮時，可使喚童子吹笛助興，藉以追尋品茗行舟樂趣。

[2]　《山齋志》收錄於《廣百川學海》明刊本　頁 5　（明）高濂　（明）馮司賓輯（明）陳太史校刻　台北　新興書局影印本　1970 年初版　全六冊　第四冊〈茶寮〉。

[3]　《考槃餘事・遊具箋》卷一　屠隆　清乾隆六十年刻本。

[4]　《鼂采館清課》卷一《四庫全書存目》　頁 118　費元祿　明萬曆間刻本　。

二、琴棋書畫茗碗爐香的文人茶寮

此類型的茶寮，大都是設置在書齋旁或廳堂中。明代文人，在傳統上都有書齋的設置，以俾利於琴、棋、書、畫之研習，並藉以增添書香氣息。而書齋旁的茶寮，皆是文人所偏好；廳堂式的茶寮，其實就是交際應酬的飲茶活動，兩者是有所區別。

（一）書齋旁的茶寮

書齋是研讀詩書、論學著作、陶冶身心、休憩之處，無固定的格局，端視個人喜好來設計。費元祿在《鼂采館清課》中記載：「聚書萬卷，演以縹緗，搜帖千軸，束以異錦，琴一、笛一、劍戟、尊罍、名香、古鼎、湘榻、素屏、茶具、墨品。瑕日嘯詠其間，無俗客塵事之累，當是震旦淨土，人世丹丘。」費氏的「鼂采館」佈局設置，即是以書齋為日常生活之主軸。而費氏的說詞，也正反映明代文人所要追求的茶人生活意境。

隱逸文人陳宗器所云：「宅右結屋數楹，榜曰萬松，以寓志，因以自號。日游息其中，賓至瀹茗燃香，論往事或雜農談。景與意會，時於詩發之，若懵然無預人世也。」[5] 這種生活態度，實際上也是反映明一代，自願遯隱自適的布衣隱士之共同行為，也是藉焚香品茗，追求於與世無爭的性靈生活。

因為明代集權中央統治，文人仕途黯淡，動輒其咎；所以，凡是辭官、致仕或考運不佳、無意功祿的文人，均不約而同地固

5　《簡肅文集》卷三《文淵閣四庫全書》　（明）方良永。

守書齋一隅，以讀書自娛，並且追求茶趣，結交志同道合的茶人，而形成明代茶人集團或集會成社。藉由茶道，建立根深蒂固的茶誼。如清代王用臣在《斯陶說林》中記載：「南京文人集團領袖人物顧璘，官南京刑部尚書，致仕閒居，多縱游山水。室後築息園，曰息之義止也。」「東有小軒曰促膝，諸故人至，解帶密坐，茗碗爐香，細談農團醫藥，不及朝政。」[6]文中的「小軒曰促膝」，即是書齋的茶寮，與三朋好友促膝長談，茗碗爐香的場所。

明代學者歸有光，適逢生離死別之遽變，在懷憂喪志之際，於嘉靖二十年（1541）在安亭卜居，邂逅好友沈貞甫。沈氏好學不倦，通書達禮，頗通茶禮，兩人結為莫逆之交，但是，沈氏英年早逝，上天再度奪走歸有光之好友，歸有光在其《震川先生集》《沈貞甫墓詩銘》文中記載：「無事每過其精廬，啜茗論文，或至竟日。」[7]沈氏得年四十二歲，令歸有光感歎世事難卜，茶友至交猝死，深感猶如荒江寂寞，子然一身。

書齋旁的茶寮，亦被稱為「室」，高濂〈山齋志〉有記載：「內設茶灶一，茶盞六，茶注二一以注熟水。茶臼一，佛刷、淨布各一，炭箱一，火鉗一，火筋一，火扇一，火斗一，可燒香餅。茶盤一，茶橐二。當教童子專主茶役，以供長日清淡，寒宵兀坐。」高濂所提及的書齋，各種茶器皆備，並有茶童專責燒茶，與屠龍、文震亨所敘及的茶寮皆有茶童的看法一致。

6　《斯陶說林》收錄於《海王邨古籍叢刊》　（清）王用臣　北京　中國書店　1991 年 3 月。

7　《震川先生集》《沈貞甫墓詩銘》卷十九　（明）歸有光　上海　上海古籍出版社　1981 年 9 月。

　　所以，明代茶人，凡是騷人墨客嗜茶者，皆可成為茶侶。書齋清供，以焚香品茗為適宜，以符合書齋旁茶寮之旨趣。而茶人許次紓說：「余齋居無事，頗有鴻漸之癖。」[8] 藉以突顯書齋旁茶寮那種淡泊名利，與世無爭的性靈意境。

（二）廳堂式茶寮

　　這種位於室內的茶寮，是後來茶館的前身。將茶寮設置在廳堂，可能與住家格局和本身處境有關。明代因極權統治，飽學之士無意仕途，寧願屈身為寒士。所以，品茗環境一切因陋就簡，只求一份安逸及自適。

　　張岱在《瑯嬛文集》中有記載：「會稽寶祐橋南，有小小藥肆，則吾友雲谷懸壺地也。肆後精舍半間，虛牖晶沁，綠樹濃陰，時花稠集。窗下短牆，列盆池小景，木石點綴，筆筆皆雲林、大痴。牆外草木奇葩，繡錯如錦。雲谷深於茶理，褉水雪芽，事事精辨。相知者日集試茶，……。」[9] 其好友雲谷家境並非富裕，而是中道人家，宅邸亦非寬暢，但屋內擺設井然有序。看似廳堂，但與書齋卻無軒輊，深受張岱影響，熱愛茶道，乃投身其中，頗有收獲。張岱常以茶會友，是雲谷的茶知己，張岱說：「非大風雨至，非至不得已事，必日至其家，啜茗焚香，劇談謔笑，十三年於此。」[10] 張岱十三年來幾乎每日造訪雲谷，除非大風疾雨，被迫無法前來，顯示兩人的茶誼是根深蒂固。

8　《茶疏・茶考》　頁16　（明）許次紓　清順治丁亥（4年）兩浙督學李際期刊本。

9　《瑯嬛文集・魯雲谷傳》卷四　頁131　（明）張岱　上海　上海雜誌　1935年。

10　《瑯嬛文集・魯雲谷傳》卷四　頁131　（明）張岱　上海　上海雜誌　1935年。

　　由此得知，明代寒士以克難的方式，將廳堂充當做為茶寮，亦是可行之道，畢竟，品茗環境的營造，亦是得靠茶人們去用心經營和鑽研。

三、山澗流泉品茗避世的幽靜茶寮

　　此類型的茶寮，絕大多數是明代茶人心目中，最簡便舒適的戶外茶寮。在荒郊野外，當然談不上私人園邸內的湖光水色，但是，青翠的山巒，層峰相連，流水潺潺，鳥語花香的大自然美景，置身其中，彷彿進入世外桃源，品茗論學，可以流連忘返。

　　這種雖然是普通人家所搭建的茶寮，非常地簡陋，但是，明代茶人卻趨之若鶩。只可惜，在明代的茶事典籍，只有陸樹聲《茶寮記》是專文撰述茶寮；其餘的有關典籍著作，也只有零星的片段記載。所以，欲窺此類型茶寮，可從吳門四家中的唐寅和文徵明的茶畫作品中，可以盡覽位於大自然中的茶寮，兩人的茶畫作品，堪稱「雙絕」。

　　文徵明、唐寅的茶畫描繪江南山水美景和明代茶人怡然自得的生活，畫中有詩，詩中有畫，在詩情畫意中反映明代文人隱逸遁世，追求寧靜的心理，表現出明代複雜的社會矛盾情結和文人想借品茗以避世的複雜心態。他們畫中所描摹的峻山、怪石、小橋、流水、茶寮及來自山澗泉流的飄逸幽靜，是頗具魅力的茶藝意境，最令文人雅士陶醉其中。

（一）在荒郊野外，相傍山林，裡面陳列各色茶具，尚需一名茶童專門伺候，許次紓係從備茶的角度佈置茶寮內外的陳設。其佈置大略如后：

1、茶寮內左右兩壁各設置一茶爐。

2、茶寮內有兩個茶几，一個擺設茶杯、茶壺，用途係淪茶；另一個擺設其他茶具。

3、火炭必須遠離火爐，必須保持乾燥。

4、火爐必須與牆壁保持一定距離，同時注意防火。

5、強調茶寮必須獨立，茶寮內有火爐，儲存堆放火炭、松樹枝等燃料；因為明代的建築大多是木造結構，茶寮獨立的優點，可以達到有效地防火。

（二）明代楊慎〈藝林伐山〉：「僧寺茗所曰茶寮。寮，小窗也。」[11] 這是寺僧與茶人飲茶的小室或小房，亦即是普通人家的茶寮。對於明代茶人而言，寺院茶寮的品茗環境，是彼等跋山涉水，追求生活樂趣的最佳去處。

費元祿在《甿采館清課》中記載：「龍泉去甿彩館十里，劉青田常有詩。其水瑩徹，清涼發寶，窈窕靈異，雄雌二口，如日月池，微有香致。蓋山氣石精，書帶參差，生其上流，磣磣聲中宮角。舊詩不詳所在，有僧開山造刹，遂利群品。建溪、茗山、松蘿、虎丘，次第而集，各置瓮中。命駕至山，烹以此泉，因較量茶品，而為之詩，水當與石井伯仲。」[12] 費氏認為，凡是山中

[11] 《藝林伐山》卷十五　（明）楊慎　北京　中華書局　1985 年。

[12] 《甿采館清課》卷上　頁 17　（明）費元祿　台北　新文豐出版公司　1985 年。

名泉，只要開山造寺之後，就會吸引熱愛茶道的文人，呼朋喚友，三五成群地前往，同時自備名茶及「提爐」[13]用具，以便隨時起茶灶烹茶，儼如流動性茶寮。

明代茶人樂於與寺僧交遊，視為一件雅事，在山寺的茶寮「同匡床，共茗碗」，出世者對入世者結為好友，因熱愛茶道，而萌生文學的細胞。如陸容茶詩〈送茶僧〉，即是敘述江南的和尚頗具茶識，了解茶事。而法藏名僧是茶道中的佼佼者，其所穿袈裟上散發著一股濃郁的茶香，堪稱名符其實的茶僧。從有關典籍文獻記載，可知明代茶人與茶僧品茶論泉，完全寄託於茶寮中即興完成。

明代茶人的茶寮，無論舟舫茗爐的富貴茶寮、琴棋書畫茗碗爐香的文人茶寮、山澗流泉品茗避世的幽靜茶寮，都非常重視茶寮的四周環境，因為良好的品茗環境，將可以昇華為追求性靈的境界和飄逸自然如羽化成仙般的意境。

明代茶人更重視實用性茶器的佈置，舉凡「茶具十六器」、「總貯茶器七具」中，以「苦節君」形容的茶爐、「注春」的茶壺及「啜香」的茶盞或茶甌，深受茶人喜愛而收藏。

明代茶寮從室內到室外，從私人園邸到荒郊野外，均在追求品茗時那份追求性靈生活的意境，藉以安頓自己。不管那種品茗

[13] 《考槃餘事‧遊具箋‧提爐》：「式如提盒，亦深夫製。高一尺八寸，闊一【尺】長一尺二寸，作三撞。下層一格，如方匣，內用銅造水火爐，身如匣方，坐嵌匣內。中分二孔，左孔炷火，置茶壺以供茶。右孔注湯，置一桶子，小鑹有蓋，頓湯中煮酒。長日午餘，此鑹可煮粥供客。傍鑿一小孔，出炭進風，其壺鑹迴出爐格上，太露不雅，外作如下格匣一格，但不用底以罩之，便壺鑹不外見也。一虛一實共二格，上加一格，置底蓋以裝炭，總三格之一架，上可箭關，與提盒作一副也。」。

方式，都必須要有茶寮。如高濂說：「坐而閉關，午睡初足，就
宴學書，啜茗味淡，一爐初爇，香靄馥馥撩人。」[14] 道出了茶寮
在品茗過程中佔有之舉足輕重的地位，而茶寮的設計及沿用一直
延續到晚明；凡是茶人，均有一茶寮配置，形式及格局不拘，只
為滿足自己的心靈饗宴。

[14] 《遵生八箋‧飲饌服食箋》卷上　（明）高濂　明萬曆間（1573 - 1620）建
邑書林熊氏種德堂刊本。

第五章　明代茶禮俗文化

　　茶在明代禮俗文化中，扮演著非常重要的角色。無論茶在婚姻、祭祀和喪葬禮儀中，茶均扮演重要角色，茶在婚姻中是喜氣的象徵，茶在祭祀中代表敬天法祖，而在喪葬禮儀中，茶是慎終追遠，追弔死者亡靈，亦可以做為陪葬品；茶在禮俗文化中，可說是具有多樣功能性的實物。

第一節　婚姻中的茶禮俗

　　茶雖然是生津解渴，滿足人類生理機能的天然飲料。但是，茶在明代禮俗文化中，扮演舉足輕重的角色、功能；舉如婚姻、祭祀和喪葬方面，都必須以茶禮來詮釋內容。茶是上帝賜給大地的禮物，綿延不絕；而明代文人和人民亦將茶禮運用到婚姻、祭祀、喪葬等禮俗上，以茶禮代表內心一切尊重、敬意和弔唁，將茶的文化功能發揮得淋漓盡致。

　　茶與婚俗緣起於唐代，明代沿襲之。在明人眼中，茶是「純潔」、「堅貞」和「多子多福」的象徵。以茶為禮，合乎人際關係之需求。

一、明代漢族婚姻中的茶禮俗

　　茶禮在民間的婚嫁中極為繁瑣，同時亦講究傳統禮節，引起明代文人的重視。明代郎瑛在《七修類稿》中曰：「種茶下子，不可移植，移植則不復生也。故女子受聘，謂之『吃茶』，又聘以茶為禮者，見其從一之義。」[1] 係指女方接受茶禮下聘後，即表示接受這門婚事，而女子受聘吃茶，亦表示從一而終的出嫁意願。許次紓《茶疏·考本》[2] 中載：「茶不移本，植必子生，古人結婚必以茶為禮，取其不移置子之意也。」相傳古時婚配均以茶為禮，整個禮儀過程統稱為「三茶六禮」[3]，所謂「三茶」就是：下茶、定茶、合茶；而「六禮」則為：納采、問名、納吉、納征、請期、親迎。下茶之前為納采、問名等禮數，其實即通媒、過帖（寫生辰八字、家庭狀況、財產之類）等事項。而後，若男方有意，即需卜筮問凶吉，得吉簽，稱「納吉」，而後才可托媒求親。此時，媒人須攜「茶禮」前去，即是「下茶」。女方若允，就收下禮，稱為「受茶」，然後就須泡茶、煮雞蛋茶款待媒人。否則，即不收禮，也不能泡茶煮蛋的，亦即拒絕提親。

[1] 《七修類稿》卷四十六　　（明）郎瑛　清乾隆四十年（1775）周楘刊本。

[2] 《茶疏·考本》　　頁16　　（明）許次紓　清順治丁亥（4年）兩浙督學李際期刊本。許次紓，錢塘人，於西元一五九七年著《茶疏》一書，內容豐富，其目錄為產茶、今古產法、採摘、炒茶、岕中製法、收藏、置頓、取用、包裹、日用置頓、擇水、貯水、舀水、煮水器、火候、烹點、秤量、湯候、甌注、蕩滌、飲啜、論客、茶所、洗茶、童子、飲時、宜輟、不宜用、不宜近、良友、出遊、權宜、虎林木、宜節、辯訛、考本等節。

[3] 「三茶六禮」猶言明媒正娶。中國舊時習俗，娶妻多用茶為聘禮，所以，女子受聘稱為受茶。明代亦沿襲之。見《天中記》卷四十四　　《儀禮·士昏禮》（明）陳耀文　台北　藝文印書館　1972年。

聘婦必以茶為聘禮，男方向女方饋贈茶葉等物品，稱下茶
禮；女方接受聘禮，即為受茶，或稱茶定。茶樹亦稱「不遷」樹，
在明代，「一女不吃二茶」為貞節的德行。舉行成婚儀式時，男
女雙方皆要向前來賀喜賓客敬茶，亦帶有客來敬茶的意味；同時
要非常恭敬地向長輩呈獻香茗，以示孝敬之意。成婚一定要以茶
為禮，因為茶樹是一種根深葉茂、不怕風吹雨打的四季常綠植
物，茶樹都用種籽直播繁殖，而且種植百年從不移植。訂婚以茶
為禮，象徵著新娘以身相許，永不變心，願與新郎白頭偕老的意
願；結婚以後亦像茶樹枝壯葉茂、子實纍纍，以示婚後兒孫滿堂，
家族一代比一代興旺發達的吉祥之兆。

而在明代漢族風俗中，許多地方把「提親」一事稱為「食茶」，
又稱「走媒」。意指男方媒人前去說媒，如女方有意願，即以泡
茶、煮蛋等方式接待。婚事有眉目或曰「定當」後，有訂婚儀式，
稱「訂茶」，意指以茶為象徵物，男方以重禮相許表誠意，女方
無異議，則會收下，並熱情招待男方來人。在古代典籍中亦有所
記載，唐代封演說：「通常訂婚，以茶為禮。幫稱乾宅致送坤宅
之聘金曰茶金，亦稱茶禮，又曰代花。女家受聘曰受茶。」[4]，民
間訂婚仍以茶為禮，女方接受男方的聘禮仍稱「受茶」。浙江嘉
興、江蘇南通亦有此茶禮俗。湖南邵陽、隆回、桂陽、郴州、臨
湘等地，訂婚稱「下茶」。

但到明末，漢族地區的茶禮卻有了轉變，以財禮來取代。如
明・湯顯祖《牡丹亭》中「我女已亡故三年，不說到納采下茶，

[4] 見《封氏聞見記》卷六　（唐）封演　北京　中華書局　1985 年。

便是指腹裁襟，一些沒有」[5]，及《西遊記》第十九回中，孫悟空斥豬八戒曰：「像你強佔人家女子，又沒個三媒六證，又無些茶紅酒禮，該問個真犯斬罪哩！」[6] 這些都是指以金錢代替茶禮，亦稱「茶銀」、「茶紅」。但亦有不少漢人仍延續古禮，以茶為禮，形成兩種不同形式的茶禮俗文化。

　　大而邦計民生，小而民間的婚配嫁娶中，茶是不可或缺的。同時在鄉野市井和小說中，均有一定角色的呈現。如昔日紅娘為張生鶯鶯傳書遞簡不辭辛勞，不圖報酬，則曰「不圖你開茶浪酒」，可見作媒妁的成好事，茶也要參與其事的。後代婚禮已不完全遵照「六禮」，「下茶」卻為重要典禮之一。「下茶」即是訂婚，明代小說《金瓶梅》中有「下小茶」之說，即北方人所說的「放小定」。足以說明「茶」是婚禮不可缺少的要件。

　　在明代，婚禮過程自始至終，「茶」都要現身，扮演非常重要的角色。送聘時，男方除送給新娘的簪環首飾，還要錫瓶裝茶葉若干瓶，是明代北京的老規矩，錫瓶塗成黃金色或紫色，上有雙囍字。新親會見，老禮兒要獻三道茶，最初是糖茶和蓮子茶，最後才獻上清茶，婚後三天「分大小」，近親尊長齊聚堂上，新娘要獻茶叩見，尊長即要拿出見面禮，禮的厚薄不等，端視彼此關係的遠近，自己荷包的豐瘠而定。總而言之，是不能叫新娘子白磕頭的，這是失禮。明代北京人一向禮數週到，兒媳婦娶到家中，過十天半旬，即由婆婆或長嫂率領，到近親友家去謝步。親

[5]　《牡丹亭》第廿五齣〈憶女〉　頁 127　（明）湯顯祖　台北　漢京文化　1984年

[6]　《西遊記》第十九回　頁 230　（明）吳承恩　台北　桂冠圖書公司　1988年 7 月。

友家見新娘子後，必須送見面禮，並且還要特別給她泡上一杯蓮子茶或棗兒茶，目的是討個吉利，希望她早生貴子。由此可知，明代茶禮是講究吉利的，也是明代漢人非常重視的禮數。

在明代南方茶鄉，亦非常注重婚姻中的茶禮俗，茶絕對是婚禮中不可或缺的角色。明萬曆廿四年修撰《安溪縣志》記載：「新婦明日見舅姑，見尊長，奉茶湯、茶果，俱有簪儀答拜三日廟見……」[7] 由上述可知，新娘在新婚的次日，必須準備以茶湯、茶果來晉見長輩，以示禮貌，並藉獻茶表達從一而終，已成為男方家族的一員。於此，茶不只是茶湯，亦代表著女方嫁入男方後，成為男方的一份子，必須扮演好新婦的角色。茶亦將女方需遵守的三從四德之婦德觀念，詮釋得淋漓盡致。

茶文化與婚俗產生如此廣泛而多樣的關係，從一定程序上反映明人的物質文化、道德觀念和價值取向。茶與婚姻的結合，既非先天俱來，亦非後天強加，而是隨著人們對茶的內涵及特徵的深入認識，遂漸發展而成為茶禮，而把茶性看成是象徵堅貞不渝的愛情。明代在湖北的黃陂、孝感一帶，男方備辦的禮品中，必須有茶和鹽。鹽出於海，茗生於山，有「山茗海沙」，即為「山盟海誓」之意。在婚宴上用茶，既有美好的未來，並表達對賀客的敬意。

茶與婚俗的親緣關係深厚，茶曾經是圖騰，亦意味著女性，有以茶暗示性，表達婚嫁慾求等隱晦含義的風俗。所以，茶在婚禮中仍扮演著重要的角色與地位。

7 《安溪縣志》卷四　頁 82　台北　台北市安溪同鄉會　1967 年 7 月。

第二節　祭祀、喪葬中的用茶禮俗

　　「以茶祭祀」的風俗，古代早已存在。《山海經·南山經》上的「祝茶」或「桂茶」是祭神之茶。《南齊書·武帝本紀》有明文記載南齊武帝蕭頤在遺囑中說：「我靈上慎勿以牲為祭，唯設餅、茶飯、乾飯、酒脯而已，天下貴賤，咸同此制。」茶作為喪葬中的祭品，清楚可見，後人相沿此習，以茶為奠。

　　明人亦非常注意祭祀和喪葬之禮儀，視死如視生的觀念根深蒂固，皇室以貢茶來祭祀列祖列宗，或作為陪葬品，已是常禮。而民間祭祀和喪葬禮俗亦仿效朝廷，多以茶禮和茶奠作為表達崇高敬意和心意之一種方式。

一、明代祭祀以茶為禮

　　宮廷的大量用茶作為祭祀，係起自唐朝中期專門設立貢焙以後的事情。設立「貢焙」，一是為採製王室用茶，如唐·李郢《茶山貢焙歌》詩句所示，「十日王程路四千，到時須及清明宴」[1]；規定要在清明前三日貢茶到京，以便御駕清明當天郊祭和宗廟供奉之需。明代亦沿襲之。

　　明王室及寺廟中，對供祭用的茶葉數量需求很大，並很講究。明代儒、佛、道三教對茶葉的品味格外重視，特別是寺廟對

[1] 《全唐詩》第九函第七冊　頁 3581　（清）聖祖敕編　台北　復興書局　1961年。

製茶技術發展層面，是有極大貢獻。如明代大多數名茶，不是出之寺廟，即是創之僧道，因其宗教生活茹素有仰賴於茶葉之外，亦與僧道們以茶禮佛的虔誠是休戚相關。

　　寺廟、宮廷和民間以茶作祭，一般有三種形式：一是在供檯的茶碗、茶盞中注以茶水；二是不注茶湯，只在茶盞中放一小撮茶葉；三是象徵性的陳設幾具茶器，實際並不放茶和茶湯。但亦有例外者，如明‧徐獻忠《吳興掌故集》中記稱：「我朝太祖皇帝喜顧渚茶，今定制，歲貢止三十二斤，清明年（前）二日，縣官親詣採造，進南京奉先殿焚香而已。」[2]明永樂遷都北京以後，宜興和長興除每年向北京進貢芽茶、葉茶之外，另外每年清明前二日，還要進貢二、三十斤茶葉給南京，專門在清明當天供奉先殿祭祀時焚化。這種禮制，直至明朝覆亡以後才告結束。

　　這是各朝代中，最為特殊的以焚化貢茶，祭祀列祖列宗的先例；朱元璋出身貧寒，以不忘本的精神，焚茶祭祀先祖的創舉，也是代表朱元璋勤儉自持，以身作則，君儀天下的風範。其後代繼位皇嗣者，亦效法之。

2　《吳興掌故集》卷十三　（明）徐獻忠　明嘉靖庚申（39年，1560）湖州原刊本。

二、明代喪葬的用茶禮俗

（一）漢人喪葬的用茶禮俗

　　明代喪葬習俗，是視死如視生的觀念，以明代喪葬文化總體而言，其思想基礎是人們對死亡所抱持的「靈魂不滅」觀念，喪俗皆在追求「靈魂轉世」。對死者是採取以茶作祭和厚葬的作法，以示對死者在另一個世界能享有與陽間一樣的生活享受。所以，隨葬品是必需的。黃河流域是普遍尚茶，唐朝中期以後流行的品茗，飲茶即已約定俗成。所以，茶作為隨葬品也是符合明代特定對象當時的禮儀需求。

　　從目前現有文獻和出土文物觀察，發現明代以茶「供喪事之用」的例子。

1、以茶作祭

　　在江南茶鄉的喪葬禮俗，非常重視以茶作祭，《南安縣志》記載：「泉俗喪禮中，凡是有喪主，……，親朋入弔皆素服，奠用香、茶、燭、酒、果賻、用錢帛具刺通名，入哭奠訖乃弔而退。……」[3] 知泉州府一帶喪俗，喪家必通知親朋好友，家中某人與世長辭；親朋好友驚聞惡耗乃前來弔唁，並準備奠祭死者的茶、酒、水果等類祭品，藉以表達對死者的追悼之意。其中，茶是不可或缺的祭品。

[3] 《南安縣志》　頁 82　台北　台北市南安同鄉會編　1974 年 9 月。

依《南安縣志》記載，南安縣在洪武五年由泉州府管轄，洪武九年，泉州府歸隸中書省，係又隸屬福建布政使司，但安南縣一直是泉州府所管轄。而泉州府轄區涵蓋南安縣、安溪縣等產茶重鎮，茶鄉人以茶作祭，已是普遍的喪葬用茶禮俗。

2、以茶陪葬

在閩南、粵東等地，酷愛工夫茶的死者在彌留之際，常囑咐家人把自己心愛的茶器、茶葉作為陪葬品，死者要帶去陰間享用。如 1987 年在閩南漳浦縣挖掘出土的明萬曆戶、工兩部侍郎盧維楨的墓葬中，即有明萬曆年間製的時大彬紫砂壺一件茶葉若干。因為明代人民狂熱的對茶有狂熱的嗜好，所以，不只將茶果、茶具作為陪葬品，以供死者在陰間能繼續享用，而且還將茶事生活繪成壁畫置於墓中，墓葬壁畫是茶走入喪葬文化的派生物，予後人了解明代的喪葬茶事禮俗。

明万历三十八年茶叶

明·大彬壺

4

　　又如定陵是明神宗萬曆皇帝及其兩位皇后孝端和孝靖的陵
寢。考古學家從 1955 年 10 月開始挖掘，在挖掘後所發現的陪葬
品琳瑯滿目，令人大開眼界。其中，在盛器中，發現稻子和穀子，
並有泡茶用的茶器；可惜，因年代久遠，所陪葬的進貢茶葉，早
已腐朽殆盡，無法親眼目睹明代貢茶的風采。但在陪葬品中，發
現盛裝茶葉和茶湯的容器，如錫茶瓶、茶瓶、錫茶壺、茶罐、茶
盤、竹篦等，都是與茶葉和泡茶有關的容器。可以推敲在明代皇
帝駕崩後，以貢茶作為陪葬品的盛景。

　　明宮庭用茶，均係貢品。明洪武二十四年（1391），敕令天
下產茶之處，歲貢茶葉，各有定額。由於福建建寧茶品質最上，

4　《中國名茶品鑒》頁 13　阮浩耕　濟南　山東科學技術出版社　2005 年 5 月。

故宮內大多採用建寧貢茶。建寧貢茶有「探春」、「先春」、「次春」、「紫筍」等茶品。

對飲食最講究排場的萬曆皇帝，其日常膳食已臻其奢華，為歷代皇帝之最。他每日例行膳食原料，耗費最多，亦最奢侈。其對茶的要求是六安、松蘿、天池、紹興岕茶、徑山茶、虎丘茶[5]。同時在光祿寺中，另編設御茶房，職可供奉茶酒、瓜果及進御膳。凡宮中三時進膳，及聖駕匕箸，中宮匕箸，均係其職掌，御茶房中，閒雜人等不許輕易闖入[6]。

明末崇禎時，周皇后家每年進貢陽羨茶。所以，宜興茶亦成為貢茶之一。所以，明代宮廷中之飲茶，茶葉來源和品質，絕對是上上之選。在茶食方面，更注意皇帝和皇族嗜好和品味；而在茶葉品質方面，頗講究新鮮。

（二）明代少數民族喪事和祭祀用茶

明代少數民族中喪事和祭祀用茶的情形，更是五花八門，名目眾多。舉例而言，如居住雲南西雙版納的布朗族，在明代採群居的圍寨生活，雖然受傣族影響已小，信仰小乘佛教，但對自然和祖先崇拜的祭祀活動，卻遠遠超過佛事活動。由於祭祀禮儀非常繁瑣，祭祀的供品亦相對地簡單，一般只用飯菜、竹筍和茶葉三種供品，作祭時把一芭蕉葉放在山坡、樹下或河邊的諸神隱宿之處，把供品分三份放置其上即算祭祀。又如雲南麗江納西族的喪俗亦很特別有趣，無論是誰，在死者彌留之際，都要往死者嘴

[5] 見《酌中志》卷廿　頁174　（明）劉若愚　北京　中華書局　1985年。
[6] 《酌中志》卷十六　頁30　（明）劉若愚　北京　中華書局　1985年。

裏放些銀末、茶葉和米粒，認為如此作法，死者才能安然地抵達
另一個世界，受神的庇佑。死者靈魂免受四處飄泊之感，富有悲
天憫人的胸襟。

三、明代施茶的用茶禮俗

　　茶在明人的眼中，是君子的化身，也是真善美的象徵。在「施
比受更有福」的祖訓下，施茶助人最善的風氣非常興盛。因施茶
最早源於廟寺法會的普施結緣，亦是祭祀典禮所衍生出來的茶禮
俗文化。施茶與客來奉茶有異曲同工之妙，不過，施茶是主動地
提供，不求任何回報；而客來奉茶是主人待客之禮，故過程當然
迴異。明人民胞物與的仁慈義舉迄今，仍然在茶區，甚至人來人
往的城鎮村寨口，或村頭路旁，或樹蔭下，或涼亭中，皆可見施
茶的茶桶，免費供應來往商旅趕路解渴，亦被稱作「施茶點」或
「施茶亭」。這種暑渴中送茶的善行，在明代社會中蔚為佳話。
　　藉由施茶使當地茶聲名遠播，而成為名茶的實例，不勝枚
舉。在浙江「徑山雲霧茶」傳說中，是一對如方婆，經年累月在
路邊施茶的老夫婦，使雲霧茶得以擠進名茶之列。明代張大復在
《梅花草堂筆談》中說：「從天台來，以雲霧茶見投。」[7] 天台
山雲露茶因其香味濃烈，回甘爽口，香氣濃郁，品茗後口齒留香，
又耐沖泡，口感深受好評。而著名的「西湖龍井」傳說中，是一
位靠十八棵老茶樹維生的孤獨老嫗，她雖然每年只能採摘幾斤老

[7]　《梅花草堂筆談》卷三　頁 11　《四庫全書存目叢書》　（明）張大復　台
南　莊嚴文化 1995 年 9 月初版。

茶婆（粗葉），基於助人的善念，卻寧願自己受苦，每天皆主動燒水煮茶，放在家門口供來往路人止渴。但有一年除夕，天降瑞雪，一位老人借宅躲雪，訝異老嫗為何不辦福禮而在燒茶，老嫗嘆氣自謂貧窮。老人會心一笑：「不窮不窮，門口石臼是寶，並要買走。」後來，老嫗將石臼中水澆注茶樹，開春時分，十八棵老茶樹竟然長出非常茂密，又嫩又香的茶芽，當地人即用這十

八棵茶樹籽地栽種，卻意外地繁衍出滿山的好茶，當地人乃稱這十八棵茶樹為「茶祖宗」。

從施茶老嫗身上，所顯露的是茶的真善美精神，施茶是永恒、具體而入微地表現在所有善行中。雖然，施茶是件小善事，但是默默地，長久地奉獻，卻是人類追求和平與友愛精神的美德。

而施茶常與和尚善行連結在一起，有佛寺將施茶視為已任，如五代著名高僧德韶，即曾在天台紫凝山下創建景福茶院，廣施布茶。除具有佛界普濟眾生的信仰外，亦還有佛僧以茶廣結善緣、弘揚佛法的意圖。南宋時，杭州還有「茶湯會」，會員每遇諸山寺院作齋會時即趕赴現場施茶，以茶湯助緣，

供應會中善男信女。這些施茶善行，其實富有佛教的內涵。

明崇禎十二年，知名旅行家徐霞客途經大理北面的山道邊時，亦曾巧遇寺僧施茶，他在《徐霞客遊記》中記載：「有殿新構，有池溢水，有亭施茶。

余入亭飯，一僧以新瀹茶獻……蓋此殿亦麗江所構以施茶者。」[8] 同時，因信佛而施茶結善緣的人亦不勝枚舉，其中除個

8　《徐霞客遊記·滇遊日記六》　頁 864　（明）徐宏祖撰　上海　上海古籍出版社　1980 年。

人是基於還願而暫時施幾年茶外，絕大多數都是年年施茶從未間斷。而在明代寺廟所設茶棚中，亦有白天施茶，晚上施粥，以方便朝山香客的膳食。其實，雖然是粗茶，但恰如飲甘露，那種溫馨的感覺並不遜於上茶館品茗；濃厚的人情味和人性關懷，是無法用金錢換來的。所以，在明代茶區人民的心目中，茶就是平等、美善，相互關懷，四海一家的博愛象徵。

明代，喪禮和祭祀中用茶的情況，和婚禮同樣普遍及形式繁瑣，但從發展時間上而言，祭祀用茶較婚禮茶儀出現更早。如果將婚禮和喪祭中的用茶比較，發現婚姻中的茶葉禮儀，雖然賦以濃重的迷信色彩，但應肯定具有一定積極意義的茶葉次生文化；喪俗祭祀中的用茶，用意在防止奢靡和推行薄葬，在薄祭方面亦曾產生不同程度的作用。但是，從本質上而言，喪葬用茶禮弔祭，基本上是一種迷信的禮儀和活動，在形形色色的茶葉文化內涵中，只能算是一種有待淘汰、改革的副文化。

施茶本身具有行善結緣的動機與目的，施茶人除來自內心那份善念外，亦應有受到敬天法祖，以茶祭祀觀念的影響。尤其，在明代的茶區，施茶人與施茶點比比皆是，那種助人最樂的仁慈胸懷，在施茶的軼聞中，顯露無遺。施茶是萬古流芳的善行義舉，影響後世至鉅，在工商業發達的台灣，於較偏遠的鄉鎮，例如種植文山包種茶的台北縣新店市郊區的產茶區附近一帶，仍然有善心仁士於酷熱夏天時分，在路邊樹蔭處普設施茶亭，免費提供過路人飲用止渴。這種施茶善行，已具有明代茶區施茶之遺風。

第六章　明代茶文學

　　明代統治者採取中央集權方式駕馭天下，文人從政當官，常因個性耿介，直言不諱，得罪同僚而招致構陷，輕者丟官，重者身首異處。所以，明代文人常藉飲茶尋找精神上的寄託，縱身於大自然之間，追求心靈的饗宴；從飲茶世界中，萌生創意，播種文學的種籽；令人陶醉其中的茶詩、茶詞、茶文、茶畫不斷地大量問世，將茶文學的境界推至最高峰。

第一節　茶詩

　　明代文人陶醉於茶的洗滌，更藉由茶香的滋潤，觸景生情，一首又一首令人拍案叫絕的茶詩孕育而生，藉由茶詩可體會當時的意境和心境。明代茶詩的產量，雖然遠遜於唐宋兩朝，但也有二百多首膾炙人口的詠茶詩，內容豐富，題材廣泛多樣。

　　明代茶詩中，有反映人民疾苦，為民請命的詠茶詩，感人肺腑。再以茶葉為題材的詠茶詩，取材變化多端，多有嘔心瀝血之作品出現。

一、反映人民疾苦、譏諷茶政的諷刺詩

明代中期以後，賦稅加重，尤其貢茶徵收，各地官吏層層加碼，貢茶數量暴增。茶農苦不堪言，根本負荷不了沈重的貢役。高啟和韓邦奇體恤民情，曾寫下感人肺腑的茶詩，藉茶詩盼能喚起當政者明察秋毫，洞悉基層茶農的辛酸，來減輕稅賦和貢役。但是，百官昏昧無能，欺下瞞上，甚至設計構陷高啟和韓邦奇，結果是高啟遭腰斬，韓邦奇丟了烏紗帽，被逮入獄，險些喪命。但是，兩位清官愛民的茶詩，卻廣為流傳而被人津津樂道。

（一）高啟〈採茶詞〉

雷過溪山碧雲暖，幽叢半吐槍旗短。
銀釵女兒相應歌，筐中採得誰最多？
歸來清香猶在手，高品先將呈太守。
竹爐新焙未得嘗，籠盛販與湖南商。
山家不解種禾黍，衣食年年在春雨。[1]

高啟（1336–1374）明代詩人，字秀迪，長洲（今江蘇蘇州）人，祖籍開封家於山陰，避地吳中，是「吳中四傑」之比擬「初唐四傑」，做過張士誠幕僚。朱元璋下詔徵召其修〈明史〉。擢為戶部侍郎，辭而不受。1373 年，蘇州知府在張士誠宮址建府治，高啟寫〈上樑文〉，詞犯朱元璋大忌，被腰斬，卒年僅 39 歲。

[1] 《大全集》卷二　《四庫全書・薈要》集部第 63 冊別集類　（明）高啟。

採茶詞是敘述古代有春雷引動茶萌生之說，同時指出在溪山，山間小溪旁適合種茶，且茶樹長得很茂盛。而茶樹叢中芽、葉初展，還未全部張開，其狀極為幼嫩。

在此處的山家，世代以種茶為業，長居山中之人不知種莊稼，皆以春季採茶為主，以茶葉來換得生計。

其實，這是一首情、景、人物交融的採茶詩畫。在一片翠綠的茶山中，頭戴銀釵的女兒山歌互答，無憂無慮地比賽著誰採得又快又多。夕陽西沈，採茶女孩的手上充滿茶香味。新茶香茗雖出自茶農之手，但未及親嘗，最好的要交納給徵收貢茶的官府；較好的也要出售給進山收購的茶商。詩人對茶鄉女兒，不僅生動地描繪其淳樸、天真和可愛，對其生活的艱苦與分配的不公亦寄予同情，亦作了詳細的描繪。

由此茶詩中，更可以了解茶農終年辛苦，卻無法享受自己種植收獲的茶葉滋味，卻要上貢亦要出售給茶商。茶農樂天如命，但求溫飽的安貧樂道精神，也正襯托出明代中期以後，苛稅擾民的嚴重性。由於高啟揭發朝廷對茶農受貢役的不公平待遇，卻惹來殺身之禍，但是，高啟的茶詩卻深植人心。

（二）韓邦奇的茶歌〈富陽民謠〉

> 富陽江之魚，富陽山之茶，魚肥賣我子，茶香破我家。
> 採茶婦，捕魚夫，官府拷掠無完膚。
> 昊天胡不仁，此地亦何辜？
> 魚胡不生別縣，茶胡不生別都？
> 富陽山，何日摧？富陽江，何日枯？

　　　　山摧茶亦死，江枯魚始無。

　　　　山難摧，江難枯，我民不可蘇。[2]

韓邦奇，字汝節，朝邑人。父紹宗，福建副使。邦奇登正德三年
進士，除吏部主事，進員外郎。

　　明萬曆年間（1573～1620），浙江省富陽山的岩頂茶與鱘魚
為貢品，有一位體恤民情的基層官吏，亦即協理州府政務，掌管
文牘的浙江按察僉事韓邦奇，親眼目睹茶農和漁夫不堪官府殘酷
勒索貢物的悲慘命運，乃寫了一首茶歌〈富陽民謠〉予以揭露，
同時亦反映在不合理的上貢制度下，茶農和漁夫在沈重的貢役，
和地方官吏的暴力勒索下，生活已是苦不堪言，茶貢制度之危
害，已到了民不聊生的地步，反映出明代的政治黑暗。韓邦奇亦
因反對貢茶觸犯皇上，以「怨謗阻絕進貢」罪被押囚京城的錦衣
獄多年。

（三）謝肇淛〈采茶曲〉之二

　　　　郎採新茶去未回，妻兒相伴戶長開。

　　　　深林夜半無驚怕，曾請禪師伏虎來。[3]

謝肇淛（1567-1624），字在杭，號武林、小草齋主人，晚號山
水勞人。長樂縣江田人。後隨父居福州。明萬曆二十年（1592）
進士，歷任湖州、東昌推宮、南京刑部主事、兵部郎中、工部屯

[2]　《苑洛集》卷十　　（明）韓邦奇　明嘉靖 31 年（1552）刊本。
[3]　〈鼓山志〉卷十三　　（明）謝肇淛　清乾隆 26 年刊本。

田司員外郎，曾上疏指責宦官遇旱仍大肆搜括民財，受到神宗嘉獎。

茶農為趕付繳交貢茶，早晚上山採茶，深夜仍未返家，妻小在家等候著，大門亦暢開著等候主人歸來。由於山裡常有老虎出沒，曾請禪師來抓老虎；在深更半夜採茶亦不會驚慌害怕。此首詩暗諷茶政嚴苛，茶農被迫深夜採茶，徒留妻小在家的無奈。

（四）謝肇淛〈采茶曲〉之四

雨前初出半岩香，十萬人家未敢嘗。
一自尚方停進貢，年年先納縣官堂。[4]

春雨來臨前，茶芽幼嫩並散發茶香，但由於是貢茶，種茶的茶農們不敢品嚐。但是，來自京城的聖旨雖暫停進貢；可是，每年所採收的貢茶卻仍然要送縣衙，令茶農們極為不解。此首詩暗諷坐擁一方的縣官，未體恤民情，私下貪污貢茶，使茶農們因貢茶役而生活困阨。

（五）阮旻錫〈武夷茶歌〉

嗣後岩茶亦漸生，山中借此少為利。
往年薦新苦黃冠，遍採春芽三日內。
搜盡深山粟粒空，官令禁絕民蒙惠。
種茶辛苦甚種田，耕鋤採摘與烘焙。

[4] 〈鼓山志〉卷十三　（明）謝肇淛　清乾隆 26 年刊本。

穀雨期屬處處忙，兩旬晝夜眠餐廢。

道人仙山難為糧，春作秋成如望夢。

凡茶之產視地利，溪北較厚溪南次。

平洲淺渚土膏輕，幽谷高岸煙雨膩。

凡茶之候視天時，最喜天晴北風吹。

苦遭陰雨風南來，色香頓減茶無味。

近時制法重清漳，漳芽漳片名標異。

如梅斯馥蘭斯馨，大抵焙得候香氣。

鼎中籠上爐火溫，心閑手敏工夫細。

岩阿宋樹無多叢，雀舌吐紅霜葉醉。

終朝採摘不盈掬，漳人好事自珍秘。

積雨山樓苦晝間，一宵茶話六十載。

重烹山茗沃枯腸，雨聲雜沓松濤沸。[5]

阮旻錫（約生於 1627 年，享年八十多歲），福建同安人。明末布衣，明亡後出家，號超全，後入武夷山為僧。所以，對武夷山及閩南安溪的烏龍茶產製情形瞭若指掌。

〈武夷茶歌〉以質樸的語言，敘述明末縣令嚴苛的征收貢茶，造成武夷山茶葉凋零，入清禁絕之後才有所復甦。重點記述武夷岩茶的製作工藝，強調指出岩茶的高香品質與炒焙的手法、火候的適當以及與晒青的氣候的關係極為密切，提出「最喜天晴北風吹」、「苦遭陰雨南風來」，會「色香頓減茶無味」。茶詩中亦道盡茶農的無奈與辛酸，也描述過份摘取茶葉，造成茶葉資源枯竭。

5　《崇安縣志》卷三　（明）劉埥　清雍正十一年（1733）刻本。

（六）杜濬〈今年貧口號〉

> 書幣當年不返茶，空瓶十口厭陶家。
>
> 潦沱麥飯飢時味，豈讓珠泉煮建茶。[6]
>
> （自注：尚有錫茶瓶大小十枚，家人悉以換麥。）

杜濬（1611－1687），湖北黃岡人，明末為逃避戰亂，流寓於金陵（今南京）四十多年，為明末清初的著名詩人。身處改朝換代，兵荒馬亂的年代，杜濬常以茶消愁，反映其內心的苦悶。

　　杜濬生活貧苦，有一年遇到災荒，家裡有十把錫茶壺全拿去換麥片充飢。此詩暗諷明朝廷不知民生疾苦，戰亂災荒連年，民不聊生。皇族為滿足口慾，仍然徵收貢茶，老百姓根本無以維生，杜濬只好將錫茶壺全部拿去典當，換麥片充飢。

（七）金嗣蓀〈崇禎宮詞〉

> 雉尾乘雲啟鳳樓，特宣命婦拜長秋。
>
> 賜來穀雨新茶白，景泰盤承宣德甌。[7]

金嗣蓀，字龍友，秀水人，縣學生，有銕巖集。生卒年不詳。

　　金嗣蓀，這首茶詩，係以宮詞的體裁形式呈現。當然，宮廷中的飲茶生活應是豪華奢侈，除有婢女侍奉外。所泡之茶需是名茶，而且用的茶具是官窯所焙燒製成的珍貴茶器。

[6] 《變雅堂遺集》卷十八 （明）杜濬 上海 上海古籍出版社 1995年。
[7] 《中國茶經》 頁617 陳宗懋編 上海 上海文化出版社 2004年4月。

與外界隔絕，每月過金碧輝煌的宮廷生活，也許無法食人間煙火，但為追求平常生活的樂趣，品茗和珍賞茶具也是生活的享受。此茶詩敘述宮廷生活的奢華淫逸，當政者無法體會基層老百姓的辛苦。

（八）王世貞〈解語花・題美人捧茶〉

中泠乍汲，穀雨初收，寶鼎松聲細。

柳腰嬌倚，熏籠畔，閒把碧旗碾試。

蘭芽玉蕊，勾出清風一縷。

鬒翠娥斜捧金甌，暗送春山意。

微𩟏露鬟雲鬢，瑞龍涎猶自沾戀手指。

流鶯新脆低低道：卯酒可醉還起？

雙鬟小婢，越顯得那人清麗。

臨飲時須索先嘗，添取櫻桃味。[8]

王世貞的這首茶詞係描述宮廷生活的豪華奢侈，暗諷人在宮中的當政者和皇親國戚只知享受榮華富貴，不知民生疾苦。

這首茶詞其實是一首艷詞，可以從中了解明代宮中或富貴之家飲茶的奢華情景，有新茶、泉水、寶鼎、松聲，還有美人陪侍，鶯歌燕語，金甌奉茶。飲茶小事在皇親國戚宦人家之淫逸奢侈顯露無遺，但也凸顯明代上層社會追求榮華富貴，滿足私慾的現象。

8　《弇州山人四部稿》卷五十四　頁 359　（明）王世貞　台北　偉文出版社 1976 年 6 月。

（九）王穉登〈西湖竹枝詞〉

> 山田香土亦如沙，上種梅花下種茶。
> 茶綠採芽不採葉，梅多論子不論花。[9]

王穉登，字伯谷，長洲人。生卒年不詳。

　　此首詠茶詩意指肥沃的田，可種植梅花，亦可以種茶。只採摘新鮮的芽茶，不採茶葉，只論梅子的口味，卻不談梅子花開的美麗。因為，新鮮芽茶需上貢，老百姓不敢泡芽茶，只敢咀嚼梅子，藉以自我告慰，卻無心欣賞梅子花開的絢麗。

（十）楊慎〈竹枝歌〉（1488－1559）

> 最高峰頂有人家，冬種蔓青春採茶。
> 長笑江頭來往客，冷風寒雨夜天涯。[10]

楊慎，字用修，號升庵。四川新都人。正德間廷試第一，授修撰。

　　山的頂峰有戶人家，冬天種植蔓青，春天卻採芽茶。微笑俯瞰渡頭上來往的商旅，儘管寒冷風雨，仍在天之涯而自得其樂。因為，為趕採摘上貢的芽茶，即使摸黑亦要趕工，心裡那份苦悶，藉由看著渡頭來往的商旅，自由自在的魚雁往返，抒發內心的辛酸。

9　《王百穀集十九種三十九卷》　《梅花什‧湖上梅花》集 175-81　（明）王
　　穉登　四庫禁燬書叢刊明刻本。
10　《四川通志》卷十四　清嘉慶二十一年（1816）刊本。

二、描寫來自內心傷感的茶詩

　　明代文人雖有報效國家之抱負，但因文字獄的箝制和濫捕無辜，文人既使有滿腔熱血，亦不敢坦率直言，以免招惹牢獄之災。只好放棄仕途，放縱形骸於大自然，藉茶詩來抒發沈積在內心深處的情感。

（一）屠隆〈龍井茶〉（1543－1605）

山通海眼蟠龍脈，神物蜿蜒此真宅。
飛流噴沫走白虹，萬古靈源長不息。
琤琮時諧琴筑聲，澄渟冷浸玻璃聲。
令人對此清心魂，一漱如飲甘露液。
吾聞龍女參靈山，豈是如來八功德。
此山秀潔復產茶，谷雨霏霙抽新芽。
香勝薝檀華莊界，味同沆瀣上清家。
雀舌龍團亦浪說，顧渚陽羨竟須擇。
摘來片片通靈竅，啜處冷冷馨齒牙。
玉川何妨盡七碗，趙州借此演三年。
採取龍井茶，還烹龍井水。
文武並將火候傳，調停暗合金丹理。
茶經水品兩足佳，可惜陸羽未嘗此。
山水酒後酣氍氈，陶然萬事歸虛空。
一杯入口宿醒解，耳畔颯颯來松風。
即此便是清涼國，誰同飲者隴西公。[11]

[11] 《茶箋》　頁 163　（明）屠隆　收錄於美術叢書二集第九輯　藝文印書行

屠隆，字長卿，又字緯真，號赤水，別號由拳山人，一衲道人，蓬萊仙客，晚年又號鴻苞居士，浙江鄞縣人。萬曆五年進士，官至禮部主事，入湯顯祖出道早，為人豪放好客，縱情詩酒，結交者多海內名士。晚年，遊山玩水於吳越間，尋山訪道，說空談玄，以賞文維生，憔悴鬱悶而卒。被稱為中國唯一死於情寄之癮的風流才子。

　　屠隆所寫的這首茶詩，是在讚美龍井茶的滋味甜美如甘露，同時，以顧渚的陽羨茶、玉川子的七碗茶，來媲美龍井茶，並惋惜茶聖陸羽無法親自品嚐龍井茶的滋味。一杯龍井茶入喉，即可解決惱人的宿醉，茶香總比酒香醲醇可人。

（二）童漢臣〈龍井試茶〉

> 水汲龍腦液，茶烹雀舌春。
> 因之消酪酊，兼以玩嶙峋。
> 一吸趙州意，能甦陸羽神。
> 林間抱新趣，世味總休論。[12]

童漢臣，字南衡，錢塘人。由進士，嘉靖 32 年，以御史為泉州府知府。生卒年不詳。

　　童漢臣這首詠茶名詩，歌頌龍井茶猶如龍腦液的珍貴，如同雀舌的甘醇。能一嚐龍井茶，即能體會世間冷暖。

民國十七年（1928）。
[12] 《西湖八社詩帖》頁315　《四庫全書存目叢書》集部第315冊集　（明）祝時泰等撰。

三、餽贈友誼的茶詩

明代文人藉餽贈名茶給友人，以示情誼永繫，並以茶詩表達內心對友人的真誠關懷與祝福。

（一）馬治〈陽羨茶〉

靈芹發天秀，泉味帶香清。

蛇銜頗怪事，鳳團虛得名。

採摘盈翠籠，封貢上瑤京。

願因錫貢餘，持贈君遠行。[13]

馬治，字孝常，生卒年不詳。明初以詩文名世，精長真行書。

馬治的這首茶詩，是在讚美已是貢茶的陽羨茶，茶味挾帶香清，勝過昔日的龍團餅茶，在盛產時期，新摘下的陽羨茶滿籮筐，將上貢京城。而有多餘的陽羨茶，則特別餽贈即將遠行的友人，以示友誼永繫。

（二）徐渭〈某伯子惠虎丘茗謝之〉（1521－1593）

虎邱春茗妙烘蒸，七碗何愁不上升。

青箬舊封題穀雨，紫沙新罐買宜興。

卻從梅月橫三弄，細攪松風炧一燈。

合向吳儂形管說，好將書上玉壺冰。[14]

[13] 《荊南倡和詩集》卷一　《四庫全書》集部　（明）馬治。

[14] 《青藤書屋文集》卷七　（明）徐渭　道光二十六年（1846）刊本。

徐渭，明文學家、書畫家，字文長，號天池山人、青藤居士。其詩文得李賀之奇和蘇軾之辯，文采縱橫，不落俗套。詩中提到虎丘春茶，產自穀雨之前，係通過烘蒸技術精製而成。用從宜興購得的新紫砂罐泡茶。茶味之好，讓人感受到盧仝喝茶七碗便成仙的感覺。詩中提及作者在燈下邊喝茶邊欣賞樂曲〈梅花三弄〉的愉悅氣氛，並透露作者迫不及待欲將美好感受與好友共享的心情。

（三）徐渭〈鷓鴣天・竹爐湯沸火初紅〉（1521－1593）

> 客來寒夜話頭頻，路滑難沽曲米春。
> 點檢松風湯老嫩，退添柴葉火新陳。
> 傾七碗，對三人，須臾梅影上冰輪。
> 他年若更為圖畫，添我爐頭倒角巾。[15]

徐渭，初字文清，改字文長，號天池、清藤等。明代正德六年（1521）出生。沂江山陰（今紹興市）人。

茶詞摘自〈青藤書屋文集〉卷十三。「竹爐湯沸火初紅」為宋代杜來〈寒夜〉中的詩句。曲米春：唐代酒名。〈談薈〉：「唐名酒有曲米春。」對三人：指主人、客和月亮。爐頭：人在茶爐邊。該詞指出寒夜中有客人到來，主人要去買酒卻不方便，所以乃煎茶招待茶人。主人顛倒著角巾，賓主之間情誼隨和，藉茶來表達。

[15] 《青藤書屋文集》卷十三 （明）徐渭 清道光二十六年（1846）刊本。

（四）王德操〈謝人送茶〉

> 穀雨年年僧送茶，近來無復及貧家。
> 伏龍手製能分餉，活火新泉試落霞。[16]

王德操，生卒年不詳。山中廟寺茶僧是作者的好友，每年穀雨後，茶葉豐收，必定送到作者家中，讓作者能一嚐新鮮好茶。所以，好茶芽必須以活泉水，加上活火烹煮，才有好茶出現。

（五）謝應芳〈寄題無錫錢仲毅煮茗軒〉

> 聚蚊金谷任葷羶，煮茶留人也自賢。
> 三百小團陽羨月，尋常新汲惠山泉。
> 星飛白石僮敲火，煙出青林鶴上天。
> 莫怪坐無齊魯客，玉川茅屋小如舡。[17]

謝應芳，字子蘭，武進人。生卒年不詳。

謝應芳的這首煎茶詩，係以晉朝豪門石崇的金谷園與友人錢仲毅的茶室煮茗軒對比，前者奢侈華麗，後者廉潔高雅。三四句讚美友人茶軒，茗茶鮮美，用水甘醇。後四句是對茶室「煮茗軒」環境的具體描繪和讚美，使人猶如身歷其境般真實感受。

16 《廣群芳譜‧茶譜》卷三　（清）王灝等撰　清康熙47年（1708）內府刊本。
17 《龜巢稿》卷四　頁55　（元）謝應芳　台北　商務印書館　1975年。

四、歌頌愛情的茶詩

　　明代茶人[18]藉飲茶歌頌古代男女間的愛情故事，因茶而滋生愛苗，發展出愛情的火花，也是明代茶詩的題材特色。

（一）湯顯祖〈雁山種茶人多阮姓，偶書所見〉（1550－1617）

> 一雨雁山茶，天台陽阮家。
> 暮雲遲客子，秋色見桃花。
> 壁繡莓苔直，溪香草樹斜。
> 風簫誰得見，空此駐雲霞。[19]

　　湯顯祖，字義仍，號海若，別號清遠道人。江西臨川人。明代著名戲劇家。

　　湯顯祖這首詠茶詩，是讚頌雁山茶的芳香，超越天台茶。秋天裏欣見桃花，有溪流潺潺，茶樹相映。風吹樹木發出聲音，讓人想起蕭史、弄玉的愛情故事，因吹簫而終成眷侶，兩人後升天而去。此時此刻，駐足看彩霞。

[18] 明代茶人係由文人集團中，分離出來的成員，係強調文化落實於生活的一群志同道合的當代人士。成員出身，大都是居鄉的布衣、諸生為主體，結合澹泊名利、宦海浮沈和懷才不遇的名人志士。彼此以志趣相投，相偕徜徉於園亭和山水之中，以茶飲交心，並以文學相互觀摩，在明代是獨樹一幟的主流人物。參見《明代茶人集團的社會組織－以茶會類型為例》　吳智和　《明史海峽兩岸學術討論會宣提論文》　吉林　1993 年 2 月。

[19] 《湯顯祖詩文集》卷十二　頁 476　（明）湯顯祖　上海　上海古籍出版社1982 年。

（二）徐渭〈茗山篇〉

> 知君元嗜茗，欲傍茗山家。
>
> 入澗遙嘗水，先春試摘芽。
>
> 方屏午夢轉，小閣夜香賒。
>
> 獨啜無人伴，寒梅一樹花。[20]

這是一首含情脈脈的茶詩，在春天摘下新鮮茶芽，以山澗水煮茶。但每當午夜夢迴時，書房總是瀰漫著一股茶香。可是，每當一人獨自飲茶，卻無意中人陪伴，更顯寂寞孤獨。藉茶思慕心中的愛人，愛情的情愫若隱若現，充滿字裡行間。

五、讚頌名茶的茶詩

明代各地名茶崛起，爭奇鬥勝，好茶湯使茶人讚不絕口，一首又一首讚美名茶的茶詩紛紛出籠，茶詩細緻有韻味，令人拍案叫絕。

（一）高應冕〈龍井試茶〉

> 茶新香更細，鼎小煮尤佳。
>
> 若不烹松火，疑餐一片霞。[21]

[20] 《青藤書屋文集》卷八　（明）徐渭　清道光二十六年（1846）刊本。
[21] 《光州詩選》卷一　（明）高應冕　明隆慶四年（1570）刊本。

高應冕，生卒年不詳。高應冕這首茶詩，是在描敘龍井茶之茶香，
而且細膩；若以小茶爐來烹茶，口感會更佳。如果不以松材烹煮，
可能烹煮不出好茶湯來。

（二）王寅〈龍井試茶〉

> 昔嘗顧渚茗，齒得金沙泉。
> 舊游懷莫置，幽事復依然。
> 綠染龍波上，香搴穀雨前。
> 況於山寺里，藉此可談禪。[22]

王寅，生卒年不詳。王寅這首茶詩，是以顧渚的茗茶，來比喻若
得金沙泉的甘美。而龍井茶在穀雨來臨前散發茶香，可在山寺
中，與茶僧共同品茶並悟禪，可達到茶禪一味的境界。

（三）于若瀛〈龍井茶歌〉

> 西湖之西開龍井，煙霞近接南山嶺。
> 飛流密泊寫幽壑，石磴紆曲片雲冷。
> 挂杖尋源到上方，松枝半落澄潭靜。
> 銅瓶試取烹新茶，濤起龍團沸穀芽。
> 中頂無須慢獸跡，湖州豈懼涸金沙。[23]

[22] 《十嶽山人詩集》卷三　（明）王寅撰　明萬曆乙酉（13 年，1585）歙縣王
氏原刊本。
[23] 《弗告堂集》卷五　（明）于若瀛撰　明萬曆癸卯（31 年，1603）原刊本。

于若瀛，字競綱，濟寧（山東濟寧）人。萬曆進士，授鳳陽推官，歷官至陝西巡撫。生卒年不詳。

　　于若瀛的這首茶詩，是在描敘西湖龍井茶的名氣，名聞嶺南地區。而尋找到上方的水源，以銅瓶試著烹煮剛摘下的龍井新茶，茶爐內可見魚眼，芽茶正在茶爐內滾沸著。而西湖龍井的美味，即使金沙水乾涸，亦難奪其迷人的清香。

（四）袁宏道〈龍井〉

（一）

都說今龍井，幽奇逾昔時，
路迂迷舊處，樹古失名儿。
渴仰雞蘇佛，亂參玉版師。
破筒分谷水，芟草出秦碑。

（二）

數盤行井上，百計引泉飛。
畫壁屯云族，紅欄蝕水衣。
路香茶葉長，畦小药苗肥。
宏也學蘇子，辯子君是非？[24]

袁宏道，字中郎，號石公，湖廣公安（今屬湖北）人。萬曆進士，官吏部郎中。與兄宗道，弟中道，並稱「三袁」，為公安派創始者，文學成就居三袁中之首。

[24]《袁中郎詩集》頁97-98　（明）袁宏道　上海　中國圖書館出版　1935年。

　　袁宏道這首茶詩，是在讚頌當今的龍井茶，幽香勝過昔日，不只生津止渴，亦勝過前代的龍井茶。

　　數杯龍井茶，猶如數以百計的飛泉，既使採茶路途遙遠，但龍井茶有迷人的魅力，其亦想學蘇軾，以品茶來論是非。

（五）馬治〈陽羨茶〉

> 靈芹發天秀，泉味帶香清。
>
> 蛇銜頗怪事，鳳團虛得名。
>
> 採摘盈翠籠，封貢上瑤京。
>
> 愿因錫貢餘，持贈君遠行。[25]

馬治，字孝常，生卒年不詳。明初以詩文名世，精長真行書。

　　馬治的這首茶詩，是在讚美已是貢茶的陽羨茶，茶味挾帶香清，勝過昔日的龍團餅茶，在盛產時期，新摘下的陽羨茶滿籮筐，將上貢京城。而有多餘的陽羨茶，則特別餽贈即將遠行的友人，以示友誼永繫。

（六）吳寬〈飲陽羨茶〉

> 今年陽羨山中品，此中傾來始滿甌。
>
> 穀雨向前知苦雨，麥秋以後欲迎秋。
>
> 莫誇酒醴清還濁，試看旗槍沉載浮。
>
> 自得山人宣妙訣，一時風味壓南州。[26]

[25] 《荊南倡和詩集》卷一　《四庫全書》集部　（明）馬治。

[26] 《匏翁家藏集》卷二十四　（明）吳寬　台北　世界出版社　1988 年。

吳寬，字原博士，號匏庵，又號玉廷亭主，長洲（今江蘇吳縣）
人。官至禮部尚書。工行書，源出蘇東坡。

　　吳寬這首茶詩，是在描敘陽羨茶是山中的精品，穀雨來臨
前，即知是惱人的苦雨。莫誇讚酒清或酒濃，且看陽羨茶的芽葉
在茶爐中載浮載沈的美觀。自我比喻為山中茶人，品嚐陽羨茶的
美味勝過南州所產的茶。

（七）唐寅〈詠陽羨茶〉（1470－1523）

> 千金良夜萬金花，占盡東風有幾家。
> 門裡主人能好事，手中杯酒不須賒。
> 碧紗籠罩層層翠，紫竹支持疊疊霞。
> 新樂調成蝴蝶曲，低簷將散蜜蜂衙。
> 清明爭插西河柳，穀雨初來陽羨茶。
> 二美四難俱備足，晨雞歡笑到昏鴉。[27]

唐寅，字伯虎，一字子畏，號六如居士、桃花庵主，吳縣（今屬
江蘇省）人。弘治十年鄉試第一。

　　唐寅這首茶詩，是在詠讚陽羨茶的獨特茶香魅力，勝過富貴
人家的萬金花和名酒。可以盡情享受煮陽羨茶時的如雲似霧情
景，煮沸聲如同蝴蝶曲，穀雨初來時，是品嚐陽羨茶的好時機。

　　從雞啼晨曉到黃昏夕陽，都是品嚐陽羨茶的好時光及好氣氛。

[27] 《唐伯虎詩文書畫全集》卷一　陳杭、曹惠民　北京　中國言實出版社　2005
年。

（八）徐渭〈謝鍾君惠石埭茶〉

> 杭客矜龍井，蘇人伐虎丘。
>
> 小筐來石埭，太守賞池州。
>
> 午夢醒猶蝶，春泉乳落牛。
>
> 對之堪七碗，紗帽正籠頭。[28]

徐渭的這首茶詩，是在讚美石埭茶的清香，並不遜色於龍井茶和虎丘茶。石埭茶的甘醇，令縣老爺為之垂涎三尺。午夜夢迴時分，品嚐石埭茶感受如同蝴蝶般的輕翼飛舞，更如牛乳的鮮美。石埭茶可與七碗茶[29]相媲美，不虧是好茶。

[28] 《徐文長逸稿》卷三　（明）徐渭　明天啟癸亥（3 年，1623）山陰張維城刊本。

[29] 七碗茶係指盧仝的《走筆謝孟諫議寄新茶》茶詩，是中國茶文化史上著名的七碗茶詩：

日高丈五睡正濃，軍將打門驚周公。口雲諫議送書信，白絹斜封三道印。開緘宛見諫議面，手閱月團三百片。聞道新年入山裡，蟄蟲驚動春風起。天子須嘗陽羨茶，百草不敢先開花。

仁風暗結珠琲瓃，先春抽出黃金芽。摘鮮焙芳旋封裹，至精至好且不奢。至尊之餘合王公，何事便到山人家。柴門反關無俗客，紗帽籠頭自煎吃。碧雲引風吹不斷，白花浮光凝碗面。

一碗喉吻潤，兩碗破孤悶。三碗搜枯腸，惟有文字五千卷。四碗發輕汗，平生不平事，盡向毛孔散。五碗肌骨清，六碗通仙靈。七碗吃不得也，惟覺兩腋習習輕風生。蓬萊山，在何處？玉川子乘此清風欲歸去。山上群仙司下土，地位清高隔風雨。安得知，百萬億蒼生命，墮在顛崖受辛苦。便為諫議問蒼生，到頭還得蘇息否？

這首詩先描寫收到孟諫議寄來新茶時的心情，次寫茶的採摘、焙製與包裝，如此的珍品只有王公貴族始能品嚐，所以特別感激孟諫議的贈茶。三寫煮茶、喝茶的情形和感受。最後關心茶農的辛苦，問到何時能減輕茶農的負擔。但以其中描寫連喝七碗茶的不同感受最被後世傳誦，有人將這一首詩歌稱為「七碗茶歌」。

　　文中，乳泉水是煎茶的好水；對之七碗係指徐渭認為茶味迷人，可以一口氣喝下七碗，含有影射盧仝七碗茶詩的異曲同工之妙。紗帽正籠頭，是指自己在煎茶喝，享受煎茶的樂趣。

（九）潘允哲〈謝人惠茶〉

> 長日燕台正憶家，故人新惠故園茶。
> 茸分玉碾聞蘭氣，火暖金鐺見雪花。
> 漫道玉川陽羨蕊，還如鴻漸建溪芽。
> 泠然一啜煩襟滌，欲御天風弄紫霞。[30]

潘允哲，生卒年不詳。潘允哲的這首飲茶詩，係在敘述懷念老家的茶，當然陽羨茶在作者的心目中是上等好茶，以活火烹煮冒泡，美得似雪花，一飲好茶，可比美建溪芽茶；茶的清香，令如駕風飛行般的心曠神怡。

（十）黃端伯〈月下品茶與黃子安同賦各體之（七）六言絕句〉

> 春席新分乳雪，夜窗幻出香雲。
> 枯腸只剩千卷，病肺全蘇十分。[31]

　　「七碗茶歌」描寫飲茶的幾個層次的感受：「一碗」使喉吻濕潤令人解渴，滿足人們的生理需要，其餘幾碗則都是屬於心理方面的滿足；「兩碗」消除孤獨和煩悶；「三碗」則文思噴湧，滿腹經綸。「四碗」令人將一切委屈和憤懣都拋諸腦後；「五碗」令人肌骨輕飄飄欲仙；「六碗」使人已經與仙界溝通；「七碗」不能再喝下去，否則即會覺得兩腋生風羽化成仙。

[30] 《廣群芳譜·茶譜》卷三　（清）汪灝等撰　清康熙47年（1708）內府刊本。

[31] 《天啟崇禎兩朝遺詩》卷七　（清）陳濟生輯　清順治間刊本。

黃端伯，字元會，建昌新城（今四川省）人。生卒年不詳。

此首詠茶詩，是在敘述春天夜裏烹茶，茶香四溢。茶湯下肚可解飢腸，連咳嗽皆可因喝茶而漸漸痊癒。名茶不只可以生津止渴，在醫療方面亦可發揮效用，一舉數得。

六、讚詠名泉的茶詩

名泉詩係主要讚詠惠山泉為主，另有〈石井泉〉、〈陸羽泉〉、〈虎跑泉〉、〈七寶泉〉、〈呼來泉〉等地方名泉作陪襯。在明代茶人眼中，有名泉才是好水，才能配合好茶芽，泡出好茶或烹煮出一壺好茶。

（一）文徵明〈煎茶詩贈履約〉

> 嫩湯自候魚生眼，新茗還跨翠展旂。
> 穀雨江南佳節近，惠泉山下小船歸。
> 山人紗帽籠頭處，禪榻風花繞鬢飛。
> 酒客不通塵夢醒，臥看春日下松扉。[32]

文徵明這首煎茶詩，形容煎茶時，魚眼浮現的奇景。江南地區穀雨時分，取來天下第二泉「惠山泉」煎茶。在山中禪寺掛單，親嚐新摘取鮮嫩的芽茶，茶香沁人，令酒客從夢中甦醒，臥望著松林下正在煎茶的逍遙意境。

[32] 《文徵明集》卷十　（明）文徵明　上海　上海古籍出版社　1987 年。

文徵明煎茶，認為以嫩湯最佳，能出現魚眼為上品；文徵明亦強調愛茶而不愛酒，全篇表現詩人嚮往恬靜閑淡的心境。

（二）文徵明〈詠慧山泉〉

> 少時閱茶經，水品謂能記。如何百里間，慧泉曾未試。
> 空餘裹茗輿，十載勞夢寐。秋風吹肩舟，曉及山前寺。
> 始尋琴筑聲，旋見珠顆泌。龍唇雪濆薄，月沼玉渟泗。
> 乳腹信坡言，圓方亦隨地。不論味如何，清徹已云異。
> 俯窺鑒鬢眉，下掬走童稚。高情殊未已，紛然各攜器。
> 昔聞李衛公，千里曾驛致。好奇雖自篤，那可辨真偽？
> 吾來良已晚，手致不煩使。袖中有先春，活火還手熾。
> 吾生不飲酒，亦自得茗醉。雖非古易牙，其理可尋譬。
> 向來所曾嘗，虎阜出其次。行當酌中泠，一驗逋翁智。[33]

文徵明這首茶詩，是讚詠惠山泉水之甘冽甜美，由於惠山泉水甜純，吸收各方品茗之士，爭相到此地汲水煮茶。因為好水配好茶，不必酒精的催化，品茗亦可以酣醉。

文中提及的虎阜，指的是蘇州虎丘寺泉水，號稱第三泉。而逋翁是唐代顧況之子，此處應是逋客之意，即避世隱居之人，借指陸羽。

[33] 《文徵明集》卷一　（明）文徵明　上海　上海古籍出版社　1987年。

（三）文徵明〈惠麓泉甘〉

> 雲腴湛湛雪霏霏，惠麓甘泉天下奇。
> 驛送曾煩崖相置，品嘗惟許漸幾知。
> 雨前佳致分茶處，松下清酣漱齒時。
> 忽聽滄浪煙外曲，月明風細不勝思。[34]

這首詠名泉的茶詩，亦是讚美惠山泉水，因為水質甘醇，用來煮茶，可以口齒留香。忽然聽到絲竹聲，在皎潔的明月下品茗，亦引人暇思。

（四）文徵明〈雪夜鄭太吉送慧山泉〉

> 有客遙分第二泉，分明身在慧山前。
> 兩年不把松風面，百里初回雪夜船。
> 青篛小壺冰共裹，寒燈新茗月同煎。
> 洛陽空說曾馳傳，未必緘來味尚全。[35]

這首詠茶詩，係以天下第二泉惠山泉為主角，指出新摘的的茶芽，必須用惠山泉來烹煮，才有好茶汁液出現。洛陽高官貴族曾派人專程赴惠山汲取泉水，但是，未必能烹煮出好茶來。

[34] 《文徵明集‧補輯》卷九 （明）文徵明 上海 上海古籍出版社 1987 年。
[35] 《文徵明集》卷八 （明）文徵明 上海 上海古籍出版社 1987 年。

（五）文徵明〈絕句（十七首之四）〉

> 分得春芽穀雨前，碧雲開裏芳鮮。
>
> 瓦瓶新汲三泉水，紗帽籠頭手自煎。[36]

文徵明這首詠茶首，是七言絕句。意指穀雨前摘採之芽茶，以三泉水烹煮，茶湯入喉甘美，無論官宦士紳親手烹茶，更有其韻味。

（六）袁宏道〈過荊門觀蒙·惠泉〉

> 雲過山城沒，溪回磴道平。
>
> 一漚淙石底，萬戶枕泉聲。
>
> 童子將茶去，僧雛負缽行。
>
> 居人傳好語，得似長官清。[37]

袁宏道的這首讚詠名泉的茶詩，也是用來歌頌惠山泉水的甜美。潺潺之溪流聲，萬戶人家皆知係惠山泉水聲。茶僮採茶去，茶僧化緣來。好人好話得好茶，藉以品味人生的真諦。

（七）高啟〈石井泉〉

> 清泉生石脈，冷逼煮茶亭。
>
> 淨映銀床色，明開玉鑒形。
>
> 分秋歸人鼎，汲月貯僧瓶。

[36] 《文徵明集》卷九　（明）文徵明　上海　上海古籍出版社　1987年。

[37] 《袁中郎全集》卷三十六　頁1748　（明）袁宏道　台北　偉文出版社　1976年。

> 樹影沈泓碧，苔文漬壁清。
>
> 熱中嘗可滌，醉後漱堪醒。
>
> 品等宜居道，誰修舊〈水經〉。[38]

這首茶詩亦是歌詠名泉的詠茶詩，描敘來自石井的泉水水質清甘，在茶亭中用來煮茶，茶香醉人，名泉的水質應可位居第一，不知誰將〈水經〉的精華應用到泡茶功夫上，的確是高人一等。

（八）王世貞〈陸羽泉〉

> 康王谷瀑中冷水，何似山僧屋後泉。
>
> 客至試探禪悅味，玉團初輾浪花圓。[39]

王世貞的這首詠茶詩，敘述唐王谷有瀑布冷泉，非常像山中茶僧寺後的山泉。朋友來訪談禪機，以冷泉煮茶時，茶爐內滾水沸騰，像是浪花般的美麗。

（九）袁宏道〈游虎跑泉〉

> 竹泉松澗淨無塵，僧老當知寺亦貧。
>
> 飢鳥共分香積米，落花常足道人薪。
>
> 碑頭字識開山偈，爐里灰寒擴法神。
>
> 汲取清泉三四盞，芽茶烹得與嘗新。[40]

[38] 《大全集》卷十三　《四庫全書‧薈要》集部第 63 冊別集類　（明）高啟。

[39] 《弇州山人四部稿》卷五十二　頁 338　（明）王世貞　台北　偉文出版社 1976 年 6 月。

[40] 《袁中郎全集》卷三十八　頁 1819　（明）袁宏道　台北　偉文出版社

袁宏道這首茶詩，係在讚頌虎跑泉的水質甘冽，僧道茶人皆好此泉。取來虎跑泉若干盞，用來烹煮芽茶嚐鮮，別有一番滋味。文中，偈是佛經中的唱詞。香積指寺院之廚僧。

（十）謝晉〈七寶泉〉

> 郊尉山中七寶泉，味如沆瀣色如天。
> 半泓清淺無窮脈，一綫長流不記年。
> 刳竹引歸香積內，試茶烹近白雲邊。
> 我來酒渴仍秋熟，漱盡餘酣就石眠。[41]

謝晉，生卒年不詳。摘自〈蘭庭集〉卷下。此首茶詩是讚美七寶泉的味道甘醇，清澈如天際。潺潺而流，渥遠不絕，七寶泉不知已流過多少年。烹茶就用七寶泉，所烹茶產生的煙霧，似乎是天空中的白雲。酒渴即飲茶，因泉水甘冽加上好茶，滿足地進入夢鄉。

（十一）鍾惺〈呼來泉〉（1574－1624）

> 水愛靈芽聽所需，每隨茶候應傳呼。
> 從今不作官家物，台上猶能喚出無。[42]

1935 年。

[41] 《蘭庭集》卷下　（明）謝晉　景印文淵閣本　上海商務印書館　1934－1935年。

[42] 《隱秀軒集》卷一四　（明）鍾惺　上海　上海古籍出版社　1992 年。呼來泉的由來，據說在御茶園內，是製茶和泡茶的好地方。每當採茶時分，聚眾

鍾惺，異名，字伯敬，號退谷，竟陵人。萬曆三十八年進士，授
行人，官至福建提學僉事。

這首詠茶詩，係以呼來泉為主角，茶芽由呼來泉水來烹煮，
是上等的茶湯，勝過官府的茶水，令茶人愛不釋手。

（十二）文徵明〈拙政園詩三十一首（之三十一）〉

> 曾勺香山水，泠然玉一泓。
> 寧知瑤漢隔，別有玉泉清。
> 修綆和雲汲，沙瓶帶月烹。
> 何須陸鴻漸，一啜自分明。[43]

文徵明，這首茶詩，也是五言律詩。文氏繪畫三十一幅園景，並
配以詩栩栩如生。係在敘述香山水配好茶烹煮，自然相得益彰，
品茗何必陸羽來評鑒，茶人喝一口即知分明。

（十三）王世貞〈試虎丘茶〉（1526－1591）

> 洪都鶴嶺太麓生，北苑鳳團先一鳴。
> 虎丘晚出穀雨候，百草斗品皆為輕。
> 惠水不肯甘第二，擬借春芽冠春意。
> 陸郎為我手自煎，飄瀉出真珠泉。
> 君不見蒙頂荈巴蜀，定紅輸卻宣瓷玉。

鳴金擊鼓，並大聲吶喊：「茶發嫩芽！」，泉水即自井中湧出，汲泉水以泡
茶。而這口呼來泉的水井，又稱為通仙井。
[43] 《文徵明集・補輯》卷十六　文徵明　上海　上海古籍出版社　1987年。

甎根麵粉填調飢，碧紗捧出雙蛾眉。

擋箏炙管且未要，隱囊筠榻須相隨。

最宜纖指就一吸，半醉就讀離騷時。[44]

王世貞，字子美，號鳳洲，一號弇州山人，又號天弢居士，蘇州府太倉州人（今江蘇太倉）。生於明嘉靖五年，卒於萬曆十九年。

　　王世貞的這首飲茶詩，係在敘述以惠山泉煮虎丘茶是絕配好茶，勝過百草鬥品；借陸羽為其煎茶，來形容好水煮好茶的品茗意境。最令人舒暢的是，喝一口好茶的感覺猶如進入如痴如醉的境界。

（十四）王德操〈謝人送茶〉

穀雨年年僧送茶，近來無復及貧家。

伏龍手製能分餉，活火新泉試落霞。[45]

王德操，生卒年不詳。這首茶詩敘述山中廟寺茶僧是作者的好友，每年穀雨後，茶葉豐收，必定送到作者家中，讓作者能一嚐新鮮好茶。所以，好茶芽必須以活泉水，加上活火烹煮，才有好茶出現。

[44] 《弇州山人四部稿》卷五十一　（明）王世貞　台北　莊嚴文化出版社影印本　1997 年。

[45] 《廣群芳譜·茶譜》卷三　（清）王灝等撰　清康熙 47 年（1708）內府刊本。

（十五）徐禎卿〈煎茶圖〉

> 惠山秋淨水泠泠，煎具隨身挈小瓶。
>
> 欲占雲腴還按法，古藤花底閱〈茶經〉。[46]

徐禎卿，字昌穀，一字昌國，吳縣（今屬江蘇）人。是「吳中四才子」之一，也是「明四家」之一。生卒年不詳。

　　這首詠茶詩，是七言絕句。敘述惠山泉水是烹茶的好水，隨身攜帶煎茶器具和茶瓶。為了品嘗好茶，只好效法〈茶經〉來煎茶。

（十六）高啟〈茶軒〉

> 摘芳試新泉，手滌林下器。
>
> 一榻鬢絲傍，輕煙散遙吹。
>
> 不用醒吟魂，幽人自無睡。[47]

高啟的這首茶詩，是讚頌茶功的詩。新摘下芽茶以新泉烹煮，在林蔭下洗滌茶具。自由自在林間烹茶，茶煙裊裊升起，迎風飄散，為了品嚐好茶，茶人當然用情地等待著好茶入喉。

（十七）高啟〈賦得惠山泉送客游越〉（1336－1374）

> 雲液流甘漱石牙，潤通錫麓樹增華。
>
> 汲來曉冷和山雨，飲處春香帶澗花。

[46] 《徐迪功集》卷一　（明）徐禎卿撰　明隆慶四年（1570）刊本。
[47] 《大全集》卷四　《四庫全書・薈要》集部第 63 冊別集類　（明）高啟。

合契老僧煩每護，修經幽客記曾誇。

送行一斛還堪贈，往試雲門日注茶。[48]

高啟這首詠泉詩，也是讚頌惠山泉的甘甜，取惠山泉水煮泉，茶香四溢。茶僧以好茶好水款待來訪的賓客，在臨別送行時，亦餽贈一斛好茶葉，值得日日品嚐回味。

七、歌詠茶具的茶詩

茶具在明代茶人心目中，是泡茶時不可缺乏的掌中物和必備器具。同時，茶具亦包含了泡茶的配件，缺一不可。而茶杯可觀賞茶湯，亦兼具賞美功能。故明代茶人有蒐集紫砂茶具和高貴瓷質茶具的嗜好，一首又一首膾炙人口的茶具詩應運而生。

（一）文徵明〈茶具十詠〉

（一）茶塢

岩隈藝靈樹，高下郁成塢。

雷散一山寒，春生昨夜雨。

棧石分瀑泉，梯雲探煙縷。

人語隔林聞，行行人深迂。

48 《大全集》卷十五　《四庫全書·薈要》集部第 63 冊別集類　（明）高啟。

（二）茶人

自家青山里，不出青山中。
生涯草木靈，歲事煙雨功。
荷掀人蒼藹，倚樹占春風。
相逢相調笑，歸路還相同。

（三）茶筍

東風吹紫苔，一夜一寸長。
煙華綻肥玉，雲蕤凝嫩香。
朝來不盈掬，暮歸難傾筐。
重之黃金如，輸貢堪頭綱。

（四）茶籝

山匠運巧心，縷筠裁雅器。
絲含故粉香，箬帶新雲翠。
攜攀夢雨深，歸染松風膩。
肚肚血花斑，自是湘娥淚。

（五）茶舍

結屋因岩阿，春風連水竹。
一徑野花深，四鄰茶菽熟。
夜聞林豹啼，朝看山麕逐。
粗足辦公私，逍遙老空谷。

（六）茶灶

處處罷春雨，春煙映遠峰。

紅泥摻白石，朱火燃蒼松。
紫英迎面薄，香氣襲人濃。
靜候不知疲，夕陽山影重。

（七）茶焙
昔聞鑿山骨，今見編楚竹。
微籠火意溫，密護雲牙馥。
體既靜而貞，用亦和而燠。
朝夕春風中，清香浮紙屋。

（八）茶鼎
斫石肖古制，中容外堅白。
煮月松風間，幽香破蒼壁。
龍頭縮蠹勢，蟹眼浮雲液。
不使彌明嘲，自隨王濛厄。

（九）茶甌
疇能練精民，范月奪素魄。
清宜鸞雪人，雅愜吟風客。
穀雨鬥時珍，孔花凝處白。
林下晚未收，吾方遲來展。

（十）煮茶
花落春院幽，風輕禪榻靜。
活火煮新泉，涼蟾墮圓影。

破睡策功多，因人寄情永。

仙游恍在茲，悠然入靈境。[49]

文徵明這首茶具十詠詩，係敘述在烹茶品茗的過程中，必須具備的茶器，舉如茶籯、茶灶、茶鼎和茶甌等都是必備的烹茶工具。以詠茶詩的方式，將茶器的功能逐一介紹，使人了解明代茶人如何烹煮好茶的工序，的確是十首活靈活現的茶具詩。

（二）瞿佑〈茶鐺〉（1341－1427）

有耳原非鼎鼐材，只宜烹茗待賓來。

暖分道室金丹火，冷拔山房鐵箸灰。

車轉羊腸聲漸急，香浮雀舌夢初回。

若教移對舒州杓，又屬詩人舉酒杯。[50]

瞿佑，又名號存齋，字宗吉。錢塘（今浙江杭州人）。明代文學家。洪武初，自訓導、國子助教官至周王府長史。

　瞿佑這首茶詩，是敘述茶器——茶鐺在烹茶時的功能，藉由有把手的茶鐺（鍋）下有活火烹煮，在茶鐺內可目睹水沸狀，芽茶繞湯如羊腸，芽茶如雀舌般纖細。用舒州杓來調製，以茶代酒來供詩人品嚐。

　明代茶詩的內涵，均以茶為中心，繼而播散文學的細胞，扣人心弦的茶詩應運而生。茶詩不只描述茶人追求大自然生活恬淡

[49] 《文徵明集‧補輯》卷十六　（明）文徵明。

[50] 《歸田詩話》卷三　（明）瞿佑　上海　上海古籍出版社　1995 年。

高雅，淡泊名利；同時，茶詩中蘊含了讚美、包容、諷刺的用意；亦可用多種體裁型態呈現，變幻頗多，令人回味無窮。

第二節　茶文

　　明代文人雅士在品賞佳茗、修心養性的同時，並寫下許多茶散文佳作，創作一些涉及茶事的文章。如明張岱〈閔老子茶〉[1]、〈蘭雪茶〉[2]、袁宏道〈龍井〉、文震亨〈香茗〉、田藝衡〈煮泉小品〉[3]等。這些雜記文絕大多數均以茶為吟誦對象，少數涉及到茶事。其作者多為文人雅士，在作品中，或詠茶，或頌泉，或盛贊高雅脫俗的品飲之事，風格多樣，內容豐富，是了解明代茶文化的一個絕佳的途徑。

一、茶趣意境

（一）袁宏道的茶文

　　明袁宏道，字中郎，號石公，與其兄宗道、其弟中道並稱三袁，同係「公安派」創始人，在文學創作上主張「獨抒性靈，不落俗套」。袁宏道在茶文方面迭有佳作，可藉由其茶文了解明代茶事散文的內涵。

[1]　《陶庵夢憶》卷三《蘭雪茶》　（明）張岱　青島　青島出版社　2005 年 1 月。

[2]　《陶庵夢憶》卷三《蘭雪茶》　（明）張岱　青島　青島出版社　2005 年 1 月。

[3]　《煮泉小品》　（明）田藝衡　收錄於《說郛續》本　續集卷 33~42　清順治 3 年刻本。

1、〈惠山後記〉

　　袁宏道一生嗜茶，並寫下許多靈異脫俗的茶事小品文。袁宏道少有茶癖，不喜喝酒，獨好品茗。袁宏道在〈惠山後記〉中敘及：

> 茶與酒一也。惠山泉點茶特異，而酒味殊不如北釀。或者謂南水甘，北水冽，甘與酒不相宜，以是有異。余少有茶癖，又性不嗜酒，用是得專其嗜與茶。僻居江鄉，日與新化、安化泥汁滲潢為偶，如好色人身處宛、鄭、瘦瘤滿室，自以為左嬌右施，不知有識者之從旁欲嘔也。吏吳以來，每逢好事者設茶供，未嘗不舉以自笑。然務煩心懶，茶癖盡躅，雖復傾國在前，而主人耄且瞶，較之瘦瘤之嗜，十分未得一也。及余居錫城，往來惠山，始得攛力此道。時瓶壇盞，未能斯須去身。凡朋友議論不徹處，古人詩文來暢處，禪家公案未釋然處，一以此味銷之，不獨除煩雪滯已也。[4]

在這篇茶文中，袁宏道首先談及茶和酒對水的需求是一致的。用惠山泉的泉水沖的茶獨具風格。後來又談及自己少時即有喝茶的嗜好，喝茶已是生活中的一部分。但是，由於長期住在偏僻的江邊，每天和從泥漿中滲出的積水在一起，飲茶的癖好亦逐漸消減。

　　隨後寫自己來惠山居住後，又投入於飲茶品茗的懷抱。文中，作者採用峰迴路轉、高潮迭起的藝術手法，抒發用清醇無比的無錫惠山泉烹茶的妙趣；來惠山居住後，他專心於茶道，視為

[4] 《袁中郎全集》第七冊《袁中郎遊記》　頁11　（明）袁宏道　台北　文星書店　1965年1月。

生活中很重要的一部分。皆用品茶來消除心中疑惑，只是為解除積存在心頭的鬱悶。最後其表達自己希望能得到惠山泉作為封邑，最好是把四周的顧渚、天池、虎丘、羅芥等名茶產地皆列入，將陸羽、蔡襄等人供奉其中，終其一生，已心滿意足。藉由其對茶道及各名茶的喜愛，反映明士大夫階層淡泊高雅的品飲雅興，是文人生活中不可或缺的因子。

2、〈龍井〉

　　明代茶文中還有一些充滿茶趣之文章，諸如袁宏道創作許多妙趣橫生，呈現著性靈之光的茶事散文。其中，最值得讚賞的是他的〈龍井〉。〈龍井〉茶文中，袁宏道盛贊「龍井泉既甘澄，石復秀潤，流淙從石澗中出，泠泠可愛」。他曾與友人石簣、道元、乙公來到清靜宜人的僧房，汲清泉烹龍井名茶。當石簣等人問到龍井茶與另一名茶天目茶，何茶略勝一籌時，袁宏道對數種名茶一一加以品評，令人大開眼界，使友人嘆服不已：

> 余謂龍井亦佳，但茶少則水氣不盡，茶多則澀味盡出，天池殊不爾。大約龍井頭茶雖香，尚作草氣，天池作豆氣，虎丘作花氣，唯芥非花非木，稍類金石氣，又若無氣，所以可貴。芥茶葉粗大，真者每斤至二千錢。余覓之數年，僅得數斤許。近日徽人有送松蘿茶者，味在龍井之上，天池之下。[5]

5　《袁中郎全集》第七冊　頁15　《袁中郎遊記》　（明）袁宏道　台北　文星書店　1965年1月。

袁宏道堪稱是一位專精於茶道，善於品茗的文人茶家，他對龍井茶、天池茶、羅岕茶、松蘿茶的品評，可謂是評茶專家，品其味，得其韻，呈現其汗牛充棟的品飲知識功力。

3、〈板橋施茶疏〉

在明代，善心人士常常會在來往行人較多的路口設立施茶亭，免費供行人飲用解渴。袁宏道〈板橋施茶疏〉，即論及施茶之事。其在文章中層次井然地論述春、夏、秋、冬四季施茶的好處：

> 繁熱隆冬，九十者半。渴驥奔泉，行人在道，當其炎則焰在喉，當其寒則冰在腹。取之杯杓之間，而所活者，至不可計。至若春暖秋明，解裝釋馱，遊人踏沙而過，羈鞿之客，傷風煙之頓異，而流光之為塵足也，煩懣之時，忽此一杯，眼若開而心若釋，亦足以少舒其困頓之苦，而發洩其羈旅元聊之況也乎……。[6]

此茶文的原意為，無論春夏秋冬，在重要路口，擺設施茶，供來往商旅解渴，亦可紓解商旅長途奔波之辛苦。

藉由袁宏道的茶文，可知明代人民是非常「重情」，古道熱腸，樂善好施的「利他」傳統胸襟。而袁宏道的品茶心得更是獨具慧眼的茶博士。

[6] 《袁中郎全集》第一冊　頁53　《袁中郎文鈔》　（明）袁宏道　台北　文星書店　1965年1月。

（二）楊慎〈香霧髓歌〉

　　楊慎，字用修，新都人，少師廷和子。幼警敏，十一能詩，十二歲作擬古戰場文，入京賦黃葉詩，李東陽見而嗟賞，受業門下。年二十四，舉正德辛未進士第二，廷試第一，授翰林修撰。嘉靖初，充講官、與修武宗實錄、書必直書、總裁蔣冕、費宏盡付蒿草俾削定。三年七月，兩上議大禮疏，率群臣撼奉天門哭諫，廷杖者再，謫戍雲南永昌衛，扶病馳萬里抵戍所幾不起。上意不能忘，每問及侍臣，以老病對，乃稍解。慎聞之益自放，嘗醉後傅粉、作雙丫髻，插花游行城市，酒間作書，醉墨淋漓，諸酉輒購歸，裝潢成卷。投荒三十餘年，卒於戍所，年七十有二。明世記誦之博，著作之富，推慎第一。隆慶初，贈光祿少卿。天啟初，追謚文憲，有升庵集。詩文之外，著述凡百餘種，皆盛行於世。

　　楊慎聞名天下的茶文〈香霧髓歌〉內容如下：

> 君不見東坡先生密雲龍，緘藏遠自朝雲峰。宛丘淮海四學士，分江貯月初啟封。又不見升庵老人香霧髓，獅頭瑞柑萍實比。香霧噗人星髓開，賜以嘉名漢池始。龍團獅柑各有神，江陽玉局共稱診。若把西湖比西子，從來佳茗似佳人。君才十倍廖明略，姑射風姿昆玉腳。藍舟菱唱朝陽詩，閑情止酒淵明作。黑頭醹醆早歸來，枕谷栖丘步紫苔。玉陽回車九折阪，楚筵辭醴三休台。玄言疊疊懷坡老，清夜沈沈同絕倒。燭淚融成兩鳳凰，仙蹤回寄三青鳥。酒酣邀我賦短歌，楚頌亭前芳思多。像置伯夷真不翅，才盡江淹其奈何。

此詩因有感於「香霧噀人」而作,其中「若把西湖把西子,從來佳茗似佳人」將西湖的美景比喻為國色天香的絕代佳人,描繪得唯妙唯肖,為千古絕佳之茶文。文中,並將西湖景色描繪得似人間仙境,一葉柳舟彷彿遨遊天空,有羽化成仙的快感;在西湖品嚐龍井名茶,更像擁抱美人般的悱惻纏綿,令人沈醉其中。

(三)爐香與茶香──〈香茗〉

> 香、茗之用,其利最溥:物外高隱,坐語道德,可以清心悅神;初陽薄暝,與味蕭騷,可以暢懷舒嘯;
>
> 晴窗拓帖,揮麈閑吟,篝燈夜談,可以遠避睡魔;
>
> 青衣紅袖,蜜語談私,可以助情熱意;
>
> 坐語閒窺,飯餘散步,可以遣寂除煩;
>
> 醉筵醒客,夜語蓮窗,長嘯空樓,冰弦戛指(用指彈塤),可以佐歡解渴。[7]

文震亨(1585-1645)字啟美,長洲人,震孟弟。能詩善書,畫有家風,為文徵明之孫。崇禎中,官中書舍人,以善琴供奉。國變後,絕粒而卒。著長物志十二卷。

此茶文首句即言香、茗之用處最多,足以涵蓋全文,是一篇絕妙的茶散文作品。接著精心描繪六幅燃香品茗圖。其中雅者有四:方外隱者用以清心悅神,晨昏疲怠時用以暢懷舒嘯,拓帖夜吟時用以遠避睡魔,長嘯撫琴時用以佐歡解渴。俗者有二:蜜語談私時用以助情熱意,醉筵酒醒時用以解渴佐思。該序文脫俗典

[7] 《長物志》卷十二 (明)文震亨 台北 藝文出版社 1965年。

雅，優美動人，不只使人頓解香、茗之妙用，並使人萌生清風徐
來，心曠神怡之快感。

二、茶與泉

（一）〈閔老子茶〉

明人張岱在其著作〈陶庵夢憶〉中，反映其獨特的鑒水品茶
之道，其中「閔老子茶」一節，有詳細的敘述：

> 周墨農向余道閔汶水茶不置口。戊寅九月至留都，抵岸，即
> 訪閔汶水桃葉渡。日晡，汶水他出，遲其歸，乃婆娑一老。
> 方敘話，遽起曰：「杖忘某所。」又去。余曰：「今日豈可
> 空去。」遲之又久，汶水返，更定矣。睨余曰：「客尚在耶！
> 客在奚為者？」余曰：「慕汶老久，今日不暢飲汶老茶，決
> 不去！」汶水喜，自起當爐。茶旋煮，速如風雨。導至一室，
> 明窗淨几，荊溪壺、成宣窯瓷甌十餘種，皆精絕。燈下視茶
> 色，與瓷甌無別，而香氣逼人。余叫絕。余問汶水曰：「此
> 茶何產？」汶水曰：「閬苑茶也。」余再啜之曰：「莫紿余，
> 是閬苑製法，而味不似。」汶水匿笑曰：「客知是何產？」
> 余再啜之曰：「何其似羅岕甚也？」汶水吐舌曰：「奇！奇！」
> 余問：「水何水？」曰：「惠泉。」余又曰：「莫紿余！惠
> 泉走千里，水勞而圭角不動，何也？」汶水曰：「不復敢隱，
> 其取惠水，必淘井；靜夜候新泉至，旋汲之，山石磊磊藉瓮
> 底，舟非風則勿行，故水不生磊，即尋常惠水，猶遜一頭地，

況他水耶？」又吐舌曰：奇！奇！」言未畢，汶水去。少頃，持一壺滿勘余曰：「客啜此！」余曰：「香樸烈，味甚渾厚，此春茶耶！向瀹者的是秋采。」汶水大笑曰：「予年七十，精賞鑒者無客比。」遂定交。[8]

張岱（1597–1679），號陶庵，明末清初散文家，出身仕宦之家，曾寫一篇〈自為墓志銘〉，謔稱自己少時為「紈袴子弟，極愛繁華」，為「茶淫橘虐」。

張岱在這篇〈閔老子茶〉文章中，以對談的手法，帶出有讚美閬苑茶和惠泉水配合下，所烹煮出來的茶湯香味濃郁，茶香陣陣誘人。為了取得惠泉水，不辭千里之遠汲水，只為了以好水烹煮好茶，才有好茶湯品嚐。同時，亦呈現閔汶水精心設計的茶寮，其中有荊溪壺、成宣窯瓷甌等茶具十多種，用來觀賞茶湯的顏色，藉以品鑒茶的好壞。

張岱藉飲茶與閔汶水論茗，張岱讚美汶水所泡之茶香味濃醇，應該是春茶，而正在泡茶中的是秋茶。閔汶水開懷大笑地說，他已七十歲，尚未巧遇品茗鑒賞專家，今日有幸邂逅張岱，極為投緣。兩人因試茶品茗論戰而成為莫逆之交，皆是拜飲茶所賜。

（二）〈禊泉〉

「甲寅夏，過斑竹庵，取水啜之，磷磷有圭角。異之。走看其色，如秋月霜空，噚天為白，又如輕嵐出岫，繚松迷石，

8　《陶庵夢憶》卷三《閔老子茶》　（明）張岱　青島　青島出版社　2005年1月。

淡淡欲散。余倉卒見井口有字畫，用帚刷之，禊泉字出，書
法大似右軍。益異之。試茶，茶香發。新汲少有石腥，宿三
日，氣方盡。辨禊泉者無他法，取水入品，第撟舌舐齶，過頰
即空，若無水可咽者，是為禊泉。好事者信之，汲日至，或取
以釀酒，或開禊泉茶館，或瓷而賣，及饋送有司。董方伯守越，
飲其水，甘之，恐不給，封鎖禊泉，禊泉名日益重。[9]

張岱在這篇〈禊泉〉文章中，描述試茶，應該用禊泉之水。因為
禊泉水質無挾帶泥石的腥味，為能辨識真正的禊泉，可以用舌頭
嚐試，即可見真假。所以，禊泉的水質甘甜，人們競相汲水，亦
有用來釀酒，為怕濫用致水源枯竭，董方伯乃下令封鎖禊泉，結
果更讓禊泉聲名遠播。

（三）〈蘭雪茶〉

　　明人張岱〈蘭雪茶〉一文，敘述日鑄蘭雪茶得名及製作品飲
的經過。日鑄雪芽茶的製作的方法獨特。在製作過程中，吸取徽
州松蘿茶的一系列採製方法，加上獨特沖泡技藝，乃創造出一種
嶄新的茶品。此茶一出現，不但使素與之齊名的「龍山瑞草」聲
名驟減，就連它的範本松蘿亦望塵莫及。

　　張岱在這篇文章中描繪一幅芬芳四溢、妙不可言的茶趣圖：

煮禊泉（紹興斑竹庵泉名），投以小罐，則香太濃郁。雜入
茉莉，再三較量，用敞口瓷甌淡放之，候其冷，以旋滾湯沖
瀉之，色如竹籜方解，綠粉初勻，又如山窗初曙，透紙黎光。

[9]　《陶庵夢憶》卷三《禊泉》　（明）張岱　青島　青島出版社　2005 年 1 月。

> 取清妃白（謂以清泉沖泡青白之茶）傾向素瓷，真如百莖素
> 蘭同雪濤並瀉也……。[10]

以獨特清泉沖泡的蘭雪茶浮碧透青，呈現出一種清幽素淨的境
界，不必試飲，只以目賞，即令人心曠神怡。由此文即可體會雪
芽茶的神韻，頗為傳神，如身歷其境的感受。

（四）〈煮泉小品〉

田藝衡〈煮泉小品〉是一篇絕妙的論水茶文。文中寫道：

> 山厚者泉厚，山奇者泉奇，山清者泉清，山幽者泉幽，皆佳
> 品也。
> 不厚則薄，不奇則蠢，不清則濁，不幽則喧，必無佳泉。[11]

茶文中，敘述有高山即有好泉水，有奇特的山亦有好泉；好山必
有好水。如果不是高聳的峻山，即沒有美泉；沒有奇拔的高山，
即不會出現好水。沒有清澈的好水，一定是劣質的水；不是空寂
靜幽的高山，若是人潮鼎沸的一般山嶺，是找不到好泉水的。

[10] 《陶庵夢憶》卷三《蘭雪茶》　（明）張岱　青島　青島出版社　2005 年 1
月。
[11] 《煮泉小品》　頁 2　（明）田藝衡　收錄於《說郛續》本　續集卷 33~42
清順治 3 年刊本。

（五）周履靖〈煮泉小品〉

周履靖，字逸之，嘉興人，隆萬間隱士。

> 有嗜茗友生，烹瀹不論朝夕，沸湯在須臾。汲泉與爇火，無暇躡長衢。竹爐列牖，獸炭陳廬。盧仝應讓，陸羽不知。堪賤羽觴酒觚，所貴茗碗茶壺。一甌睡覺，二碗飯餘。遇醉漢渴夫，山僧逸士，聞馨嗅味，欣然而喜。乃掀唇快飲，潤喉嗽齒，詩腸濯滌，妙思猛起。友生詠句，而嘲其酒糟。我輩惡醪，啜其湯飲，猶勝嚙糟。一吸懷暢，再吸思陶。心煩頃舒，神昏頓醒。喉能清爽而　發高聲，秘傳煎烹瀹啜真形。始悟玉川之妙法，追魯望之幽情。燃石鼎儼如翻浪，傾磁甌葉泛如萍。雖擬〈酒德頌〉，不學口調永螟蛉。[12]

此文係效仿西晉劉伶〈酒德頌〉而作，注重寫茗飲之趣，頌茶德之功。飲茶使人心情舒暢，神志清醒，詩腸濯滌，文思觸發。重在「悟玉川（盧仝）之妙法，追魯望（陸龜蒙）之幽情」。其實，品茗遠勝飲酒，茶德值得歌頌讚美。

　　明代茶文係繼茶詩、茶詞之後，文人飲茶時心血來潮，頓生靈感，加上天外飛來一筆的創作，構成一篇又一篇雅俗共賞的茶文。當然，明代茶文亦以茶為中心，再以茶為延伸根據，編織文學的美麗文章。明代茶文的出現，也正代表著明代茶文學的另一個造詣。

[12] 參見《古今圖書集成・食貨典》卷二九三。

　　明代茶文學中，以茶詩、茶文最具代表性，由於明代文字獄的濫捕無辜文人，文人只好藉茶詩諷刺時的弊端，並抒發內心的情感。茶文是散文作品，文人亦是藉茶文來描述茶事活動和文人間藉品茗建立彼此深厚的情誼。

第三節 創歷代出版最多茶書

茶學始於陸羽《茶經》，經唐、宋兩朝發展，到明朝中後期達到最高峰。今可從明代茶書的發表數量上獲得證實，據萬國鼎《茶書總目提要》[1]之介紹，中國古代茶書共有 98 種，其中明代有 55 種，另據《中國古代茶葉全書》[2]記載，明代 276 年間，出書 68 種，其中現存 33 種、輯佚 6 種、已佚 29 種。可謂中國古代茶書的發行顛峰。在明代所有茶書中，以朱權《茶譜》最具代表性，他首開清飲之風。並突破宋元以來茶飲傳統，打破昔日茶飲之繁鎖程式，由繁入簡，朱權《茶譜》堪稱明代茶書的鼻祖。

明代茶書著作之出版，產量雖居歷代之冠，但是，專家學者對其評價卻不高，並認為內容皆圍繞《茶經》，且相互重複，毫無新意。若從其他角度分析，明代茶書仍有頗多可取處，明代茶書作者仍有用心鑽研，以實驗家精神劍及履及，不斷地從實驗中獲得寶貴的知識和經驗，而加以歸納整理，呈現給世人。

今將明代茶書分為完整傳世的茶書，和失傳的茶書予以敘述。

[1] 《茶書總目提要》 萬國鼎 1958 年。該書共列茶書 98 種，其中現存書的 53 揰，已佚失的 45 種。《續茶經》中開列的茶書中有 21 種，萬國鼎先生未收入「總目」，原因是「有的不知根據何在不敢盲從；有的不是談茶專書，不在總目收錄範圍。」該書收錄于許賢謠編譯的《中國茶書提要》（臺北，博遠出版有限公司）。

[2] 《中國古代茶葉全書》 頁 3 阮浩耕、沈冬梅、于良子 杭州 浙江攝影出版社 2001 年 6 月二刷。

一、完整傳世的茶書

　　明代流傳至今完整的茶書中，可依茶書的記載內容，概分為專門鑽研茶學、專論茶與泉、專論茶與文學、專論品茗環境和烹茶要訣、專論岕茶和紫砂壺等五類的茶書。

（一）專門鑽研茶學的茶書

1、朱權《茶譜》[3]（成書於 1440 年前後）

　　朱權（1378－1448）乃明太祖朱元璋之十七子，十三歲封藩於大寧，世稱甯王，自稱大明奇士，別號臞涵子，丹丘先生、臞仙。他博學多藝，擅長鼓琴，熱衷戲曲，崇拜道家思想。由於其兄燕王朱棣以武力奪得帝位，朱棣對手足頗為猜忌，曾對朱權扣上「巫蠱誹謗」罪名，並將朱權從邊鎮要地內遷江西南昌。至此，朱權退隱朝政，埋首於撰述茶書，鑽研茶學，《茶譜》乃在朱權的嘔心瀝血下誕生。

　　全書約 2000 字，除緒論外，下分十六則，即品茶、收茶、點茶、薰香茶法、茶爐、茶灶、茶磨、茶碾、茶羅、茶架、茶匙、茶筅、茶甌、茶瓶、煎湯法、品水。其緒論中言：「蓋羽多尚奇古，制之為末，以膏為餅。至仁宗時，而立龍團、鳳團、月團之名，雜以諸香，飾以金彩、不無奪其真味。然天地生物，各遂其性，莫若葉茶烹而啜之，以遂其自然之性也。予故取烹茶之法，末茶之具，崇新改易，自成一家」，書中所述多有獨創。

[3] 《茶譜》　（明）朱權　上海　上海古籍出版社　1997 年。

　　朱權《茶譜》特色在於其能深入研究以茶修養之道，並提倡品飲一切從簡，首開清飲之風。書中不只詳細記載品茶時所需茶具，同時倡導薰香茶法，朱權認為百花有香者皆可，若有不用花，用龍腦薰者亦可。使品茶帶進有花香相伴的境界。

2、屠本畯《茗笈》⁴（成書於 1590 年前後）

　　屠本畯，字田叔，呈叟，號豳叟，鄞縣人，官至福建鹽運司同知。撰有《閩中海錯疏》⁵四卷。該書《四庫全書》存目，主要刊本有：①《茶書全集》本②《山居小玩》本（毛晉汲古閣刊）③《美術叢書》本。

　　全書共 8000 餘字，分上下篇，共 16 章，上篇八章為溯源、得地、乘時、揉制、藏茗、品泉、候火、定湯；下篇八章為點瀹、辨器、申忌、防濫、戒淆、相宜、衡鑒、玄賞。章首均列『讚語』，再以陸羽《茶經》為經文，然後輯錄宋代蔡襄《茶錄》等十八種書中的相關內容，作為傳文，最後加上評語。該書有較強的資料性，且便於檢用。

　　《茗笈》這本茶書，上篇詳細記載產茶之地區、採茶時令、製茶方法與工序、貯藏方法與器具、品泉標準、烹茶火候、沸騰程度，下篇則記載茶具必備之重要性及運用時機，採茶製茶時的禁忌，飲茶的忌諱、以客少為貴，茶有九難、勿用其他花果入茶，強調人品與茶品需契合，茶色貴白為上品，薰香茶可供殉葬，宜親自烹瀹始得好茶湯。此書見解鉅細靡遺，條文記載詳細。

⁴　《茗笈》　（明）屠本畯　明末虞山毛氏汲古閣刊本。
⁵　《閩中海錯疏》四卷　（明）屠本畯　臺北　新文豐出版社　1985 年。

3、程用賓《茶錄》[6]（成書於 1604 年前後）

程用賓，字觀我，新都（今浙江淳安）人，生平不詳。主要刊本有北京圖書館藏明刊本。該書前有萬曆甲辰（1604）邵啟泰序，故其書撰刊時間亦在此間。

全書分為四集：首集十二款，為摹古《茶具圖譜》（即宋‧審安老人的《茶具圖贊》）；正集十四則，為原種、采候、選製、封置、酌泉、積水、器具、分用、煮湯、治壺、潔盞、投交、釃啜、品真；末集十二款，為擬時茶具圖說、計鼎、都籃、盒、壺、盞、罐、瓢、具列、火籃、水方、巾等十二種，其中圖 11 幅，缺『具列』一款。附集七篇：陸鴻漸六羨歌，盧玉川茶歌，劉夢得試茶歌，吳淑茶賦，范希文鬥茶歌，黃魯進煎茶賦，蘇子瞻煎茶歌。

四集中，正集為程用賓自撰，共約 1500 字。

《茶錄》正集中記載茶無異種，視產地的優劣來定奪，以自然野生種茶樹，不需人工灌溉為上品。採茶時分以穀雨前五日內為最佳，白露時分採茶，可品鑒茶香。茶的選製以茶芽紫筍及捲葉者為上品，更需去除枝梗老敗葉屑。茶葉封置貯藏宜選擇燥密之處，並遠離火源和濕氣。酌泉以山水為最佳，雪水不必多貯，久食會寒損胃氣。茶器宜黑青磁，有助於鑒賞茶湯顏色。烹煮茶湯，首重火候。茶壺是盛注茶湯之用，宜保持清潔，以免污垢傷茶味。茶杯（盞）更需以清水洗淨，以乾淨布擦乾，才不損茶味。投茶時宜應掌握適當，品茗人數不宜過多，茶湯勿加料，以免傷

6　《茶錄》　（明）程用賓　明萬曆甲辰刊本。

了品茶之真味。末集只提及茶具十二執事名說，是鼎、盒、壺、盞、罐、瓢、具列、火筴、籃、水方、巾等，皆有簡要記載。其中，強調貯茶用之茶盒，宜用錫製。煮湯用的茶罐，宜用錫製。茶盞則強調材質以越州製造為最佳，是其特殊的見解。

4、羅廩《茶解》[7]（成書於 1609 年前後）

羅廩（1537~1620），字高君，浙江慈溪人。

他在此書總論中述及「余自兒時性喜茶，顧名品不易得，得亦不常有，乃周游產茶之地，採其法制，參互考訂，深有體會。逐于中隱山陽，栽植培灌，茲縣十年。春夏之交，手為摘制，聯足供齋頭烹啜。」

主要刊本有：①茶書全集本②說郛集本（不全）③古今圖書集成本（不全）。全書共約 3000 字，前有總論，下分原、品、藝、采、制、藏、烹、水、禁、器等十目，論述茶葉栽培、採制、鑒評、烹藏及器皿等各方面內容。

該書內容記載，嶺南各地茶區，因貢茶之故，致茶園使用枯竭，採取山中野茶混充貢茶，終致不能與陽羨、天池相抗衡。但是，靈草（名茶）仍在，可是茶農卻不知栽植。茶品強調茶湯顏色以白為上，青綠次之，黃色最下品。茶色貴白，白而味覺甘醇，是茶中精品。貯藏茶葉更重乾燥，與土地濕氣休戚相關。種茶地宜高處而且乾燥，土地肥沃，必能種出好茶；種茶地以斜坡最佳，但聚水向陰潮濕之處所生之茶葉，是劣茶品。所以，在山中有靈氣，必有好茶。

[7] 《茶解》　（明）羅廩　清順治丁亥（4 年）兩浙督學李際期刊本。

　　茶園更需注重在春季鋤雜草，並注意土壤肥料供應，就地取材火燒變肥料，茶園內不可雜種其他植物，以免傷茶葉之真香。採茶入簞，不宜受太陽曝曬和吹風，恐怕會折損茶葉真味及湯汁，亦不可以置放在漆器及瓷器內。炒茶宜注意茶鐺的溫度，貯藏茶葉宜乾燥且涼爽，大都貯藏於高樓及大瓮。烹茶宜用名泉兩相宜，瀹茗必用山泉，因山泉水質甘醇甜美。並特別強調採茶製茶時，最忌手汗、膻氣、口臭、多涕、多沫不潔之人及月信婦人，因為茶性淫，易受污染。

　　茶器包含簞、灶、箕、扇、籠、帨、瓷、爐、注、壺、甌、夾，應有皆備。

5、喻政《茶書全集》[8]（成書於 1612 年）

　　喻政集結前人茶書 26 種，合輯為頗具規模《茶書全集》。

　　《茶書全集》的版本，有明代萬曆壬子（1612）謝肇淛序刊本和萬曆壬子周子夫序，萬曆癸丑（1613）喻政自序刊本兩種，前者常稱為『甲本』，後者稱為『乙本』。乙本在甲本的基礎上作了不少增補。現藏南京圖書館的丁丙八千卷樓舊藏《茶書全集》即是乙本；甲本在國內未見，而日本國立公文書館有藏。

　　甲本分為元、亨、利、貞四部分，元部包括《茶經》、《茶錄》、《東溪試茶錄》、《北苑貢茶錄》、《北苑別錄》、《品茶要錄》6 種；亨部為《茶譜》、《茶具圖贊》、《茶寮記》、《荈茗錄》、《煎茶水記》、《水品》、《湯品》、《茶話》8 種；利部包括《茗笈》上下，《品笈品藻》、《煮泉小品》3 種；

8　《茶書全集》　（明）喻政　明萬曆癸丑（1613）刊本。

貞部為《茶集》附《烹茶圖集》，1 種（其中「烹茶圖集」有目無文）。共計 18 種茶書。

乙本分仁、義、禮、智、信五部分，其中仁、義、禮三部分與甲本同；智部為《茶錄》（張伯淵）、《茶考》、《茶說》、《茶疏》、《茶解》、《蒙史》上下、《別紀》、《茶譚》18 種；信部為《茶集》附「烹茶圖集」，（其中《茶集》內容與甲本迥異，目題為『茶集』，文中則題為「茶事詠」，後題作者為「溫陵蔡複一」，共計 27 種。

6、張謙德《茶經》[9]（成書於 1598 年前後）

張謙德（1577~1643），字叔益，後改名醜，字青父，號米庵，又號蠖覺生，昆山人。撰有《名山藏》、《清河書畫舫》、《真跡日錄》、《朱砂魚譜》等書。該書主要刊本有：①明萬曆本；②八千卷樓舊藏明鈔本（與『野服考』、『瓶茶譜』、『朱砂、魚譜』合訂為《山房四友譜》）；③美術叢書本。《四庫總目・雜家類》存目十一，有《張氏藏書》四卷。

此書分上、中、下篇，共約 2000 餘字。上篇主論鑒茶，分為 8 則：茶產、採茶、造茶、茶色、茶香、茶味、別茶、茶效；中篇主論烹藏之法，分為 11 則：擇水、候湯、點茶、用炭、洗茶、熁盞、滌器、藏茶、茶助、茶忌；下篇主論器備，分為 9 則：茶焙、茶籠、湯瓶、茶壺、茶盞、紙囊、茶洗、茶瓶、茶爐。內容簡單扼要又多新意，實為用心之作。

[9] 《茶經》　（明）張謙德　上海　神州國光社　1928 年。

（二）專論茶與泉的茶書

1、吳旦《水辨》[10]（成書於 1542 前後）

　　吳旦，新安（今浙江淳安）人。生平不詳，嘉靖壬寅（1542）刻陸羽《茶經》（明・嘉靖壬寅竟陵本）時，初將《水辨》、《茶經外集》附刻其後。

　　《水辨》由唐張又新《煎茶水記》、宋歐陽修《大明水記》及《浮槎山水記》組成。

　　明代福建南安縣鄭（允榮）校本《茶經》中，名為《茶經水辨》；萬曆戊子（1588）孫大綬校刊《茶經》時，則已題跋為「明・新都孫大綬校梓」。萬國鼎因未見嘉靖壬寅刊本《茶經》及附刻內容，故暫定為「孫大綬輯」，並記：「所謂《茶經水辨》，是合張又新《煎茶水記》（節錄不全）及歐陽修《大明水記》、《浮槎山水記》等三篇而成。按宋《百川學海》本張又新《煎茶水記》已附歐陽修二篇『記』及葉清臣《述煮茶泉品》。」

　　《水辨》此書強調，沏茶所汲取的水質之重要性，有優良的水質才能沏出好茶湯。《水辨》係合成三篇文章而成，論點一致，均認為山水最上，江水次之，井水最下，以此劃分水質為三等。當然，來自山泉的水質，受到污染較少，水質亦較佳。

[10] 《水辨》　（明）吳旦　明嘉靖壬寅竟陵本。

2、田藝蘅《煮泉小品》[11]（成書於 1554 年前後）

田藝蘅，字子藝，自號隱翁，錢塘人，著名學者田汝成之子。生平不詳，約生活在明嘉靖、隆慶和萬曆初期間內。《明史·文苑傳》卷 287（附見其父田汝成傳）載：「性放庭不羈，嗜酒任俠，以歲貢生為徽州訓導，罷歸。作詩有才調，為人所稱。」但其舉業優蹇，「七舉不遇」，遂放浪西湖，優遊山林。著有《大明同文集》、《田子藝集》、《留青日箚》等。

《煮泉小品》撰於嘉靖三十三年（1554），《四庫全書》存目。主要刊本有：①寶顏堂秘笈本②茶書全集本③說郛續本④說庫本。

《煮泉小品》係以水質為敘述中心，文章中敘及靈水異泉、江水和井水，依田藝蘅所見，靈水係指甘露、雪水和甘霖，田藝蘅認為甘露、雪水皆可烹煮團茶，但是，甘霖係雨水，不可食。玉泉指的是天然礦泉水，可用以烹煮團茶。而江水和井水皆屬下水，不宜烹煮食用。

3、徐獻忠《水品》[12]（成書於 1554 年前後）

徐獻忠，字伯臣，號長谷翁，華亭（今江蘇松江）人，嘉靖舉人，官奉化知縣。著書頗豐，卒年七十七。王世貞私諡曰貞憲。事見《明史》卷 287「文苑傳」（附見「文征明傳」）。著有《吳興掌故集》17 卷、《長穀集》15 卷、《樂府原》15 卷、《金石

[11] 《煮泉小品》　（明）田藝蘅　北京　中華書局　1991 年。
[12] 《水品》　（明）徐獻忠　台南　莊嚴文化　1995 年。

文》7 卷、《六朝聲偶》7 卷等。

　　《水品》、《四庫全書》存目。主要刊本有：①茶書全集本②說乳續本③夷門廣牘本。本書共約 6 千字，前後分別有田藝蘅序及蔣灼跋。

　　《水品》所記載涵蓋各地名泉、名池、名川、瀑布、谷水、江水、寺水、洞水、穴泉等水源，資料極為豐富。《水品》強調優良的水質，應具備一源、二清、三流、四甘、五寒、六品和七雜說等要件，一源即指山深必出佳泉水。二清即指人跡罕至的幽谷之泉，必清潤可食。三流即指源氣盛大則注液不窮。四甘即指泉品以甘為上。五寒即指泉水甘寒者多香。六品即指品嚐佳泉之評斷功夫。七雜說，是指為保持泉水水質，移泉需用常汲舊器無火氣變味者，更須有容量，外氣不干，才能保持原泉。

　　《水品》集各地泉水資料甚富，是其特色所在。

4、孫大綬《茶經水辨》[13]（成書於 1588 年前後）

　　孫大綬，字伯符，浙江淳安人，生平不詳。1588 年刻陸羽《茶經》，將《茶經水辨》、《茶經外集》一併輯刊其後。前有萬曆戊子（1588）王寅序，題「明・新都孫大綬校梓」。

　　主要刊本有《山居雜志》[14] 本。《茶經水辨》亦係合唐人張又新《煎茶水記》（部分）及宋人歐陽修《大明水記》、《浮槎山水記》三篇而成。似鈔自吳旦所輯《水辨》。

[13] 《茶經水辨》（明）孫大綬 收錄於《山居雜志》明萬曆間（1573-1620）　新安汪氏刊本。
[14] 《山居雜志》卷廿五　（明）汪世賢編　明萬曆間（1573~1620）新安汪氏刊本。

《茶經水辨》內容是記載如何分辨水質之好壞，綜合三篇水記而成。當然，對水源水質的見解，以山泉為上，江水次之，井水下之。

5、陳師《茶考》[15]（成書於 1593 年前後）

陳師，字思貞，錢塘（浙江杭縣）人。少時即飽讀經書，嘉靖間會試副榜，官至永昌知府。著有《覽古評語》、《禪寄筆談》[16]等。

該書刊本僅見茶書全集本。全書約 1300 字，分為五節，屬隨筆性質，內容包括辨真假茶，論茶品，論製茶，藏茶之宜等。其中所載：「杭俗烹茶，用細茗置茶甌，以沸湯點之，名為撮泡。北客多哂之，予亦不滿。一則味不盡出，一則泡一次而不用，亦費而可惜，殊失古人蟹眼，鷓鴣斑之意。」反映品茶方法的新舊交替。

6、張源《茶錄》[17]（成書於 1595 年前後）

張源，字伯淵，號樵海山人，包山（即洞庭西山，在今江蘇震澤縣）人。

刊本僅見茶書全集本。全書共約 1500 字，共分二十三則，即採茶、造茶、辨茶、藏茶、火候、湯辨、湯用老嫩、泡法、投茶、飲茶、香、色、味、點染失真、茶變不可用、品泉、井水不

15 《茶考》　（明）陳師　收錄於《茶書全集》明萬曆癸丑（1613）刊本。
16 《禪寄筆談》　（明）陳師撰　明萬曆癸已（21 年，1593）錢塘陳氏刊本。
17 《茶錄》（明）張源　收錄於《茶書全集》明萬曆癸丑（1513）刊本。

宜茶、貯水、茶具、茶盞、拭盞布、分茶盒、茶道。其內容簡潔扼要，含有自身體會之論，非抄襲古人之言論。

此書記載了採茶時分，以穀雨來臨前五日最佳，後五日次之，再五日又次之。造茶更需注意火候控制得宜，辨茶更需火烈香清，鍋寒神倦。藏茶需以微火烘乾，等冷卻後再貯藏茶罈中。烹茶要領以火候為先。湯有三大辨十五小辨，一曰形辨，二曰聲辨，三曰氣辨。湯須純熟，所以湯須五沸，茶奏三奈。泡茶之茶葉多寡宜酌，不可過中失正，茶重則味苦香沈，水勝則色香氣寡。投茶宜注意先後次序，毋失其宜。飲茶以客少為貴，茶客過多則喧鬧失去品茶真諦。泡茶宜注意色、香、味。茶自有真香，勿在水中加料，以免失去真茶味。茶葉如果貯藏失敗，將變質而無法食用。品泉要訣在於真源無味，真水無香。井水因寒水脾胃，不宜用來烹茶。保持水質新鮮甘醇，才能烹煮出好茶湯。主張用錫質茶具，不損茶之色香味，但忌諱使用銅製和鐵製的茶具，會損茶之真味。

7、許次紓《茶疏》[18]（成書於 1597 年前後）

許次紓（1549—1604），字然明，號南華，錢塘人。

本書《四庫提要》存目，主要刊本有：①萬曆丁未（1607 年）許世奇刊本②寶顏堂秘笈本③茶書全集本④居家必備本⑤欣賞編本；⑥廣百川學海本⑦說郛續本（不全）⑧今圖書集成本（不全）⑨古今說部叢書本⑩叢書集成（據寶顏堂秘笈本排印本。）

全書共約 4700 字，分為三十六則（《四庫提要》作 39 則，

[18] 《茶疏》　（明）許次紓　清順治丁亥（4 年）兩浙督學李際期刊本。

《鄭堂讀書記》作 30 則）。涉及範圍較廣，包括品第茶產，炒製收藏方法，烹茶用器、用水用火及飲茶宜忌等，提供不少重要的茶史資料。其中對長興茶之產製，記載詳細。亦反映『撮泡』新法已漸為接受之事實。

8、龍膺《蒙史》[19]（成書於 1612 年）

龍膺，字君禦，武陵（湖南常德）人，萬曆庚辰（1580）進士，官至南京太常寺卿，撰有《尤芝集》。此書撰於 1612 年，刊本僅有《茶書全集》本。前有萬曆壬子（1612）其門人朱之蕃的題辭。

全書約 6000 字，分上下二卷，上卷為『泉品述』，共輯錄各種泉品及故事 50 餘款，下卷為『茶品述』，輯錄 30 餘款有關茶飲的史料。

在《泉品述》中，強調醴泉，泉味甘如酒。所以，揚子江金山寺之中冷，夾石濘淵，被封為天下第一泉。慧山源出石穴，陸羽品為第二泉。同時，強調泉非石出者必不佳。

在《茶品述》中，特別強調早採者為茶，晚採者為茗。深山有名茶，烹茶需火候適宜。陸羽、盧仝、歐陽修、蘇東坡等名人，亦是嗜茶之士，強調烹煮需注意火候及沸騰程度，始有好茶湯。

[19]《蒙史》（明）龍膺　收錄於《茶書全集》　明萬曆癸丑（1613）刊本。

（三）專論茶與文學的茶書

1、吳旦《茶經外集》[20]（成書時間應在嘉靖年間）

吳旦，新安（今浙江淳安）人，生平不詳。

為吳旦在嘉靖壬寅刊《茶經》進附刻其後的詩集。 《茶經外集》分為唐、宋、『國朝』（明）三部分。其中唐人五首，分別為：陸羽《六羨歌》、皇甫曾《送羽採茶》、皇甫冉《送羽赴越》、僧皎然《尋陸羽不遇》、裴拾遺《西塔院》；宋人一首；王禹《觀陸羽茶井》；「國朝」三十四首。

《茶經外傳》是一本詩集，主要以茶為中心，而延伸至生活萬象，以西禪寺為背景，敘述造訪茶聖陸羽故居，思古幽情，於陸羽亭飲茶，藉以憑弔陸羽。

2、徐渭《茶經》[21]（成書於 1575 年前後）

徐渭（1521—1593），字文長，一字天池，晚號青藤。浙江山明（今紹興）人，諸生，天賦異稟，詩文書畫皆擅長。藏書數千卷，因家貧而變賣殆盡。卒年七十三。《明史》卷 288 有傳。撰有《路史分釋》、《筆之要旨》、《徐文長集》等。

《茶經》，見載《浙江採集遺書總錄·說家類》及《文選樓藏書記》，後者稱：「《茶經》一卷，《酒史》六卷，明徐渭著，刊本。是二書考經典故及名人韻事。」

[20] 《茶經外集》 （明）吳旦 明嘉靖壬寅刊本。
[21] 《茶經》 （明）徐渭 台北 成文出版社 1969 年。

《茶經》的內容，描敘的是明代文人的名人韻事，以茶事為中心點，並延伸描寫生活萬花筒。

3、孫大綬《茶經外集》[22]（成書於 1588 年前後）

孫大綬，字伯符，浙江淳安人，生平不詳。

主要刊本有《山居雜志》本。

《茶經外集》內容是以輯錄唐宋兩代的詠茶詩為主，茶詩圍繞陸羽、盧仝品茗意識而寫，亦有敘述僧寺烹茶品茗、鬥茶敘述及讚美茶井的水質等，為一本輯錄欣賞茶詩的茶書。

4、孫大綬《茶譜外集》[23]（成書於 1590 年前後）

係孫大綬輯並附于鄭恩校刊的陸羽《茶經》之後。鄭恩字允榮，普安（今福建福州）人，生平不詳。其校刊《茶經》時間估計是在離孫大綬校刊《茶經》不久。明汪士賢輯《山居雜志》其中有「茶譜外集」，汪士賢輯《山居雜志》係在明萬曆 21 年（1593），鄭校刊《茶經》亦即孫氏輯《茶譜外集》的時間，應在 1588—1593 年間。

主要刊本有①《山居雜誌》本②《文房奇書》本。該書共約 3000 字，內容為：吳正儀《茶賦》，黃魯直《煎茶賦》，蘇子瞻《煎茶歌》，劉禹錫《試茶歌》，蔡君謨《茶攏》、《採茶》、《造茶》、《試茶》及黃魯直《惠山泉》、《茶碾烹煎》、《雙

22 《茶經外集》　（明）孫大綬　明萬曆間（1573-1620）新安汪氏刊本。
23 《茶譜外集》（明）孫大綬　收錄於《山居雜誌》明萬曆間（1573-1619）新安汪氏刊本。

茶井》（應作「雙井茶」）等。

《茶譜外集》內容包含茶賦、煎茶賦、煎茶歌、試茶歌、茶攏、採茶、造茶、試茶、惠山泉、茶碾烹煎和雙井茶等詠茶詩，有茶賦、茶歌是該書最大特色所在。書中亦提及惠山泉和雙井茶，是非常重視烹茶的水質；茶碾烹煎是描寫烹茶用茶器如風爐、小鼎，同時敘述「魚眼」「蟹眼」的沸騰情形。

5、徐勃《蔡端明別記摘錄》[24]（成書於 1608 年之前）

徐勃，字帷起，又字興公，閩縣（福建閩縣）人。《明史》卷 286「文苑傳」鄭善夫傳附載：以布衣終，博聞名識，善草隸書。積書峰書舍至數萬卷。並仿《藝文略》、《經籍考》之例，編有《紅雨樓家藏書目》四卷。

此書從二十多種書上採錄宋代蔡襄及建茶事蹟，共 3500 字左右，屬研究蔡襄的資料匯本，具有一定的參考價值。

書中內容有茶癖一篇，敘述自陸羽開始，嗜茶在文人間蔚為一股風氣。盧仝亦曾寫詩道出，皇帝品茗需先嚐陽羨名茶。由此可知，嗜茶文人追求一嚐名茶的作風已形成。盛讚茶的精品是龍鳳團茶，歐陽修、蔡君謨、梅聖俞、蔡端明等文人，均因酷愛品茗，常有茶詩佳作出現，並有品茗心得。嗜茗風氣，連杭州名妓周韶都趨之若鶩，並喜好品奇茶，有茶詩佳作出現。由此可見，茶的魅力，銳不可擋。

[24] 《蔡端明別記摘錄》 （明）徐勃 收錄於《紅雨樓家藏書目》 台北 廣文書局 1969 年。

6、夏樹芳《茶董》²⁵二卷（成書於 1610 年前後）

夏樹芳，字茂卿，號冰蓮道人。江陰人，明代萬曆乙酉年（1585）舉人。隱居數十年，卒八十歲。生平撰有《消暍集》、《詞林》、《海鏡》、《女鏡》、《奇姓通譜》、《酒顛》等。

本書《四庫全書》存目，主要刊本有：①明刊本②古今說部叢書本。此書分上下二卷，實際字數只有 3000 字左右，摘錄關於茶的詩句和故事，以人名為經，共九十九則（其中鄭可簡一則，有目無文。）

《茶董》內容記載有輕身換骨等 96 則短文，其中，「一旗一槍」係謂茶之始生，而嫩者為之槍，浸大而開謂之旗。將「一旗一槍」的意思解釋詳盡。以「草木仙骨」來形容山泉的優質，山泉即是「石乳」，而石乳出壑嶺斷崖缺石之間，稱為草木仙骨。以「龍團鳳髓」來形容雀舌茶、紫雲茶的回甘甜美滋味。以「見鬼飲茶」敘述夏侯愷病逝，但奴僕卻見其坐床邊，並要找茶喝的典故，由於夏侯愷生前嗜茶，死後亦要飲茶，所以，茶奠和以茶陪葬，告慰死者之做法，其來有自。

7、陳繼儒《茶董補》²⁶（成書於 1612 年前後）

陳繼儒（1558—1639），字仲醇，號眉公，松江華亭人，諸生，與董其昌齊名。年甫二十九歲，即「取儒衣冠焚棄之，隱居昆山之陽」。閉門著作，擅詩文，兼能繪畫，博聞多識，著述頗富，卒八十二歲。

25 《茶董》 （明）夏樹芳 台南 莊嚴文化 1995 年。
26 《茶董補》 （明）陳繼儒 北京 中華書局 1985 年。

　　陳繼儒主要刊本有：①明刊本②海山仙館叢書本③叢書集成本（據海山仙館叢書本排印）。

　　全書共約 7000 字，分上下兩卷，上卷四十四則，其中補敘『嗜尚』的二十則，補敘『產值』的十則，補敘『製造』的八則，補敘『焙瀹』的六則。下卷均補敘詩文，海山仙館叢書本目錄共三十八篇。其中最後一篇『進新茶表』（宋丁謂）有目無文。

　　在上卷中，最駭世驚俗的記載是，陸鴻漸採越江茶烘焙，命令童僕看顧，但童僕打瞌睡，卻讓茶葉燒焦。陸鴻漸大怒，竟以鐵線綑綁童僕，活生生地投入火堆中洩恨。為茶殺人，為歷史上所罕見。

　　下卷以茶歌、茶詩、茶文為敘述主軸，以詠茶詩最引人入勝，茶山、茶塢、茶人、茶筍、茶籝、茶舍、茶灶、茶焙、茶鼎、茶甌、茶嶺均入詩，使人藉茶詩更了解其內涵。

8、馮時可《茶錄》[27]（成書於 1609 年前後）

　　馮時可，字敏卿，號元成，松江華亭人，隆慶五年（1571）進士。官至湖廣布政使參政。以著述甚富而名，撰有《左氏釋》、《左氏討》、《上池雜識》、《兩航雜錄》以及《超然樓》、《天池》、《石湖》、《皆可》、《繡霞》、《西征》、《北征》諸集。

　　該書撰於 1609 年前後，主要刊本為：①《說郛續》本②《古今圖書集成》本。兩者內容相同，但《古今圖書集成》本冠有『總敘』二字。該書全文共五條，約 500 餘字，主要記述各種名茶、

[27] 《茶錄》　（明）馮時可　清順治丁亥（4 年）兩浙督學李際期刊本。

陸羽著茶經、茶器、故事等，內容顯然蕪雜，有失條理，似非馮氏自編，可能是由他人雜纂而成。

（四）專論品茗環境和烹茶要訣的茶書

1、陸樹聲《茶寮記》[28]（成書於 1570 年前後）

陸樹聲（1509～1605），字與吉，別號平泉，無諍居士。華亭（今江蘇松江）人，卒年九十七，諡文定。《明史》卷 216 有『傳』載：「家世務農，樹聲少力田，暇即讀書，舉嘉靖二十年會試第一，歷官太常卿，常南京祭酒事，嚴敕學規，著條教以勵諸生。神宗初累拜禮部尚書。初，樹聲屢辭，朝命中外高其風節，遇要職，必首舉樹聲，唯恐其不至。張居正當國，以得樹聲為重用，後進禮先竭之，樹聲相對穆然，意若不甚接者，居正失望去。一日，以公事指政府見席稍偏，熟視不就坐，居正趣為正席，其介介如此。」樹聲其性恬退，通籍六十餘年，居官未及一紀。撰有《平泉題跋》、《汲古叢語》、《病榻寱言》、《耄餘雜識》、《長水日抄》、《陸學士雜著》、《陸文定公書》等。

《茶寮記》，全書共約 500 字。《四庫全書》存目。主要刊本有：①茶書全集本②寶顏堂秘笈本③夷門廣牘本④說郛續本⑤古今圖書集成本⑥叢書集成本（據夷門廣牘本影印）。

《茶寮記》內容特色除重視品茗環境外，以《煎茶七類》為敘述主軸，亦即一人品，指的是煎茶需其人與茶品相得。二品泉係以山水為上，江水次之，井水再次之。三烹點，指的是煎用活

28 《茶寮記》 （明）陸樹聲 北京 中華書局 1985 年。

火，候魚眼鱗起，投茗器中。四嘗茶，指的是茶入口先灌漱，須徐啜。等舌頭充滿茶湯的味道，就是真味。五茶候，指的是明窗曲几，舒適恬雅的品茗場所。六茶侶指的是志同道合的品茗好友。七茶勘，指的是喝茶提神或商議對策的最佳飲品。

2、徐渭《煎茶七類》[29]（成書於 1575 年前後）

　　《煎茶七類》，主要刊本有：①說郛續本②居家必備本③徐文長佚草本。

　　全書 250 字左右，分為人品、品泉、煎點、嘗茶、茶候（《徐文長佚草》本作「茶宜」）、茶侶、茶勘七則，與陸樹聲《茶寮記》中的「煎茶七類」相同。

　　《煎茶七類》係參照陸樹聲《茶寮記》中的「煎茶七類」，如出一轍。

3、高叔嗣《煎茶七類》[30]

　　高叔嗣，明祥符（今河南開封）人，字子業，嘉靖進士，歷吏部主事，累官湖廣按察使卒。少受知李夢陽，及官吏部，與三原馬理、武成王道以文相切磋。為詩清新婉約，有《蘇門集》。

　　主要刊本有：①重訂欣賞編本②水邊林下本。

　　《煎茶七類》係參照陸樹聲《茶寮記》中的「煎茶七類」，是延續陸氏的烹茶心得。

[29] 《煎茶七類》　（明）徐渭　清順治丁亥（4 年）兩浙督學李際期刊本。
[30] 《煎茶七類》　（明）高叔嗣　北京全國圖書館文獻縮微複製中心　2003 年。

4、佚名《品茶八要》[31]（成書於 1617 年前後）

明代華淑輯《閒情小品》中有《品茶八要》一卷，作者不詳。《閒情小品》為萬曆四十五年（1617）所刊之叢書，故《品茶八要》的成書時間應在 1617 年之前。

該書記載品茶的八頂要訣，一是水清，二是火候，三是瀹煮法，四是採茶，五是品茗人數，六是品茗環境，七是茶器，八是人品與茶品。

5、陳繼儒《茶話》[32]（成書於 1595 年前後）

陳繼儒（1558—1639），字仲醇，號眉公，松江華亭人，諸生，與董其昌齊名。年甫二十九歲，即「取儒衣冠焚棄之，隱居昆山之陽」。閉門著作，擅詩文，兼能繪畫，博聞多識，著述頗富，卒八十二歲。

本書刊本僅見茶書全集本。共 19 則，約 750 字。本書主要為有關茶的言論和故事，其中認為茶飲開創之功不在陸羽，而在吳王、晉人，宋徽宗《大觀茶論》不及《十六湯品》等觀點，在否定唐宋權威方面，是其他書中所未見之獨特看法。

本書強調採茶需注意擷取芽茶之菁華，貯藏茶葉必須注意乾燥，烹茶需注意潔淨的水質。茶湯若長期曝曬，將失去真味；但茶湯一直在陰暗處，茶湯顏色將變成暗灰，失去茶湯真本色。品茗更講究一人獨飲最能領悟喝茶的樂趣，二人飲茶會獲得樂趣，

[31] 《品茶八要》　佚名　收錄於《閒情小品》　台北　大通出版社　1974 年。

[32] 《茶話》　（明）陳繼儒　收錄於《茶書全集》　明萬曆癸丑（1613）刊本。

三人飲茶互得趣味，但七、八人茶飲只是純粹喝茶閒聊，打發時間，無法真正體會飲茶之真性情。

6、錢椿年《茶譜》[33]（成書於 1530 年前後）

錢椿年，字賓桂，人稱友蘭翁，江蘇常熟人。關於錢椿年及其《茶譜》，趙之履《茶譜續編·跋》云：「友蘭錢翁，好古博雅，性嗜茶。年逾大耋，猶精茶事。家居若藏若煎，鹹悟三昧，列以品類，匯次成譜，屬伯子奚川先生梓之。」

全書約 2000 餘字，內容側重於茶葉品評和煮茶用具方面。序言敘述茶有醒睡消酒、利大腸、化痰等功效。贊成物遂自然之性，反對團茶碾末，提出以葉茶烹飲。「茶譜」全書分 16 則，詳細介紹蒸青葉茶之烹點方法，獨創以葉茶烹飲。

清·錢謙益《絳雲樓書目》[34] 載目，題為『友蘭翁』著，不見其他書目。

（五）專論岕茶和紫砂壺的茶書

1、熊明遇《羅岕茶記》[35]（成書於 1608 年前後）

熊明遇，字良孺，江西進賢人。萬曆二十九年（1601）進士，知長興縣，四十三年（1615）擢兵科給事中，多所論劾，疏陳時

[33] 《茶譜》　（明）錢椿年　收錄於《絳雲樓書目》　台北　廣文出版社 1969 年。

[34] 《絳雲樓書目》卷二　（清）錢謙益　清道光三十年（1850）南海汪氏刊本。

[35] 《羅岕茶記》　（明）熊明遇　北京　國家圖書館古籍文獻叢刊　2003 年。

弊，言極危切。坐東林事，再謫再起，累官至兵部尚書致仕。《明史》卷 257 有傳。

主要刊本有：①說郛續本②古今圖書集成本 [36]。該書全文僅約 500 字，分為七節，專述岕茶的生產環境，茶品的鑑別，藏茶、烹茶之法等。

《羅岕茶記》內容記載產茶的地方，山的夕陽勝過於朝陽，所以，茶葉品質佳。而岕茶產地位處高山，盡受風露清虛之氣，而成為名茶。採茶時分在雨前最佳，夏前六七日，以雀舌狀芽茶最佳，但不易採摘。貯藏茶葉以乾燥恆溫最適宜，忌諱濕冷受潮及置放於香精。烹茶功夫，在無山泉水時，以天水（即雪水）為上品，儲水需用小石子置放於水瓮底，有助清澈。茶湯不宜顏色過濃、味道過重、茶香太重，皆非上等之好茶。推崇虎丘茶，茶湯顏色白而香，像似嬰兒肉，是茶中之精品。

2、聞龍《茶箋》[37]（成書於 1630 年前後）

聞龍，字隱鱗，一字仲連，晚號飛遁翁，浙江四明人。善詩，崇禎時舉賢良方正，堅辭不就，享年八十一，事蹟見《鄞縣誌》及《寧波府志》。

《茶箋》撰於 1630 年前後，主要刊本有：①《說郛續》本；②《古今圖書集成》本。全書無序跋，約 1000 多字，分為十則，主要內容為茶之炒制，收藏諸法。

[36] 《古今圖書集成》　（清）蔣廷錫等奉敕編　石印本。
[37] 《茶箋》　（明）聞龍　收錄於《說郛續》本　續集卷 37　清順治 3 年刊本。

此書內容強調，茶初摘時，須剔除枝梗老葉，只取嫩葉。諸多名茶都是用炒茶法，只有羅岕茶適合蒸焙。強調吳人重視岕茶，疼惜如命。山泉水甘醇，適宜泡茶。茶具洗滌後，自然晾乾為宜。擦拭巾只能擦茶具外表，不能擦拭內部，以免泡茶時傷了茶味，同時，強調茶葉多焙一次，則香味減一次。所以，保持茶真味是一門學問。

3、周高起《陽羨茗壺系》[38]（成書於 1640 年前後）

周高起，字伯高，江陰（今屬江蘇）人。康熙《江陰縣誌》載，周高起「穎敏，尤好積書……工為故辭，早歲補諸生，列名第一。……纂修縣誌，又著書讀志，行於世。乙酉（1654）閏六月，城變突作，避地由裏山。值大兵勒重，篋中惟圖書翰墨。無以勒者，肆加箠掠，高起亦抗聲訶之，遂遇害」。

主要刊本有（1）檀幾叢書本（2）江陰叢書本（3）翠琅玕叢書本（4）粟香室叢書本（5）常州先哲遺書本（6）藝術叢書本（7）芋園叢書本。

該書一卷，除序言外，分為創始、正始、大家、名家、雅流、神品、別派，以品系人，列製壺家及其風格品鑒，並論及泥品和品茗用壺之宜。是研究宜興紫砂茶具的重要著作。

此書內容記載紫砂茶壺以供春、時朋為製壺名家，並一脈傳承製壺技藝。製壺之嫩泥來自越莊山，並有石黃泥、天青泥、老泥、白泥等品種，皆是製造紫砂壺的材料。壺供真茶外，尚可供書房擺設欣賞之用。並提到茶洗，其狀如扁壺，中加一盎鬲，以

[38]《陽羨茗壺系》　（明）周高起　北京　燕山出版社　1993 年。

便過水漉沙。同時有《過吳迪美、朱萼堂看壺歌兼呈貳公》、林茂之《陶寶尚像歌為馮本卿金吾作》、俞仲茅《贈馮本卿都護陶寶尚像歌》等茶文，分別敘述名壺仰真茶、造壺技藝和茗戰，來歌詠紫砂壺之工藝精湛。

4、周高起《洞山岕茶系》[39]（成書於 1640 年前後撰）

此書主要刊本有：①《檀幾叢書》本②《翠琅玕館叢書》本③《粟香室叢書》本④《常州先哲遺書》本。南京圖書館有盧抱經精鈔本，書名作《洞山岕茶品》。

此書共約 1500 多字，專論岕茶的歷史，產地、品類、採焙、鑒偽、烹飲等，其中品類分為第一、二、三品及不入品，對一、二品岕茶的特色論述尤為體察入微，細膩切實。

二、失傳的茶書

明代失傳的茶書，大多已亡佚，只見書目，未見其書，無法得知其書內容。只有極少數的失傳茶書在其他刊本有簡略的文字記載，但也是輯佚本，無法全窺其書內容，殊為可惜。

1、譚宣《茶馬志》（成書於 1442 年前後）

譚宜，四川蓬溪人，宣德七年（1432）舉人，河源縣知縣，《蓬溪縣誌》有傳。

該書見《千頃堂書目》載目，但原書已亡佚。

[39] 《洞山岕茶系》（明）周高起　北京　中國古代陶瓷文獻輯錄出版社　2003 年。

2、顧元慶《茶譜》（成書於 1514 前後）

顧元慶，字大有，號大石山人，長洲（江蘇吳縣）。所刻《明朝四十家小說》中有八種為自作，《茶譜》為其中之一。

3、陳講《茶馬志》（成書於 1524 前後）

陳講，字子學，四川遂寧人。明正德十六年（1521）進士，官至山東提學副使。

《千頃堂書目・典故類》和《四庫全書總目・政書類》存目。「四庫提要」載：「此書乃其嘉靖三年（1524），以御史巡視陝西馬政時所作。凡茶馬一卷，為目九，紀以茶易番馬之制。鹽馬一卷，為目七，紀納馬中鹽之制。牧馬一卷，為目八，紀各寺苑監畜牧之制。點馬一卷，為目三，紀行太僕寺各軍衛稽核馬匹之制。擒敘原委頗詳。」

由現存資料可知，該書為馬政之志，然名以『茶馬』，所以「以茶易番馬」是該書重心所在。

4、朱佑檳《茶譜》（成書於 1529 前後）

朱佑檳係明憲宗朱見深之第六子，號涵素道人。《明史》卷119『傳』載：「益端王佑檳，憲宗第六子，弘治八年（1495）之藩建昌故荊邸也。性儉約，巾服浣至再，日一素食，好書史，愛民重士，無所侵擾。嘉靖十八年（1539 年）薨。」

《叢書目錄拾遺》載目，此書為《清媚合譜》之一部分（其中《香譜》四卷，《茶譜》十二卷），題作「明・河南益王涵素

道人編」，有注曰：「採輯論茶之作，是書可謂富矣。」，由此可知為輯錄前人之作。

5、趙之履《茶譜續編》（成書於 1535 前後）

趙之履，生平不詳，《茶譜續編》『跋』言：「友蘭錢翁……匯次成譜，屬伯子奚川先生梓行之，之履閱而歎曰：夫人珍是物與味，必重其籍而飾之。若夫蘭翁是編，亦一時好事之傳，為當世之所共賞者。其籍而飾之之功，固可取也，古有鬥美林豪，著經傳世，翁其興起而入室者哉。之履家藏有王舍人孟端筆爐新詠故事及昭代名公諸作，凡品類若干，會悉翁譜意，翁見而珍之，屬附輯卷後為續編。之履性猶癖茶，是舉也，不亦為翁一時好事之少助乎也」。

由此可知，趙之履與錢椿年兩人友好，且都是好茶之士，因趙氏家藏「王舍人孟端竹爐新詠故事及昭代名公諸作」，與錢氏《茶譜》甚合，故由錢椿年促成此書，並附于錢氏《茶譜》之後。但原書似已亡佚。

6、佚名《泉評茶辨》（成書於 1545 年前後）

《天一閣藏書目錄》載目，抄本一冊，無作者姓名。因天一閣藏書收聚於明嘉靖中，故推測此書最晚撰於嘉靖中，即 1545 年前後。原書已亡佚。

7、朱曰藩、盛時泰《茶事匯輯》（成書於 1550 年前後）

朱曰藩，字子價，號射陂，寶應人。嘉靖甲辰（1544）進士，累官九江知府，撰有《山帶閣集》。盛時泰，字仲交，號雲浦，金陵人，嘉靖貢生，才氣橫溢，善畫水墨竹石，多藏書，工書畫，撰有《蒼潤軒碑跋》、《牛首山志》、《城山堂集》等。

徐𤊹《紅雨樓家藏書目》、《千頃堂書目食貨類》載目。

該書一名《茶藪》，約撰於 1550 年前後，徐氏《家藏書目》謂其抄本。但原書似已亡佚。

8、胡彥《茶馬類考》（成書於 1550 年前後）

胡彥，沔陽人，嘉靖辛醜（1541）進士。《四庫全書》存目，並記：「（彥）官巡察茶馬御史，因歷考典故及時事利弊，作為此書。明制，茶馬御史兼理寧夏鹽務，故第三卷并記鹽政雲。」原書似已亡佚。

9、程榮《茶譜》（成書於 1592 年前後）

程榮，字伯仁，歙縣人，編有《山房清賞》28 卷，《茶譜》為其中之一。《四庫全書》存目，《四庫提要》評曰：「是編列《南方草木狀》至《禽蟲述》凡十五種，多農圃家言。

中惟《茶譜》一種為榮所自著，采摭簡漏，亦罕所考據」。但該書似已亡佚。

１０、胡文煥《茶集》（成書於 1593 年前後）

胡文煥，字德甫，一號抱琴居士，錢塘人。于萬曆、天啟年間構文會堂藏書，設肆流通古籍。撰有《文會堂琴譜》、《古器具名》、《古器總說》、《名物法言》等。編輯《格致叢書》。

《四庫全書》存目以為是『萬曆大啟間坊賈射利之本』，『琴譜』刻於萬曆丙申（1596）。」並據此估計，《茶集》亦撰於 1596 年前後。

查閱明萬曆三十一年刊本《格致叢書》[40]目錄，其中並無《茶集》一書。原書似已亡佚。

１１、程國賓《茶錄》（成書於 1600 年前後）

程國賓，生平不詳。該書約撰於 1600 年前後。《澹生堂藏書目·閒適類》存目。有《百名家書》本。原書已亡佚。

１２、佚名《茶品要論》（成書於 1604 年前後）

明代祁承《澹生堂藏書目·閒適類》載目，未載作者姓名。祁氏為萬曆甲辰（1604）進士，該書撰寫時間似在此間。

原書已亡佚，內容不詳１３、佚名《茶品集錄》（成書於 1604 年前後）此書見於《澹生堂藏書目·閒適類》，未載作者姓名，撰寫時間應與《茶品要論》不遠。原書似已亡佚。

[40] 《格致叢書》　（明）胡文煥編　明萬曆卅一年（1603）錢塘胡氏刊本。

１４、徐勃《茗譚》（成書於 1613 年）

此書刊本只有《茶書全集》本，題作《茗譚》，不分卷，但『全集』總目及《八千卷樓書目》均作《茶譚》，而徐氏「家藏書目」作《茗譚》一卷。故原書名當作《茗譚》。

全書共約 1600 字，記述有關茶的詩文、故事、茶與水的品第，其重點在於談論茶飲的清雅趣味。該書似已亡佚，目前為輯佚本。

１５、程伯二《品茶要錄補》（成書於 1615 年前後）

程伯二字幼輿，江蘇丹陽人。事蹟不詳。

《千頃堂書目‧食貨類》存目，有《程氏叢刻》本，該本有明萬曆四十三年（1615 年）刊本，故成書時間應為 1615 年。全書共 1 萬多字，輯集多種文獻中的茶事，逐條冠名排列，體例內容均如《茶董》等。其人又全文收錄張又新《煎茶水記》和歐陽修《大明水記》。原書似已亡佚。

１６、何彬然《茶約》（成書於 1619 年）

何彬然，字文長，一字寧野，蘄水人。該書《四庫全書》存目，此外未見各家藏書目錄。

《四庫全書總目提要》載：「是書成于萬曆已未（1619）年，略仿陸羽《茶經》之例，分種法，審候、採擷、就制、收貯、擇水、候湯、器具、釃飲九則。後又附茶九難一則。」，原書似已亡佚。

１７、陳克勤《茗林》（成書於 1630 年之前）

陳克勤，生平事蹟不詳。此書約撰於 1630 年以前，徐勃「家藏書目」和《千頃堂書目》載目。原書似已亡佚。

１８、郭三辰《茶莢》（成書於 1630 年之前）

郭三辰，事蹟不詳。該書約撰於 1630 年以前，徐勃「家藏書目」載目。

１９、黃龍德《茶說》（成書於 1630 年之前）

黃龍德，事蹟不詳。此書撰於 1630 年以前，徐勃「家藏書目」載目。原書似已亡佚。

２０、萬邦甯《茗史》（成書於 1630 年前後）

萬邦寧，字惟鹹，自號須頭陀。奉節人，天啟壬戌（1622）進士。

此書約撰於 1630 年前後。《四庫全書總目提要》載：「是書不載造選煎試諸法，惟雜采古今茗事，多從類書撮錄而成，未為博奧。」原書似已亡佚。

２１、黃欽《茶經》（成書於 1630 年前後）

黃欽，字子安，江西新城人。少與黃端伯交，隱居福山蕭曲峰，工書法，善鼓琴。自製蕭曲茶，甚佳。撰有《五經說》、《六史論》等。事蹟見《建昌府志‧隱逸傳》。《江西通志‧藝文略》著錄，未見刊本。原書似已亡佚。

２２、高元口《茶乘》（成書於 1630 年前後）

高元口，事蹟不詳。全書分為六卷，約 1700 字左右，卷一為茶原、茶產、藝法、採法、藏法、煮法、品水、擇器、滌器、茶宜、茶禁、茶效、茶具等；卷二為志林，雜記，茶之故事；卷三至卷五載茶的詩賦；卷六是銘、頌、贊、論、書、表、序、記、傳、述說。末附『茶乘』拾遺上下二篇，約 4000 字。

該書徐勃「家藏書目」及《千頃堂書目》載目。原書似已亡佚，目前為輯佚本。

２３、王啟茂《茶鐺三昧》（成書於 1640 年前後）

王啟茂，字無根，湖北石首人。崇禎末，以明經薦，不就。此書《湖北通志・藝文志・譜錄類》載目，書未見。原書似已亡佚。

２４、馮可賓《岕茶箋》（1642 年前後撰）

馮可賓，字正卿，山東益都人。明天啟壬戌（1622 年）進士，官湖州司班，明亡後隱居顧就不仕。

馮可賓曾編刊《廣百川學海》[41] 叢書，《岕茶箋》係其中之一，明末在湖州任官，而且岕茶又產於湖州，所以，可以推論《岕茶箋》可能撰於明末，大約在 1642 年前後。

此書約 1000 字，共分為序岕名、論採茶、論蒸茶、論焙茶、論藏茶，辨真贗、論烹點、品泉水、論茶具、茶宜、禁忌等十一則。原書似已亡佚，目前為輯佚本。

[41] 《廣百川學海》癸集《岕茶箋》（明）馮可賓　台北　新興書局　1970 年。

２５、徐彥登《歷朝茶馬奏議》（成書於 1643 年之前）

徐彥登，生平事蹟不詳。《千頃堂書目》及《明史·藝文志》存目，書未見，原書已亡佚。

２６、鄧志謨《茶酒爭奇》（成書於 1643 年前後）

鄧志謨，生平事蹟不詳，北京圖書館有明刊本，共約 3200 字。卷一為作者以擬人手法所撰茶與酒的論辨，類似于敦煌變文《茶酒論》；卷二輯集有關茶酒的詩文。原書似已亡佚，該書目前為輯佚本。

明代茶書著作包羅萬象，蘊藏豐富的茶文化與茶知識。而明代為茶葉立說者，上有皇族，下有平民布衣，包含社會諸多行業階層，這是一大特色。而編撰茶書最多的是平民布衣，是一群酷愛茶，熟悉採製，精攻品飲，又善文能詩的文化人；其中，甚至不乏博學多才，不從仕途的騷人墨客，專心於茶著作，才有茶書問世。

明代茶書產量居歷代之冠，而令人好奇的現象是，茶書編撰者絕大多數是江浙一帶的人，如田藝衡、許次紓等人。足以說明江浙一帶在明代植茶飲茶已相當普及，名茶紛紛崛起，茶葉經濟發達，已成為茶業、茶事的重鎮，更是文人專心撰寫茶書的原動力。

結 論

明代飲食文化，以茶文化最為燦爛絢麗，在中國茶文化史上締造輝煌的紀錄。茶在唐宋時期以團形茶餅為主，但到了明代，朱元璋為體恤茶農辛苦，下詔廢除團餅貢茶，提倡散茶，直接沖泡的淪泡法，取代唐宋以來的點茶法和煮茶法，明代為保持茶葉的新鮮，發明炒青茶工法，由於貯藏得宜，使各地名茶紛紛崛起，甚至成為貢茶，創造中國茶文化的新紀元。

為有效掌握全國的茶葉生產和課稅，茶政對明代政權運作極為重要。明代的茶政有榷茶和茶馬茶馬互市等特定內容，涉及政治、軍事、經濟、文化等，在茶葉經濟史上扮演頗為重要之政策。

為有效控制西疆少數民族，繼元朝之後，明代正式將西藏納入版圖，對內地與邊疆地區的貿易，實施嚴格的監控，延續唐宋以降的茶馬政策，「茶馬司」乃應運而生，「茶馬司」同時扮演監視西疆少數民族一舉一動的國防前哨功能，並扛起茶馬貿易的樞紐重鎮。

明代茶文化藝術亦達登峰造極的境界，明代茶具呈現五花八門，不只實用，更是玩味十足。明代中期以後，茶壺開始著重紫砂壺，因為紫砂壺泡茶，不吸茶香，不損茶色。所以，紫砂壺被視為壺中極品。《長物志》載：「茶壺以砂者為上，蓋既不奪香，又無熱湯氣。」，宜興紫砂壺在明代始有名氣，而蔚為風氣。

而小茶壺的問世，更是明代製壺家的傑作；因為，明代茶具推崇瓷色尚白，器形貴小。瓷壺和紫砂壺成為明代茶具兩大主流。

「以茶入畫」是明代文人在茶文化藝術中的另一傑作，明代茶畫以吳門四家為代表人物，作品大皆以茶事活動為題材。由於明代文人雅士樂於追求品茗的意境，所以，在茶畫中留下珍貴的茶事活動實況，也是中國茶文化的圖譜，給後人留下寶貴的茶文化資產。

明代文人非常講究品茗環境的幽靜清新，亦即品茶時的「意境」，從茶湯的色、香、味、形中獲得意境美和快樂，並使人萌生幻想力和聯想力，發揮想像空間，彷彿置身於世外桃源，達到天人合一的忘我境界。「茶寮」也是明代文人在茶文化中的造型藝術創作，不只是品茗的場所，也是視覺感官的造型藝術創作。

茶在明代禮俗文化中，諸如婚姻、祭祀和喪葬，都扮演舉足輕重的角色。明人認為茶樹不可移栽，移栽必死，以茶代雁取其矢志不移之性；因婚禮需求，用雁的數量迅速增大，雁不易獲得。茶有其長處而避其短，是代替雁的最佳選擇。因此明代，不僅男方聘禮用茶，連女方的回禮亦選用茶，以致民間把聘禮稱為「茶禮」、「下茶」和「受茶」，茶即介入婚禮的過程，成為民間的普遍適用風俗。

中國古代，以茶祭祀神靈和祖先，有文字記載的可以追溯到魏晉南北朝時期。

祭拜神明和祖先，在明代已成為慣例，明皇室以焚茶來祭祀列祖列宗。明代安徽黃山一帶，民間至今仍有在香案上，供奉一把茶壺的習俗，係為紀念明代一位徽州知府進京為民請諫而設

立，流傳至今，以彰其德。明代亦有以茶作為死者的陪葬物，明人有視死如視生的觀念，親人往生後，在陰間仍享有與陽間一樣的生活水準。所以，以茶作為陪葬物，是對亡故者的一份尊敬。

明代，祭祀神靈和祖先的供品，必有茶葉。以茶祭祀主要是以茶為媒介，建立人與神靈的聯繫，凡人孝敬神靈，祈求神靈保佑凡人。

茶文學在明代茶文化中的地位，可說是一顆閃閃發亮的明珠。茶對明代文人，不僅是生津解渴的飲料，同時也是觸發文學靈感的泉源。由於明初文字獄之箝制，文人批評朝政得失，動輒得咎，重者處斬，罪誅九族，輕者貶官流放，客死他鄉；自從朱權提倡茶道後，文人找到心靈的出口和精神的寄託，紛紛投入茶事活動，提昇飲茶的文化品位，品茗成為一種藝術享受，亦是淨化心靈的酵素，更是萌生文學作品的誘因。

茶之飲用，反映明代現實社會生活的寫照，成為文學藝術構思源泉，於是有關茶的文學創作如泉湧般地出現，滋潤了茶文化的內容，亦擴大茶文化的影響力，「以茶入詩」、「以茶入文」是最常見的茶文學作品。

明代茶文化內容有關的文學藝術形式中，以茶詩最發達，成就亦最多，明代以茶為題材的詩歌，屢見不鮮，亦是茶文化的直接產物。明代茶文，不但寄托著作家借茶來抒發其內心深處的感觸，亦記錄當時茶事活動的許多具體事物和現象，藉由筆鋒的潤飾，使明代茶事由散文得以呈現，在文學寶庫中增添膾炙人口的作品。

　　明代茶書的創作出版數量達六十多部，是茶書產量極為豐富的朝代，有水品著作，如田藝衡《煮泉小品》和徐獻忠《水品》。亦有茶具著作，如周高起《陽羨茗壺系》，肯定飲茶淪泡法變革的功績，亦是明代文人鍾情於紫砂泥壺的原因所在。明代茶書總結前人的茶學著作，為明代圖書刻印事業打下厚實的基礎。喻政匯編《茶書全集》，於萬曆四十年（1632）在福州刊刻問世，是中國茶文化史上的浩大工程，也是萬曆四十年以前茶文獻成果空前規模的創舉。

　　筆者在撰寫本論文期間，多方蒐集資料，並到台北故宮博物院和中央研究院傅斯年圖書館查閱有關館藏明代茶畫、茶書及原典古籍，仔細看閱，且數度到台北國家圖書館參閱四庫全書、明代地方志書和筆記小說等資料；並曾赴台北市文山地區產茶區實際瞭解採茶、製茶、烘焙等過程，亦曾到台北縣鶯歌鎮實地操作茶具拉胚及蒐集茶具製作過程資料，盼能對撰寫論文有所助益。惟因本身所學有限，腹笥甚窘，疏漏難勉，有未盡完善之處，期盼各界學者賢達不吝指正。

參考書目

一、原典古籍

1. 《廣雅》　（魏）張揖撰　台北　世界出版社　1986 年。

2. 《茶經》　（唐）陸羽　明嘉靖壬寅（21 年，1542）　新安吳旦刊本。

3. 《因話錄》　（唐）趙璘　台北　藝文印書館　1970 年。

4. 《因話錄》　（唐）趙璋　北京　中華書局　1985 年。

5. 《封氏聞見記》　（唐）封演　北京　中華書局　1985 年。

6. 《封氏聞見記校注》　（唐）封演　北京　中華書局　2005 年 11 月。

7. 《欒城詩選》　（宋）蘇轍　清康熙三十二年（1693）陳氏師簡堂原刊本。

8. 《太平廣記》　（宋）李日方　台北　藝文印書館　1970 年。

9. 《苕溪漁隱叢話》　（宋）胡仔　台北　世界出版社　1976 年。

10. 《蘇軾詩集》　（宋）蘇軾　台北　學海出版社　1985 年。

11. 《花經》　（宋）張翊　台北　新文豐出版社　1989 年。

12. 《龜巢稿》　（元）謝應芳　台北　商務印書館　1981 年。

13. 《吾炙集》　（明）錢謙益　清光緒二十八年鉛印本。

14. 《紹興府志》　（明）張元忭　明萬曆十五年刊本。

15. 《山東通志》　（明）陸釴等纂修　明嘉靖癸巳（12 年，1533）刊本。

16. 《苑洛集》　（明）韓邦奇　明嘉靖 31 年（1552）刊本。

17. 《雙槐歲鈔》　（明）黃瑜　明嘉靖己未（38 年，1559）吳郡陸延枝刊本。

18. 《吳興掌故集》（明）徐獻忠　明嘉靖庚申（39 年，1560）湖州原刊本。

19. 《光州詩選》　（明）高應冕　明隆慶四年（1570）刊本。

20. 《徐迪功集》　（明）徐禎卿撰　明隆慶四年（1570）刊本。

21. 《煮泉小品》　（明）田藝衡　明萬曆間（1573-1620）繡水沈氏尚百齋刊本。

22. 《考槃餘事》　（明）屠隆　明萬曆間（1573-1620）繡水沈氏尚百齋刊本。

23. 《遵生八箋》　（明）高濂　明萬曆間（1573-1620）建邑書林熊氏種德堂刊本。

24. 《五雜俎》　（明）謝肇淛　明萬曆間（1573-1620）刊本。

25. 《山居雜誌》　（明）汪世賢編　明萬曆間（1573~1620）新安汪氏刊本。

26. 《香奩詩》　（明）周履靖　明萬曆間（1573-1620）梅墟周氏刊巾刊本。

27. 《茶經外集》（明）孫大綬　明萬曆間（1573-1620）新安汪氏刊本。

28. 《十嶽山人詩集》　（明）王寅撰　明萬曆乙酉（13 年，1585）歙縣王氏原刊本。

29. 《禪寄筆談》　（明）陳師撰　明萬曆癸巳（21 年，1593）錢塘陳氏刊本。

30. 《弗告堂集》　（明）于若瀛撰　明萬曆癸卯（31 年，1603）原刊本。

31.《格致叢書》　（明）胡文煥編　明萬曆卅一年（1603）錢塘胡氏刊本。

32.《餘冬序錄摘內外篇》　（明）何孟春　明萬曆甲辰（32 年，1604）王象乾刊楊太史別集本。

33.《茶疏》　（明）許次紓　明萬曆丁未（1607）許世奇刊本。

34.《茶書全集》　（明）喻政　明萬曆癸丑（1613）刊本。

35.《徐文長逸稿》　（明）徐渭　明天啟癸亥（3 年，1623）山陰張維城刊本。

36.《茶錄》　（明）程用賓　明萬曆甲辰（1640）刊本。

37.《崇安縣志》　（明）劉靖　清雍正十一年（1733）刻本。

38.《七修類稿》　（明）郎瑛　清乾隆四十年（1775）周棨刊本。

39.《茶疏》　（明）許次紓　清乾隆四十年（1775）周棨刊本。

40.《青藤書屋文集》　（明）徐渭　清道光二十六年（1846）刊本。

41.《天目遊記》　（明）黃汝亨　上海　文明書局　1922 年。

42.《天池記》　（明）彭兆蓀撰　上海　中華書局　1924 年。

43.《茶箋》《美術叢書》　（明）屠龍　上海　神州國光社排印本　民國十七年（1928）。

44.《茶經》　（明）張謙德　上海　神州國光社　1928 年。

45.《景德鎮陶錄》　（清）藍浦撰　上海神州國光社排印版　民國十七年（1928）。

46.《蘭庭集》　（明）謝晉　上海商務印書館　景印文淵閣本（1934 - 1935）。

47.《瑯嬛文集》　（明）張岱　上海　上海雜詩　1935 年。

48.《袁中郎詩集》　（明）袁宏道　上海　中國圖書館出版　1935 年。

49.《茗齋詩餘》　（明）彭孫貽　台北　台灣商務印書館　1937 年。

50.《帝京景物略》　（明）劉侗、（明）于奕正著　上海古典文學出版社 1957 年。

51.《大明會典》　（明）李東陽撰　台北　東南書報社　1963 年。

52.《長物志》　（明）文震亨　台北　藝文印書館　1965 年。

53.《考槃餘事》　（明）屠隆　台北　藝文印書館　1965 年。

54.《袁中郎全集》　（明）袁宏道　台北　文星書店　1965 年 1 月。

55.《明太祖實錄》　（明）李景隆等撰　台北　中央研究院歷史語言研究所　1966 年。

56.《明世宗實錄》　（明）張居正撰　台北　中央研究院歷史語言研究所　1966 年。

57.《長物志》　（明）文震亨　台北　台灣商務印書館　1966 年。

58.《廣陽雜記》　（明）劉獻廷　台北　藝文印書館　1967 年。

59.《明會典》　（明）申時行　台北　台灣商務印書館　1968 年 3 月。

60.《天目遊記》　（明）黃汝亨　台北　藝文印書館　1969 年 4 月。

61.《茶經》　（明）徐渭　台北　成文出版社　1969 年。

62.《岕茶箋》　（明）馮可貴　台北　新興書局　1970 年。

63.《廣百川學海》　（明）高濂（明）馮司賓（明）陳太史　台北　新興書局影印本　1970 年初版。

64.《明毅宗皇帝實錄》（明）不詳　台北　台灣銀行經濟研究室　1971 年。

65.《恬致堂集》　（明）李日華　台北　國立中央圖書館　1971 年。

56.《許然明先生茶疏》　（明）許次紓　台北　藝文印書館　1971 年。

67.《仿體詩》　（明）王船山　台北　自由出版社　1972 年。

68. 《事物紺珠》 （明）黃一正 台北 鼎文書局 1975 年。

69. 《臨海縣志》 （明）張寅 台北 成文出版社 1975 年。

70. 《龜巢稿》 （明）謝應芳 台北 台灣商務印書館 1975 年。

71. 《弇州山人四部稿》 （明）王世貞 台北 偉文出版社 1976 年 6 月。

72. 《袁中郎全集》 （明）袁宏道 台北 偉文出版社 1976 年。

73. 《茶寮記》 （明）陸樹聲 鼎文書局 1977 年。

74. 《茶疏》 （明）許次紓 鼎文書局 1977 年。

75. 《紫桃軒雜綴》 （明）李日華 台北 國立故宮博物院 1997 年。

76. 《六研齋二筆》 （明）李日華 台北 國立故宮博物院 1997 年。

77. 《全唐詩稿本》 （明）錢謙益 台北 聯經出版公司 1979 年。

78. 《大學衍義補》 （明）丘濬 日本東京 中文出版社 1979 年 1 月。

79. 《徐霞客遊記》 （明）徐弘祖 上海 上海古籍出版社 1980 年。

80. 《洞山岕茶系》 （明）周高起 台北 藝文印書館 1981 年。

81. 《震川先生集》 （明）歸有光 上海 上海古籍出版社 1981 年 9 月。

82. 《湯顯祖詩文集》 （明）湯顯祖 上海 上海古籍出版社 1982 年。

83. 《滇略》 （明）謝肇淛 台北 商務印書館 1983 年。

84. 《明實錄》 （明）董倫等修 中央研究院歷史語言研究所再版 1984 年。

85. 《明仁宗實錄》 （明）楊士奇等撰 台北 中央研究院歷史語言研究所 1984 年。

86.《牡丹亭》　（明）湯顯祖　台北　漢京文化　1984 年。

87.《藝林伐山》　（明）楊慎　北京　中華書局　1985 年。

88.《閩中海錯疏》　（明）屠本畯　台北　新文豐出版社　1985 年。

89.《餘冬序錄摘抄內外篇》　（明）何孟春　台北　新文豐出版社　1985 年。

90.《茶疏》　（明）許次紓　台北　新文豐　1985 年。

91.《茶錄》　（明）蔡襄　北京　中華書局　1985 年。

92.《囂采館清課》　（明）費元祿　台北　新文豐出版公司　1985 年。

93.《茶董補》　（明）陳繼儒　北京　中華書局　1985 年。

94.《茶寮記》　（明）陸樹聲　北京　中華書局　1985 年。

95.《酌中志》　（明）劉若愚　北京　中華書局　1985 年。

96.《吳興掌故集》　（明）徐獻忠　北京　文物出版社　1986 年。

97.《牡丹亭》　（明）湯顯祖　台北　里仁書局　1986 年。

98.《文徵明集》　（明）文徵明　上海　上海古籍出版社　1987 年。

99.《文徵明》　（明）文徵明　上海　上海古籍出版社　1987 年。

100.《匏翁家藏集》　（明）吳寬　台北　世界出版社　1988 年。

101.《徽州府志》　（明）何東序　北京　書目文獻出版社　1988 年。

102.《梅花草堂》　（明）張大復　台北　新興書局　1988 年。

103.《遵生八箋》　（明）高濂　四川　巴蜀書社　1988 年。

104.《明會典》　（明）李東陽等撰　北京　中華書局　1989 年。

105.《袁中郎全集》　（明）袁宏道　台北　世界出版社　1990 年。

106.《西遊記》　（明）吳承恩　台北　聯經出版公司　1990 年。

107.《天中記》　（明）陳耀明　上海　上海古籍出版社　1991 年。

108. 《煮泉小品》　（明）田藝蘅　北京　中華書局　1991 年。

109. 《隱秀軒集》　（明）鍾惺　上海　上海古籍出版社　1992 年

110. 《國朝典匯》　（明）徐學聚　北京　北京大學出版社　1993 年。

111. 《陽羨茗壺系》（明）周高起撰　北京　北京燕山出版社　1993 年。

112. 《雁山志》　（明）朱諫撰　台北　宗青圖書出版公司　1994 年。

113. 《酌中志》　（明）劉若愚　北京　古籍出版社　1994 年。

114. 《歸田詩話》　（明）瞿佑　上海　上海古籍出版社　1995 年。

115. 《變雅堂遺集》　（明）杜濬　上海　上海古籍出版社　1995 年。

116. 《水品》　（明）徐獻忠　台南　莊嚴文化　1995 年。

117. 《茶董》　（明）夏樹芳　台南　莊嚴文化　1995 年。

118. 《歙縣志》　（明）徐嘉泰　北京　中華書局　1995 年。

119. 《天目山志》　（明）徐嘉泰　台南　莊嚴文化　1996 年。

120. 《廬山志》　（明）毛德琦重訂　台南　莊嚴文化　1996 年。

121. 《紫桃軒雜綴》　（明）李日華　台北　國立故宮博物院　1997 年。

122. 《六研齋二筆》　（明）李日華　台北　國立故宮博物院　1997 年。

123. 《茶譜》　（明）朱權　上海　上海古籍出版社　1997 年。

124. 《群芳譜》　（明）王象晉撰　濟南　齊魯出版社　2001 年。

125. 《羅岕茶記》　（明）熊明遇　北京　國家圖書館古籍文獻叢刊　2003 年。

126. 《洞山岕茶系》（明）周高起　北京　中國古代陶瓷文獻輯錄出版社　2003 年。

127.《煎茶七類》　（明）高叔嗣　北京　全國圖書館文獻縮微複製中心　2003 年。

128.《長物志圖說》　（明）文震亨　山東　畫報出版社　2005 年。

129.《陶庵夢憶》　（明）張岱　青島　青島出版社　2005 年 1 月。

130.《窺天外乘》　（明）王世懋　清順治丁亥（4 年）兩浙督學李際期刊本。

131.《茶解》　（明）羅廩　清順治丁亥（4 年）兩浙督學李際期刊本。

132.《茶錄》　（明）馮時可　清順治丁亥（4 年）兩浙督學李際期刊本。136.

133.《鼓山志》　（明）謝肇淛　清乾隆 26 年刊本。

134.《茗笈》　（明）屠本畯　明末虞山毛氏汲古閣刊本。

135.《水辨》　（明）吳旦　明嘉靖壬寅竟陵本。

136.《茶經外集》　（明）吳旦　明嘉靖壬寅刊本。

137.《徽州府志》　（清）馬步蟾・夏鑾　清道光七年刊本。

138.《歙縣志》　（清）張佩芳・劉大魁　清乾隆三十六年。

139.《四川通志》　清嘉慶二十一年（1816）刊本。

140.《絳雲樓書目》　（清）錢謙益　清道光三十年（1850）南海汪氏刊本。

141.《天下郡國利病書》　（清）顧炎武　清光緒五年（1879）蜀南薛成桐華書屋活字本。

142.《廣陽雜記》　（清）劉獻廷撰　清光緒五年（1879）定州王氏謙德堂刊本。

143.《潮州府志》　（清）周碩勳　清光緒十九年重刊本。

144.《列朝詩集》　（清）錢謙益輯　清宣統二年（1910）排印本。

145. 《景德鎮陶錄》 （清）藍浦撰 上海 神州國光社排印版 民國
　　　十七年（1928）。

146. 《全唐詩》 （清）清聖祖撰 台北 復興書局 1961 年。

147. 《日知錄》 （清）顧炎武 台北 明倫出版社 1970 年。

148. 《宜興縣志》 （清）阮升基等修 台北 成文出版社 1970 年。

149. 《明史》 （清）張廷玉 台北 中華書局 1981 年。

150. 《滇略》 （明）謝肇淛 台北 商務印書館 1983 年。

151. 《桃溪客語》 （清）吳騫 北京 中華書局 1985 年。

152. 《閒情偶寄》 （清）李漁著 台北 長安出版社 1990 年。

153. 《斯陶說林》 （清）王用臣 北京 中國書店 1991 年 3 月第
　　　一版。

154. 《霍山縣志》 （清）霍山縣志地方志編纂委員會編 合肥 黃山
　　　書社 1993 年。

155. 《明會要》 （清）龍文彬 北京 中華書局 1998 年 11 月。

156. 《嶗山志》 （清）黃宗昌 江蘇 古籍出版社 2000 年。

157. 《茶經》 （清）陸廷燦 北京 中國工人出版社 2003 年 9 月
　　　第 1 版。

158. 《徽州府志》 （清）馬步蟾‧夏鑾 清道光七年刊本。

159. 《天啟崇禎兩朝遺詩》 （清）陳濟生輯 清順治間刊本。

160. 《古今圖書集成》 （清）蔣廷錫等奉敕編 石印本。

二、專書

1. 《屠隆文學研究》 周志文撰 台北 國家圖書館 1981 年。

2. 《中國茶葉歷史資料選輯》 陳祖槼、朱自振 北京 農業出版社

1982 年。

3. 《茶的文化》　吳智和　台北　行政院文建會　1984 年。

4. 《茶藝掌故》　吳智和　台北　華岡印刷廠　1985 年。

5. 《茶經》　吳智和　台北　金楓出版社　1986 年。

6. 《飲茶詩話》　沈海寶　甘肅　甘肅人民出版社　1986 年。

7. 《文獻通考》　馬端臨　台北　台灣商務印書館　1987 年。

8. 《茶與文學》　張宏庸　台北　茶學文學出版社　1987 年。

9. 《茶的歷史》　張宏庸　台北　茶學文學出版社　1987 年。

10. 《茶的禮俗》　張宏庸　台北　茶學文學出版社　1987 年。

11. 《中國古代茶藝術》　劉昭瑞　台北　文津出版社　1987 年 7 月。

12. 《明代文學批評研究》　簡錦松　台北　學生書局　1988 年。

13. 《茶的文化》　吳智和　台北　行政院文建會　1989 年。

14. 《明清時代飲茶生活》　吳智和、許賢瑤　台北　博遠出版社　1990 年。

15. 《中國茶書提要》　萬國鼎　1990 年。

16. 《民以食為天 II》　王仁湘　台北　台灣中華書局　1990 年 4 月。

17. 《中國古代喫茶史》　許賢瑤　台北　博遠出版社有限公司　1991 年。

18. 《唐詩分類大辭典》　成都　四川辭書出版社　1992 年。

19. 《茶文化的傳播及其社會影響》　姚國坤、程啟坤　1992 年。

20. 《台灣茶文化論》　黃永武　1992 年。

21. 《茶葉全書》　台北　茶學文學出版社　1992 年。

22. 《中國飲食文化散論》　唐振常　台北　台灣商務邱書館　1992 年 2 月。

23. 《中國茶文化》　王玲　北京　中國書店　1992 年 12 月。

24. 《煮泉小品》　吳龍輝　北京　中國社會科學出版社　1993 年。

25. 《論茶與文化》　陳椽　北京　農業出版社　1993 年 5 月。

26. 《中國茶文化》　姚國坤、王存禮、程啟坤　台北　洪葉文化　1994 年。

27. 《中國茶經》　陳宗懋　上海　上海文化出版社　1994 年。

28. 《名人茶事》　竺濟法　台北　林鬱文化事業有限公司　1994 年。

29. 《飲食與中國文化》　萬建中　南昌　江西高校出版社　1994 年 6 月第 1 版。

30. 《中國茶學辭典》　上海　科學技術出版社　1995 年。

31. 《中國茶文化》　姚國坤、王存禮、程啟坤　上海　上海文化出版社　1995 年。

32. 《中國茶酒文化史》　朱自振、沈漢　台北文津出版社　1995 年 12 月。

33. 《中國茶文化今古大觀》　舒玉　北京　北京出版社　1996 年。

34. 《明人飲茶生活文化》　吳智和　台灣宜蘭　明史研究小組　1996 年 7 月。

35. 《研書》　余悅　杭州　浙江攝影出版社　1996 年 9 月。

36. 《明代茶葉經濟研究》　劉淼　汕頭大學出版社　1997 年。

37. 《茶的文化》　台北國立歷史博物館　1997 年。

38. 《宮廷飲食》　姚偉鈞　台北　文津出版社　1997 年 2 月。

39. 《茶的品飲藝術》　陳文懷　台北　時報文化出版社　1997 年 6 月。

40. 《明清飲食研究》　伊永文　台北　洪葉文化　1997 年 12 月。

41. 《中國古代庶民飲食生活》　趙榮光　台北市　台灣商務　1998 年。

42. 《茶療藥膳》　吳樹良　北京　中國醫藥科技出版社　1999 年。

43. 《飲食與中國文化》　王仁湘　北京　人民出版社　1999 年 1 月。

44. 《細說金瓶飲食男女》　李家雄　台北　九思出版社　1999 年 7 月。

45. 《茶香美食》　吳樹良　北京　中國醫藥科技出版社　1999 年 9 月。

46. 《中國古代茶具》　姚國坤、胡小軍　上海　上海文化出版社　2000 年 4 月二刷。

47. 《肚大能容——中國飲食文化散記》　逯耀東　台北　東大圖書（股）公司　2000 年 8 月。

48. 《中華茶文化》　黃志根　杭州　浙江大學出版社　2000 年 9 月。

49. 《茶葉之路》　鄧九剛　內蒙古　內蒙古人民出版社　2000 年 10 月。

50. 《全彩中國繪畫藝術史》　胡凌、鄒蘭芝　銀川　寧夏人民出版社 2000 年 10 月。

51. 《中古華北飲食文化的變遷》王利華　北京　中國社會科學出版社 2000 年 11 月。

52. 《中國茶事大典》　徐海榮　北京　華夏出版社　2001 年 1 月。

53. 《茶與中國文化》　王國安、要英　上海　漢語大詞典出版社　2001 年 1 月。

54. 《中國茶文化》　王從仁　上海　上海古籍出版社　2001 年 6 月。

55. 《中國古代茶葉全書》　阮浩耕、沈冬梅、于良子　杭州　浙江攝影出版社 2001 年 6 月二刷。

56. 《茶之初四種》　阮浩耕　杭州　浙江攝影出版社　2001 年 7 月。

57. 《茶與中國文化》　關劍平　北京　人民出版社　2001 年 8 月。

58. 《中國茶史演義》　殷偉　昆明社　雲南人民出版　2001 年 9 月。

59. 《瑞草之國——中國茶文化隨筆》 王旭烽 杭州 浙江大學出版社 2001 年 10 月。

60. 《茶書集成》 葉羽 哈爾濱 黑龍江人民出版社 2001 年 11 月。

61. 《飲食之旅》 王仁湘 台北 台灣商務邱書館 2001 年 12 月。

62. 《中國歷史茶具》 余彥焱 杭州 浙江攝影出版社 2002 年 3 月二刷。

63. 《中國茶食》 吳鴻南 北京 中國商業出版社 2002 年 5 月。

64. 《茶藝辭典》 葉羽 哈爾濱 黑龍江人民出版社 2002 年 9 月。

65. 《中國古代飲食》 王明德、王子輝 西安 陝西人民出版社 2002 年 9 月。

66. 《茶趣》 王從仁 上海 學林出版社 2002 年 10 月。

67. 《中國茶飲》 柏凡 北京 中央民族大學出版社 2002 年 12 月。

68. 《茶的滋味》 王旭烽 台北 未來書城 2003 年。

69. 《本草綱目》白話精解全書 俞小平、黃志杰 台北 薪傳出版社 2003 年。

70. 《中國飲食史》 徐海榮 北京 華夏出版社 2003 年。

71. 《說茶叢書》 湯一 杭州 浙江大學出版社 2003 年 1 月。

72. 《茶品》 湯一 杭州 浙江大學出版社 2003 年 1 月。

73. 《中華茶文化基礎知識》 陳文華 北京 中國農業出版社 2003 年 2 月。

74. 《說茶叢書》 胡小軍 杭州 浙江大學出版社 2003 年 2 月。

75. 《談茶叢書》 董尚勝 杭州 浙江大學出版社 2003 年 2 月。

76. 《茶史》 董尚勝、王建榮 杭州 浙江大學出版社 2003 年 2 月。

77. 《茶經圖說》 裘紀平 杭州 浙江攝影出版社 2003 年 2 月。

78. 《茶文化漫談》　于觀亭　北京　中國農業出版社　2003 年 3 月。

79. 《說茶叢書・茶道》　周文棠　杭州　浙江大學出版社　2003 年 3 月。

80. 《茶館風景》　阮浩耕　杭州　浙江攝影出版社　2003 年 5 月。

81. 《中國茶藝》　阮浩耕、王建榮、吳勝天　濟南山東科學技術出版社　2003 年 6 月。

82. 《中國貢茶》　鞏志　浙江　浙江攝影出版社　2003 年 6 月第 1 版。

83. 《飲食趣談》　陳詔　上海　上海古籍出版社　2003 年 10 月。

84. 《認識中國喝茶文化》　于觀亭　台北市　宇珂文化出版社　2004 年。

85. 《學會中國飲茶習俗的第一本書》　姚國坤、朱紅櫻、姚作為　台北市　宇河文化　2004 年。

86. 《談茶說藝・中國的茶與茶文化》　于川　天津　百花文藝出版社　2004 年。

87. 《中國茶的秘密》　向玫蓁　台中市　好讀出版社　2004 年 1 月。

88. 《中國茶詩》　葉羽　北京　中國輕工業出版社　2004 年 1 月。

89. 《中國茶典》　郭孟良　太原　山西古籍出版社　2004 年 1 月。

90. 《趣話茶的故事》　殷偉　台北　知書房出版社　2004 年 2 月。

91. 《中國品茶詩話》　蔡鎮楚　湖南　師範大學出版社　2004 年 2 月。

92. 《明代社會生活史》　陳寶良　北京　中國社會科學出版社　2004 年 3 月。

93. 《茶具珍賞》　吳光榮　杭州　浙江攝影出版社　2004 年 3 月。

94. 《茶與茶藝賞》　周婉萍　上海　上海科學出版社　2004 年 3 月。

95. 《中國茶文化遺跡》　姚國坤、姜堉發、陳佩珍　上海　上海文化出版社　2004 年。

96. 《茶苑》　葉學益　北京　武警出版社　2004 年 5 月。

97. 《名茶掌故》　竟鴻　天津　百花文藝出版社　2004 年 5 月。

98. 《長江流域茶文化》　姚偉鈞　武漢　湖北教育出版社　2004 年 8 月第 1 版。

99. 《茶之書》　任亞琴　北京　中國輕工業出版社　2004 年 10 月。

100. 《長江流域的飲食文化》　姚偉鈞　武漢　湖北教育出版社　2004 年 10 月第 1 版。

101. 《唐伯虎詩文書畫全集》　陳伉、曹惠民　北京　中國言實出版社　2005 年。

102. 《一品茶趣》　姜青青　台北市　實學社出版　2005 年。

103. 《茶之品》　劉一玲　北京　北京出版社　2005 年 1 月。

104. 《中國飲食文化概論》　徐文苑　北京　清華大學出版社　2005 年 1 月第 1 版。

105. 《中國茶文化》　柯秋先　北京　中國建材工業出版社　2005 年 1 月第 1 版。

106. 《茶魂》　丁文　西安　陝西旅遊出版社　2005 年 2 月第 1 版。

107. 《中國名茶品鑒》　阮浩耕　濟南　山東科學技術出版社　2005 年 5 月。

108. 《紫砂壺》　高英姿　北京　中國輕工業出版社　2006 年 1 月。

109. 《名山名水名茶》　姚國坤、張莉穎　北京　中國輕工業出版社　2006 年 1 月。

110. 《文徵明詩文書畫全集》　曹惠民、寇建軍　北京　中國言實出版社　2006 年 2 月。

三、期刊論文

1. 〈徐霞客遊記——所載明末禪僧的飲茶生活〉　吳智和　《茶與藝術》第三卷第一期　1988 年。

2. 〈茶和交友〉　林語堂　《茶與藝術》第三卷第二期　1988 年。

3. 〈中國茶學文選〉張宏庸　《茶與藝術》第二卷第十一期　1988 年。

4. 〈茶藝知識〉　張宏庸　《茶與藝術》第二卷第十二期　1988 年。

5. 〈中國茶學文選〉張宏庸　《茶藝知識》　1988 年 2 月。

6. 〈中國茶學文選（三）——張源茶錄〉　張宏庸　《茶藝知識》第二卷第十三期　1988 年 2 月。

7. 〈甩茶〉〈雲南——茶的故鄉〉　茶與藝術雜誌社編輯部　《茶與藝術》　1988 年 4 月。

8. 〈徐霞客遊記——所載明末禪僧的飲茶生活〉　吳智和　《茶與藝術》第三卷第一期　1988 年 11 月。

9. 〈以茶為禮〉　姚國坤　《茶與藝術》第三卷第六期　1989 年。

10. 〈茶和交友〉　林語堂　《茶與藝術》第三卷第三期　1989 年 1 月。

11. 〈中國飲茶起源考——第九章回紇的飲茶〉　茶與藝術雜誌社　《茶與藝術》第三卷第二期　1989 年 1 月。

12. 〈徐霞客與明末滇黔桂地區的名水品評〉　吳智和　《茶與藝術》第三卷第二期　1989 年 1 月。

13. 〈茶道茶心〉　鵬雲齋　《茶與藝術》第三卷第三期　1989 年 4 月。

14. 〈以茶為禮〉　程啟坤　《茶與藝術》第三卷第六期　1989 年 8 月。

15. 〈不同的飲茶習俗〉　程啟坤　《茶與藝術》第三卷第五期　1989 年 8 月。

16. 〈茶與禮俗〉　郭立誠　《茶與藝術》第三卷第三期　1989 年 10 月。

17. 〈茶道茶心（五）──風流〉　鵬雲齋　《茶與藝術》第三卷第七期　1989 年 10 月。

18. 〈明代蘇州文人集團最後領袖──文徵明的虎丘茶藝生涯〉　吳智和　《茶與藝術》第三卷第七期　1989 年 12 月。

19. 〈茶道茶心──風流〉　鵬雲齋　《茶與藝術》第三卷第七期　1990 年。

20. 〈明清文人與紫砂〉　吳小楣　《茶與藝術》第三卷第十期　1990 年 6 月。

21. 〈明代茶引制度初論──明代茶法研究之四〉　郭孟良　《中州學刊》第 3 期 1991 年。

22. 〈明代的茶人集團〉　吳智和　《第三屆中國飲食文化學術研討會》1993 年。

23. 〈中國飲茶流變〉　張宏庸　《茶藝文化學術研討會專刊》　1993 年。

24. 〈晚明茶人集團飲茶性靈生活〉　吳智和　《明史研究集刊》　1994 年 11 月。

25. 〈明代茶馬貿易價格結構分析〉　劉淼　《史學集刊》第 3 期 1997 年。

26. 〈神祕玄奧的黑釉瓷〉　高玉珍　《歷史文物》第 7 卷 5 期 1997 年。

27. 〈明代茶稅法規〉　呂維新　《文化‧歷史》第 2 期 1998 年。

28. 〈明代的茶人集團〉　吳智和　「第三屆中國飲食文化學術研討會」

論文　（台北・中國飲食文化基金會 1999 年）。

29.〈紅樓有宴也平常〉　梁瓊白　《中國飲食文化基金會會訊》第七
　　卷第四期　2001 年 12 月。

30.〈三國演義〉之張飛與酒闊鋼　《中國飲食文化基金會會訊》第七
　　卷第四期　2001 年 12 月。

31.〈論金庸對說的飲食〉　葉泉宏　《中國飲食文化基金會會訊》第
　　七卷第四期　2001 年 12 月。

32.〈人類學與飲食文化〉　王瑤芳　《中國飲食文化基金會會訊》第
　　七卷第四期　2001 年 12 月。

33.〈豐富多采的中國古茶詩〉　陳慧俐　《中國飲食文化基金會會訊》
　　第七卷第四期　2001 年 12 月。

34.〈明代茶市研究〉　呂美泉　《史學理論研究》第 1 期　吉林省教
　　育學院　2002 年。

35.〈明代茶學著作述評〉　王河　《農業考古》第 4 期　江西省中國
　　茶文化研究中心　2002 年

36.〈試論明代的茶禁政策〉　郭孟銀　《青海社會科學》第 4 期　2002
　　年。

37.〈飲食文明的宗教衝突〉　龔鵬程　《佛光人文社會學刊》第二期
　　台北佛光人文社會學院　2002 年 6 月。

38.〈「炒」法源流考述〉　兵龐同　《中國飲食文化基金會會訊》第
　　八卷第十期　2002 年 11 月。

39.〈中國傳統烹飪方法史窺〉　趙榮光　《中國飲食文化基金會會訊》
　　第八卷第十期　2002 年 11 月。

40.〈太子著述──《求荒本草》〉　童心怡　《中國飲食文化基金會

會訊》第八卷第十期　2002 年 11 月。

41.〈談先秦諸子的飲食文化觀〉　莫志斌　《中國飲食文化基金會會訊》第八卷第二期　2002 年 5 月。

42.（《金瓶梅》飲食習俗管窺）　葉濤　《中國飲食文化基金會會訊》第八卷第四期　2002 年 12 月。

43.〈中國飲食文化在世界上的深遠影響〉　徐海榮　「第七屆中國飲食文化學術研討會」論文　（台北中國飲食文化基金會，2003 年）。

44.〈明代的茶政與茶法述要〉　胡長春、康芬　《農業考古》第 2 期　江西省中國茶文化研究中心　2003 年。

45.〈明末救荒野蔬編納入家庭食譜之探討〉　蘇恆安　《高雄餐旅學報》第六期　2003 年 12 月。

46.〈從明代茶書看明人的茶文化取向〉　胡長春、龍晨紅、真理　《農業考古》第 2 期　江西省中國茶文化研究中心　2004 年。

47.〈中國茶文化的起源〉　楊秀萍　《中國飲食文化基金會會訊》第十卷第二期　2004 年 5 月。

48.〈西北民族貿易研究〉　魏明孔　《中國經濟史論壇》　2004 年 10 月。

49.〈明代茶馬貿易與邊政探析〉　張學亮　《東北師大學報》第 1 期　總第 213 期　吉林　東北師範大學　2005 年。

50.〈明代茶馬貿易營體制的理論探析〉　馬冠朝　《寧夏社會科學》第 4 期總第 131 期　寧夏　寧夏大學　2005 年 7 月。

四、學位論文

1. 《明代茶之研究——以內茶與邊茶為主》 戴月芳 東海大學歷史研究所碩士論文 1984 年。

2. 《中韓兩國飲茶禮俗研究》 金正奎 台灣師大國文研究所博士論文 1984 年。

3. 《明代茶陵派詩論研究》 連文萍 東吳大學中國文學研究所碩士論文 1988 年。

4. 《宋代四川榷茶買馬政策研究》 陳保銀 成功大學歷史語言研究所碩士論文 1992 年。

5. 《明清時代漢藏茶馬貿易》 林永煥 東海大學歷史研究所碩士論文 1996 年。

6. 《宋代詠茶詞研究》 呂瑞萍 台灣師大國文研究所碩士論文 2000 年。

7. 《唐宋時期的茶知識與飲茶文化》 余玥貞 台灣大學歷史研究所碩士論文 2004 年。

國家圖書館出版品預行編目

明代茶文化藝術 / 廖建智著. -- 一版. --
　臺北市：秀威資訊科技, 2007 [民 96]
　　面；　公分. - - (史地傳記類；AC0004)
　參考書目：面
　ISBN 978-986-6909-39-9(平裝)

1.茶道 － 中國 － 明(1368-1644)

974.8　　　　　　　　　　　　　　96001766

史地傳記類　AC0004

明代茶文化藝術

作　　者 / 廖建智
發 行 人 / 宋政坤
執行編輯 / 詹靚秋
圖文排版 / 郭雅雯
封面設計 / 李孟瑾
數位轉譯 / 徐真玉　沈裕閔
銷售發行 / 林怡君
網路服務 / 徐國晉
出版印製 / 秀威資訊科技股份有限公司
　　　　　台北市內湖區瑞光路 583 巷 25 號 1 樓
　　　　　電話：02-2657-9211　　　傳真：02-2657-9106
　　　　　E-mail：service@showwe.com.tw
經 銷 商 / 紅螞蟻圖書有限公司
　　　　　台北市內湖區舊宗路二段 121 巷 28、32 號 4 樓
　　　　　電話：02-2795-3656　　　傳真：02-2795-4100
　　　　　http://www.e-redant.com

2007 年　2 月 BOD 一版
2007 年　11 月 BOD 二版
定價：450 元

讀　者　回　函　卡

感謝您購買本書，為提升服務品質，煩請填寫以下問卷，收到您的寶貴意見後，我們會仔細收藏記錄並回贈紀念品，謝謝！

1.您購買的書名：_____

2.您從何得知本書的消息？

　□網路書店　□部落格　□資料庫搜尋　□書訊　□電子報　□書店

　□平面媒體　□ 朋友推薦　□網站推薦　□其他_____

3.您對本書的評價：(請填代號　1.非常滿意 2.滿意 3.尚可 4.再改進)

　封面設計____　版面編排____　內容____　文/譯筆____　價格____

4.讀完書後您覺得：

　□很有收穫　□有收穫　□收穫不多　□沒收穫

5.您會推薦本書給朋友嗎？

　□會　□不會，為什麼？_____

6.其他寶貴的意見：_____

讀者基本資料

姓名：_____　年齡：_____　性別：□女 □男

聯絡電話：_____　E-mail：_____

地址：_____

學歷：□高中(含)以下　　□高中　　□專科學校　　□大學

　　　□研究所(含)以上 □其他_____

職業：□製造業 □金融業 □資訊業 □軍警 □傳播業 □自由業

　　　□服務業 □公務員 □教職　□學生 □其他_____

秀威與 BOD

BOD（Books On Demand）是數位出版的大趨勢，秀威資訊率先運用 POD 數位印刷設備來生產書籍，並提供作者全程數位出版服務，致使書籍產銷零庫存，知識傳承不絕版，目前已開闢以下書系：

一、BOD 學術著作—專業論述的閱讀延伸
二、BOD 個人著作—分享生命的心路歷程
三、BOD 旅遊著作—個人深度旅遊文學創作
四、BOD 大陸學者—大陸專業學者學術出版
五、POD 獨家經銷—數位產製的代發行書籍

BOD 秀威網路書店：www.showwe.com.tw
政府出版品網路書店：www.govbooks.com.tw

永不絕版的故事・自己寫・永不休止的音符・自己唱